教父

五十週年紀念評註版

寶典

全劇本、各場圖文評註、訪談及鮮為人知的事件

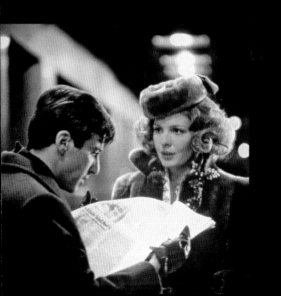
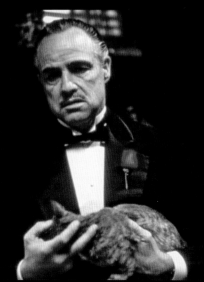
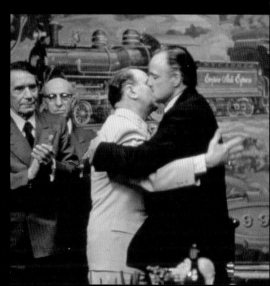

導讀
因為龜毛，所以魂牽夢縈

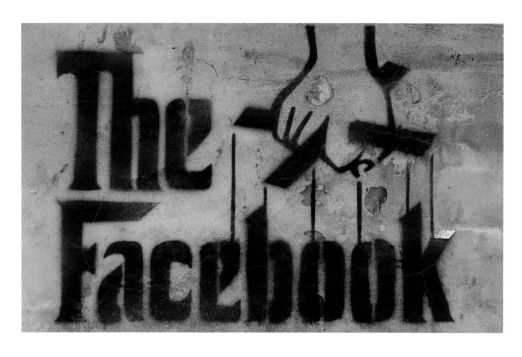

李泳泉 導讀

自從 1975 年邂逅了《教父》（*The Godfather, 1972*），於我，已然是近半世紀的糾纏矣！在超過三十年的教學生涯裡，我無數次以《教父》和《教父續集》（*The Godfather: Part II, 1974*）為教材，無數次擇取其中許多片段來討論電影表演、攝影、燈光、場面調度、剪接／蒙太奇、潛文本、對話、音樂、音境、展現並解構「美國夢」、電影節奏與結構種種……我大約是全國最熟悉《教父》的人之一吧？

影評人出身的法國新浪潮電影導演楚浮曾經表示，「當一部電影達到一定程度的成功時，它就成為一個社會學上的事件。」《教父》在企劃定案、開拍之前，紐約的「義裔美人民權聯盟」發起系列示威，反對好萊塢污名化「義大利／西西里黑手黨」，紛擾喧騰一時，《教父》已經是「社會學上的事件」了。1972 年，《教父》上片，非但在當年創下影史賣座紀錄，《教父》的藝術成就，也長久備受推崇；「教父」一詞成為約定俗成的專有名詞。無庸置疑，《教父》已然是半世紀的集體記憶，半世紀的鄉愁了。（不久之前，Facebook 被指妨礙言論自由，我竟然在巷弄圍牆上看見有人運用那手攫十字架，宛如操控著傀儡的，早已成《教父》專有的 Logo，來戲諷 Facebook ！）

過去數十年來，無數人或者被影片中無數令人措手不及的寫實暴力震懾了，或者莫名地著迷於戈登‧威利斯幽暗得可以的攝影風格，或者縈繞著馬龍‧白蘭度沙沉的嗓音，或者三不五時哼一段《教父》中絕頂浪漫的西西里主題曲，或者反覆觀摩著艾爾‧帕西諾主宰行動走向的場面調度，或者桑尼在街頭痛毆卡洛之歇斯底里，或者老教父逗孫時猝死之舉重若輕，或者深入分析洗禮一系列殺戮的蒙太奇……簡直是順手拈來，處處皆經典了。

然而，要不是接下這本書的翻譯工作，我本來也會主觀臆測，與其閱讀這麼一巨冊包含劇本、訪談、檔案史料、秘辛八卦和精美圖片的「茶几書」（最適合擺在牙醫診所候診室，讓人暫時忘卻即將到來的折騰？）還不如從頭到尾，細細觀賞兩回《教父》和《教父續集》吧。（《教父第三集》就省省了！）2021 年 5 月起，當台灣疫情正熾時，我一頭栽進這本書的天地裡，平均每天十個鐘頭；終於脫稿時，幾個月悠忽而逝，疫情已緩解許多，一

3

切顯得極不真實，宛如大夢一場。我發覺，原來閱讀這本書的過程，可以是驚嘆連連的時空神遊，可以是環環相扣的魂牽夢縈。猶如原書封面所引述的：「這就像法蘭西斯・福特・柯波拉陪著你坐在沙發上，將電影整個重看一遍。」而我們則頻頻自內心應和著：「我現在了解你如何『龜毛』，為何『龜毛』了！」

一般來說，很少人──即使是資深影迷──會去細讀電影劇本，因為電影是供人看的，不是供人讀的。有些劇本儘管寫得好，若拍得差，就是差；但是，卻也不乏劇本寫得不夠理想，而拍得傑出的案例！當我們一邊讀《教父寶典》，一邊想像或回味片中情境，卻別有滋味。如果你習慣從文本探首，直接細讀劇本，你會時時刻刻體會到柯波拉的心靈視界，籠罩著整齣戲的進展。一開場，我們就一面心懸著室內戲的鬱闇不安，一面置身於戶外昜亮的婚禮氛圍裡，悠悠緩緩地，簡直不願錯過任何細節。在明暗辯證拉扯間，毫不費力地見識著各個角色的特質，編導也不著痕跡地埋下許多伏筆，同時，全片的敘事結構和風格調性亦於焉確立。

然後，是教父和兒子們一行人到醫院探望垂死的老軍師根可的場景。儘管這場戲寫來十足憂傷動人，卻被整場刪除。全片其他幾處刪除的段落，其實也各有其趣味或意境。如果我們再仔細斟酌，或可一探個中道理：其一，這幾個段落都不無「說出」的斧鑿，都還達不到「呈現出」的「自在其中」；其二，它們都干擾了前後敘事脈絡的內在節奏。這些段落的刪除，彰顯了編、導、剪接，站在制高點縱觀全局的視野和決斷。

第一個刪除的段落，讓婚禮場面營造出的明暗辯證不致太早被溫情感傷的場面攪和了；同時，既讓我們凝視著湯姆・海根行事風格之優雅與識時務，又得以在從容的敘事節奏中，罩覆著令人難以喘息的焦慮悚慄。另外，麥克自西西里返家與父親聚首的情境，調性掌握與心理揣摩皆屬上乘。然而切成兩段，分別安插在與紐約五大家族會談之前，以及在凱與麥克久別重逢的段落之間，既削弱了幫派間的言談角力與合縱連橫，稀釋了凱的錯愕心情與百感交集，更且使得幾種大異其趣的心理樣態牽扯不清，使得一路娓娓道來的故事開展，忽爾舉棋不定了。令人讚嘆的是，當我譯到〈場景剖析：在繩索上起舞〉這一篇章時，這才發覺，柯波拉彷彿預知「麥克自西西里返家與父親聚首」這段戲終將剪不進去，這一來全片最互相在乎的父子，不就全然沒有「別具深義」的對話了？柯波拉遂趁著馬龍・白蘭度最後一天戲約的前一天，緊急電召以「傑出劇本醫生」知名的勞勃・唐恩飛到紐約來救急！唐恩果然不負使命，一夜間就寫就了全片中自成一格，既如詩般行雲流水、令人低迴，卻又精準拿捏、前呼後應的經典段落。這當然得歸功於唐恩的才情；當然，也絕對有賴於柯波拉的視野和龜毛！細讀《教父》劇本的體會，就不只是「讀一個本」，而是彷彿近身參與了創作過程的，沒完沒了的琢磨，求好心切的焦慮，以及擊節叫好的亢奮。

柯波拉的另一項龜毛之處，充分顯現在選角過程。他很清楚，他必得物色到一位有分量、一出場就穩住局面的大咖來演出教父維多・柯里昂。當時，英美頂尖電影明星除了，勞倫斯・奧立佛（Laurence Olivier）有病在身，暫時無法接戲外，只有派拉蒙高層的公敵，超級難搞的票房毒藥馬龍・白蘭度了。於是柯波拉用心計較，「撇步」盡出，才讓高層勉強首肯，由白蘭度擔綱。在物色桑尼、湯姆・海根和麥克時，他深知火暴躁急、沉穩世故和冷凝深邃這三個截然不同性格的角色中，麥克是關鍵軸心。因此，柯波拉必須全力抗拒派拉蒙屬意的華倫・比提（Warren Beatty）、傑克・尼可遜（Jack Nicholson）、勞勃・瑞福（Robert Redford）、湯米・李・瓊斯（Tommy Lee Jones）、雷恩・歐尼爾（Ryan O'Neal）、查理斯・布朗遜（Charles Bronson）甚至達斯汀・霍夫曼（Dustin Hoffman）這一票知名演員，並且不顧一切，為當時公司全然不屑一顧、籍籍無名的艾爾・帕西諾力爭到底。另外，柯波拉槓上高層，取義大利費里尼的「御用配樂」尼諾・羅塔，而捨高層偏好的好萊塢配樂大師亨利・曼西尼（Henry Mancini），也是軟硬兼施、奮力一搏，終於「得逞」。（台灣新電影的年代裡，侯孝賢可以憑藉自己獨到的嗅覺，啟用王晶文、辛樹芬主演，或找來陳明章、顏志文配樂；楊德昌也可以「心血來潮」，啟用侯孝賢和蔡琴擔綱演出，這些或許都出於藝術家的執著

而當年資歷尚淺的柯波拉，所要挑戰的，則是簡直「喊水會結凍」的好萊塢眾位大爺們的權威！）

我們從《教父》的賣座盛況和藝術成就來看，總會以為這一切應該如偉大的建築般，先有完美的藍圖和各方的全力奧援。待我們讀過這本書，才知曉原來整個過程有著無數的偶然與波折。那些不可一世的派拉蒙高層，既顢頇又有眼無珠，幾乎從頭到尾扯後腿。整部電影的創作，幾乎都是柯波拉立足在普佐的基礎上，搭配著他那神奇的團隊，以他那「敢於做夢，奮不顧身」的唐·吉訶德精神，一手打造出來的。

柯波拉說過：「我一直有一種感覺，那就是，無論我拍哪一部電影，我的生命都無可避免地會被捲入其中。」在《教父》的攝製過程中，不只父親、母親、妹妹、女兒都參一腳，眾多親朋好友、左鄰右舍也都來共襄盛舉。更重要的是，他一心一意努力再現情感伏流、社會氛圍與生命況味；另一方面，我們也可感受到他為特定的劇情內容，創造準確形式的堅持。從他接下來的作品《對話》（*The Conversation*, 1974）、《教父續集》、《現代啟示錄》（*Apocalypse Now*, 1979）、《舊愛新歡》（*One from the Heart*, 1982）、《小教父》（*The Outsiders*, 1983）和《鬥魚》（*Rumble Fish*, 1983）等，可見一斑。也許電影先天具備的龐大資金與市場導向的商業特質，與創作者的藝術視野，注定無法長久相容。我們讀到《教父》奇蹟般的成功歷程的同時，似乎也可以預見，在沒完沒了的商業／藝術的拉扯下，柯波拉的無盡的掙扎，早已是他的無所遁逃的宿命。

儘管《教父寶典》由許多性質不一的單元構成，它卻很奇妙地自成一個相當戲劇性的結構，幾乎是從事件、情境中切入，立馬就抓緊我們的注意力，然後一波未平，一波又起，甚至隱然有著戲劇高潮，讓我們不時拍案叫絕。當然，這不是一本「線性閱讀」的書籍，毋寧是「立體主義」的，旁徵博引的，「準互動式」的書冊。你可以自己決定視角，自己設定節奏，或者一邊閱讀，一邊重溫影片；可以是休閒，也可以是練功。

The
CONTENTS
Godfather

導讀／李泳泉 3

50 週年版序／法蘭西斯・柯波拉 8

前言 10

《教父》的誕生 12

劇本 26

餘波 248

附錄一：演職員名單 254

附錄二：大事記 256

附錄三：重要獎項 258

經典金句索引 259

參考書目 260

中英對照 263

致謝 271

目次

50 週年版序

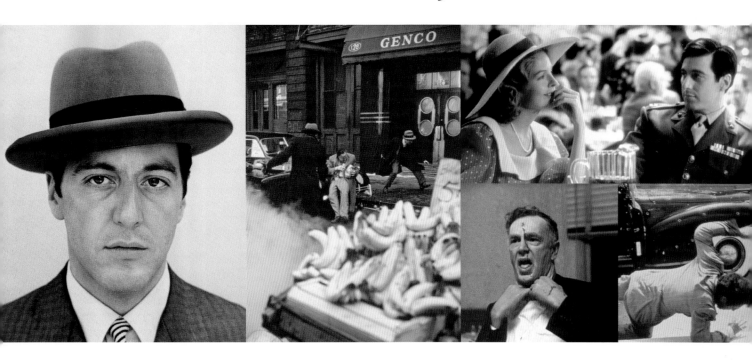

關於《教父》，該我說的，我大致上都說了，而且，該讚揚的也都讚揚了；我也早就清楚表明，關於這個案子，馬里歐‧普佐（Mario Puzo）做了「最艱鉅」的工作，這正是他的姓名會出現在片名之前的理由。我對這部電影的特殊價值，乃是由於我的義大利—美國的養成背景，以及我對紐約義大利人的熟悉；譬如他們談話的方式，他們的風格和獨特的氛圍，以及他們所看重在乎的種種。那種道地的文化傳統，遍布在一道由黑幫所驅動的劇情軸線上時，便賦予《教父》某些新意。確實，如果將這部電影與過去許多黑幫電影比較，甚至是偉大導演的傑出作品，如霍華‧霍克斯（Howard Hawks）的《疤面人》（*Scarface*, 1932）中，就是由意第緒語劇場出身的保羅‧茂尼（Paul Muni）精彩地扮演拿坡里人艾爾‧卡邦（Al Capone）；又如威廉‧惠曼（William Wellman）的《人民公敵》（*The Public Enemy*），也很少由義大利人來演義大利人，尤其是那十分少有的綜合體，紐約的義大利裔美國人，你應可意識到那些「像者樣醬話」的人，通常由出色的猶太裔演員來假扮義大利人。甚至在《教父》中，馬龍‧白蘭度（Marlon Brando）並未假裝自己是義大利人；他假裝自己是個紐約義大利人，這正是我對此一族群的通透熟稔得以充分發揮之處。湊巧的是，馬龍曾經告訴我，他對表演這回事的整個了解，可能來自於他在與保羅‧茂尼一起演出《旗幟的誕生》（*A Flag is Born*）舞台劇時，從旁觀察茂尼的表演。

大致說來，我們家族是由街坊鄰居當中的所謂的「好孩子」逐漸發展起來的：他們以進學校、受教育作為在這個美麗新國度功成名就的關鍵。然而，他們知道還有其他人，那些使得整個社區驚恐不安的「流氓痞子」，長大成人後變成或小尾或大咖的黑幫份子，那些殘暴不仁，反社會者，就像是亨佛萊‧鮑嘉（Humphrey Bogard）在威廉‧惠勒（William Wyler）的電影《死胡同》（*Dead End*）中所飾演的角色。我父親和幾位伯伯叔叔都曾就讀史岱文森高中（Stuyvesant High School），都是該校交響樂團的明星樂手；所以是音樂領域，而不是犯罪世界吸引了他們。但是在家庭文化方面，雖然不盡相同，卻也相去不遠：他們吃的喝的，以及生活的種種，三、四個兄弟如塞沙丁魚一般擠在同一張床上睡覺，母親操持所有家務，烹煮三餐、裁製並修補一家大小的衣服，並且把一顆柳橙切成多份，七兄弟各吃一片等等。

甚至連馬里歐‧普佐，一個義大利裔美國人，都沒有我所說的道地氣口。一個真正的義大

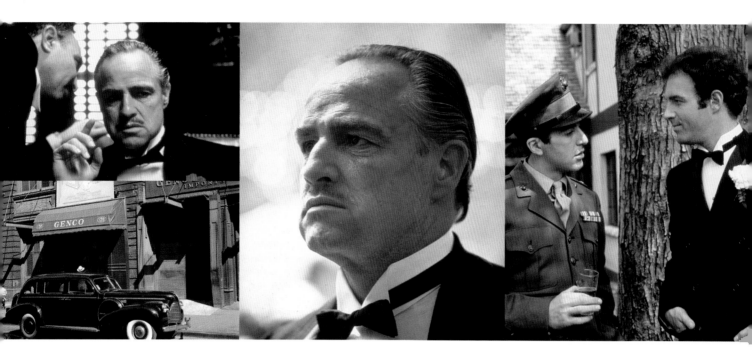

利人知道一個人不會稱呼某人為「柯里昂閣下」（Don Corleone）——應該是維多閣下（Don Vito，將名字——而不是姓氏——與「閣下」之尊稱擺在一起）。馬里歐主要透過研究，如研讀《瓦拉奇文件》（The Valachi Papers, 1965）這類書籍，來獲取他對黑手黨的知識。義大利裔美國人就有很多樣式：馬丁·史柯西斯（Martin Scorsese）出身的家庭，跟我家裡一樣，還在說義大利語，煮義大利菜餚。勞勃·狄·尼洛（Robert De Niro），如同馬里歐，則來自差距較大的義大利家庭文化。不是較少（義大利文化），而是不同。所有這一切似乎是鑽牛角尖，為雞毛蒜皮小事傷腦筋；但是在一部電影裡，這些細節卻是明顯可見，而且關係重大。甚至，在小說中柯里昂閣下朗朗上口的精彩俗話，主要也出自馬里歐的母親；馬里歐在他自認是傑出小說的《幸運的朝聖者》（The Fortunate Pilgrim, 1965）中，對其母親有更精細的刻畫。

在我們一起編劇的過程中，許多這方面的元素便不自覺地編入劇本中。正如我所說，馬里歐的小說已經做了人物塑造、情節鋪陳等最艱難的工作；然而，讀完他的劇本初稿之後，我意識到實際上的「電影技巧」還是得由我來負責。但我覺得他可以導正並指引我。這樣的做法對他似乎也沒什麼問題；他可以一派輕鬆隨意、無拘無束且從容不迫。我寫了劇本，寄到紐約給他，他手寫一些意見回饋，寄還給我。我們這樣來回好幾次，而這是很好的工作方式，很好的合作。他的投入至關重要，也大幅提升了劇本品質。

將近五十年後，我依然驚訝於這部電影對我的一生造成多大的改變，它是那座支撐起我對我的生命中所有夢想與願景的舞台。真不可思議，我覺得。我對馬里歐·普佐如此心存感激，不只是因為他這本存心「只為賺錢而不顧品質」的書，既可留下些財富給他的兒女，使我得以創建整個電影生涯，也可望留下一些給我的兒女，更因為他的善意關照，使我每次想起他，內心都洋溢著溫暖與深情。我從馬里歐·普佐學到許多，我的記憶已大幅退化，所記實百不及一。但是，無疑的，這是關於從簡單素樸中發現優雅絕美；以及真實是需要被感受而不是被談論的事實。

—— 法蘭西斯·柯波拉（Francis Ford Coppola），2021

前言

「大家到底在興奮什麼？這只不過是另一部黑幫電影。」

—— 馬龍・白蘭度，1971

在上映三十五年之後，回顧《教父》，想當年所有可能的障礙都擋著去路，我們不禁對這部電影究竟如何拍成，感到嘖嘖稱奇。

作者原先並不想寫的書。

馬里歐・普佐身無分文，必得先寫一些迎合商業的東西，他才能夠寫他真正想寫的書。

片廠原先並不想拍的片。

之前幾部黑幫電影票房慘賠，派拉蒙公司對於此一選項也裹足不前；但小說熱烈暢銷，其他片廠又極表興趣，派拉蒙自不能讓機會溜走。

導演不想碰的電影。

十二位導演謝絕了本片的邀約，最初包括法蘭西斯・福特・柯波拉在內。不過，柯波拉也破產了，必得先接拍好萊塢的製作，他才能夠拍他真正想拍的電影。

默默無聞的卡司。

除了一位知名演員馬龍・白蘭度之外，而他又是各片廠高層公認的票房毒藥。

整個社群起而反對。

在影片開拍之前，義大利裔美國人各群體對於電影即將對他們文化的描述表示抗議，並且募集一筆抗爭基金，要來阻止這部電影的製作。

然而，《教父》成功了，超過任何狂野的想像，成為史上最偉大的傑作之一 —— 一部發行之後幾十年來，還持續令人深深著迷的電影。

《教父》是一部獨一無二的電影，它串連了各類觀眾，對博學多聞的電影達人和窩在沙發看電視的人同樣魅力無窮。正如影評人肯尼斯・杜蘭（Kenneth Turan）所說，其魅力無法擋：「就像洋芋片，你無法只吃一片。這部電影，是那種你一旦在電視上看到了，就會一路一直看到結局才罷休的電影。它是如此精心打造，如此使人著迷，又是

如此賞心悅目。」就連艾爾‧帕西諾（Al Pacino）都承認，當他在各台間轉來轉去，正好碰上《教父》時，他也會禁不住一直看下去。

究竟這部電影為何到今天還如此引人入勝？當然，光是看《教父》片中所探索的獨特的次文化，就大快人心了，加上本片緊湊的情節和戲劇，更是源源不絕的娛樂。還有另外兩個喜愛這部電影的重要理由。其一，在於其細節。每一回重看，都會看到不同的、確切的細節顯露出來：看到卡洛（Carlo）被殺之後，麥克腳底下的碎石路面嘎吱作響；史特林‧海頓（Sterling Hayden）那猛爆的演技；尼諾‧羅塔（Nino Rota）那令人魂牽夢縈的配樂與西西里那光燦醉人的景致的絕美結合。這些細節絕非出於偶然。除了柯波拉鍥而不捨的努力，賦予電影一種來自他自己的義大利——美國經驗的獨特風味和繁複質感之外，他也聚集了一個不可思議的，才氣縱橫的團隊來創作這部電影。從攝影指導到美術指導，從梳化造型指導到特效高手，從服裝設計到選角指導，從白蘭度到帕西諾 —— 這麼一群曠世奇才的絕妙組合，在同一片廠協力合作，一直到今天，總算能夠被充分賞識。

《教父》能夠成為這麼一部力道十足的電影，另一個理由是，本片既展現了史詩般壯偉宏大的層面 —— 以其令人讚嘆的攝影、絕頂出色的演技，以及它對戰後美國和資本主義的躍升勃興的檢視評論，兼又處理了一個家族故事的細微私密的層面。父子親情、手足互動，以及對於個人在家族脈絡中的角色的探求發掘；這些主題，非但互補互涉，更且採之不盡，綿延不已。麥克（Michael）情深義重地掙扎著，從如何反應、拒絕、解決，到最後融入，成為家族一部分的過程，是一段漫長的掙扎 —— 而且每一次觀看，這種體會都愈益深化。

《教父寶典》要好好來談《教父》電影的故事，我們將提供許多幕後故事和精闢見解，左右並排或前後搭配著《教父》的完整劇本。本書採用這部 1972 年版電影的劇本，並納入許多含有兩名編劇法蘭西斯‧福特‧柯波拉和馬里歐‧普佐各自措辭說法的「最終版劇本」、「前期作業稿」和「拍攝劇本」（正式名為「第三稿」，完成於 1971 年 3 月 29 日）。這次對這部不朽鉅片的回顧，也會追溯該劇本的發展歷程，並探討這部電影自 1972 年以來曾經出現過幾種不同版本及重新剪接的演變概況。在各種版本中，有一部《教父傳奇》（The Godfather Saga），為 1977 年由美國國家廣播電台（NBC）播出的四集迷你影集，結合了《教父》和《教父續集》，大致按照時間順序重新剪接，並加入一些原來戲院上映版本裡沒有的場景戲份。《教父 1902-1959：全本史詩》〔The Godfather 1902-1959: The Complete Epic，又稱《馬里歐‧普佐之教父：完整小說電視版》（Mario Puzo's The Godfather: The Complete Novel for Television）〕，為 1981 年發行的盒裝全套錄影帶，規格與《教父傳奇》相近，唯添加的場景較少。《教父三部曲：1901-1980》（The Godfather Trilogy: 1901-1980），為重新編輯剪接《教父》全三集的盒裝全套錄影帶，大部分按時間順序，添加較其他版本更多的場景，於 1992 年發行。

本書藉由分析研究廣泛蒐集的原始資料，為《教父》影片的製作過程，提供一個明晰連貫的故事。除了各種不同版本的劇本、替換或刪除的場景，以及迭經調整的發行版本之外，《教父寶典》還比對運用普佐的原著小說，典藏在加州盧特福美國西洋鏡公司研究圖書館（The American Zoetrope Research Library in Rutherford, California）的製片文件，以及一些演員和劇組人員的訪談。前派拉蒙公司高階主管彼得‧巴特（Peter Bart）曾將攝製《教父》的故事類比為黑澤明的電影《羅生門》；片中每一回由目擊證人描述同一事件，結果都成為全然不同的故事。透過時間與視角的折射來看這個故事，牽涉到五花八門的各色人等，以及根據柯波拉的願景奮力完成這部電影，到最後，這一切已證明有效地讓《教父》發展成為今天的模樣 —— 美國電影的一座里程碑。

—— 珍妮‧瓊絲（Jenny M. Jones），2007 年

《教父》的誕生

The
GENEISI OF
Godfather

I
馬里歐・普佐和原著小說

「我認識的那些大人們，沒有人是迷人的或關愛的或體諒的。更確切地說，他們看起來粗魯、下流而無禮。而當我年紀漸長，到處見識到可愛的義大利人，唱歌的義大利人，樂天知命的義大利人這一切陳腔濫調時，我不免納悶，那些拍電影的和寫故事的，究竟從什麼鬼地方得到他們那些點子。」

—— 馬里歐・普佐，《教父文件：及其他自白》（*The Godfather Papers: and Other Confessions*）

馬里歐・普佐於 1920 年誕生在破敗的紐約地獄廚房（Hell's Kitchen）街區，父母親都來自義大利。他最早的兩本小說《黯黑競技場》（*The Dark Arena, 1955*）和《幸運的朝聖者》，評價很好，銷售很差，只為他的銀行帳戶增加了 6,500 美元的存款。在《幸運的朝聖者》一書裡，普佐曾寫過一個受到組織犯罪的世界影響的角色；一位編輯曾建議，如果多寫一些「黑幫故事」，應該可以賣得較好。普佐四十五歲時，積欠賭債兩萬美元，因此他寫了十頁的小說大綱，暫名《黑手黨》（*Mafia*）—— 是個較商業性小說的嘗試。八家出版社都敬謝不敏。

在一次與 G. P. 帕特南出版公司（G. P. Putnum's Sons）的面談中，普佐說了一些黑手黨的故事，打動了在座的幾位編輯，便給了普佐五千美元預付版稅。普佐根本從來不認識任何歹徒或黑道，因此他必須為小說進行深入完整的研究。

在新作完成前兩年，普佐依舊需錢孔急。派拉蒙公司創作事務部副總裁彼得・巴特收到喬治・懷瑟（George Weiser）的線報。喬治是一位故事編輯，兼作派拉蒙公司的文探；他根據六十頁的文稿，促成普佐與派拉蒙的會面。在與本書作者面談的過程中，巴特表示：「這還算不上真正的手稿，只有幾個章節，他卻塞進去許多情節，這距離完成的手稿還遠得很。那時，我就告訴鮑伯（伊凡斯），『你看，儘管你不太熱衷，這已經遠遠超越黑手黨的故事了。』所以我在派拉蒙簽了合約。」普佐實在是窮困潦倒，便不採納經紀人的建議，逕自接受了巴特所提的條件，以 12,500 美元低價成交，如果拍成電影，再付 80,000 美元，並隨物價指數調整。派拉蒙公司持續付他微薄的預付款。派拉蒙公司副總裁羅勃・伊凡斯（Robert Evans）曾對《綜藝週報》（*Variety*）表示：「在他還在埋首寫書時，我們必須給他吃飯錢，免得他餓死。我們從來不曾料想到後來會發展到大獲成功。」

1967 年 3 月，派拉蒙公司宣布了這項協議，支持普佐的寫作題材，並希望將來能拍成電影。兩年後，《教父》出版了，並且立刻造成轟動，連續名列《紐約時報》（*New*

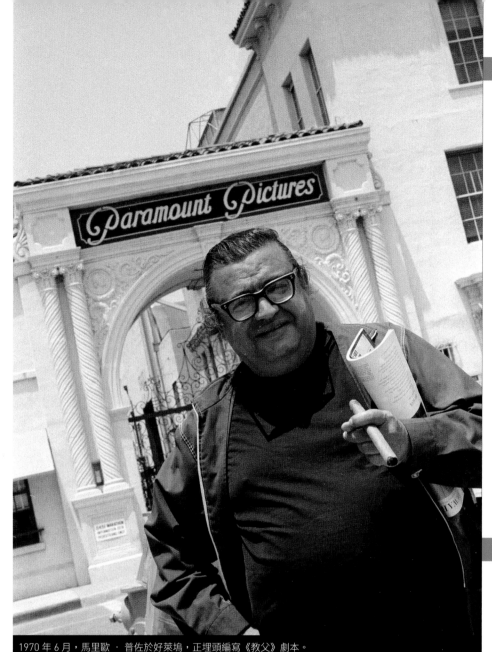

1970 年 6 月，馬里歐 ‧ 普佐於好萊塢，正埋頭編寫《教父》劇本。

普佐在派拉蒙的工作讓他樂壞了，裡頭有個冰箱，汽水無限供應。他將厚達 446 頁的小說裁剪成 150 頁的劇本初稿（完成於 1970 年 8 月 10 日），並寄了一份拷貝給他心目中扮演維多‧柯里昂的不二人選馬龍‧白蘭度。此版劇本的開場是麥克和凱開車前往婚禮現場；接下來是法庭戲，毆傷波納塞拉（Bonasera）女兒的兩人當庭獲判無罪。經過修改的版本則以麥克和凱（Kay）的愛情戲開場（片廠所提的建議）。當法蘭西斯‧福特‧柯波拉初次讀到劇本時，他簡直嚇呆了。場景設在嬉皮風行的 1970 年代。他在《時代雜誌》（Time）上形容那劇本如下：「普佐的劇本已變成一種無關緊要的、光鮮油滑的當代黑幫電影。他只是照著他們的指示去寫。」

經過針對小說的全面分析與斟酌，柯波拉自己寫就了他自己的劇本細綱。他交了一份給普佐，然後兩人各自在家中，持續交替編輯對方那一半劇本。就這樣產出了劇本第二稿，長 173 頁，完成於 1971 年 3 月 1 日。開拍前的最後一稿，第三稿（即本書所說之拍攝劇本），於 3 月 29 日完成，全長 158 頁——表示其片長遠比派拉蒙公司想像的要長得多。

馬里歐‧普佐現身說法

普佐覺得自己被排除在拍片現場之外，而派拉蒙公司也不讓他看影片定剪，雖然他是希望看看。他忿恨不平地意識到他對影片終究沒有置喙餘地，便在《好萊塢報導》（The Hollywood Reporter）上表示：「儘管我寫了劇本，但你不能說我對於他們如何把我的書搞成電影感到欣喜若狂。」他甚至誓言要對派拉蒙副總裁羅勃‧伊凡斯進行西西里式的報復（極可能是玩笑話）。大家臆測普佐會在影片上市之前就出版的回憶錄《教父文件：及其他自白》一書中憤怒爆料，結果書中的批評卻相當平淡溫和。儘管他立誓不再接其他電影案子，除非他能夠做最後定奪，普佐後來還是寫了《教父續集》和《教父第三集》的劇本、《超人》（Superman）電影劇本初稿，以及其他電影劇本等。

York Times）暢銷書排行榜達六十七週。小說出版三個月後，有其他片廠表示興趣，派拉蒙才出面確認他們擁有改編成電影的權利。據《綜藝週報》稱：「派拉蒙影業以 80,000 美元的上限買下馬里歐‧普佐的《教父》，或可算是現代電影史上買下暢銷書版權最成功的交易。」他們相當中肯地稱之為「廉價文學買賣」。

製片人艾爾‧魯迪（Al S. Ruddy）不按慣例，反而想讓原著作者參與電影計畫。他們在購物中心共進午餐，魯迪提醒普佐別陷入太在意原著所有權的陷阱。普佐則總是說他寫《教父》，是為了資助他寫真正想寫的作品。他把書甩到地板上，表示他根本不想再讀一遍。於是，普佐在四月間又簽了個約，以 100,000 美元的價碼，完成《教父》的電影劇本，外加業務開銷和幾個百分點的獲利分紅。派拉蒙公司竟然費了五個月之久，才簽下此案的導演。

II
派拉蒙影業及其主管們

「製作《教父》在每一方面都是這麼個極度不愉快的經驗，
所以三十年來我都避免想到它或談到它。」

—— 彼得·巴特，於 2006 年南西南影展（*South by Southwest Film Festival*）

整個 1960 年代，好萊塢的經濟嚴重衰退，電影觀影人次暴跌，拍片量銳減。各大購併集團主導著局面：MCA 和環球影業合併了；金尼國家公司（Kinney National Company, 原來主要經營殯葬業和停車場）買下華納兄弟；跨國集團海灣西方（Gulf+Western）則購併了派拉蒙影業。進入 1970 年代之初，派拉蒙公司在眾電影片廠中的排名，是很沒光彩的第九名。

派拉蒙 1968 年的高預算製作，為寇克·道格拉斯（Kirk Douglas）量身打造的《暗殺》（*The Brotherhood*），是一部黑幫電影，推出後賣座慘淡。雖然《教父》小說持續熱銷，《暗殺》的疲弱票房，使得派拉蒙公司被黑幫電影嚇昏了，遂擱置了此一企劃。

在當時，派拉蒙公司接二連三遭逢高預算製作慘賠的災難，其中最典型的範例正是片如其名的《滑鐵盧戰役》（*Waterloo*）。1970 年的聖誕節檔電影《愛的故事》（*Love Story*）猛然在影壇爆紅，以區區二百二十萬美元的預算，造就了一億零六百萬美元的回收。《愛的故事》扭轉了派拉蒙影業的運勢。派拉蒙從寫作過程中一路培育出這本暢銷小說，而這部低成本製作完全不靠明星，卻能一鳴驚人。普佐的小說竟然也狂銷了，逼得派拉蒙公司再回頭斟酌一下搬上銀幕的選項；他們希望複製《愛的故事》的成功，運用同樣的招式來操作《教父》。1969 年底，派拉蒙宣布要拍攝《教父》。正如製片艾爾·魯迪所言，「他們視之為低成本黑幫電影。」

玩家們

派拉蒙公司的年輕新主管們努力將公司調整成時下好萊塢的走向，減少影片產量、降低製片預算，並少用超高片酬的明星。

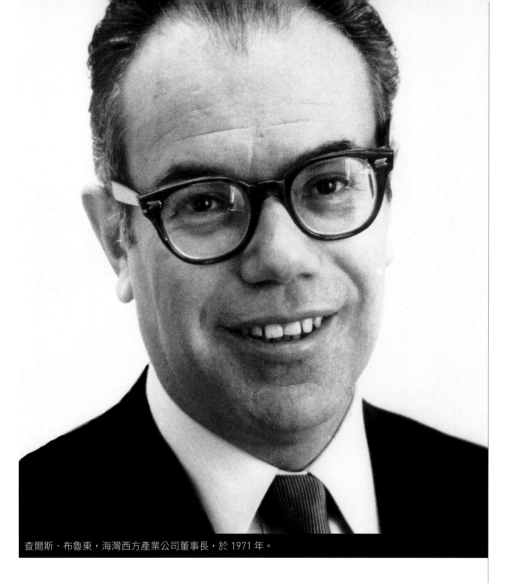

查爾斯‧布魯東，海灣西方產業公司董事長，於 1971 年。

查爾斯‧布魯東（Charles Bluhdorn）
公司創始人，董事長，海灣西方公司

傲慢粗鄙的布魯東，買下苟延殘喘的汽車零件批發公司，創設海灣西方產業集團，吸納了大約六十五家公司，包括派拉蒙影業。梅爾‧布魯克斯（Mel Brooks）的《無聲電影》（*Silent Movie*）就標榜著戲仿該公司，謔稱為「覆滅與吞噬」（Engulf and Devour）。布魯東綽號「瘋狂奧地利人」，脾氣火爆、口音很重，最愛大聲咆哮發號司令。雖然派拉蒙只是海灣西方的一小部分，他對派拉蒙卻興致勃勃。他將柯波拉拍攝《教父》的工作與擁有可口可樂的商業機密相提並論。

史丹利‧傑夫（Stanley Jaffe）
執行長，派拉蒙影業

年紀輕輕，才二十八歲時，史丹利‧傑夫就製作了《再見，哥倫布》（*Goodbye, Columbus*）；不久之後就被任命為派拉蒙公司執行副總裁兼首席經理。傑夫於四月初，正好是《教父》即將開拍前，離開派拉蒙。他之所以辭職（或被解聘）與《教父》的製作有所關聯的謠言四起；不過羅勃‧伊凡斯和彼得‧巴特兩人都表示，他的離開是因為另一部電影某女性角色的選角問題，與布魯東大吵一架的關係。奇怪的是，傑夫於 1991 年回任派拉蒙執行長一職。

法蘭克・雅布蘭（Frank Yablans）
行銷主管／國內營業部副總裁，後來升為派拉蒙公司總裁

這位年輕、意志堅定的雅布蘭先生，監管派拉蒙公司那四年，常被稱為「派拉蒙的黃金年代」，期間派拉蒙發行了叫好叫座的作品，如《教父》和《教父續集》、《衝突》（Serpico）、《紙月亮》（Paper Moon）、《唐人街》（Chinatown）、《東方快車謀殺案》（Murder on the Orient Express）和《牢獄風雲》（The Longest Yard）等。他運籌帷幄，為《教父》策劃執行創新的發行計畫，使之成為史上最成功的電影之一。

羅勃・伊凡斯（Robert Evans）
全球製片部資深副總裁，派拉蒙公司

羅勃・伊凡斯活得很闊綽。年輕時，他曾在伊凡 —— 必康（Evan-Picone）運動服飾公司工作（他常說「我穿了女士的褲子」），然後在比佛利山大飯店（Beverly Hills Hotel）的游泳池被諾瑪・史芮兒（Norma Shearer）「發掘」。演過幾部片子後，他決定當製片人。當布魯東提供他派拉蒙公司裡相當引人注目的工作時，他其實還沒製作過任何電影。《紐約時報》稱之為「布魯東的蠢事」，這還算是當時較友善的評價之一。伊凡斯對於自己偏愛的案子可說是事必躬親；因此，在《教父》整個製作過程中，他與同樣固執己見的柯波拉便衝突不斷。伊凡斯也掌管過幾部派拉蒙公司有史以來最出色的電影。

彼得・巴特（Peter Bart）
製片部副總裁，派拉蒙公司

巴特在擔任《紐約時報》西岸特派員時，曾為紐時週日版寫了一篇關於羅勃・伊凡斯的專文。伊凡斯認為正是這篇文章抓住布魯東的目光；巴特則覺得好笑，因為那篇文章有點冷嘲熱諷。當伊凡斯成為副總裁，他便找了巴特來當他的左右手。巴特屬於他們團隊創作端的人才，帶領大家進行像《教父》這類企劃的漫長的發展過程。八年多當中，他開發了《紙月亮》、《哈洛與茂德》（Harold and Maude）、《大地驚雷》（True Grit）以及《失嬰記》（Rosemary's Baby）等電影。他的博學多聞，與伊凡斯的商業頭腦和直覺本能，真是絕佳組合。聘用法蘭西斯・福特・柯波拉，便是巴特的主意。「我開始舉薦柯波拉，因為我覺得法蘭西斯是個才華出眾的年輕電影工作者，雖然他還沒有真正展露他的天賦。他真是絕頂聰明，而且能言善道 —— 因此，我一直都最積極主張由法蘭西斯來擔任執導這部電影的人選。」—— 彼得・巴特，2007 年

艾伯特・魯迪（Albert S. Ruddy）
製片，阿爾弗蘭製作公司

平易近人的艾伯特・魯迪得以在演藝事業的位階節節高升，並非他才幹資歷過人，而是他積極進取。有一回他偶然認識一位華納兄弟公司主管，之後他共同製作了成功的電視影集《霍根英雄》（Hogan's Heroes）以及三部電影：《疾速爆走族》（Little Fauss and Big Halsy）、《狂野行》（Wild Seed）和《功成名就》（Making It）。雖然這三部電影的票房都不理想，卻都是低於預算的小成本製作，正是派拉蒙公司想用來製作《教父》的模式。他並未沒完沒了地高談闊論說，他要如何將小說搬上銀幕，而是去跟布魯東說：「查理，我想拍一部關於你所愛的人的冷藍調恐怖電影。」以此說服布魯東聘他參與《教父》的拍攝工作。布魯東回應說：「那太讚了！」猛敲一下書桌，一溜煙跑出房間。魯迪成功了，但是，正如他在影片發行後不久所說的：「這是我所能想到，最糟糕透頂的電影製作了。沒有任何人任何一天做得開心。」如今，儘管他承認拍攝困難重重，他說那是「一次很棒的經驗，開啟了每一個人的事業。太神奇了。」

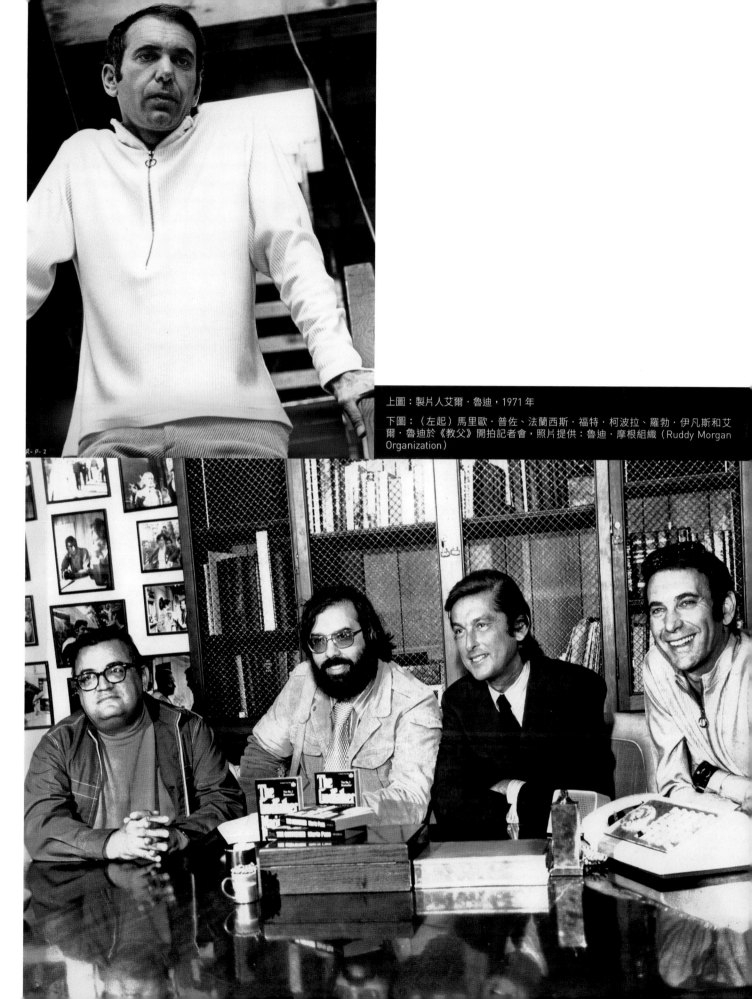

上圖：製片人艾爾・魯迪，1971 年

下圖：（左起）馬里歐・普佐、法蘭西斯・福特・柯波拉、羅勃・伊凡斯和艾爾・魯迪於《教父》開拍記者會，照片提供：魯迪・摩根組織（Ruddy Morgan Organization）

III
建築師：法蘭西斯・福特・柯波拉

「我的意圖是要拍出一部道地的，關於義大利裔黑社會幫派的電影；他們怎麼過活，他們如何舉止，以及他們對待家人、舉行儀式的方式。」

—— 法蘭西斯・福特・柯波拉，《時代》雜誌

當派拉蒙公司正式通過《教父》的製作案，覓尋導演成為一件艱難的差事。十二位導演婉拒了這個工作——其中許多位，包括彼得・葉慈（Peter Yates）的《警網勇金剛》（Bullitt）和李察・布魯克斯（Richard Brooks）的《冷血》（In Cold Blood），因為他們不想賦予黑手黨浪漫的色彩。《我倆沒有明天》（Bonnie and Clyde）和《小巨人》（Little Big Man）的導演亞瑟・潘（Arthur Penn）太忙。《大風暴》（Z）的導演柯斯達・加華斯（Costa-Gavras）則認為它太「美國」。

派拉蒙公司的製片主管羅勃・伊凡斯與他的左右手彼得・巴特，坐下來細談，想釐清為何之前幾部犯罪集團電影都行不通，結果認定因為是猶太人拍的，而不是義大利人所拍。因此，他們開始搜尋義大利裔美國導演，但是符合條件的不多。巴特想起一位他見過的二十九歲年輕人；他曾在《紐約時報》寫過一篇短文，介紹這位一心想當導演，卻只能拍些「色情電影」，又稱「春宮電影」，來繳付大學學費的年輕人。

1939 年，法蘭西斯・福特・柯波拉誕生於底特律。他的父親卡麥恩（Carmine），為「福特週日黃昏時光」（Ford Sunday Evening Hour）廣播節目的指揮與編曲（柯波拉的中間名，即出自於此）。因為這位雄心大器的音樂家從事巡迴表演，柯波拉一家便經常四海為家。法蘭西斯就在這種沉浸著義大利遺風的養成情境裡長大。

九歲時，法蘭西斯感染了小兒麻痺症，一整年都宛如與世隔絕。這期間，他發展出對機械事物的興趣。他有了一部八釐米電影攝影機，開始拍起電影來；年紀輕輕就知道自己想當個導演。他在赫福斯特拉大學（Hofstra University）主修戲劇藝術，然後進洛杉磯加州大學（UCLA）攻讀藝術碩士。他在洛杉磯加州大學唸書時，作品產量極豐的 B 級電影作者羅傑・柯曼（Roger Corman）找上他（無數大有潛力的年輕電影工作者，也曾被網羅），請他幫忙拍一些所謂「垃圾電影」。1963 年，柯波拉與同樣畢業於洛杉磯加州大學的伊蓮娜・妮爾（Eleanor Neil）結婚。那時，他正在拍攝他的導演處女作，柯曼出資的《癡情 13》（Dementia 13）。

上：柯波拉和劇組在刺殺保利‧嘉鐸（Paulie Gatto）外景戲現場觀看毛片。

下：柯波拉和帕西諾討論謀殺索洛佐 / 麥克魯斯基（McCluskey）那場戲。

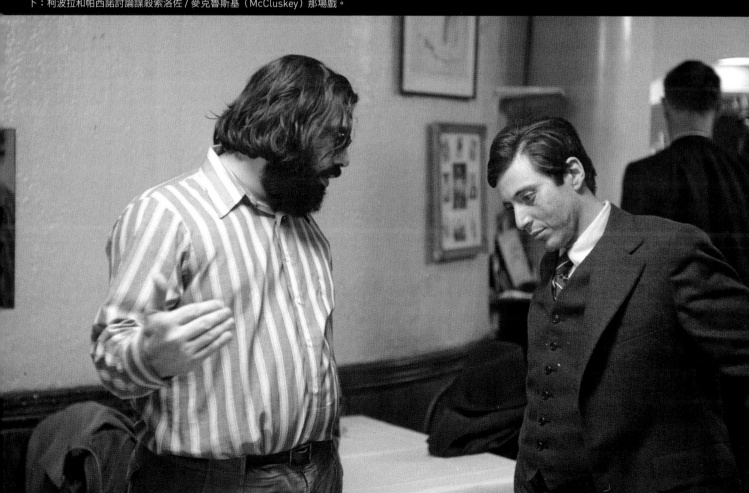

在獲得劇本競賽獎後，柯波拉找到一份編劇的工作，寫了《巴頓將軍》（Patton）等幾個劇本。他又導演了一部電影《如今你已長大》（You're a Big Boy Now），大致上可以算是《畢業生》（The Graduate）的先驅之作。這部影片使他入圍坎城影展金棕櫚獎。華納兄弟聘他執導《彩虹仙子》（Finian's Rainbow）；年輕的喬治‧盧卡斯（George Lucas）擔任該片的製片助理，後來成為他的愛將，與他同樣有志於片廠體制外的拍片工作。

柯波拉接著繼續編導他自己的電影《雨族》（The Rain People），刻畫一位年輕、懷孕的妻子（雪莉‧奈特，Shirley Knight）以及她對個人成就感的追尋。1969 年，柯波拉開始將夢想付諸行動：他賣了房子，搬到舊金山，向華納兄弟公司貸一筆款，偕同盧卡斯與其他幾位理想主義的年輕電影工作者，創辦了一家獨立電影片廠。胸懷創作個人風格藝術電影的烏托邦願景，他們成立了美國西洋鏡公司（American Zoetrope）。

西洋鏡公司製作的第一個專案，是盧卡斯的未來世界科幻劇情片《五百年後》（THX 1138）。這部票房不佳的電影幾乎毀掉美國西洋鏡公司。華納兄弟公司重新剪接影片，終於以有限的行銷預算發行了事。西洋鏡公司經過大規模改組，新組成的高層對於美國西洋鏡公司所提的企劃興趣缺缺，他們要求返還六十萬美元。柯波拉試圖募款來拍攝廣告和教育影片，但沒多久就心灰意冷，只好聽從勸說來執導《教父》。

彼得‧巴特早在 1970 年春就找上柯波拉，洽談導演《教父》事宜。柯波拉讀了小說，覺得低俗齷齪。他父親勸他說，商業電影的工作可以資助他想拍的藝術影片。他的事業夥伴喬治‧盧卡斯則懇求他從書中找些喜歡的部分。他到圖書館去鑽研黑手黨的資料，發現各大家族瓜分紐約，有如經營事業般經營各自的地盤，非常引人入勝。柯波拉重讀小說，看出一個家庭的中心主題 —— 父親和三個兒子 —— 那已然是自成一格的希臘或莎翁悲劇了。他將 1940 年代柯里昂家族的發展，視為美國資本主義的一種隱喻。他接下那工作。

據鮑伯‧伊凡斯稱，在大家「默認」之下，柯波拉於 9 月 28 日被宣布為導演。派拉蒙公司認為，柯波拉既然較乏經驗，他們聘用他這位義大利裔美國導演應該會遵照預算，並且言聽計從。不過，儘管柯波拉的確是義裔美國人，他倒不是片廠所設想的那種導演。

第一場爭戰係關於這部電影的年代設定。柯波拉堅決主張這影片要設在 1940 年代。他在近日的一次訪談中解釋：「對我來說，要教派拉蒙公司同意將電影設定在 40 年代，而不是 70 年代，會如此重要的理由之一是，片中許多故事都與 40 年代的美國有所連結：二戰之後美國的重生；麥克在海軍陸戰隊服役；美國的意象；那年代美國發生了多少事件；美國各大企業的興起。這些都是建構全篇故事不可或缺的部分。我無法想像，如果按照他們所計畫的去做，你要如何述說這個故事。」派拉蒙早先要求普佐將劇本設定在 70 年代，因為當代電影拍起來比較省錢：不需張羅 40 年代的汽車，不需搭景，不需治裝。最終，柯波拉一心想保留原著中的時代特質的心願勝出。

第二場爭戰是關於場景。柯波拉希望在紐約拍攝，因為工會的關係，這個提議所費不貲。製片艾爾‧魯迪建議了克利夫蘭（Cleveland）、堪薩斯城（Kansas City）和辛辛那提（Cincinnati）這幾個可能的場址 —— 或者是片場的外景場所。（在一次訪談中，他表示這也因為「部分『小伙子』[意指：黑手黨] 告訴我們，他們不能去紐約。」在《綜藝週報》1970 年 10 月的一則報導中，柯波拉說道：「我非常希望在紐約拍攝。那氣氛本就是十足的紐約，而且，既然我想把影片設定為時代劇，最好是 1940 年代的風貌，任何其他場景都更難以捕捉紐約的特別況味。」魯迪反駁：「我們在看緊荷包，而且我們認為我們如果在其他地方拍攝，必可省下很多錢，而且完全不會犧牲品質。」到頭來，片廠屈服了，影片主要在紐約取景拍攝。

1970 年 9 月，羅勃·伊凡斯代表派拉蒙公司宣布：「《教父》將是我們 1971 年的鉅片。」此時，小說已經賣出百萬多冊精裝本和六百萬冊平裝本，迫使派拉蒙公司對低成本製作再做斟酌。兩百萬美元的預算調升到三百萬，再調至四百萬，最終又調高到六百萬。柯波拉純粹的意志力量，加上小說熱賣狂銷，征服了片廠高層的異見。

第三場爭戰是選角，那是漫長慘烈的過程。柯波拉回想起查爾斯·布魯東的疑惑，經過無數回合的試鏡（以及所花費的大筆金錢），怎麼可能五十多位演員全都糟透了。他表示因為只有一位導演，實際上糟透的必然是那位導演。當所有試鏡都結束了，柯波拉選到了他想要的主要角色。然而長期的爭執使得鬥志旺盛的柯波拉精疲力竭，片廠對他也處處提防。拍片時，派拉蒙公司派人從頭到尾嚴密監視著柯波拉，導致現場壓力緊繃，難以喘息。

《教父》的拍攝很不順利。柯波拉亂無章法、猶豫不決，而且左支右絀。（我們可以理解，他和片廠的角力使他沒多少時間好好計劃。）他拍片不按常規，遵照拍攝劇本逐場進行——整部電影大都裝在他的大腦裡。拍攝進度嚴重落後，而每一天都得花費四萬美元。劇組裡許多人不太甩他，他們認為他早已頭殼抱在燒。他曾經在廁所間無意中聽到部分劇組人員發牢騷：「他們從哪兒找來這個猴囝子？你這輩子幾時見過這麼爛的導演？」更糟的是，打從一開始他就槓上那固執倔強的攝影指導戈登·威利斯（Gordon Willis）；戈登在拍攝過程中曾大嘆柯波拉「無法做好任何事」。

當第一批毛片（拍攝當天晚上沖印出來的第一批正片，用來估量進度）送來時，派拉蒙眾人顯得不知所措。儘管柯波拉和威利斯刻意安排了明亮與陰暗場景的交替作用，但是正如彼得·巴特所說的，最初的毛片中，有些實在太暗了，以致派拉蒙根本看不清到底在演什麼。據巴特的說法，這使得柯波拉與派拉蒙間「困難重重的關係」更形惡化。白蘭度在和索洛佐（Sollozzo）會談那場戲中含糊咕噥。（據柯波拉說，男主角自己的說法是，不能只因為他是馬龍·白蘭度，就表示他在第一天表演時不會緊張。）伊凡斯很難聽懂他在那場戲裡說了什麼，還倨傲地建議要上字幕。

派拉蒙高層都很擔心。他們把劇本送去給另一位導演伊力·卡山（Elia Kazan）——巴特又拱了卡山一位擔任美術指導的朋友去跟伊凡斯說，卡山已經年老力衰了。這一來就打亂了由卡山來接手的計畫；柯波拉卻被大導演伊力·卡山面有難色地告知他被解職的夢魘纏擾不休。派拉蒙指派副總裁傑克·巴拉德（Jack Ballard）來盯緊預算。柯波拉說「這個禿頭怪胎，就是派來讓我難過的」。另一個話題：剪接師阿朗·阿瓦堅（Aram Avakian）和助導史提夫·凱斯登（Steve Kesten），兩人都是柯波拉聘用的，兩人都有伺機當上導演或製片的念頭。甚至還曾傳出蓄意毀損拍攝素材的謠言。不管怎樣，這時候，對於柯波拉和片廠這兩造之間相互的猜疑與不滿，就不需再火上加油了。誠如巴特所言，「法蘭西斯確實助長了那種懷疑。」

伊凡斯和柯波拉的故事從這裡出現分歧。伊凡斯說他發現柯波拉的影片素材很精彩，所以他開除了搞鬼的人。據柯波拉說，製片助理葛瑞·佛瑞德利克森（Gray Frederickson）告訴他，阿瓦堅曾向派拉蒙高層批評那些影片素材。此外，片廠拒絕讓他重拍索洛佐那場戲——並對柯波拉暗示，他們打算開除他。柯波拉不相信他們會在週間開除導演，因為他們會需要一個週末找個新人來接手，所以他就自己先下手為強。他在週間就開除了凱斯登、阿瓦堅和一干人等，並且火速重拍了索洛佐那場戲，好讓另聘導演重拍的代價高得令人卻步。

無疑地，派拉蒙被柯波拉反將一軍自是大吃一驚。他們看了重拍的戲，結論是好太多了（儘管柯波拉相信，最初所拍的應該才是最後用在影片裡的）。派拉蒙擔心撤換《教父》的導演，在公關方面可能也對柯波拉比較有利。再者，根據馬龍·白蘭度的自傳，

柯波拉的家庭

1971 年 3 月 17 日，柯波拉在紐約的帕西餐廳（Patsy's Restaurant），為飾演柯里昂家族的所有演員安排了一場輕鬆、即興的「彩排」大餐。他在居家風格的大餐桌上準備了豐盛的家常菜餚。眾演員站在四周，急切而不安。柯波拉回憶道：「這是演員們第一次會見白蘭度的興奮時刻。縱使在派拉蒙高層眼中，白蘭度多少有點過氣了，但對艾爾·帕西諾和其他演員而言，他不只是個小神，他就是上帝。」

「我們都是初次見面，」約翰·卡薩爾（John Cazale）受訪時說：「我們呆站那裡，不知道要做什麼。白蘭度打破僵局，他走過來，開了一瓶酒，便開動了一場歡宴。我想當時我們都意識到，他正像教父對待家人一樣對待我們。」柯波拉希望，像一頓美食這樣感官享受的活動，可以給角色演員一個大家相處如一家人的機會，果然辦到了。白蘭度默不做聲地就進入角色裡，在餐桌的主位坐下；塔莉雅·雪兒（Talia Shire, 女性家人）幫忙上菜；以及「兒子們」，勞勃·杜瓦（Robert Duvall）、詹姆斯·肯恩（James Caan），和艾爾·帕西諾，分別以自己的方式吸引「父親」白蘭度的注意。「吉米·肯恩盡說些笑話來討他歡喜，艾爾試著表現得比他更心事重重；每當白蘭度把頭轉開，杜瓦就有樣學樣，儘管他顯然不是真的跟他們一夥。」柯波拉緬懷著這些點滴。經過那一場初次的即興過程，眾演員都找到了他們的角色。

3. IMAGERY AND TONE: (Continued)

(i) so you know everyone's thinking "we have plenty of our own, why did Michael have to bring 'her'". Maybe families with eligible daughters should be introduced to Michael and Kay. "The American girl", an oddity. Michael and Kay think its funny; but they are really, underneath a bit uneasy about it. You'd have to be, especially Kay.
I think there should be a point where Michael introduces Kay to his Mother and Father. That could be economic and tell us a lot about Michael's relationship to his Father. Also, important that Michael is serious about Kay, and has brought her to the Wedding to ease her into the knowledge of who his father is.

[handwritten: tensions]

[handwritten: maybe use. Michael introducing KAY?]

(j) The Sex scene with Sonny and Lucy should go very far. I like Puzo's screenplay image of the Maid-Of-Honor's gown up, practically over her head.

[handwritten: 1946 morals? movie.]

(k) The scene with Bonasera is good and very important. It further defines the Don's power, and puts forth the essence of what it is the Don refers to as 'friendship' i.e. a pledge of loyalty. It is the gathering and manipulations of these pledges which give the Don his extraordinary power in the first place.
It is very important that after Bonasera gives his pledge, that we understand he feels he is now under a grave and frightening obligation to the Godfather. Bonasera must be a super, super actor.

Textures:

(l) Fat, older man dancing with a ten year old girl in a confirmation dress. Her little shoes on his big ones.

Older couple, having just danced a Tarentella; he is around the back of her with a white handkerchief, mopping her back, even down her dress, for her.

Guest in an inappropriate tux, uncomfortable, adjusting it so he'll just look right. (Luca Brasi?)

[handwritten: yes — more impressions and less exposition.]

3. IMAGERY AND TONE: (Continued)

(m) where we are. Also, it would be clear that we are viewing the overlap or repeated action through the eyes of a new character: one who had exited during the first time we had seen it; sort of like Rosenkrantz and Guildenstern Are Dead; repeating and reviewing the action from the perspective of other than the character's principally involved. We already know and experienced the whispering from the point of view of Sonny, Lucy, perhaps Sonny's wife; of what significance it is to Hagen, and therefore to the Don. This is an important stylistic decision.

4. THE CORE:

The core of the scene; Introduce the Don, and gradually reveal the breadth of his power, make clear his relationship to Michael.
Establish the fusion of family and business.
Introduce all the main characters and sub-plots of the film.

5. PITFALLS:

[handwritten: boring.]

Cliches, Italians who-a, talka lika-dis; failure to make a convincing setting. People must feel that they are seeing a real thing, with hundreds and hundreds of interesting specifics, like the children sliding around the 'sandwich man', throwing the sandwiches: "Hey Bino, two copagole and one prociutto!" etc.
Failing to intoxicate with the formidability of the Don and his power.
Losing a basic 'humanity' to all these people.
Failing to set up a tension between the godfather and Michael re: the nature of their relationship.

[handwritten: Too much exposition.]

聖經：柯波拉的筆記本

當柯波拉著手將《教父》小說改編成一部電影時，他設計了一本類似劇場提詞本的書冊（柯波拉具有舞台劇的背景）。他把整本小說全部拆解，將每一書頁黏貼在空白筆記本的頁面中央，四周留下大片空白來做筆記。他用這本他稱之為《教父筆記本》的巨大書冊來分析小說，並決定要用哪些部分在電影裡。

在這本筆記中，他將全篇小說拆解開來製成圖表，就五十個場景逐一按照以下類別分門別類：大意、年代（如何保留 1940 年代的特質）、意象與調性、核心（那場戲的精髓）、陷阱（注意事項，如節奏或陳腔濫調）。這種拆解戲劇作品的方法，係取法自托比・寇爾和海倫・齊諾（Toby Cole and Helen Krich Chinoy）主編的《導演論導戲：現代劇場文集》（Directors on Directing: A Source Book of the Modern Theatre）一書中，伊力・卡山的文章。

柯波拉在這本筆記裡註記了許多他自己的想法和顧慮，關於各個場景應該如何表現，如何讓影片貼近義大利和黑手黨的文化，並且能夠忠實於普佐的小說。他也會簡短速記一些自我勉勵的話，例如，這個註記

他為了回報柯波拉選他擔綱演出，威脅說如果柯波拉被炒了，他就退出。白蘭度曾說過柯波拉並不會給演員太多指導，大致上他支持柯波拉的藝術眼光。柯波拉保住了位子。彼得・巴特說過，經過許多年刻意不去想它，他終究還是領悟到，正如他在南西南影展時所說，「在《教父》開拍的第三週時，的確曾經有過密謀，要開除法蘭西斯・福特・柯波拉。」在最近一次訪談中，他表示：「老實說，從第二週起我就覺得我們正在拍的電影相當出色，但是來觀看毛片的人數越來越少。」他解釋道：「當片廠準備要放棄一部片子時，你總是可以看得出來 —— 你環顧房間四周，卻四下無人。」柯波拉險些被開除的紀錄：五次 —— 超估白蘭度的薪資；派拉蒙看了第一批毛片時；柯波拉堅持到西西里出外景時；當他超支預算時；以及剪接過程中。

1971 年 8 月，柯波拉回到舊金山家中進行影片的初剪。片長來到兩小時四十五分鐘，但是他知道派拉蒙不會願意以史詩長片上市，伊凡斯更直接告訴他，如果片長超過兩小時十五分鐘，派拉蒙將把片子運到洛杉磯自行剪接。柯波拉不想在洛杉磯工作，因為他比較無法掌控，所以寧可在他的常駐基地作業。因此，他將初剪版刪成兩小時二十分鐘長的版本。

伊凡斯看了短版影片，勃然大怒，好似所有紋理質感全都留在剪接室地板上了。據艾爾・魯迪說，伊凡斯趕緊打電話給片廠總裁法蘭克・雅布蘭，告訴他兩小時二十分鐘的影片，看起來比三小時還長。在他那本自我膨脹，卻又妙趣橫生的回憶錄《那小子留在電影裡》（The Kid Stays in the Picture）一書中，他述說了他對柯波拉的忠告：「你拍了一部家庭史詩，而你交出一部預告片。現在給我一部電影。」因此，派拉蒙終究還是把影片搬到洛杉磯（柯波拉揣測他們打算整個拿去做了）。在剪接過程中，伊凡斯患了坐骨神經痛，常在醫院病床上被推來推去。

關於影片最終該由誰負責，引發持續的激辯。影片發行後不久，柯波拉在《時代》雜誌的訪談中承認：「鮑伯逼你提出不同的版本。他催促你，直到你讓他滿意了。終於，一種神秘奇妙的品味顯現了；他逐漸遠離壞的概念，接受好的想法。」伊凡斯甚至將他與艾莉‧麥克勞（Ali MacGraw）婚姻的崩解，歸咎於長時間投注在《教父》的剪接上。

但是，柯波拉對伊凡斯的主張卻非常惱怒，他甚至打了一通（現在很有名的）電報給伊凡斯（據報導伊凡斯將那通電報裱了框掛在他的浴室裡），其中部分被刊載在《紐約時報》上：「你那些關於剪接《教父》的愚蠢的鬼扯瞎說回傳到我這裡，其荒誕無稽之妄尊自大惹惱了我。關於你聲稱參與其中，我一直都維持十足的紳士風度……對《教父》，你除了惹我生氣和延宕進度外，根本什麼都沒做。」誠如他最近所說，「在為了白蘭度跟我吵之後，為了帕西諾跟我吵，為了音樂跟我吵，為了要不要設定在 40 年代，也為了要不要在紐約拍攝——現在你說你做了那部電影，因為你把半小時加接回去！」

當年片廠總裁史丹利‧傑夫如今做了總結，「在片廠我們所下最好的一步棋，就是聘用法蘭西斯……有了伊凡斯確實監督拍攝，以及法蘭西斯優秀的眼光和強悍的性格，雖然不無關係緊張的時刻，但總能逐漸發展成讓電影更好的境況。」

這是真的：伊凡斯向派拉蒙高層爭取較長的版本，並爭取更充裕的時間來好好剪接（原來敲定要在聖誕節檔期上映），這些他都可以記上一筆。同樣顯而易見的，柯波拉對《教父續集》擁有完全掌控權，而此片宏偉卓越，足以證成柯波拉厚實的藝術眼光已經在《教父》上留下印記。誠如艾爾‧魯迪所言，「法蘭西斯係為拍這部電影而生的。」

係關於角色對死亡的反應：「這可不容易。仔細想想，務必有備而來，法蘭西斯。」柯波拉話說當年，「拍《教父》時，我真的每天都隨身攜帶著它。」

當導演《教父》的時刻來到，柯波拉的靈感，大都仰仗這本筆記，而不是拍攝劇本。這本筆記神奇地證明了他改編原著小說的嚴謹態度。

劇本

The
THE COMPLETE SCREENPLAY
Godfather

技術竅門：製片細節

電影以緩慢的變焦鏡頭開場，始於波納塞拉的臉部特寫，最後停在柯里昂閣下的拉背，長度超過兩分鐘。這種視覺效果出自新近研發的電腦定速變焦鏡頭，在此之前只用在商業廣告片。這種鏡頭可以用程式設計在特定時段內漸進變焦。其實全片很少用到變焦鏡頭，因為柯波拉和攝影指導戈登・威利斯都儘量不用，寧願採取更寫實的透視。

改編與剪掉的鏡頭

柯波拉最初的構想是從婚禮開場，馬上介紹所有角色。那時，他的一位朋友曾指出他寫的劇本《巴頓將軍》的開場很有意思；片中巴頓將軍在一大面國旗前面，向觀眾發表振奮人心的演說。柯波拉重寫了波納塞拉這場關鍵的開場戲。他的筆記裡寫道：「這一來進一步界定了教父的權力，並指出教父所指的『友誼』的精髓，也就是對忠誠的承諾。」影片從這場戲開始，也更忠實於原著。小說的開場是波納塞拉在某一美國法院出庭，而正義無法伸張。書中還洋洋灑灑寫到打手保利・嘉鐸向傷害波納塞拉女兒的混混討公道的情景。

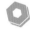
技術竅門：製片細節

拍攝備忘錄中提到，《教父》十分之一的戲份是在座落於東哈林區 127 街電影道片廠的錄音棚裡拍成的。柯里昂家的宅邸是專為拍片所需搭建起來的二層樓建築，內有客廳、餐廳、全套廚房、鑲木牆面的書房，以及一間大門廳，有階梯通上臥室。

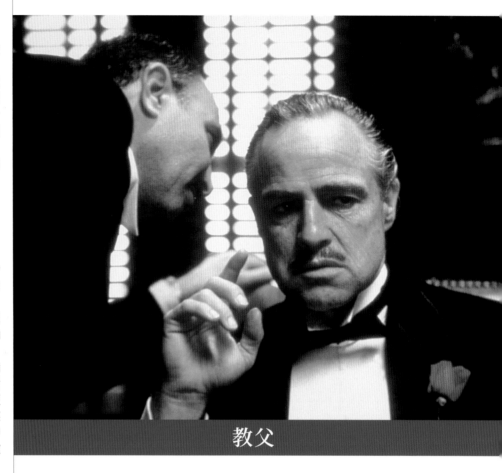

教父

內景 日：教父的辦公室（1945 年夏）

全黑的背景上，現出派拉蒙的商標。稍停片刻，顯現反白片名：

<div align="center">

馬里歐・普佐 之

教父

</div>

黑畫面中，我們聽到：「我相信美國。」突然，我們看到**亞美利哥・波納塞拉**的特寫；波納塞拉年約六十，身著黑色西裝，情緒高張。

<div align="center">

波納塞拉

</div>

我相信美國。美國使我發財。

在他說話時，鏡頭幾乎無法察覺地緩緩拉寬。

<div align="center">

波納塞拉

</div>

我以美國的方式教養我的女兒。我給她自由，但告訴她永遠不可有辱家門。她交了個男友——但不是義大利人。她跟他去看電影，半夜才回家。我並沒有責罵她。兩個月前，他載她去兜風，有另一位男友同行。他們強灌她喝威士忌，然後……他們想佔她便宜。她抵抗了，她保住名節。

他們就把她當動物般毒打。當我到醫院時，她的鼻樑斷了，她的下巴碎了，要靠鋼絲來固定。她甚至痛到無法哭泣。

他幾乎說不下去，終於哭泣起來。

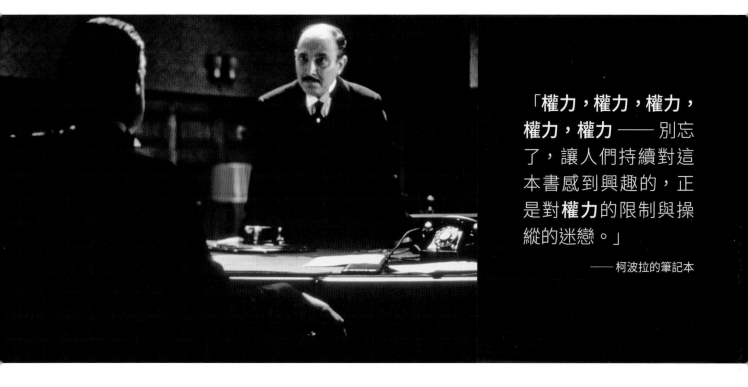

「權力，權力，權力，權力，權力——別忘了，讓人們持續對這本書感到興趣的，正是對**權力**的限制與操縱的迷戀。」

—— 柯波拉的筆記本

波納塞拉

但我哭了。我為什麼哭呢？她是我的掌上明珠。她長得很美，現在卻再也美不起來了。抱歉，我，我像守法的美國人一樣，去報警了。那兩個男孩被起訴，法官判他們三年徒刑，又判了緩刑。判定緩刑！他們當天就沒事了！我站在法庭中，像個傻瓜，而那兩個混蛋竟然朝著我笑！於是我跟我太太說：「為求公道，我們必須去找柯里昂閣下。」

此時，**畫面**已經拉開到全景，我們看到大宅邸中**柯里昂閣下**的辦公室。百葉窗全都拉下來，房間很暗，襯綴著條紋狀陰影。我們從**柯里昂閣下**的肩後，看著**波納塞拉**。

柯里昂閣下

你去報警之前，為何不先來找我？

波納塞拉

你要我怎樣？你儘管吩咐，但求你務必幫我這個忙。

柯里昂閣下

幫你什麼忙？

波納塞拉起身向前，在教父耳邊低語。

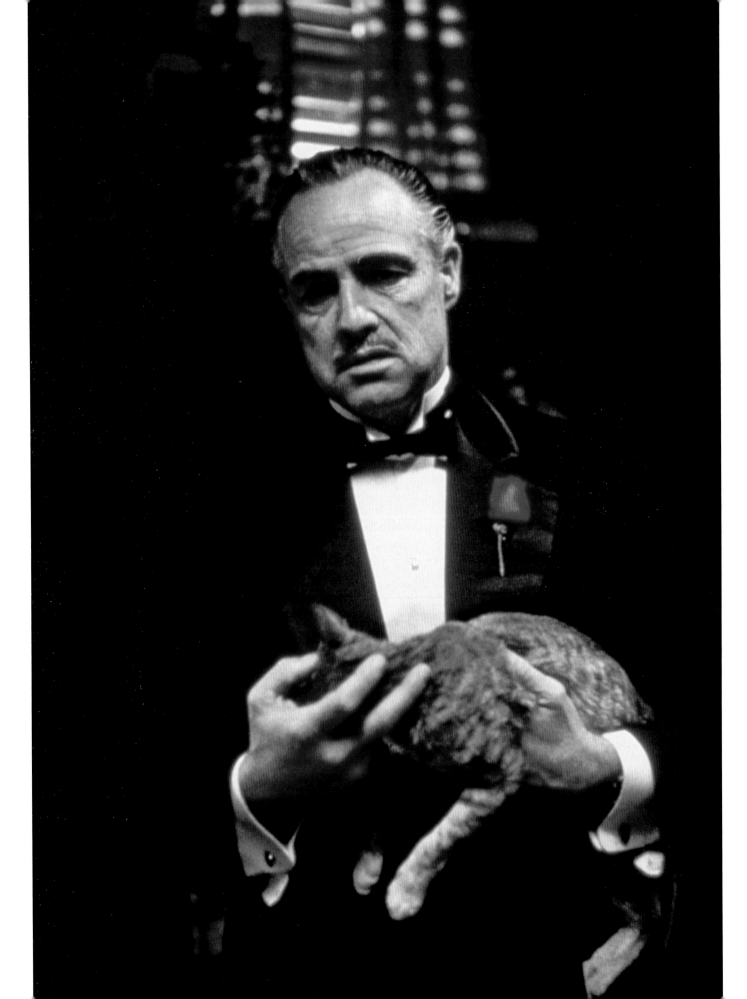

<div style="text-align:center">

波納塞拉

我要他們死。

柯里昂閣下

（他搖了搖頭）
那我辦不到。

</div>

湯姆・海根坐在附近的小几旁，檢視著一些文書。桑尼・柯里昂不耐地站在他父親身旁的窗邊，喝著酒。

<div style="text-align:center">

波納塞拉

你要什麼，我都會給你。

柯里昂閣下

（輕撫著他腿上的貓咪）
我們相識許多年了，這是你第一次來找我幫忙。我不記得上次你何時請我到你家喝咖啡，何況我太太還是你獨生女的教母。我坦白說吧，你從來都不想要我的友誼，而且你怕欠我人情。

波納塞拉

我不想惹麻煩。

柯里昂閣下

我了解。你在美國發了財。你生意做得好，生活過得好。有警察保護你，有法律保障你；你根本不需要我這種朋友。但是，現在你來找我說：「柯里昂閣下，請幫我主持公道。」可是你對我並不尊重。你並不把我當朋友；你甚至不想稱我為教父。相反的，你在我女兒結婚當天來我家，給我錢，要我去殺人。

波納塞拉

我請求你主持公道。

柯里昂閣下

那不是公道；你女兒還活著。

波納塞拉

那麼讓他們像她一樣受折磨。我應該付你多少錢？

</div>

海根和桑尼都有了反應。

<div style="text-align:center">

柯里昂閣下

（站起來）
波納塞拉，波納塞拉，我到底做了什麼，使你這麼不尊重我？如果你以朋友的身分來找我，那麼傷害你女兒的人渣今天就會受到折磨。
如果像你這樣的老實人都有了仇敵，那也會是我的仇敵。
（他揮了揮手指）

</div>

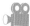 **幕後**

出現在這場戲裡的那隻貓，是出沒在老電影道片廠（Filmways Studio）裡的許多貓咪之一。拍片時，柯波拉抓起它來放在馬龍・白蘭度的大腿上。這是柯波拉如何與白蘭度工作的一個例子 —— 他常常只是給白蘭度一些道具，來誘發他的表演，而不是長篇大論教他演。此一即興的細節，暗示著維多・柯里昂的性格是貌似溫和，卻隱藏著利爪，以增添這場戲的層次紋理。當然，即興演出有其不利的一面，難免有些技術上的問題。貓咪喵喵叫個不停，淹沒了白蘭度的台詞，後來必須事後配音。

幕後

薩爾瓦多雷・柯西多（Salvatore Corsitto）這位扮演殯葬業者亞美利哥・波納塞拉（Amerigo Bonasera）的新手，是在一場公開選角試鏡上聘任的。據柯波拉轉述，白蘭度認為柯西多的表演是全片最出色的表演之一，因為是如此真實。在這場戲離離落落的彩排過程中，白蘭度建議改對白。柯波拉重寫這場戲，而表定翌日就要正式拍攝了。拍攝時，離譜的，最後一刻才搞定的對白改寫可說是司空見慣 —— 如此頻繁的對白調整，使得柯波拉經常一早趕到現場，帶著剛出爐的提示卡給馬龍・白蘭度，而白蘭度總是拒絕熟記那些台詞。

義大利陳腔濫調

波納塞拉那濃重的義大利腔在片中的美國場景裡相當罕見，而那位演員實際上就是那樣說話的。柯波拉在整個《教父》的製作過程中，一直努力考究原汁原味，在那本他稱之為《教父筆記本》的提詞本上，他強調要避免陷入義大利人的刻板印象，「他啊說話啊就像啊者樣。」

那麼，他們就會怕你。

波納塞拉緩緩垂下頭輕聲低語。

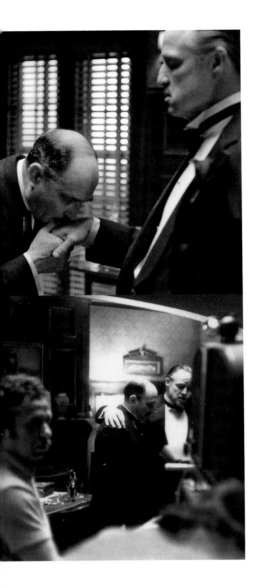

波納塞拉
當我的朋友？……教父？

波納塞拉親吻柯里昂閣下的手。

柯里昂閣下
很好。
（陪波納塞拉走到門邊）
有朝一日，也許我需要你幫忙。也可能不會有那麼一天。但在那一天到來之前，請收下這份正義，作為小女結婚之日的禮物。

波納塞拉
感謝，教父。

柯里昂閣下
別客氣。

波納塞拉走出去，海根關上門。

柯里昂閣下
這事交給……克里孟札。我要用可靠的人，懂得分寸的人。我的意思是，我們並不隨便殺人，別理這位……殯葬生意人怎麼說。

教父聞一下玫瑰胸花。

外景 日：宅邸庭園（1945 年夏）

明亮陽光下，**柯里昂宅邸庭園**的俯角鏡頭。庭園的主院落和花園間，簇擁著五百多位賓客。現場是音樂、歡笑與舞蹈，不計其數的桌檯上，擺滿了美食與醇酒。

整個家族，個個都為婚禮派對盛裝打扮，大家站妥準備家族大合照。**柯里昂閣下**、夫人、長子**桑尼**、其妻**珊卓拉**、他們的**兒女**、**湯姆·海根**、其妻**泰芮莎**、他們的**嬰孩**、次子**弗雷多**、新娘**康絲坦琪雅**，以及她的新郎**卡洛·李奇**。大家準備站好時，**教父**卻若有所失。

柯里昂閣下
麥克在哪？

桑尼
哦？別擔心，時間還早。

柯里昂閣下

少了麥克,我不拍照。

（用義大利語和攝影師講話）

海根

怎麼了?

桑尼

就因為麥克……

柯里昂閣下熱情地和親友賓客握手招呼,表示歡迎。夫人與賓客跳舞。康妮偕卡洛與
各桌賓客談笑風生。眾**賓客**盡情跳舞的**俯瞰鏡頭**。

外景 日:宅邸入口（1945 年夏）

宅邸大門外,幾位身著西裝的**男人**,隨著一位坐在黑色轎車裡的**人物**,穿梭在停放著
的車輛之間,將車牌號碼逐一抄在小冊裡。我們**聽見**遠方派對傳過來的音樂與歡笑。

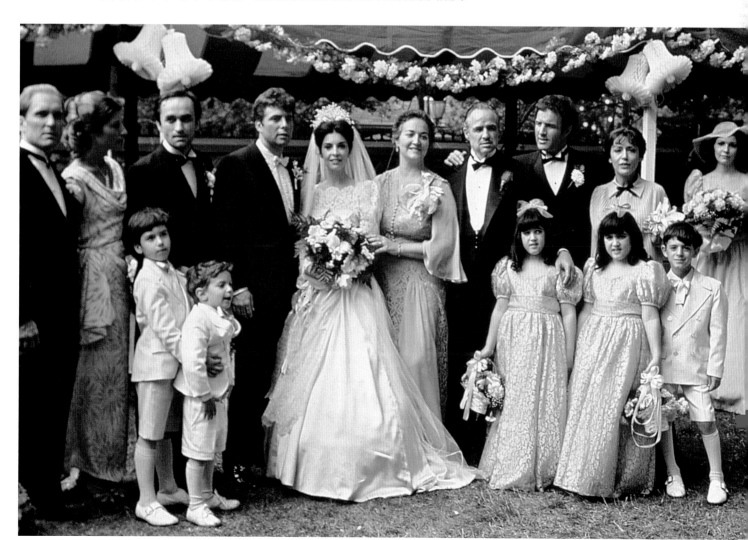

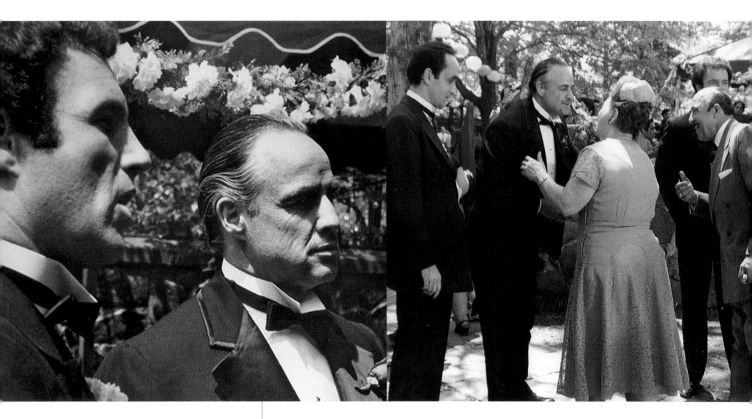

🔹 技術竅門：製片細節

在馬里歐‧普佐的小說中，康絲坦琪雅‧柯里昂（Constanzia Corleone）的婚禮請柬上印的典禮是 1945 年 8 月最後一個週六，在長島長堤舉行。

🔹 技術竅門：製片細節

柯里昂大宅院（又稱宅邸）的拍攝場景，設在史塔登島（Staten Island）朗費羅路（Longfellow Road）上一處僻靜的住宅區裡。儘管相當偏遠，場務們還是用保麗龍搭建了八呎高的人工石牆，使現場更加與世隔絕。婚禮在牆後向四方蔓延的草皮上進行。片廠的報告文件中所記載巴士載來的臨演人數互有落差（多達七百五十人），加上在地居民和他們的小孩，一群柯波拉家族的人，甚至還有其他演員的家人。筵席的餐點包括數以千計的餅乾、許多托盤的千層麵、巨大藤籃裡的水果、許多桶裝啤酒、幾加侖的葡萄酒，以及那六呎高、架成四層的婚禮蛋糕。在拍攝進行的四天裡，食物必須經常補充。李奇蒙花卉公司（Richmond Floral Company）提供了兩百多朵純白蘭花結成的新娘捧花，以及百朵粉紫蝴蝶蘭（1940 年代非常流行的花卉）胸花。

外景 日：宅邸

彼得‧克里孟札盡情跳著塔朗泰拉舞。

外景 日：宅邸入口

一男子攔下一部豪華轎車，抄下車牌號碼。

外景 日：宅邸

薩爾‧泰西歐拋玩著一個柳橙。

切到：

巴齊尼，頭戴硬邊呢帽，別具威嚴。當他趨前擁抱**柯里昂閣下**時，兩個保鑣戒慎地緊盯著他。

柯里昂閣下

巴齊尼閣下。您認得我兒桑提諾吧？

切到：

克里孟札，滿頭大汗、步履不穩地走離跳舞的人群。

克里孟札

嘿！保利！

給我倒點酒！保利！再多點酒。

保利迅速端來一壺冰涼的紅酒，遞給克里孟札。

保利

不好意思。哇，你跳得棒極了！

克里孟札

（上氣不接下氣）

你是啥，跳舞裁判，還是什麼？

（操義大利語）

閃吧，到附近走走晃晃，幹好你的活。

保利穿過人群遠去。

切到：

桑尼捏著少女露西・曼琪妮的臉頰，露西回以甜美的笑靨。桑尼隨即走向他太太。

桑尼

嘿，珊卓拉，過來幫個忙，看著孩子，別讓他們亂
跑，好嗎？

珊卓拉

（惱怒地）

你看好你自己，好嗎？

切到：

泰西歐，長得高大斯文，與一位**九歲女孩**跳舞，她的小白禮鞋踩在他的大棕色皮鞋上。

切到：

柯里昂閣下與夫人跳舞。

切到：

新娘康妮・柯里昂，捧著白色絲質大錢包，**供眾賓客**塞入白色禮金袋，並向大家致謝。
卡洛那雙藍色的眼珠，則緊盯著塞得鼓鼓的禮金袋，並猜測著究竟收到多少現金。

保利

（在一旁看著）

兩、三萬元小鈔，現金——全都在那小絲袋裡。哇，
如果這是我的婚禮，我就發了！

男子

（向他丟過來一個義式腌肉三明治）

嘿！保利！

（操義大利語）

義大利風味

在小說中，普佐寫到康妮答應舉辦「古義大利式」婚禮，以取悅她父親，因為他不滿意她所選的丈夫。在整個婚禮的場景裡，有許多十足義大利的特色，克里孟札（Clemenza）跳著義大利傳統塔朗泰拉舞；康妮裝滿錢的絲質錢包；蕾絲狀鐵絲網上裝設的彩色燈泡——引人緬懷起義大利聖真納羅節的街市節慶；丟擲包裝好的肉片三明治（源自柯波拉的童年回憶）。柯波拉在他的筆記本裡草擬了此一情景的感覺：「有許多許多客人……來賓越多越好。他們來自三教九流，因為教父待人一視同仁。他們大都從城內，或搭火車或開車過來。他們會帶著小孩來，因此，所有來賓中，約有四分之一是年紀大小不一的孩童。義大利人不會把孩子留在家中。年紀稍大可以走路的孩童，會穿小套裝和漂亮小洋裝，少數小男生則穿著短褲和亮潔的皮鞋。或許還有零星幾位穿著全套堅信禮服者點綴其間。連小孩都會喝酒。」

技術竅門：製片細節

整個婚禮的段落，動用了六部攝影機，包括四部在庭園四處捕捉真實電影的鏡頭；還有一位錄音師隨意走動，以收錄即興的對話。另外，也在一架直升機上架設攝影機，可惜許多空拍鏡頭抖動得太厲害，並未剪進影片中。

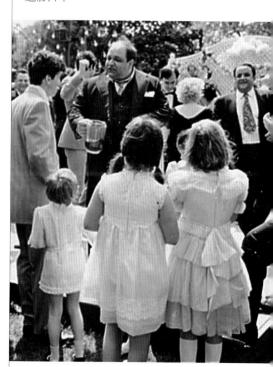

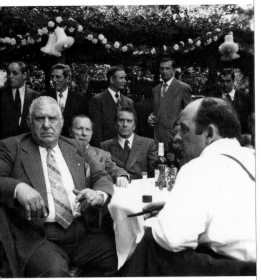

改編與剪掉的鏡頭

在小說和開拍前的拍攝劇本中，是由麥克告訴凱關於西西里的傳統，在女兒結婚那天，不會拒絕任何請求的。原來的版本其實比較合乎情理；泰芮莎（Theresa）自己既是義大利人，自然不需要向她解釋了。

演職員：蒂兒·麗芙拉諾

蒂兒·麗芙拉諾（Tere Livrano），派拉蒙公司電視音樂部音樂編輯助理。她朋友將她的照片交給柯波拉，之後被選上演出泰芮莎·海根（Theresa Hagen）一角。

> **保利**
> （接住三明治）
> 你這個蠢蛋！

切到：

巴齊尼坐在一張桌子邊，一位**攝影師**對他拍了張相。巴齊尼指示**兩個保鑣**去抽出相機裡的底片，**巴齊尼**揉壞底片丟棄地上。

> **攝影師**
> 嘿，怎麼回事？

切到：

海根親吻其妻。

> **海根**
> 我得回去工作了。

> **泰芮莎**
> 喔，湯姆！

> **海根**
> 這是婚禮的一部分。沒有一位西西里人能夠在女兒
> 結婚那天，拒絕任何請求。

海根走回屋內，一群人已焦急等著。海根向**納佐里內**彎指示意，他隨即跟著入內。

> **路卡**
> （兀自演練著）
> 柯里昂閣下，能受邀到貴府，深感榮幸，感恩不盡……

外景 日：宅邸入口

幹員繼續抄記其他車牌號。**桑尼**氣沖沖步出大門，一臉漲紅盛怒。其後跟著**保利**和**克里孟札**。

> **桑尼**
> 嘿，你們在幹嘛，給我滾！這是私人派對。快滾，
> 搞什麼？

那人不理不應，指向轎車裡的**駕駛**。**桑尼**紅著臉凶狠地欺身過去。那位**駕駛**只是翻開皮夾，出示證件，一語不發。**桑尼**後退一步，往地上吐一口涎，轉身離去。**克里孟札**和**保利**跟隨其後。

> **桑尼**
> 該死的聯邦探員，一點都不懂得尊重。

桑尼走回庭院時，看到一名**攝影師**。

「以結婚宴會作為電影開場，在許多層面上都起了出色的作用。首先，這是一場溫馨而且宛如如實的義大利家庭婚禮，充滿憐愛的畫面，關照著每個細節。這場婚禮也用來作為介紹片中的主要角色給我們的媒介。所有角色都曾出現在婚禮的公開場合，也曾在這些場景背後，在維多·柯里昂（Vito Corleone）的私人書房裡參與談判折衝。這種公開與私下，所見與所知之間的割裂，成為這部電影重大的主題之一。」

—— 肯尼斯·杜蘭，影評人

改編與剪掉的鏡頭

電影版中的婚禮所包含的慶祝活動，比原先前期作業的拍攝劇本上所標示的更多：康妮（Connie）與卡洛跳舞，柯里昂夫人（Mama Corleone）唱歌，夫人與柯里昂閣下跳舞，泰西歐（Tessio）往空中拋擲一顆柳橙 —— 輕鬆鮮活的筆觸。增添的部分使得歡樂與隱伏的張力之間的對比更形顯著；例如，聯邦調查局幹員抄車牌號碼與跳舞的交替剪接。部分拍攝劇本中所無的較灰暗的穿插片段也被加入；例如，敵對家族的首腦巴齊尼（Barzini）將攝影師照相機裡的底片抽出來揉掉，以及麥克解釋他父親如何幫助強尼（Johnny）的演藝事業，說來駭人聽聞。

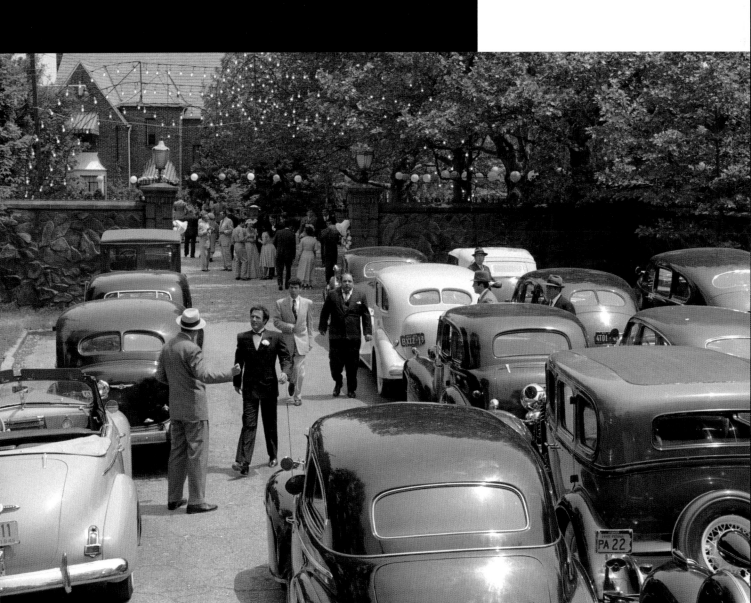

演職員：
戈登·威利斯與《教父》的視覺風格

攝影指導戈登·威利斯受聘拍攝《教父》時，在劇情片圈子裡還算相當資淺。他一共拍過六部電影，都集中在兩年之內。威利斯和柯波拉在拍攝《教父》期間的關係可說是一觸即發。他們兩位都被形容為固執且不知變通，而且經常吼叫爭吵，有時甚至以砸毀道具收場。有一回吵架之後，從柯波拉的辦公室傳來一聲巨響，劇組人員還以為柯波拉開槍自殺了（其實他只不過打破一扇門罷了）。他們老是爭執不休，因為威利斯對演員沒走到定位時很不給情面——照他的暗調燈光打法，如果沒站對位置，他們會被拍成一團黑。另一方面，柯波拉自認是演員的保護者；他覺得好好培育演員，他們更能為他展露才華。

儘管兩人常爆火氣，威利斯和柯波拉的搭配簡直是天造地設：威利斯是慢工細活、一絲不苟、冷靜沉著的純粹主義者、理性主義者，尋求素樸簡單的美感；柯波拉則具有戲劇性的、宏偉的眼光。兩人通力合作，成就了令人讚嘆的攝影，打破了好萊塢電影製作的成規。威利斯的低亮度照明，以及對白蘭度的眼睛那種精雕細琢的局部遮光，賦予柯里昂閣下的場景一種不祥的潛流——這在那個年代是相當爭議的手法。他的用意是不讓觀眾知道維多·柯里昂在想什麼，並且運用陰暗來體現他的邪惡。在這種陰暗的情境拍片，為威利斯贏得一個綽號「黑暗王子」（The Prince of Darkness）。威利斯也常為畫面注入一種黃琥珀色的氛圍，一種往昔時光的視覺隱喻。不計其數的歷史劇都沿用了此一技法。

從 1971 到 1977 年這不可思議的七年間，他所拍的七部電影累計獲得奧斯卡金像獎三十九項提名，十九項獲獎。柯波拉說過，他從威利斯學到許多東西，這一切也持續影響著他自己的電影創作。

桑尼
嘿！過來！過來！過來！過來！過來！拿來！

桑尼將**攝影師**推到一部轎車邊，把他的照相機砸在地上。**保利**補踢一腳相機，**克里孟札**則安撫著**桑尼**。**桑尼**對著攝影師的腳邊甩了幾張鈔票，便快步走開。**保利**和**克里孟札**跟隨其後。

內景 日：教父的辦公室

柯里昂閣下靜靜坐在陰暗的書房內巨大的書桌後面。在他對面的，是納佐里內、湯姆·海根和安佐（納佐里內的準女婿）。

納佐里內
……後來，他獲得假釋，去為美國打仗。最近半年他在我的糕餅店幫忙。

柯里昂閣下
納佐里內，我的朋友，我能為你做什麼？

納佐里內
這下子戰爭結束了，這男孩，安佐，他們要將他遣返義大利。教父，我有個女兒，她和安佐……

柯里昂閣下
你要安佐留在這個國家，和你女兒成親。

納佐里內鬆一口氣，感激地起身緊握**教父**的雙手。

納佐里內
您真是善體人意。

柯里昂閣下
不客氣。

納佐里內
（起身）
感恩。
（向海根）
海根先生，真多謝！
（充滿感激地退下）
待會看我為令嬡做的，漂亮的結婚蛋糕。看，像這樣。
（笑）
新娘、新郎，還有天使……

納佐里內退出，笑容滿面，同時向**教父**頷首致意。**柯里昂閣下**起身，移步到百葉窗旁。

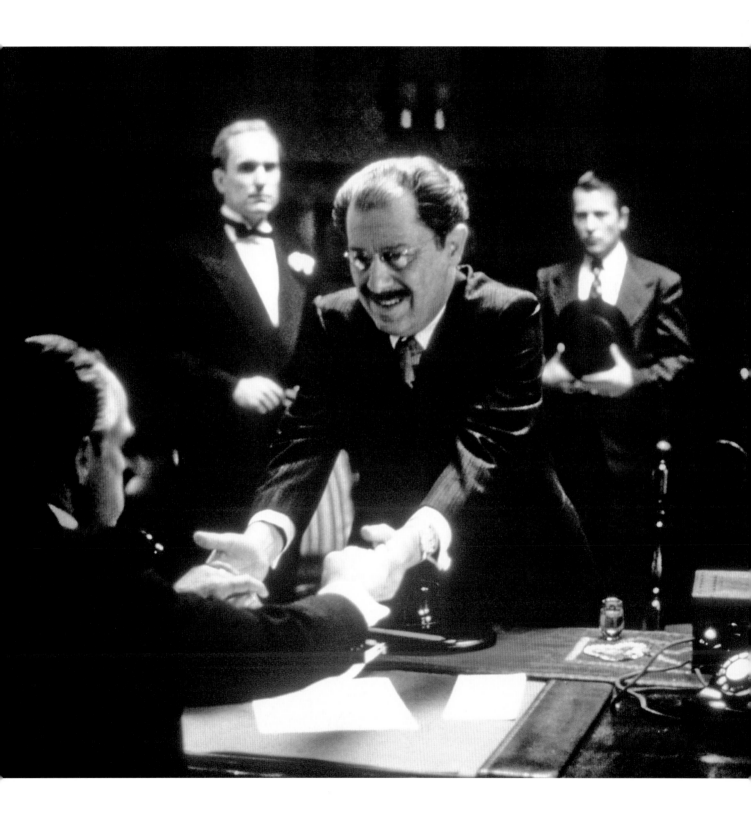

改編與剪掉的鏡頭

在小說裡,有一位獲得柯里昂閣下接見的人,這年輕人碰巧名叫安東尼·柯波拉(Anthony Coppola),他來請求協助開一家披薩餐館。

海根

這事交給誰辦?

柯里昂閣下

別交給我們老鄉。給其他選區的猶太眾議員。名單上還有誰?

柯里昂閣下從百葉窗縫隙向外窺探。

外景 日:宅邸

柯里昂閣下所見:

麥克·柯里昂,身著海軍陸戰隊軍官制服,引領凱·亞當斯穿過參加婚禮的人群,偶爾停下來和族親朋友致意。

女子的聲音

哈囉!

女子的聲音

麥克。

柯里昂閣下在辦公室內,透過百葉窗,盯著麥克和凱。
麥克與凱跳舞。

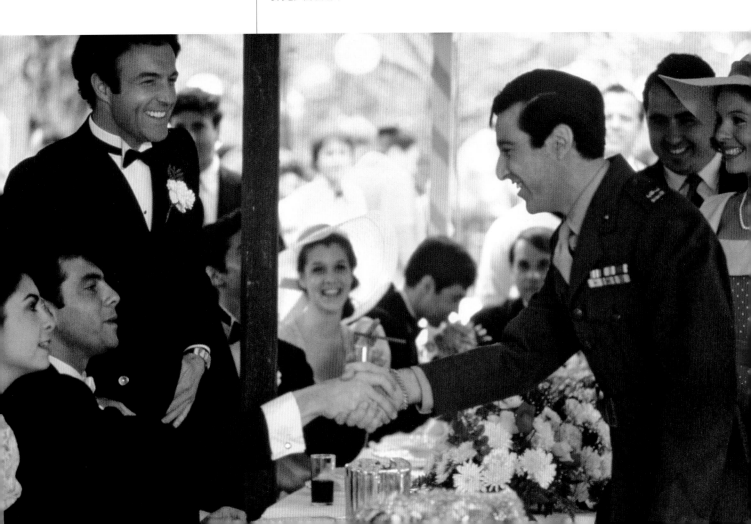

內景 日：教父的辦公室

海根
路卡·布拉西不在名單上，但他想見您。

教父轉向海根。

柯里昂閣下
這個……有這個必要嗎？

海根
他沒料到會受邀參加婚禮，所以想要向您致謝。

柯里昂閣下
好吧！

外景 日：宅邸

路卡·布拉西獨自坐著，怪怪地，他低聲演練著打算跟柯里昂閣下說的話。在他附近，凱和麥克在較為僻靜的一張桌子用餐。凱抽著菸。

路卡
柯里昂閣下，能受邀到貴府……在令嬡結婚這一天，我深感榮幸，非常感激。祝福他們第一個小孩生個男丁。

路卡
閣下——

凱
麥克……

路卡
柯里昂——閣下

凱
……那邊那個人在自言自語。

路卡
能受邀到貴府，我深感榮幸，非常感激……

凱
有沒有看到那邊那個嚇人的傢伙？

路卡
……在令嬡婚禮這一天……

麥克
他是相當嚇人。

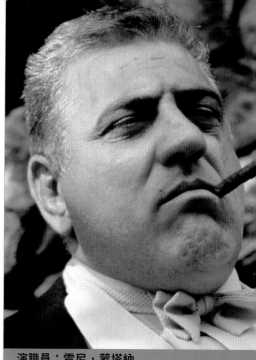

演職員：雷尼·蒙塔納

雷尼·蒙塔納（Lenny Montana）── 高六呎六吋，重三百二十磅 ── 前世界摔角冠軍，綽號「斑馬小子」（The Zebra Kid）。拍攝期間，製片人艾爾·魯迪從旁觀的群眾中「相中」他。蒙塔納不是職業演員，唸詞時經常吃螺絲。柯波拉靈機一動，想到可以加些戲，呈現他不斷練習著想跟柯里昂閣下說的話。這些布拉西（Brasi）緊張不安的實例，正好說明了接下來他在教父面前笨嘴拙舌的樣態。蒙塔納顯然不會因為焦慮不安就不惡作劇：有一次，他張開嘴巴要跟教父說話，把舌頭伸出來，一副「操你」的口氣。白蘭度一直都喜歡好的笑話，對此也不禁捧腹大笑。

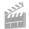 **失誤與穿幫**

注意凱手上的菸，消失，又出現。

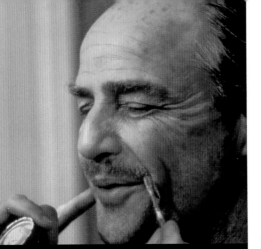

下圖：狄克・史密斯（左）與白蘭度的私人化妝師菲利普・羅德（Philip Rhodes）正在將白蘭度改造成教父。

演職員：
狄克・史密斯與馬龍・白蘭度的化妝

狄克・史密斯（Dick Smith）是 1945 到 1959 年間，紐約國家廣播公司電視台的化妝部總監，為電視界首屈一指的化妝藝術家，主持過的製作近百部。在《教父》之前，他已經為《小巨人》中的達斯汀・霍夫曼（Dustin Hoffman）畫過一百二十一歲人瑞的老妝而聲名大噪。他的職業生涯擔任過五十部電影的化妝指導，包括《大法師》（The Exorcist）和獲得奧斯卡金像獎的《阿瑪迪斯》（Amadeus）。拍攝《教父》時，史密斯率先使用卡羅玉米糖漿當作血液（他在《午夜牛郎》（Midnight Cowboy）時試驗過。在他豐富多采的職業生涯中，他研發了無數新的材料和技術，著作專書啟發了當今許多有才華的化妝藝術家，被譽為當今特殊化妝界的「教父」。作者訪談他時，他描述了將馬龍・白蘭度改造成教父的過程：

「他們安排我前往英國去和馬龍・白蘭度討論在片中要做哪種化妝。我們共享了很棒的午餐，而他都讓我一個人說話。他不明說同意什麼，非常精明寡言，這傢伙。我以為他就要同意我了，可是他什麼也不說。過了些時日，他回到美國，我們便開始

<div align="center">凱</div>

那，他是誰？叫什麼名字？

<div align="center">麥克</div>

他叫路卡・布拉西——他有時會替家父辦事。

<div align="center">凱</div>

（不安地笑著）
喔，麥克，等一下，他過來了。

路卡走向他們，半路遇到湯姆・海根，就在他們倆的桌旁。

<div align="center">海根</div>

（走向麥克和凱）
麥克！

<div align="center">麥克</div>

喔，湯姆！

<div align="center">海根</div>

嗨！

他們擁抱。

<div align="center">海根</div>

你氣色好極了。

<div align="center">麥克</div>

家兄湯姆・海根，凱・亞當斯小姐。

凱和海根握手。

<div align="center">海根</div>

你好。

<div align="center">凱</div>

你好。

<div align="center">海根</div>

（和麥克私語）
你父親要見你。

<div align="center">海根</div>

（向凱）
幸會。

<div align="center">凱</div>

幸會。

海根帶著笑容走向屋子，**路卡**惴惴不安地跟過去。

女子的聲音
（操義大利語）

凱
如果他是你哥哥，為什麼不同姓？

麥克
哦，家兄桑尼小時候在街頭發現湯姆無家可歸，所以家父收養了他。從此，他就和我們住在一起了。他是一個好律師。他不是西西里人，但我想他可以算是軍師。

凱
那是什麼？

麥克
可以說是參謀或顧問。對家族來說算是很重要的角色。你的千層麵還好吧？

內景 日：教父的辦公室

路卡
柯里昂閣下……

柯里昂閣下讓拘謹生硬的**路卡**趨前親吻他的臉頰。**路卡**從外套取出一個禮袋，直到他要正式講話時，才把它打開。

路卡
（相當吃力地）
我深感榮幸與感激……您能夠邀請我來參加令嬡的婚禮。在令嬡結婚這一天。我希望他們第一個小孩……生個男丁。我許諾……以我永不——

一群小孩跑進辦公室。**海根**悄悄地將他們趕出門外。

路卡
（他獻上禮袋）
給令嬡的新娘錢袋。

柯里昂閣下
謝謝你，路卡，我最珍貴的朋友。

教父收下禮袋，然後握著**路卡**的手。他們握手，互相頷首致意。

路卡
柯里昂閣下，我知道您忙，我先告退。謝謝。

路卡退下，**海根**指引他走出。

做些實質的化妝測試。我試著安放一些裝置物，但他顯然興致不高。從化妝的角度來看，他是幾乎什麼都不想做。「鼓腮器」是不能不裝上去的；而為了較好的效果，他得製作真正的假牙。那種可以裝卸的牙橋，緊套在他的下排牙齒上，假牙外側有兩塊粉紅色的塑膠塊，形狀正好可以將臉頰或下顎鼓凸起來。我將他的上下兩排牙齒都打模，然後交給牙醫師製作適用的假牙。唯一的困擾是馬龍另外有事要前往好萊塢，這下我又無法掌握了，沒有時間幫他安裝了。我們下一回再見到馬龍，已經是在史塔登島開拍首日，有好多場戲要拍。馬龍於上午九點來到，從口袋裡取出假牙，我看牙醫師已經修削過塑膠塊，所以等於是毀了。要修好它需要好幾個鐘頭。我添加牙用壓克力，再塑型成較凸胖些，然後打磨使之滑順，因此耽擱了三個鐘頭的拍攝。大約中午時分修妥後，才恢復拍攝工作。我像鷹隼般緊盯著馬龍看，當然我也看了毛片，看起來還好，只是臉頰太凸了點。並沒有差太多，應該不會被察覺——不過我還是每天磨掉一點，才不致一下子變化太大。所有在史塔登島拍攝的部分，都用了太凸的假牙。如果你看得夠仔細，就可看出來確實有點凸過頭，後來就漸漸難以分辨了……順帶一句，許多人，不論圈內或圈外，都把馬龍演出教父時的說話方式歸因於他裝了鼓腮器，其實不然，那嗓音是他的創作。」

「在義大利式婚禮中，孩童們都滿場跑。」
—— 柯波拉，於前期製作會議時

拍攝婚禮場景時「沒大沒小」的時刻。

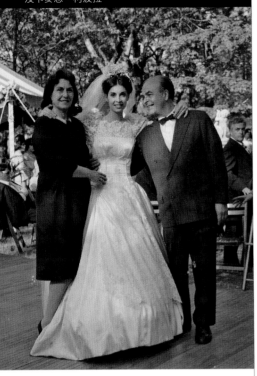

塔莉雅・雪兒、伊妲莉雅（Italia）
及卡麥恩・柯波拉

幕後

這場義大利式婚禮真的是家族盛事。不僅導演的父親帶領樂團，柯波拉的表兄弟演唱詠嘆調，另有多位族親來當臨演。李察・卡斯特拉諾（Richard Castellano，飾克里孟札）的兄弟出現在好幾場戲的背景裡；甚至負責安排飾演片中警官人選的桑尼・葛洛索（Sonny Grosso）也說，他們全家人都來當臨演了。

演職員：卡麥恩・柯波拉

法蘭西斯的父親卡麥恩・柯波拉為這場婚禮安排了一個真正的六人義太利樂團，使場景更顯生動（雖然多花了一些錢）。他作了這場戲開場時的塔朗泰拉舞曲，以及狐步舞曲、馬祖卡舞曲等等。卡麥恩很有音樂天賦，曾在阿圖羅・托斯卡尼尼（Arturo Toscanini）指揮，國家廣播電台（NBC）交響樂團中演出。法蘭西斯理直氣壯地指出，《教父》對卡麥恩的事業大有助益，他後來又接了其他電影的工作。在領取因《教父續集》而獲得的影藝學院金像獎時，卡麥恩同樣地 —— 同樣不卑不亢地 —— 表示，如果沒有他，法蘭西斯根本就不會在這裡（關於這點，據《加州雜誌》（California Magazine）報導，卡麥恩的太太伊妲莉雅也非常敏銳地回應，「天啊，卡麥恩……但願生產時不會太疼痛」）。

外景 日：宅邸

康妮與卡洛跳舞。
桑尼站在婚禮舞台上，兩眼不時望向庭園，他太太正和幾個**女人**交談。他俯身靠向少女**露西・曼琪妮**，在她耳邊低語。**珊卓拉**和那幾個**女人**一陣咯咯大笑，她張開雙手，越張越開，越張越開，終於爆笑開來。她從張開的雙手間，望向婚禮台，**桑尼**和**露西**已不見蹤影。

群眾

（齊唱）
啦啦啦啦啦啦……

男人

（操義大利語）

幾位**男賓**客圍在**柯里昂夫人**四周，請她唱首歌。在半推半就中，眾人簇擁著她來到婚禮台。

夫人

不要！……不要！

夫人

（唱著）**傍晚的月亮**……

群眾拍著手，一起歡唱起來。

夫人

納佐里內！

內景 日：宅邸大廳和樓梯旁

桑尼走過廊道，走上樓梯。

外景 日：宅邸

老人

（唱著義大利歌）

群眾和著老人的歌聲，鼓掌、嘶吼、喊叫、大笑。

內景 日：宅邸大廳和樓梯旁

露西・曼琪妮緊張地環顧四周，拉高襯裙，疾速上樓。桑尼已經在二樓等著，示意她上來。

外景 日：宅邸

老人跳著舞。

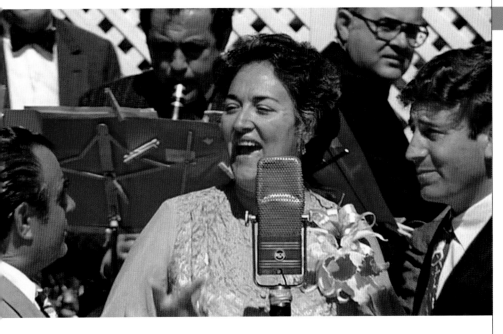

演職員：摩嘉娜‧金恩

曾經被考慮擔綱演出卡梅拉‧「媽媽」‧柯里昂（Carmella "Mama" Corleone）的女演員可說是五花八門，從安妮‧班克勞馥（Anne Bancroft）到阿莉妲‧華莉（Alida Valli）等等。摩嘉娜‧金恩（Morgana King），原名瑪莉亞‧葛拉齊亞‧摩嘉娜‧梅西娜‧德‧貝拉迪尼斯（Maria Grazia Morgana Messina de Berardinis），是位西西里裔的爵士歌手。《教父》是她的第一部電影。

改編與剪掉的鏡頭

在前期製作的拍攝劇本中，湯姆‧海根（Tom Hagen）在大家討論參議員和法官時，向教父報告了索洛佐從事毒品交易的背景。在電影中，這段情節安排在他們與索洛佐談判之前。

內景 日：教父的辦公室

海根

柯利參議員為不克前來而致歉，他說你會諒解的。
另外一些法官也一樣，他們都送了禮。
（舉起酒杯）
敬你！

他們聽見一陣尖叫。

柯里昂閣下

外面是怎麼回事？

外景 日：宅邸

強尼‧方丹來到大院。他要穿過群眾時，被一群尖叫不停，要他簽名的少女粉絲團團圍住。

康妮

（跳過來擁抱強尼）
強尼！強尼！我愛你！

康妮引領強尼來到婚禮台上。

內景 日：教父的辦公室

柯里昂閣下站在窗邊，透過百葉窗探看是誰到了。

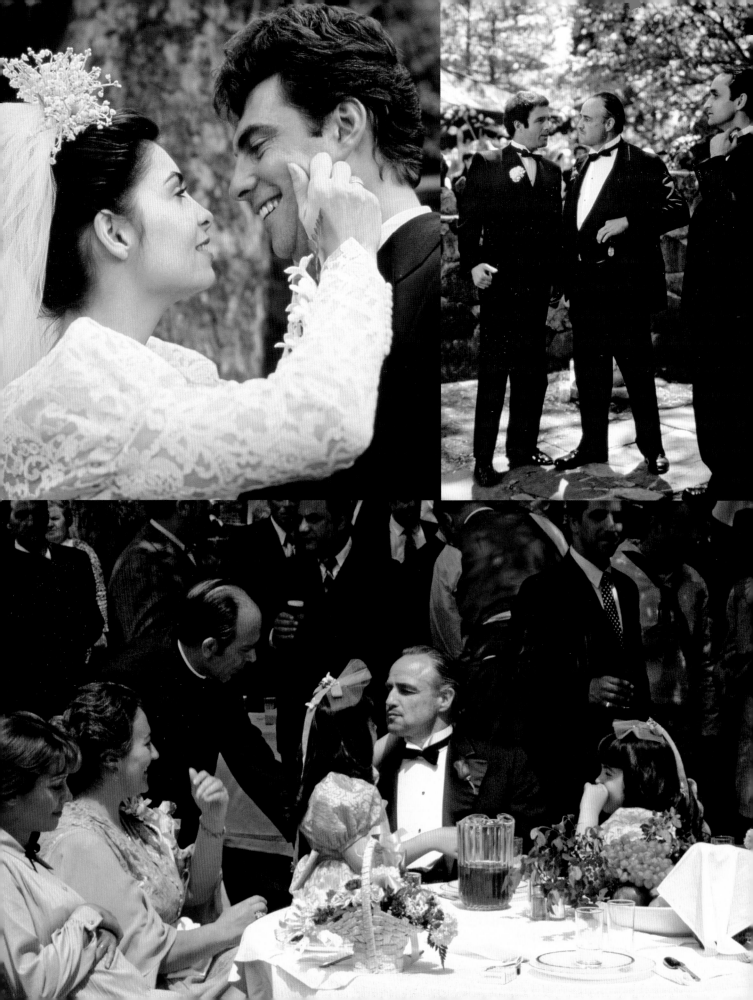

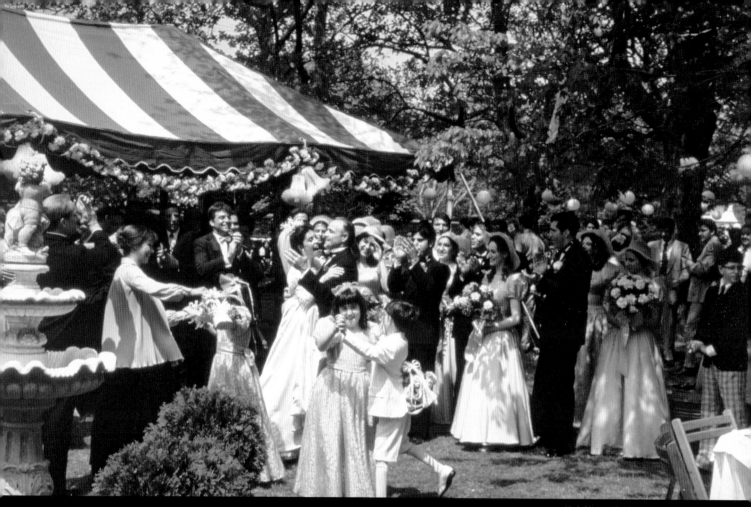

許多拍了卻沒剪進片中的婚禮場景。

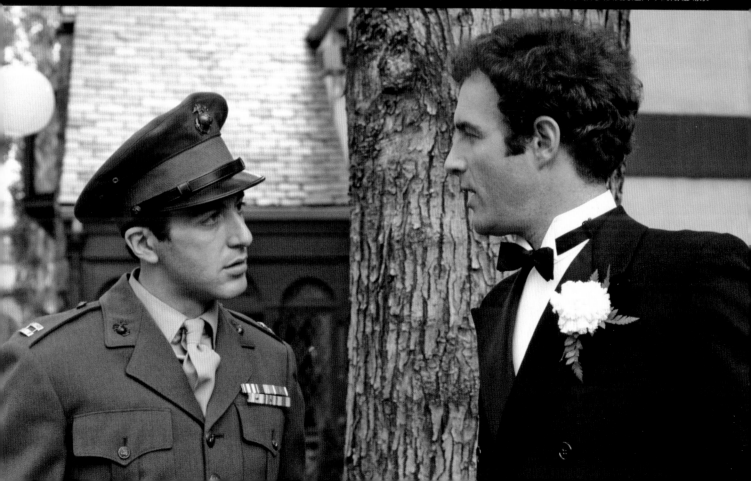

改編與剪掉的鏡頭

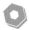

原著小說中用了許多篇幅來講述強尼·方丹（Jonny Fontane）的故事線：他周旋在眾女人之間；沃爾茨（Woltz）對他的積怨；介入電影製作的競逐；以及力邀一位住在附近的義大利歌唱搭檔和他一起到好萊塢工作等等。

技術竅門：製片細節

儘管天色已漸暗，片廠仍要求柯波拉繼續拍下去。麥克坐在凱右側這系列鏡頭都是在夜間拍攝的，用大量的燈光照明，來與明亮的陽光下所拍的鏡頭維持連戲。這應該歸功於攝影指導戈登·威利斯，其間的轉換幾乎天衣無縫。

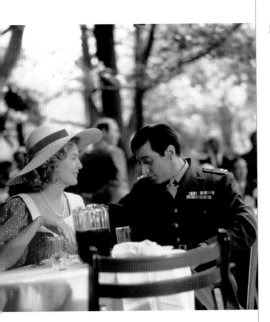

柯里昂閣下

（高興）

他大老遠從加州趕來參加婚禮。我告訴過你他會來的。

海根

已經兩年了；說不定他又有了麻煩。

柯里昂閣下
他是個好教子。

外景 日：宅邸

夫人

強尼！強尼！
（操義大利語）
……來唱首歌！

群眾對**強尼**嘶吼、鼓掌。

凱

（與麥克同桌）

麥克，你沒告訴過我你認識強尼·方丹。

麥克

當然，你想見他嗎？

凱

喔，喔……當然。

麥克

（握她的手）

家父幫忙他走上演藝事業。

強尼

啊，馬芮娜莉愛蘿

凱

真的？他怎麼幫？

強尼·方丹站在音樂台上，對著陶醉興奮的婚禮賓客唱歌。

強尼

（趁著女紛絲尖叫的間歇）
（唱）我只有一顆心……

麥克

我們聽聽這首歌。

<div align="center">

凱

</div>

不，麥克。

<div align="center">

強尼

</div>

（唱）我把這顆心帶給你
我只有一顆心
要來與你分享
我只有一個夢
我可以緊緊抓住
你就是那個夢
我祈禱它成真

<div align="center">

凱

</div>

拜託，麥克，告訴我。

<div align="center">

強尼

</div>

（唱）我親愛的，直到我見到你……

<div align="center">

麥克

</div>

（和強尼的歌聲同時）
好吧，強尼剛出道的時候，他和一個知名樂團簽了合約。後來他逐漸走紅，他想解除合約。強尼是家父的教子，於是家父去見樂團負責人。家父願意出一萬美元，要他和強尼解約，但他不肯。第二天，家父再去見他，只是這回帶著路卡·布拉西。不到一小時，他就簽了解約書，只收了一千元的支票。

<div align="center">

強尼

</div>

（和麥克的談話同時唱著）
……來到海濱……

馬里歐·普佐遇見法蘭克·辛納屈

強尼·方丹這個角色看起來是從法蘭克·辛納屈（Frank Sinatra）得到的靈感。這位義大利歌手的演藝生涯同樣因為《亂世忠魂》（From Here to Eternity）這部電影中的角色而聲名再起。《教父》出版後，普佐到查森餐廳（Chasen's）去參加一場生日宴。當家財萬貫的宴會主人執意要跟他介紹辛納屈，場面便一發不可收拾。普佐在他的《教父文件：及其他自白》一書中記載了那次眾所週知的相遇：「……辛納屈開始咆哮辱罵……不過更傷感情的是，他這麼個北義大利人，用肢體暴力在威脅我這個南義大利人。這大略相當於愛因斯坦（Albert Einstein）拔刀對付艾爾·卡邦。事情不能這麼幹的。北義大利人從來不與南義大利人幹架的，了不起就把他們送進監牢，或流放荒島。辛納屈謾罵不止，而我一逕瞪著他。他一直往下盯著餐盤，大吼大嚷。他一直未抬起頭來。」另外有些報導，暗指當時坐在附近的約翰·韋恩（John Wayne）曾提議，如有必要，他可以賞給普佐一頓飽拳。

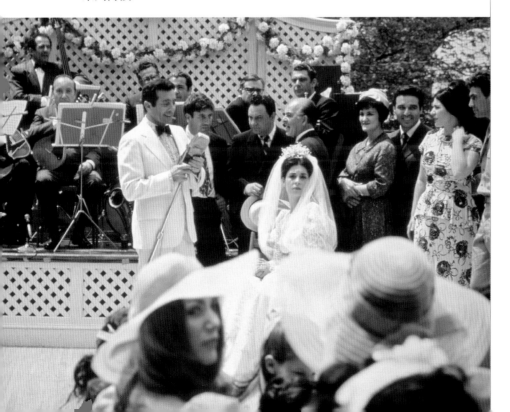

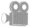
「向他提了個他無法拒絕的條件。」普佐所寫這句著名台詞的幾種說法，出現在片中其他三處：教父跟強尼談起沃爾茨時；桑尼（Sonny）跟麥克談到塔塔利亞（Tattaglia）的條件時；以及麥克跟弗雷多（Fredo）提及買下牟・格林（Moe Greene）時。美國電影學院（American Film Institute）將此句列為史上百大電影金句第二名。

<div align="center">凱</div>

他怎麼辦到的？

<div align="center">麥克</div>

家父提了一個他無法拒絕的條件。

<div align="center">凱</div>

什麼條件？

<div align="center">麥克</div>

路卡・布拉西用槍抵著他的頭，他要是不簽字，腦袋就會開花。
（略停頓）
這真有其事。

<div align="center">強尼</div>

（唱）我的帕蕾芮莎
倚在牆邊……

凱靜默不語。

<div align="center">麥克</div>

凱，那是我的家族，不是我。

強尼唱完一曲，群眾歡聲雷動。

<div align="center">夫人</div>

漂亮。

<div align="center">眾聲</div>

讚啦！

教父和海根走在歡呼喝彩的人群外圍，教父擁抱強尼。群眾舉杯乾杯。
教父暗示強尼跟他到辦公室，以免引起注意。他轉向海根，此刻音樂再度響起。

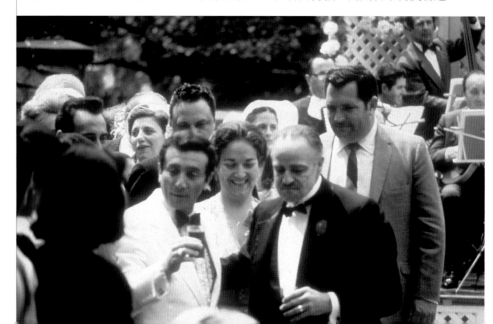

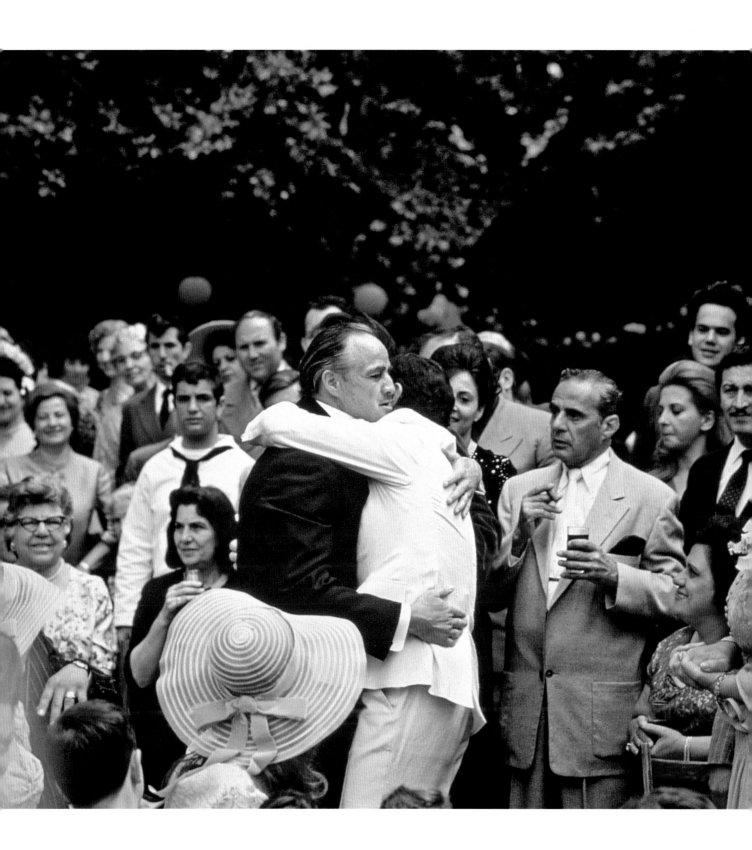

麥克那場令人不安的講述他父親如何搞定
強尼的演藝事業那場戲,並未寫在前期製
作的拍攝劇本裡。拍攝劇本中也沒寫到引
介弗雷多那場喜感的戲。

演職員:珍妮・林矗蘿

珍妮・林矗蘿(Jeannie Linero)原是位舞者,
在她參與的第一部電影《教父》中,飾演
露西・曼琪妮(Lucy Mancini)。

柯里昂閣下

湯姆……去叫桑提諾來,叫他來辦公室。

教父和**強尼**離去,**海根**留在原處舉目掃視宴會現場,找尋**桑尼**的身影。

已經醉酒的**弗雷多**走近**麥克**和**凱**的桌旁,**麥克**顯得驚訝。**弗雷多**蹲跪下來,和他們平視。

麥克

你好嗎?弗雷多?
　（轉向凱）
弗雷多,家兄弗雷多。這位是凱・亞當斯。

凱

喔,嗨!

弗雷多

　（俯身親吻凱）
你好嗎?

凱

　（笑)
哈囉。

弗雷多

這是舍弟麥克。

麥克

玩得愉快嗎?

弗雷多

喔,是吧,這是你朋友喔?

內景 日:教父的辦公室

教父坐在桌前,聽著**強尼**說話。

強尼

我不知道該怎麼辦。我的嗓子……已經很遜了。真的很遜。總之,你知道只要我能夠得到那部電影的角色,就可以使我再度走紅,回到顛峰。但是,那邊那個人,那家片廠老闆,他不讓我演。

柯里昂閣下

他叫什麼名字?

強尼

沃爾茨,沃爾茨,他不肯讓我演,而且還說,門都沒有。門都沒有!

內景 日：宅邸通道

海根望向樓梯。

海根
桑尼？桑尼！

隨即走上樓。

內景 日：宅邸二樓房間

桑尼和露西在二樓房間裡；他拉起她禮服的裙襬，並讓她靠門站著。在禮服襯裙層層蕾絲包覆中，露出她的臉孔，猶如亢奮盛放的花朵。

露西
（急促喘息聲）
喔，喔，喔……

她的頭隨著身體的律動在門板上碰彈著。不過，同時也有人敲著門。他們停下動作，靜止不動。

海根
（在走道裡）
桑尼，桑尼，你在裡面嗎？

桑尼
什麼事？

內景 日：宅邸二樓穿堂

外頭，海根站在門邊。

海根
老頭子要見你。

內景 日：宅邸二樓房間

桑尼
好，馬上去。

內景 日：宅邸二樓穿堂

海根有點遲疑。我們又聽見露西的頭彈撞門板的聲音。湯姆笑著離去。

露西
（呻吟）
啊，啊，啊……桑尼尼！啊，啊，啊……

幕後

當桑尼在和露西亂搞時，柯波拉的太太伊蓮娜正要生下他們的第三個孩子。拍完那場戲，柯波拉趕到醫院，未來的導演蘇菲亞誕生了。片中桑尼／露西交媾，後來產下文森（Vincent），即為《教父第三集》中安迪·賈西亞（Andy Garcia）飾演的角色。後來，文森和麥克的女兒瑪麗（Mary）有染；飾演瑪麗的，不是別人，正是長大後的蘇菲亞·柯波拉（Sofia Coppola）。

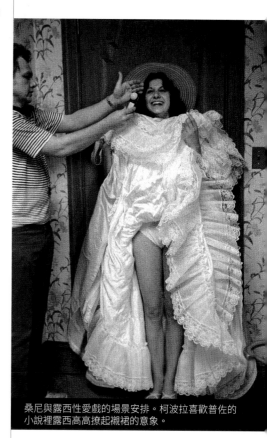
桑尼與露西性愛戲的場景安排。柯波拉喜歡普佐的小說裡露西高高撩起襯裙的意象。

改編與剪掉的鏡頭

小說中洋洋灑灑地敘述露西·曼琪妮的故事線，在電影中幾乎全刪光。書中他與桑尼的婚外情被描繪得鉅細靡遺。經由柯里昂家族的幫助，她搬到拉斯維加斯（Las Vegas）。她開始和朱爾斯·西格（Jules Segal）醫師有染，西格醫師很認真幫她矯正骨盆底層肌肉無力的毛病 —— 然而，普佐常用性關係而非醫學的語彙來描述她的狀況，又稱「大屁股」。柯波拉認為這條故事線無關緊要，而且，當初就因為這類淫穢不堪的描述，使他對接拍這部電影的興趣缺缺。

柯波拉想用一位真正的義大利歌手來擔任強尼・方丹這個角色，例如法蘭基・阿瓦隆（Frankie Avalon）或巴比・溫頓（Bobby Vinton）。原先選上維克・達蒙（Vic Damone），不久他就退出了；表面上說是因為飾演這麼一位反義大利裔美國人，他良心過不去。後來，他坦承是因為片酬太低。羅勃・伊凡斯選中飾演強尼的艾爾・馬提諾（Al Martino），是出過唱片，並在夜總會駐唱的歌星，他因為躲避黑手黨的威脅不得不逃離義大利。他有一些暢銷曲，包括十一首 60 和 70 年代全美每週前四十名金曲。

馬提諾的拍攝困難重重 —— 因為他無法帶出情感。他的台詞不斷重寫，他的戲份大部分都拉背拍攝，而且白蘭度和他對戲時又得摑他耳光（由於馬提諾戴假髮，所以劇本中教父扯他頭髮的動作，便換成摑耳光）。

義大利作風

茴香是一種羞辱同性戀者的稱呼。

幕後

阿列克斯・洛可（Alex Rocco）飾演片中的牟・格林。強尼和教父演對手戲時他在現場。他指出，拍攝前艾爾・馬提諾去見馬龍・白蘭度，諂媚地讚美他是偉大的演員，並請求他指點，如何能在戲中表現出真情。白蘭度告訴他別擔心，「我會幫你。」當他們正式拍攝那場戲時，白蘭度在馬提諾臉上重重打了一個耳光，果然讓馬提諾的兩眼溢滿淚水。

外景 日：宅邸

女人

（吟唱義大利詠嘆調）

內景 日：教父的辦公室

海根悄悄走進**教父**的辦公室，**強尼**還說個不停。

強尼

一個月前，他買下這本暢銷書的電影版權。男主角完全就是我的寫照。這怎麼說，你知道，我根本就不需要表演——只要做我自己就行了。

強尼把頭埋進兩手中。

強尼

但是，教父，我不知道怎麼辦，我不知道我該怎麼辦？

教父突然從座椅上拔起，抓著強尼雙手，賞他一個耳光。

柯里昂閣下

你要表現得像個男人！你是怎麼搞的？你幾時變成這副德性了？好萊塢娘娘腔，哭得像個女人？（模仿他的哭樣）我該怎麼辦？我該怎麼辦？這真是鬼扯胡說八道！莫名其妙！

海根和強尼都忍俊不禁，大笑起來。**教父**也笑了。桑尼盡可能悄無聲息地走進來，一邊還在調整他的衣褲。**教父**瞥見桑尼，而桑尼則盡可能克制低調。教父仍板著臉。

柯里昂閣下

你有花時間陪家人嗎？

強尼

我當然有。

柯里昂閣下

很好。因為，不能抽空陪伴家人的男人，成不了真正的男人。過來，你看起來很糟。我要你好好吃，我要你好好休息。從現在起一個月內，那位好萊塢大亨會讓你心想事成。

強尼

太遲了；他們一週內就要開拍了。

柯里昂閣下

我會給他一個他無法拒絕的條件。

他帶著**強尼**到門邊。

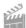 **失誤與穿幫**

強尼離開教父的辦公室時,請仔細看門口
有一位女性臨演,不安地笑著,隨即後退
出鏡。

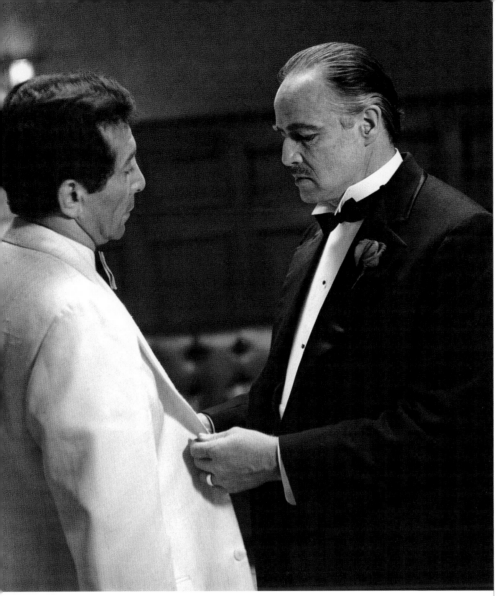

<div align="center">

柯里昂閣下

現在你到外面去,好好享樂......其他的,就交給我來辦。

強尼

</div>

好的。

他們相擁,**教父**關上門。

<div align="center">

柯里昂閣下

</div>

那麼......

外景 日:宅邸

現在,所有婚禮的**賓客**都興高采烈地鼓掌等著蛋糕進來。**納佐里內**笑容滿面,推來一
座餐台,上面擺著他所烘焙過最巨大、最花俏、最奢華的結婚蛋糕——表示他的無以
倫比的高度感激。**群眾**讚嘆連連:他們開始用刀叉輕敲玻璃酒杯,依循傳統,請新娘
切蛋糕、吻新郎。

「每一個角色，書裡每一個重要的角色，都應該要有一些（引介），除了索洛佐，他太難處理了。不過即使是他，也要在婚禮中的一排人裡帶到一下。先有一點較容易記住的介紹，之後你看到他們，馬第尼（Martini）或克里孟札或泰西歐，你都可以回頭參照你在婚禮時初次看到他的情景。」

—— 柯波拉，於前期製作會議中

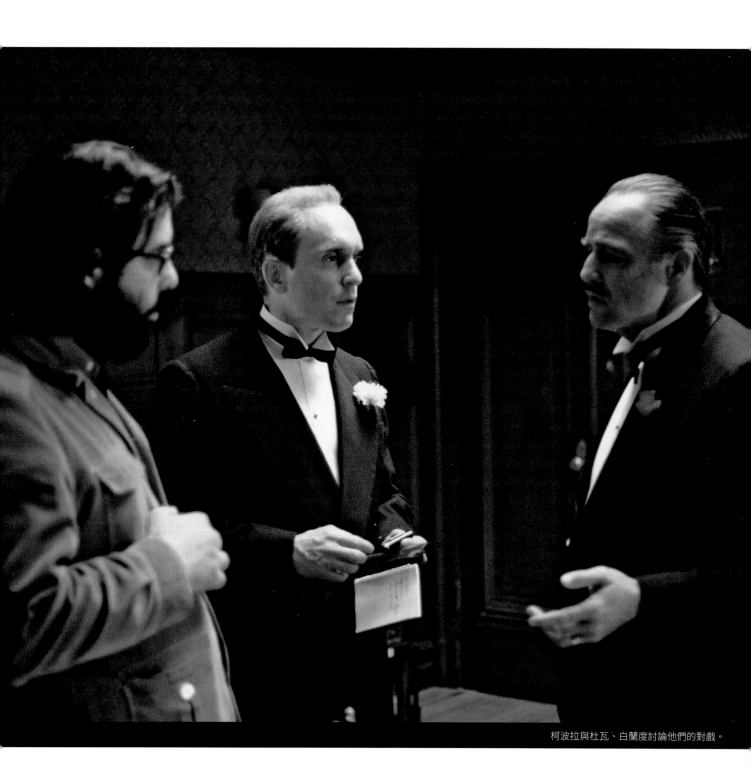

柯波拉與杜瓦、白蘭度討論他們的對戲。

內景 日：教父的辦公室

柯里昂閣下

我女兒女婿什麼時候離開？

海根

（看一下手錶）
再幾分鐘；就在切完蛋糕之後。那個，你的新女婿……要不要給他個重要職務？

柯里昂閣下

千萬不要。讓他們過好日子，但別讓他們插手家族事務。還有什麼？

海根

維吉爾‧索洛佐來過電話。下禮拜我們必須安排一天見他。

柯里昂閣下

等你從加州回來，我們再來討論他。

海根

（暗笑）
我什麼時候去加州？

柯里昂閣下

我要你今晚就去。我要你去和這位電影大亨談談，把強尼的事擺平。現在，如果沒別的事，我要再去一下我女兒的婚禮。

外景 日：宅邸

全家族再度齊聚一堂拍全家福，這回在一旁加入了麥克。

夫人

卡洛，我們要照相了。

麥克

等一下。

麥克快步走向凱，牽起她的手，要帶她加入大夥。

凱

（抗拒）
不要，麥克，我不行。

攝影師

好了，就這樣；就像現在這樣；別動。

溶到：

教父牽著康妮到跳舞區。他們跳舞，眾賓客鼓掌助興。

淡出。

露臀在紐約：《教父》拍攝現場的惡作劇

惡作劇非常猖獗，其中最為久負盛名的是露臀（展露裸身的背面），幾乎成了拍片現場的傳統。在進行第一場戲的彩排時，詹姆斯‧肯恩和勞勃‧杜瓦試圖打破緊張的氣氛，便在柯波拉、白蘭度和薩爾瓦多雷‧柯西多面前秀了一下。即使他們那種頑皮搗蛋的惡作劇，通常招致不以為然的目瞪口呆，不知為何卻也風行起來。詹姆斯‧肯恩在 1972 年的《時代》雜誌上表示：「我的最佳露臀是在第二大道。鮑伯‧杜瓦和我在同一部車裡，白蘭度在另一部，我們就追上去開到他旁邊，我拉下褲子，把我的屁股擠出窗外，白蘭度在車內笑得東倒西歪。李察‧布萊特（Richard Bright，飾艾爾‧內里）說過，更直截了當的說，簡直每次你打開門，都以為會有人露屁股。就連那比較拘謹嚴肅的帕西諾也跟著玩起來，誠如他在《婦女家庭雜誌》（Ladies' Home Journal）上所言：「有一場戲，我坐在書桌後面，戲服人員大費周章地幫我準備了一件領口太小的襯衫。當大家盯著我的襯衫看的時候，我脫下褲子。當我從書桌後面走出來，我笑了出來，儘管我們因此必須重拍那場戲。」最強的露臀場面是在拍攝婚禮合照的鏡頭時，白蘭度和杜瓦在四百位演職員面前大露屁股。他們精心計劃了，肯恩偷聽到他們密謀，開始大喊：「不是，不是，不是這裡！」每一位參與拍攝的工作人員，以及大部分群眾臨演，都樂得開懷大笑（一些老太太對此情景就不以為然）。肯恩這位整個露臀風潮的始作俑者，則試著與那尷尬的雙人組劃清界限。終於，教父自己 —— 白蘭度 —— 被封為最佳惡搞者，受頒一條重量級拳手風格的真皮腰帶，飾有「露臀冠軍」的頭銜。

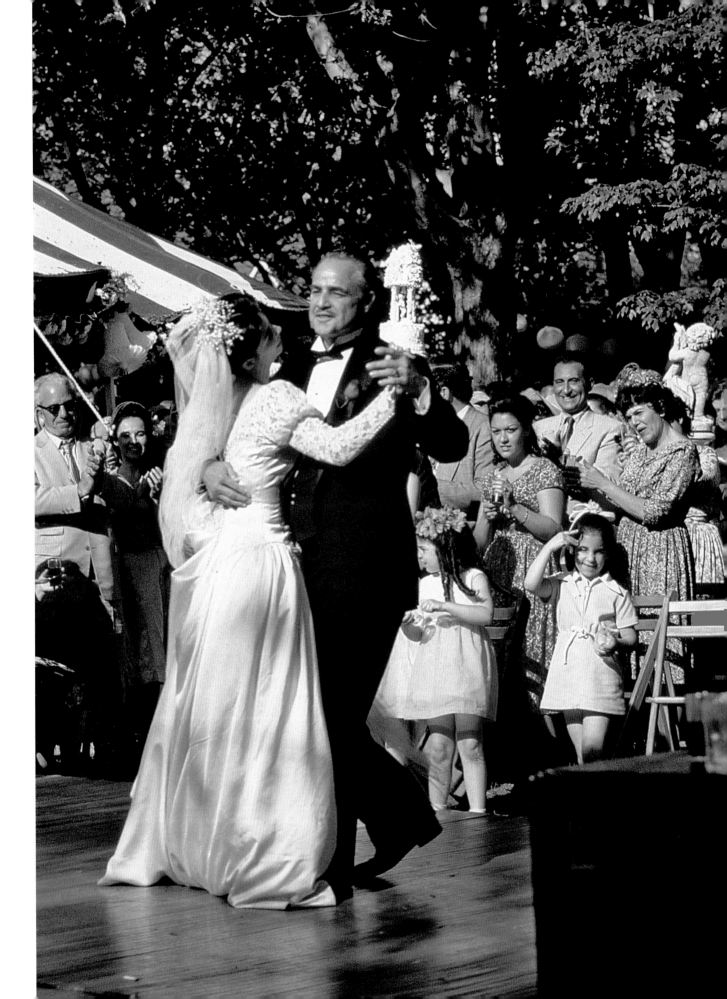

海根

醫院來電。根可軍師，他可能活不過今晚。

柯里昂閣下

桑提諾，通知你弟弟，說我要他們跟我一起去探望根可，向他致意。告訴弗雷多開那輛大車去。

桑尼

爸，麥克呢？

柯里昂閣下

所有我的兒子。

外景 日：宅邸

寂靜。

宅邸的俯角鏡頭，天色向晚。**賓客**都已離去。院子裡停了一部黑色大車。

中景：**教父**在車外看著**麥克**。

柯里昂閣下

你的美國女友回城裡沒問題吧？

麥克

湯姆說他會安排。

他們進入車內。

內景 日：醫院走廊

又長又白的醫院走廊，在走道盡頭附近簇聚著**五個婦女**，年紀參差，個個都頗為豐滿，全身黑色穿著。

柯里昂閣下、三個兒子和**強尼‧方丹**走向廊道盡頭。倒是**麥克**停了下來，就著飲水機喝水，**教父**也放緩腳步。兩人對望，**教父**指著**麥克**的制服。

柯里昂閣下

這些聖誕綬帶要獎勵什麼？

麥克

褒揚英勇表現。

柯里昂閣下

你為陌生人做了什麼豐功偉業？

4 月 21 日，在紐約眼耳科醫院（The New York Eye and Ear Infirmary）拍攝一場耐人尋味的戲；這場戲在進入製作之前已寫入拍攝劇本中，但並未出現在 1972 年上市的電影裡。婚禮結束之後，維多‧柯里昂，他的幾個兒子和強尼‧方丹，一道去探視臥病在床的，二戰時期教父的軍師根可‧阿班丹多（Genco Abbandando），由法朗哥‧柯沙羅（Franco Corsro）飾演。小說裡，年少的維多與阿班丹多一家人搭船赴美。他原來在地獄廚房街區，根可家的雜貨店工作，後來被附近一個黑手黨徒的姪兒趕走。

這場戲結束時，教父陪著根可，普佐寫道：「（根可）握著他的手。嘴裡喃喃低語，含糊難辨，他們等著死亡。」根據小說，根可於午夜過世。教父告訴海根他是新任軍師。這是與傳統的巨大決裂，因為被領養的湯姆‧海根並非純種西西里人。《教父三部曲：1901-1980》中，有收進這場戲。

麥克正要走開。

柯里昂閣下

等一下，麥克，我想跟你談談。你退伍後有什麼計畫？

麥克

先完成學業。

柯里昂閣下

那很好，我贊成。麥克，你從來沒像個兒子般來聽取我的意見。你應該知道吧？不過，等你學校唸完了，我希望你來找我談談，因為我為你做了一些計畫。知道吧？

輕拍臉頰。

麥克

當然。

內景 日：醫院病房

柯里昂閣下走進病房，走近我們。後面是他兒子和強尼。

柯里昂閣下

根可，根可！我帶了我三個兒子來向你致意──還有從好萊塢來的強尼。

根可長得弱小、瘦骨嶙峋。**柯里昂**握起他皮包骨的手

根可

教父，教父！今天是你女兒結婚的大喜之日，你不能拒絕我。治好我，你有那種能力。

柯里昂閣下

根可，我沒有這種能力，別害怕死亡。

根可

那麼，一切都有所安排了？

柯里昂閣下

別褻瀆上帝，順從天意吧。

根可

你需要你的老軍師。誰會來取代我？
（突然）
留下來，留下來陪我，教父。幫我面對死亡。如果死神看到你，祂會嚇到，然後靜靜離去。你可以說點好話，拉點弦樂吧？留著陪我，教父。請別背棄我。

教父示意其他人都離開病房，大家都照做了。

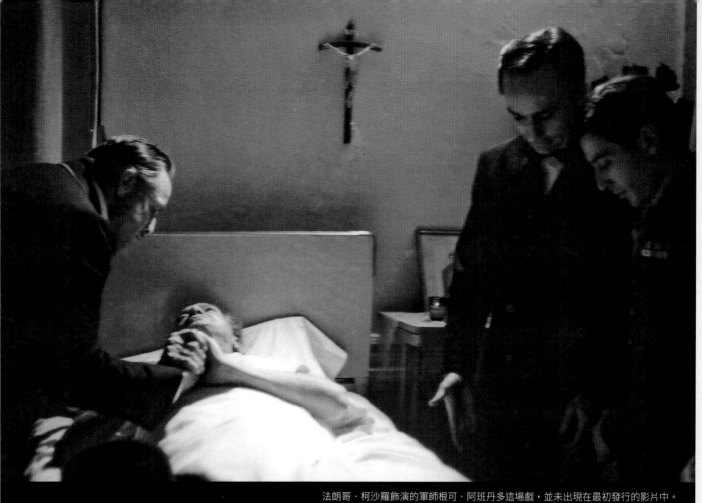

法朗哥·柯沙羅飾演的軍師根可·阿班丹多這場戲,並未出現在最初發行的影片中。

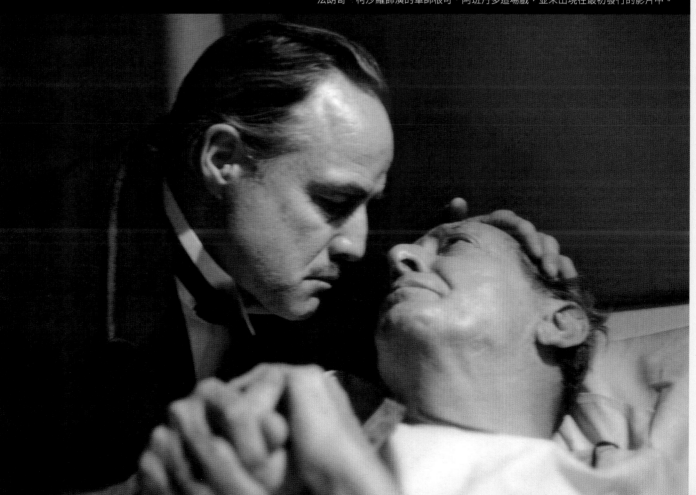

敘事來到此刻，有許多次要的插曲，有編入拍攝前的劇本裡。有些場景和鏡頭並未出現在 1972 年的電影中：

· 湯姆·海根在飛往加州的飛機上。
· 卡洛和康妮的新婚之夜。
· 桑尼前往露西·曼琪妮的公寓。
· 思考中的教父特寫。
· 麥克和凱在前往新罕布夏（New Hampshire）的火車上。
· 路卡·布拉西（Luca Brasi）搭地鐵要去見塔塔利亞。
· 柯里昂閣下擁抱他的新任軍師海根。

技術窺門：製片細節

沃爾茨國際影業（The Woltz International Pictures）的製片廠，其實就是位於好萊塢布朗遜大道（Bronson Avenue）與馬拉松街（Marathon Street）的派拉蒙製片廠。這並非美術指導狄恩·塔弗拉利（Dean Tavoularis）的主意 —— 他討厭這裡的外觀，甚至提議以華納兄弟製片廠來替代 —— 但還是為了節省預算而在此拍攝。此處也是《日落大道》（Sunset Boulevard）中派拉蒙外景場地的取景處。

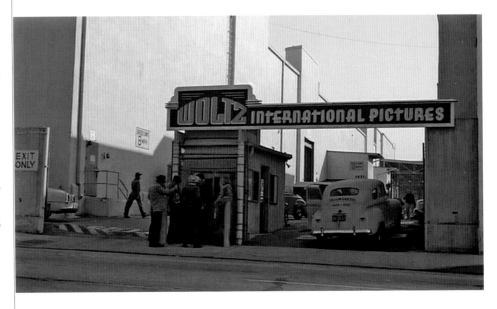

柯波拉在《教父筆記本》中對沃爾茨場景的筆記。

SCENE FOUR: WOLTZ"'S OFFICE
(2:30)

1. SYNOPSIS:

Hagen puts the Don's proposal to Woltz. He says he is an emissary of a friend of Johnny Fontane's, who would very much appreciate it if Mr. Woltz would give him the part in the picture. Hagen puts forth a couple of possibilities, and Woltz absolutely rejects them, telling Hagen that if the so-called friend is some sort of Mafia heavy, that he is a friend of the BBI in high places and not at all going to be pressured into anything. Hagen is very cool, using lawyer's language, making it clear that he is not making a threat; he is just asking a favor. Woltz turns down the proposal, and Hagen decides to leave. As he passes through the garrish outer office, Woltzs' secretary runs after Hagen; and tells him that Mr. Woltz would like him to have dinner with him that night at his home. A car is sent for Hagen, and he is taken to the Woltz Estate.

2. THE TIMES:

Clothes of course, and however I can get that Hollywood of the late Forties texture. Actually, the Paramount lot has that feeling, part of it could be used. The furniture in Woltzs' office.
Few servicemen; "Good Citizenship with Good Picture Making" kinds of slogans; bronze lists of those of the studio who gave their lives in the war. Perhaps in the waiting room, would be some large photos of the studio's biggest stars, hopefully, Gable in his uniform, etc.

3. IMAGERY AND TONE:

Woltz must come over as truly powerful, wealthy man. The more he does, the more powerful the Don will seem when he defeats him, and the more powerful the suspense will be throughout. The more we see and learn of Woltz, the more impossible Hagen's task must seem. Therefore, just as the Don's home and surroundings are not especially impressive, Woltz's must be. His office is a ballroom, his home a mansion. Security guards are important: he is a King and has his own police force. I don't think however, despite this great show of wealth and power, that Woltz should be gauche. He has travelled and been with great people, and in a way is quite sophistocated. He loves and appreciates truly beautiful things. Like Hy Brown, probably owns a few Masterpieces, could even have them in his office.
So that, I feel, Woltzs' office should be truly impressive, and with great taste.

淡入：

外景 日：機場跑道

一架飛機緩緩著陸。

溶到：

好萊塢的鳥瞰鏡頭。

溶到：

外景 日：沃爾茨片廠

片廠大門上寫著：沃爾茨國際影片

計程車駛入，**海根**下車。

溶到：

外景 日：片廠內

海根提著公事包，走過片廠。

溶到：

外景 日：片廠巷道

海根走過巷道，進入錄音棚。

溶到：

內景 日：第七棚

男人

那盞弧光燈要調亮點。

傑克・沃爾茨在眾位記者此起彼落的閃光燈下，親吻一位年輕新星，隨即轉頭注意到站在後方的海根。沃爾茨和海根交談時，一位助理拿著文件來請沃爾茨簽字。

沃爾茨

好，開始說吧。

海根

我是強尼・方丹的朋友派來的。他朋友是我的委託人。如果沃爾茨先生能夠幫個……小忙，他會感恩不盡，盛情相待。

沃爾茨

（並未抬眼看他）
繼續說，沃爾茨在聽。

海根

請讓強尼擔綱演出你下週開拍新片的男主角。

沃爾茨抬眉望向那位助理，輕笑著。他簽好文件，一手搭著海根的臂膀，帶他穿過錄音棚，走向出口。

沃爾茨

噢！那他的朋友會給沃爾茨先生什麼好處？

海根

你如果遇上工會方面的問題，我的委託人有辦法擺平。另外，你旗下的一位紅星，本來吸大麻的，現在改打海洛因了。

他們走向門邊，沃爾茨突然轉向海根。

沃爾茨

你是在威脅我嗎？

海根

絕對沒有，我只是來請你幫朋友個忙。

沃爾茨

（搶話）
你給我聽著，你這個油嘴滑舌的王八蛋！讓我跟你和你的老闆說清楚，管他是何方神聖。強尼・方丹永遠都別想演那個角色！我不在乎從哪裡冒出多少個拉丁佬、義大利胚、義美人後裔或南歐子孫來找碴！

海根

（冷靜地）
我是德裔愛爾蘭人。

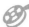

改編與剪掉的鏡頭

普佐非常喜歡小說裡的一行文字，所以他寫了兩次 —— 其一是「一位帶著公事包的律師可以偷到的，比一百位帶著槍的人偷得到的還多」；其二是「律師用公事包可以偷到的錢，比一千個攜槍戴面具的人更多。」他很堅持把這段話放進片中，但並未說出口。這句話的確出現在拍攝劇本裡，在教父擁抱湯姆・海根作為新任軍師那場戲中；不過白蘭度覺得這話太說教，說服了柯波拉不要用。普佐對此很不爽，便將之引用在他的《教父文件：及其他自白》一書的前沿頁面上。

「我喜歡湯姆去見大人物時，甚至不能跟對方平起平坐這個主意。你必得在他忙著其他事的空檔逮到他。趁－我－在－散－步－時－來－談－一談。而那真的讓他屈居老二。」

—— 柯波拉，於前期製作劇組會議中

改編與剪掉的鏡頭

普佐的小說相當直截了當地處理沃爾茨的對話。他大吼：「我不在乎從哪裡突然冒出多少義大利佬黑手黨、死義美混蛋來找碴，」以及「那是黑手黨作風，」以及「如果那個黑手黨義大利雜碎想跟我動粗……」（粗體為本書作者所加）。「黑手黨」（Mafia）這個語詞並未出現在電影裡。

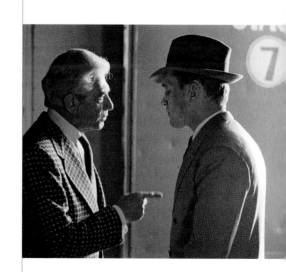

技術竅門：製片細節

好萊塢的戲份印證了這部電影預算之拮据。湯姆·海根進入片場的遠景室外鏡頭，以及海根與沃爾茨在場區走動的鏡頭，都是由第二劇組拍攝戴著假髮與帽子的替身臨演，以省下兩位演員勞勃·杜瓦和約翰·馬雷（John Marley）的酬勞。事實上，柯里昂宅邸的後台，也用來作為沃爾茨國際影業的後台。馬廠的場景，也是在片場搭景，由第二劇組拍攝的。

<div align="center">

沃爾茨

你聽我說，我的德爾蘭朋友。我定要搞得你雞犬不寧，而你還搞不清楚被誰扁了。

海根

沃爾茨先生，我是一位律師。我並沒有威脅你。

沃爾茨

紐約的每一位律師我幾乎都認得；你是何方神聖？

海根

我的業務比較特別。我只為一位委託人辦事。你有了我的電話號碼，我等你電話。

</div>

海根趨前和**沃爾茨**握手。

<div align="center">

海根

對了，我很喜歡你出品的電影。

</div>

海根出鏡。**助理**走到**沃爾茨**身邊。

<div align="center">

沃爾茨

摸清他的底細。

</div>

溶到：

外景 日：傑克·沃爾茨的豪邸

一部車從蜿蜒的車道，使勁一座豪華的宅邸。俯拍汽車駛進房宅。停車，**海根**下車。

溶到：

外景 日：傑克·沃爾茨庭園

海根與**沃爾茨**自在地慢行於華美的、修剪齊整的花園間，手上各一杯馬丁尼。

<div align="center">

海根

真是美輪美奐。

</div>

<p style="text-align:center">**沃爾茨**</p>

來，看看這個。這本來是用來裝飾皇宮的。

<p style="text-align:center">**海根**</p>

真的，很美。

<p style="text-align:center">**沃爾茨**</p>

你為什麼不早說你是為柯里昂閣下辦事的，湯姆？我還以為你只不過是強尼派來唬弄我的地痞流氓。

<p style="text-align:center">**海根**</p>

除非真有必要，我不會抬出他的名號。

<p style="text-align:center">**沃爾茨**</p>

你的酒還好吧？

<p style="text-align:center">**海根**</p>

很好。

他們穿過花園，直往馬廄走去。

<p style="text-align:center">**沃爾茨**</p>

嘿，跟我到這邊來，讓你見識真正漂亮的東西。你的眼光應該很不錯吧？

<p style="text-align:right">溶到：</p>

內景 日：馬廄

他們來到馬廄旁。兩位**馬伕**牽出一匹駿馬。

<p style="text-align:center">**沃爾茨**</p>

就是這了──這匹馬價值六十萬美元。我敢說連帝俄沙皇也不曾為單一匹馬花費那麼多銀兩。

那匹馬真的極美。**沃爾茨**輕拂馬臉，對牠低語，嗓音充滿憐愛。

 技術竅門：製片細節

沃爾茨豪宅的外景，其實就在默片明星哈洛‧羅伊德（Harold Lloyd）在比佛利山（Beverly Hills）的房產，又稱綠畝園（Greenacres）。室內景則在長島沙點保護區（Sands Point Preserve in Long Island）古根漢（Guggenheim）宅邸拍攝，必須僱用許多警衛來看守那些價值連城的藝術作品；至於那張床是租來的，就不必再提了。

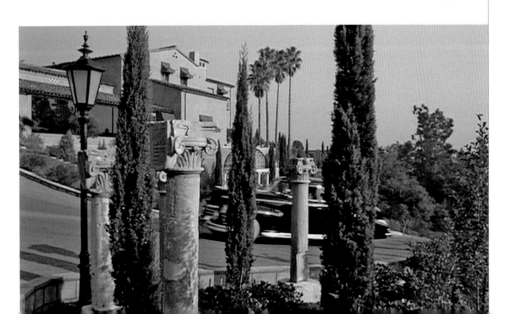

「沃爾茨必須貌似真誠；正如希區考克（Alfred Hitchcock）所言，好的歹徒造就好的電影。他的確超群不凡，而我們相信他，也看得出他有其他涉獵。他對種馬喀土穆（Khartoum）的憐愛，是真愛……」

—— 柯波拉的筆記本

 幕後

1885 年，英國駐喀土穆（Khartoum，蘇丹首都）的查理・戈登將軍（General Charles Gordon），試圖撤離該區的埃及部隊時，被叛軍斬首。馬迪・穆漢默德・阿美德（Mahdi Mohammed Ahmed）的軍人，用長矛將他被砍下的頭顱高高舉起，宣示勝利。

 失誤與穿幫

晚餐那場戲中，侍者接連兩次，從不同的角度，幫湯姆的空酒杯倒酒。

 改編與剪掉的鏡頭

在小說中，強尼向教父求助時，很清楚解釋了沃爾茨為什麼不喜歡他。柯波拉加以修改，他更喜歡讓沃爾茨大發雷霆來說明這一切。此一調整彰顯了這場戲的關鍵句：「像我這種身分地位的人絕不能被看衰小。」從接下來沃爾茨在床上發現種馬喀土穆的斷頭這場戲裡，柯里昂閣下讓他看起來就是如假包換的衰小人物。

喀土穆之殤

「那個馬頭的想法，全然來自西西里的民間傳說；只是，如果你不給錢的話，他們會把你愛犬的頭釘在你家門上，作為初次警告。他們非常相信在這麼做之前，就可以收到錢了。」

—— 馬里歐・普佐，
於泰瑞・葛洛斯（Terry Gross）的訪談中，
國家公共廣播電台，1996

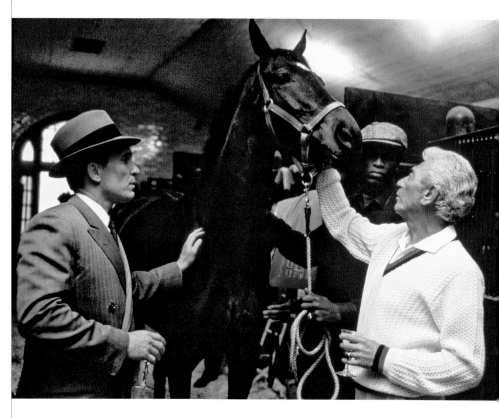

沃爾茨
喀土穆……喀土穆。我不打算用牠去比賽。我要牠當種馬。
（向馬伕說）
謝了，湯尼。

馬伕
別客氣啦！

沃爾茨
我們去吃點東西，好吧？

海根和**沃爾茨**出鏡。

溶到：

內景 夜：沃府餐廳

海根和**沃爾茨**坐在一張巨大的餐桌前，由**幾位僕傭**服侍著。牆上掛著巨幅畫作。菜餚精美豐盛，中心是一大盆鮮美柳橙。

海根
……柯里昂是強尼的教父。對義大利人而言，那是非常虔誠的、神聖的、親密的關係。

沃爾茨
我對這很尊重。你就告訴他，除了這件事，我什麼都可答應。

海根

他被拒絕一次，就不會再要求第二次。懂吧？

沃爾茨

你不了解。強尼・方丹永遠別想演那部電影。那角色是很適合他來演，也會使他大紅大紫。但我要他滾出這一行！我來告訴你為什麼。

沃爾茨站起來，走向海根，倚在餐桌上說話。海根自顧吃著。

強尼・方丹毀了沃爾茨國際公司一位最被看好的潛力新星。五年來我們努力栽培她——歌唱課、表演課、舞蹈課；我在她身上投注了大把大把鈔票。

（比手畫腳，加強語氣）

我要讓她成為一顆巨星。我更坦白告訴你——讓你知道我不是鐵石心腸，也不是只在意金銀財寶。她漂亮，她年輕，她天真無邪！她是我擁有過最撩人的甜心，有了她就等於有了全世界！然後強尼・方丹這個油腔滑調、自命風流的義大利佬出現了；她丟下一切，跟他私奔，使我裡外不是人！像我這種身分地位的人，絕不能被看衰小！你馬上給我滾！如果那個義大利混球想要對我動粗，告訴他，我可不是那個樂團老闆。

海根有點反應。

沃爾茨

沒錯，我聽過那故事。

海根

謝謝你的晚餐，以及非常愉快的一晚。

海根站起來準備離開。

海根

也許你可以派車送我到機場。柯里昂先生堅持一有壞消息要立刻回報。

海根離開。

溶到：

外景 黎明：沃爾茨宅邸

屋宇和泳池的遠景。

溶到：

鏡頭上搖，越過屋宇和庭院，直上二樓窗邊。

溶到：

柯波拉並不欣賞小說中那令人毛骨悚然的馬頭場景，但又得承認它太有名了，刪不得——這場戲如果不拍，或者沒拍好的話，觀眾會大失所望。然而，動物權的活躍人士抗議影片納入這場景。劇組原先嘗試使用馬標本的頭，但是看起來假假的，又積了太厚的灰塵。後來他們好不容易從紐澤西一家寵物食品屠宰場張羅了一個。對於各界的關注，柯波拉原先只是聳肩敷衍，後來在《綜藝週報》的訪談中表示：「在電影中好多人被殺，但每個人都在關心那匹馬。拍片現場也是一樣。當馬頭運來時，惹惱了劇組中許多動物愛好者，他們喜歡小狗狗。他們並不知道那個馬頭，是從寵物食品工廠買的；在那裡他們每天宰殺兩百匹馬，就是為了要餵食那些小狗狗。」

血液的效果，是用卡羅玉米糖漿，混調紅色食用色素而成的。四小時的拍攝完成後，整張床鋪已成一片血海。拍攝之後幾個月，約翰・馬雷在《綜藝週報》上承認：「我還會看見那些血。」

柯波拉承認那場戲裡沃爾茨的尖叫聲有其重要性。在他的筆記本裡，他寫了要很大聲（在底下畫了四次線），然後將尖叫的鏡頭猛然切換到柯里昂閣下沉靜安祥的鏡頭——非常有效地闡明教父的冷血。這部電影在電視上播放時，為了試圖緩和這場戲的強烈衝擊，電視台剪掉了沃爾茨緩緩醒過來的部分，倒是沒有刪除馬頭和尖叫的段落。

電影中，這場戲的建構，與小說或前期製作所寫的拍攝劇本都不相同。和《教父》中許多暴力場景一樣，這一個段落起初也安排為倒敘——也就是說，觀眾先看到某一事件導致的衝擊，然後才敘述該事件。書中這場戲始於狂亂驚慌中的沃爾茨打電話給海根，大爆粗口辱罵不休（如「操你豬玀」）。緊接著才是「馬一頭一在一床一上」那場戲。同樣的，在拍攝劇本中，先有教父收到強尼送來的花，告知他得到那部電影的角色了，接著才是沃爾茨在床上那場戲。在整本柯波拉的筆記中，他反覆回頭討論像這樣的前後互搭，以及如何最有效、最連貫地將這種互搭整合進影片裡的議題。完成的影片，則並沒有運用這種倒敘，而是以更直接、線性的路徑，通往結局，以期更有系統地增強其張力。

「如果觀眾在這裡沒有從椅子上跳起來，你就失敗了。太依循（羅傑）柯曼的恐怖片傳統，也會是個錯誤。我們必須找到恐怖的完美平衡，同時不失去整部電影的脈絡。點到為止，見好就收。」

——柯波拉的筆記本

幕後

床邊桌上的奧斯卡金像獎講座，究竟只是個道具，或是柯波拉在拍攝這場戲之前一個月，以《巴頓將軍》獲頒的最佳劇本金像獎？

失誤與穿幫

有些《教父》的觀眾認為沃爾茨的臥房有連戲上的錯誤，例如馬的前額上的白斑無法看清楚。不過，這更可能是因為大量的道具血。似乎還有些離譜的連戲問題，例如遠景鏡頭中出現說不通的斑斑血跡。柯波拉坦承誤讀了書中這場戲，以為馬頭正好在床上的沃爾茨身旁。其實，普佐在書中所寫的是「在床鋪遠端的牆角邊。」柯波拉想要創造沃爾茨（以及觀眾）一開始不確定是不是沃爾茨自己受傷了？

內景 日：沃爾茨的臥室

寬敞的臥室，一張超大的床，床上睡著一個人，應是**沃爾茨**。整間臥室沉浸在從大面窗戶灑進來的柔光裡。鏡頭漸漸推近他，直到我們看清楚他的臉孔，認出他是**傑克‧沃爾茨**。她不安地翻身，咕噥著，感覺到被單裡有些異狀，有點濕黏。

他醒來，探摸著被單，覺得頗不對勁；被單濕濕的。他看了看手，那濕濕的是血。他嚇壞了，拉開被套，看到被單和睡衣褲都沾滿鮮血。他嘟噥著，把被單拉得更開，驚惶萬分地看到床上好大一灘血。他的身軀慌亂地，隨著血跡往下挪移，直到他正面朝向那碩大的、被整個斬斷的駿馬「喀土穆」的頭，攤在床鋪尾端。鮮血從被劈斷的馬頭流下來，露出白色的細叢的肌腱。他掙扎在血泊中，用胳臂撐起來，遂看得更加清楚。白沫覆蓋了馬的口鼻，那對碩大無朋的馬眼，整個泛黃，且覆滿鮮血。

終於，突然，**沃爾茨**不由自主地、斷斷續續地，劇烈搖晃兩手和雙膝，爆出純粹恐懼的、極其刺耳的尖叫，全身到處是血。

沃爾茨

　天啊……

外景 日：沃爾茨宅邸

溶到：

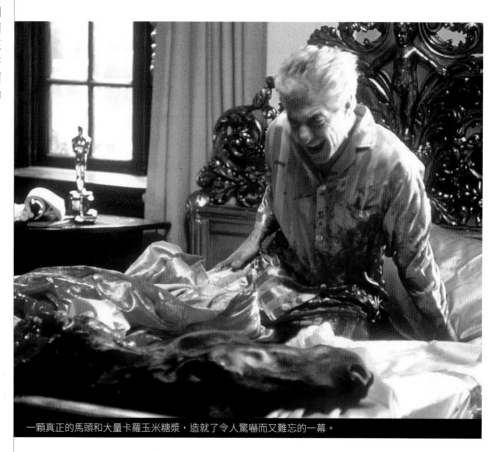
一顆真正的馬頭和大量卡羅玉米糖漿，造就了令人驚嚇而又難忘的一幕。

內景 夜：教父宅客廳

特寫教父，揚起眉頭，頷首示意。

柯里昂閣下

你不會太累吧，湯姆？

海根和**桑尼**坐在沙發上。桑尼一直嚼著堅果。

海根

喔，不太累。我在飛機上睡了。

柯里昂閣下

是喔？

海根

我手上有索洛佐的資料。現在大家都稱呼他土耳其佬。據說他的刀法很屬害……

外景 日：根可橄欖油公司

紐約市莫特街上一棟不太顯眼的樓房，門上有塊老舊的大招牌：**根可**，對面是一家水果攤。

一輛黑色別克開到門口，一位個頭不高的男人下車，走進公司裡；因為距離有點遠，我們無法看清楚他的長相。他就是**索洛佐**。

海根的聲音

……但只有在生意上起了衝突，他那把刀才會派上用場。他做的是毒品生意。

內景 日：橄欖油公司辦公室

望向樓梯那頭，我們可以聽見**索洛佐**的腳步聲，直到他走上來入鏡。他的膚色黝黑，頭髮也是黑的。不過還算精瘦結實，繃直硬挺，顯然是個不好惹的狠角色。**桑尼**在樓梯口等著招呼他，跟他握手並自我介紹。

海根的聲音

他們在土耳其種罌粟，在西西里有工廠可以提煉海洛因。他需要現金——在毒品交易時需要保護，以免被檢警截獲。我還查不出這需要多少錢。在紐約，他的背後有塔塔利亞家族在撐腰。現在，他們都想分一杯羹。

桑尼

（向索洛佐自我介紹）
桑提諾·柯里昂。

 改編與剪掉的鏡頭

有一場略短的戲，雖然拍了卻沒有出現在1972年上映的《教父》裡。這場戲涉及沃爾茨奪了一位年輕女演員的貞操，其間沃爾茨送了匹小馬給那女郎，這部分有剪進《教父三部曲：1901-1980》的版本裡。這個改變意味著，下一場戲因為提到這檔事，海根向教父回報有關沃爾茨的種種，也必須刪掉。剪除的部分，包括一段關於「當一個西西里人，意味著什麼」的對話。在普佐的小說中，當維多問海根，沃爾茨是不是「真有種」，海根斟酌著他所指為何：「這位傑克·沃爾茨（Jack Woltz）有沒有種，可以不顧一切，不惜失去一切，為了原則問題，為了榮譽問題，非報仇不可？」海根用另外的方式來表述那個問題：「你在問他是不是西西里人？不是。」

 技術竅門：製片細節

根可橄欖油公司的佈景先在電影道片廠搭建好，然後將它安置在小義大利區莫特街（Mott Street，今唐人街）一棟老舊閣樓的四樓上。

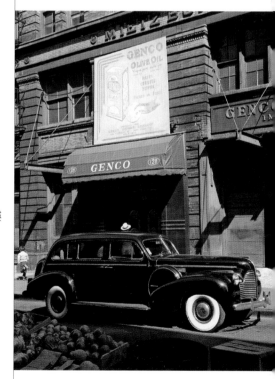

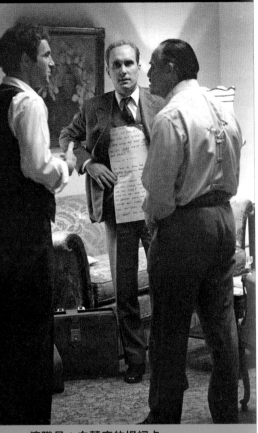

勞勃‧杜瓦身上掛著那場戲裡
馬龍‧白蘭度的提詞卡。

演職員：白蘭度的提詞卡

白蘭度不喜歡牢記他那些經常改動的台詞。
他常常在拍攝當天才拿到重新寫過的台詞，
而柯波拉常會提著一疊提詞卡來到現場。
在他的自傳《母親教我的歌》（*Songs My
Mother Taught Me*）中，白蘭度談到他早期演
戲時總是熟記台詞；但後來他發現過度彩
排糟蹋了他作為演員的效能。是以，與其
硬記台詞，他更專注於其意義。《教父》
發行之後，白蘭度與柯波拉現身於「麥克‧
道格拉斯秀」（*The Mike Douglas Show*）中，
白蘭度說，「我發現一句台詞都不去記，
只要將許多台詞寫在紙板上，就很有幫助
——」

「以及在其他演員的口袋或身上」，柯波拉
打斷他。在另外的場合，柯波拉又說，他搞
不懂白蘭度拿著瓜的樣子為什麼那麼奇怪。
然後他注意到原來那個水果上寫著一些對
白。

內景 夜：教父宅客廳

柯里昂閣下

他有沒有前科？

海根

兩次：一次在義大利，一次在這。大家都知道他是頭號大毒梟。

柯里昂閣下

桑提諾，你認為呢？

桑尼

白粉可以賺大錢。

柯里昂閣下

湯姆？

內景 日：橄欖油公司辦公室

索洛佐進門，後面跟著桑尼。大家一一介紹，他先與海根握手。他們進到玻璃格窗內教父的辦公室，克里孟札、泰西歐和弗雷多先後正式與索洛佐握手。

海根的聲音

欸，我贊成。毒品比任何我們想像得到的東西都好賺。就算我們不幹，
別人也會——也許是五大家族之一，也許全部都幹。他們會用賺來的錢
……

內景 夜：教父宅客廳

海根

……買通警方和政客，然後趕上我們。現在我們掌控工會，掌控賭場
——而他們卻掌控了最有利的東西，掌握最有未來的毒品。我們如果不
能分一杯羹，我們可能會失去一切，我不是指現在，我是說十年之內。

桑尼

所以？你的答案會是什麼，爸？

內景 日：橄欖油公司辦公室

眾人圍坐成一圈：教父、索洛佐、桑尼、海根、弗雷多、克里孟札和泰西歐。在所有同夥之間，唯獨教父沒有被沖昏頭，而索洛佐則單刀赴會。然而，在整個過程中，顯然就是兩個人在交手：索洛佐和柯里昂閣下。

索洛佐

柯里昂閣下，我需要有權勢的朋友。我需要一百萬元現金。我需要你手
裡掌握的政客——你那些四通八達的人脈。

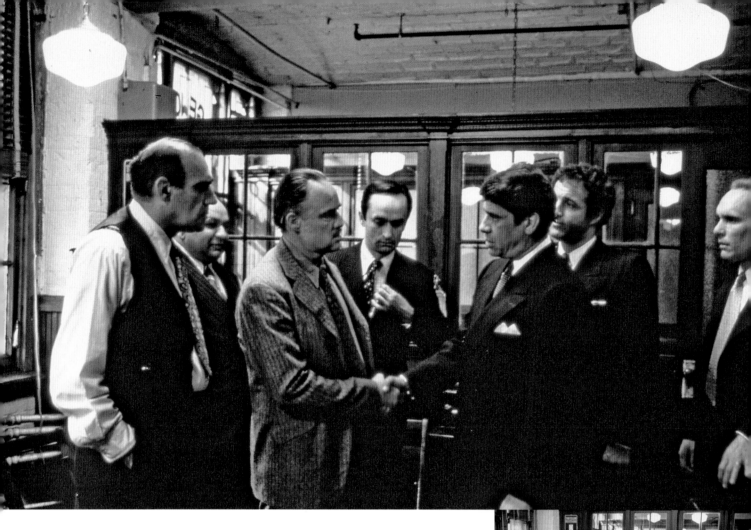

柯里昂閣下

我們家族可以得到什麼好處？

索洛佐

三成。第一年你就可以進帳三、四百萬美元，然後逐年增加。

柯里昂閣下

（啜飲一口茴香酒）
那塔塔利亞家族得到什麼好處？

索洛佐向海根點頭示意，海根也向索點頭。

索洛佐

（向海根）
敬你。
（向教父）
塔塔利亞家的我會處理，從我那份分給他們。

柯里昂閣下

所以，我提供資金、政治人脈和法律保護，這樣可以分到三成。你是這意思？

「這場戲要演得像辛辛那提小子（The Cincinnati Kid）和老人家之間的一場撲克牌局。」

—— 柯波拉的筆記本，
這場戲要安排得能夠吸引觀眾，
讓他們覺得彷彿「置身」重大事件當中。

71

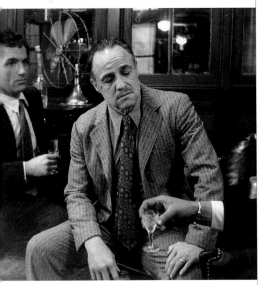

義大利作風

這場戲裡的茴香酒是法蘭西斯‧福特‧柯波拉親自釀造的。小時候他父親也會自己釀幾瓶。柯波拉很清楚,這酒必得家中自釀,因為看起來要道地,必須顯得混濁 —— 茴香酒裡,只要滴一點水,就會混濁起來。

<div align="center">索洛佐</div>

沒錯。

<div align="center">柯里昂閣下</div>

(聳聳肩)
你為什麼來找我?我為何值得你這麼……慷慨?

<div align="center">索洛佐</div>

如果你能考慮出資一百萬元,我向你敬禮,柯里昂閣下。

索洛佐微笑舉杯。
好一陣子悄無聲息,現場每一個人都感覺得到那種緊張。教父即將給出答案。
教父站起身,幫索洛佐再倒杯茴香酒,把酒瓶遞給桑尼,然後再坐下。

<div align="center">柯里昂閣下</div>

我說過我願意見你,是因為我聽說你是一個正直的人,所以以禮相待。
(坐下)
但我必須拒絕你。

我們感覺到這種氣氛。

<div align="center">柯里昂閣下</div>

我告訴你我的理由:沒錯,我在政界有很多朋友,可是一旦他們得知我做起毒品生意,而不是賭博,他們就不再是我的朋友。他們認為賭博無傷大雅;但毒品是齷齪敗德的生意。

<div align="center">索洛佐</div>

噢,柯里昂閣下……

<div align="center">柯里昂閣下</div>

(打斷他的話)
一個人靠什麼過活,對我而言,並沒有什麼差別,懂吧?但你這種生意……就有些危險。

<div align="center">索洛佐</div>

你如果擔心那一百萬元的安全,塔塔利亞可以做保證。

這話使桑尼吃了一驚。

<div align="center">桑尼</div>

(脫口而出)
你是說塔塔利亞家族會保證我們的投資?

教父抬手制止桑尼。

<div align="center">柯里昂閣下</div>

(插進話來)
等一下。

屋裡每個人都知道**桑尼**這下犯了大忌。**教父**怒看他一眼。**克里孟札**、**海根**和**索洛佐**的眼神都顫了一下。

柯里昂閣下

你們看，我對孩子心腸太軟，把他們寵壞了。該好好聽話的時候偏偏要插話。不過，總而言之，索洛佐先生，我說不行就是不行。我衷心恭喜你開創新事業；相信你會很成功。也祝我好運，尤其你的利益不會和我的衝突。謝謝。

索洛佐點點頭，心知這是拒絕。他站起來，其他人跟著起身。他向**教父**鞠躬、握手，然後離去。其他各位正要隨著離開時，**教父**轉向桑尼。

柯里昂閣下

桑提諾，過來。你怎麼搞的？我看你和那女孩胡搞瞎搞之後，大腦都裝豆腐了。千萬別再告訴外人你在想什麼。去吧。

有人送來一座巨大的花飾。

柯里昂閣下

湯姆，這——這是什麼鬼玩意？

海根

那是強尼送的——他主演了那部新電影。

柯里昂閣下

喔，把它搬走。

海根

（向畫外某人說）
把它拿到那邊去。

花飾移走了。

柯里昂閣下

那麼，請路卡·布拉西過來。

路卡進來，坐下。

柯里昂閣下

我有點不放心索洛佐這傢伙。我要你弄清楚他在耍什麼花樣？知道吧？去投靠塔塔利亞，讓他們以為你和我們家族搞得不太愉快，然後，你再看著辦。

路卡點頭，退出。

淡出。

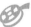 **改編與剪掉的鏡頭**

6 月 28 日在紐約瑞吉酒店（St. Regis Hotel）拍攝的這場戲，並沒有在 1972 年上映的電影裡。凱和麥克一起在旅館房間的床上；他們打電話給海根，佯稱還在新罕布夏。這場戲在《教父 1902-1959：全本史詩》和《教父三部曲：1901-1980》中，都有剪進去。在製作之前的拍攝劇本中，這場戲裡他們討論了即將到來的婚禮，與康妮那場奢華的、傳統的婚禮形成強烈的對比：「在市政廳舉行的安靜的公證婚禮，不大張旗鼓，不邀家人族親，只有幾位好友作見證。」麥克也告訴湯姆，他有件重要的事情要在聖誕節之前告訴他父親。

「看完電影，我目瞪口呆，我是說，我飄飄然出了戲院。或許那是編出來的，但是對我而言，聽著，那就是我們的生活，而且不只是黑社會的部分，不只是那些黑幫歹徒以及殺戮以及那一切狗屎，而是一開始那場婚禮，那音樂和那舞蹈，那是我們，義大利人！」

—— 薩爾瓦多雷 · 葛拉瓦諾（Salvatore Gravano），

摘自《地下老闆：山米－公牛葛拉瓦諾在黑手黨的生命故事》（*Underboss: Sammy the Bull Gravano's Story of Life in the Mafia*）一書。

老約瑟夫·安東尼·可倫坡（Joseph Anthony Columbo Sr.），義裔美人民權聯盟（Italian-American Civil Rights League）主席，1971

義裔美人民權聯盟

紐約哥倫布圓環（Columbus Circle）舉行了一場義裔美人團結日大集會，抗議將義大利人描繪成黑幫暴徒。其後不久，司法部長約翰·米契爾（John Mitchell）指示，司法部的官方文書，不得使用「黑手黨」或「西西里黑幫」（Cosa Nostra，字面意思是「我們的家務事」）等字眼。紐約州長納爾遜·洛克斐勒（Nelson Rockefeller）對州政府的公告文書，也有類似的方針。報紙、電影和電視也常用其他替代的用語，如「該組織」或「地下世界」等。

立基於紐約的義裔美人民權聯盟（又稱「聯盟」，the "League"）是全美發展最快的義裔美人組織。在《教父》找到導演之前，該聯盟以及其他義大利人社團已開始採取行動反對這部電影。他們在意的是整個族群被汙名化。1970 年 7 月，聯盟在麥迪遜廣場花園（Madison Square Garden）發動了一場大集會，募集了六十萬美元，要阻止影片拍攝，並呼籲立刻採取行動。

該聯盟由自營房地產經銷商老約瑟夫·可倫坡主導，威脅派拉蒙公司，如果不配合，將採取工會鬧事、經濟杯葛或向政府當局施壓等手段。派拉蒙高層——以羅勃·伊凡斯和查爾斯·布魯東為主——收到無數來自「紐約州義大利子民共濟會委員總會長老總會」（Grand Venerable of the Grand Council of the Grand Lodge of New York State's Sons of Italy）這類組織寄來的投訴信件。近百封來自參議員、眾議員以及紐約州議員的抗議書信寄到派拉蒙總部。海灣西方公司紐約辦公室收到炸彈恐嚇。《教父》的製片艾爾·魯迪座車的車窗被獵槍打碎。使用這種不擇手段硬幹的手法，試圖導正片廠所塑造黑幫的刻板形象，委實相當反諷。

聯盟開始採取行動阻撓拍攝。長島的曼哈塞特社區（Manhasset community）原先被選定為柯里昂宅邸的場所，但當地居民不願溝通。他們拒絕搭建圍牆的許可，居民還提出不可理喻的要求。實際上那場所已被

蓄意破壞，因為片廠已開始進駐施工，所以更換場所又使他們多花費了十萬美元。就到此為止了。艾爾·魯迪提議坐下來談。

魯迪約了安東尼·可倫坡（Anthony Columbo，老約瑟夫的兒子）在西 54 街的史卡拉餐廳（La Scala Restaurant）會面。他們解釋了電影作者並無詆毀義裔美國人之意，甚至建議可倫坡讀讀劇本。幾位聯盟代表來到他的辦公室，但沒人有興致苦讀那厚厚的劇本。經過多次會談，這位本性良善的製片人給他們不錯的印象，以至於他們決定順著他的意思——儘管還是提出了許多希望對方妥協的要求，包括將片中聽起來像義大利人的名字，改得比較美國化等。魯迪答應了其兩項要求：電影裡將排除所有黑手黨、西西里黑幫的稱呼，以及電影首映會的收益，將悉數捐贈給聯盟指定的慈善機構。魯迪斷言，反正黑手黨的稱呼在劇本裡只出現過一次（於傑克·沃爾茨粗口飆罵時）：「這反正也無損於電影的品質，而且要換掉它也是再簡單不過的。」顯而易見的，這部電影就是關於黑手黨的。正如詹姆斯·肯恩所說：「沒有人會認為那是一部關於愛爾蘭共和軍（Irish Republican Army）的電影，這點毋庸置疑。」

魯迪答應了可倫坡約在公園喜來登酒店（The Park Sheraton Hotel）的會談。現場聚集了大約千名聯盟的代表等著他。魯迪重申這部電影會聚焦在一些個別人物，不會污衊整個族群。他開始指著一些人，表示他們可以當臨演，現場群眾爆出一陣歡呼，甚至將一只聯盟「隊長」的胸針別在他的領口上。儘管魯迪事後否認那次會談對雇用臨演有任何影響，卻也真的有些聯盟成員現身擔任臨演或人流管控。

1971 年 3 月 19 日，魯迪在聯盟總部召開記者會，宣布在電影中的所有對白，都不會提到那兩個語詞。全國報紙群起評擊，《紐約時報》和《華爾街日報》（Wall Street Journal）都在頭版大幅報導，痛批派

拉蒙公司在威逼下屈服。

派拉蒙在《綜藝週報》上發表一篇聲明，指該協議「完全未經授權」，卻又勉強承認他們的電影會切實遵守司法部長對於措辭的指示。海灣西方公司執行長布魯東隨即開除了魯迪（他走出大門時從辦公桌上帶走一打雪茄）。但是協議已經敲定，傷害已經造成。最後，柯波拉說服布魯東，說魯迪是唯一可以讓影片完成的人，總算保住魯迪的飯碗。而且，事實上，在魯迪和聯盟取得理解後，所有製作上的問題都消失了——不再有聯盟的要脅，不再有杯葛或遊行示威。在接受作者訪談時，魯迪總結了這次經歷：「我寧可和那些傢伙談判，也不願和好萊塢片廠折衝，因為一旦達成協議，沒有人會違背他的義務。」

6 月 28 日，當紐約的拍攝工作接近尾聲，約瑟夫·可倫坡的頭部被射中多槍。此一暴力事件發生於另一場義裔美人團結日大集會現場——距離海灣西方公司大樓，才一箭之遙。本片的演員和劇組，對於他們正在拍攝的電影，竟然與當代美國有如此緊密的關聯，都感到震驚。

魯迪切斷了他們與聯盟的關係，聯盟也未受邀參加首映，更別提捐出營收了。當聯盟威脅著要告發派拉蒙，總裁雅布蘭建議他們不如去告魯迪。儘管他成功平息了許多製片上的紛擾，顯然魯迪已經成為這場公關夢魘的替罪羔羊。劇組常常忍不住要逗弄他：當魯迪坐定，準備觀看《教父》第一次放映，他看著波納塞拉說著他相信「黑手黨」。這個惡作劇差點害他心臟病發作。

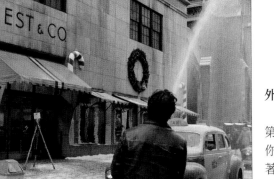

上圖：劇組正在用造雪機灑雪。
下圖：柯波拉於拍攝首日，給艾爾·帕西諾和黛安·基頓（Diane Keaton）提供建議。

技術竅門：製片細節

這是全片最先開拍的一場戲，在紐約第五大道與 51 街交口的貝斯特公司（Best & Co.）門口出外景。那家店已經歇業，但特地重新開張供我們拍攝。為了利用氣象預報可能下雪的機會，由第二劇組比原計劃提早開拍；只可惜沒飄雪。我們運來一架造雪機，不過，除非在冷於華氏 28 度的條件下，造雪機根本無法運作。到了早上八點，氣候依舊太暖和，所以又去張羅了造風機和塑膠雪。在一次前期製作會議中，柯波拉說明他希望這場戲在下雪的冬天，表示過了三個月之久，並利用聖誕節較樂觀的概念，藉其氛圍去「誤導觀眾」——以便與即將來臨的，槍殺教父那嚇人的、暴力的場景呈現對比。

技術竅門：製片細節

店面櫥窗擺飾都設計成 1945 年的價格與樣式。這場戲需要一百四十三位臨演：軍人、水手、聖誕節的購物者、一位聖誕老人、媽

淡入：

外景 日：第五大道（1945 年冬）

第五大道下著大雪。聖誕節那週，人們裹著厚厚冬衣，滿臉通紅，大肆採購禮物。〈祝你聖誕快樂〉的樂音飄揚。**凱**和**麥克**從第五大道上一家百貨公司走出，手挽著手，捧著堆疊在胸前的，應景包裝的禮物。

凱
我給令堂和桑尼買了禮物，還有給弗雷多的領帶，給湯姆·海根的雷諾鋼筆。

麥克
那你聖誕節想要什麼？

凱
我嗎？只要你。

他們相吻。

內景 夜：路卡的房間

路卡·布拉西的小房間。收音機還播放著聖誕音樂。他的服裝已經大致穿好。他從床底下拉出一口小皮箱。他打開皮箱，取出一件沉甸甸的防彈背心，套在羊毛背心上，再穿上襯衫。他取出槍枝，迅速拆解、檢查，隨即再組裝回去。

內景 夜：橄欖油公司辦公室

弗雷多坐在角落的一張長凳上看晚報。**教父**走到**弗雷多**旁邊，用指節輕敲他的頭，要他別只顧看報紙。

柯里昂閣下
醒醒吧，弗雷多。叫保利準備車，我們要上路了。

弗雷多
好的，爸。我來開車，保利今早請了病假。

柯里昂閣下
什麼？

弗雷多
保利是個好孩子；我來開車沒關係。

弗雷多離去，辦公室經理幫**教父**穿外套、戴帽子。

柯里昂閣下
聖誕快樂……謝謝。

內景 夜：大樓穿堂

路卡走過一道豪華的穿堂，脫下外套。他繼續走過一道走廊，來到夜總會門口，開門進入。

內景 夜：夜總會

一個人從吧台後走過來。

 布魯諾
　　路卡！我是布魯諾·塔塔利亞。

 路卡
　　我知道。

 布魯諾
　　要不要來杯威士忌？戰前的。

 路卡
　　我不喝酒。

索洛佐從暗影中冒出。

 索洛佐
　　你認得我嗎？

路卡點頭。

媽帶著兒女、修女、計程車司機，以及一些 1940 年代的汽車。街燈全部換掉（每盞道具燈要價一千美元），才能與那時代相配；交通號誌也要更換。拍攝的第一天現場共有六十位劇組人員，共拍了二十小時。

 幕後

1943 年，年輕的，志在當演員的馬龍·白蘭度初到紐約，曾經短暫在貝斯特公司擔任電梯操作員。

 技術竅門：製片細節

路卡·布拉西的房間，取景於曼哈頓時代廣場附近，西 47 街與百老匯交口的愛迪生大飯店。

這也是拍攝謀殺布拉西那場戲的拍攝場址。為了節省時間和金錢，劇組使用旅社的一個房間拍攝，不必勞師動眾到原先選定的莫特街場址。

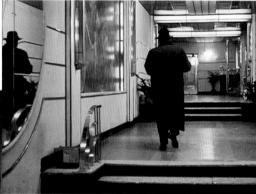

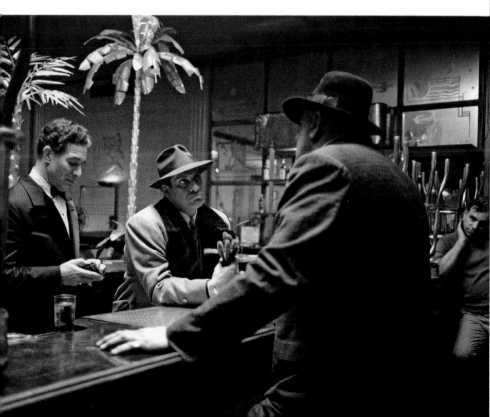

技術竅門：製片細節

夜總會大門上的魚飾蝕刻，預示了布拉西「與一魚一同一眠」之死亡。

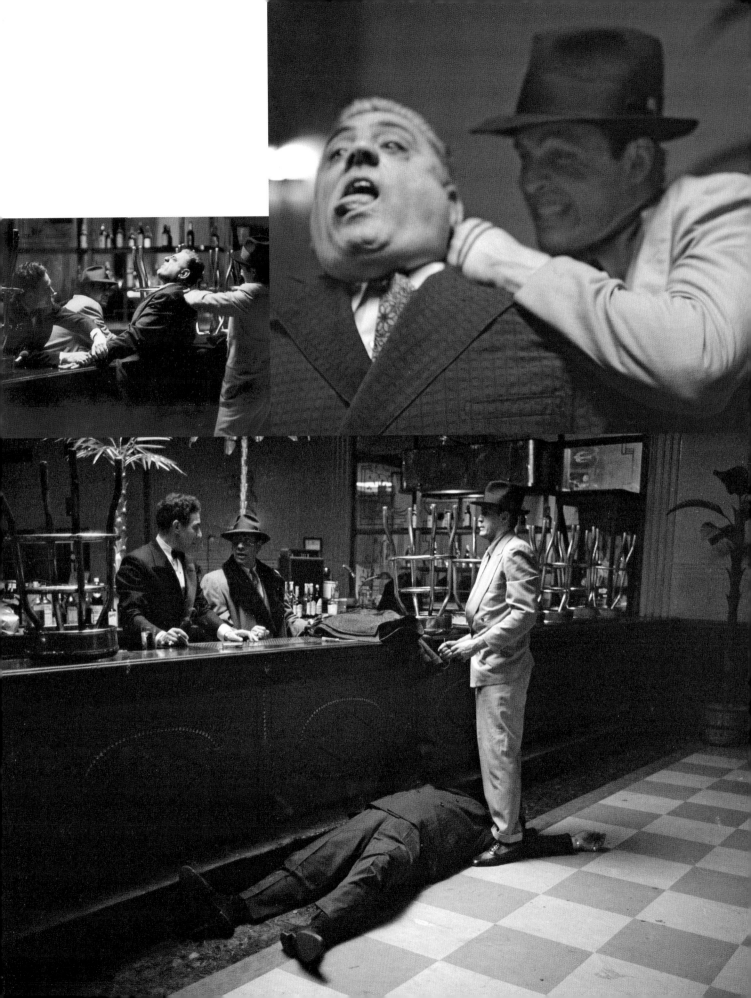

<center>

路卡

</center>

（操義大利語，上字幕）
我認得你。

<center>

索洛佐

</center>

（操義大利語，上字幕）
你和塔塔利亞家族談過了，對吧？我想你跟我可以做點生意。

路卡聽著。

<center>

索洛佐

</center>

（操義大利語，上字幕）
我需要像你這樣強壯的人。聽說你和柯里昂家族的人鬧得不太愉快。想加入我們嗎？

<center>

路卡

</center>

（操義大利語，上字幕）
我能得到什麼好處？

<center>

索洛佐

</center>

（操義大利語，上字幕）
五萬元起薪。

路卡看著他；他沒想到條件會這麼好。

<center>

路卡

</center>

（操義大利語，上字幕）
還不壞！

<center>

索洛佐

</center>

（操義大利語，上字幕）
同意了？

索洛佐伸出手來，不過**路卡**裝作沒看見；反倒忙著拿一根菸到嘴上。**布魯諾·塔塔利亞**在吧台後面，亮出一只打火機，伸過來幫**路卡**點菸。然後他舉止怪異地，把打火機放在吧台上，伸手輕拍著**路卡**的手背。

<center>

路卡

</center>

謝了。

突然，**塔塔利亞**抓住**路卡**的手腕，盡全力將之壓制在吧台上。**索洛佐**舉刀疾速刺進**路卡**的手，將之釘死在吧台上。

一條勒頸鋼絲迅即套上**路卡**的脖子，猛暴勒緊。他的臉部很快浮現紫紅疹斑，正對著我們；他的舌頭吐懸嘴外；兩眼暴凸，痛苦悶嚎。**兇手**再緩緩將嘔喘斷息的**路卡**推倒地上。

「觀眾或許等著那件防彈背心產生作用。這可是一著漂亮的誤導。」

—— 柯波拉的筆記本

 改編與剪掉的鏡頭

普佐的小說中，對於路卡·布拉西那令人毛骨悚然的死亡過程，有更仔細的描繪，也為他的性格，細述了極其殘暴的背景故事。不過，大銀幕的視覺的確使得那死亡更顯栩栩如生。電影在電視上播出時，電視台剪除了尖刀刺穿手掌的畫面，勒頸至死的部分則仍然保留。

 技術竅門：製片細節

在一份給劇組的前期作業特殊效果的備忘中，柯波拉討論勒死的特效：「這或許是全片中難度最高的特效。基本上，我想做到的是，看著一個人在我們眼前被活活勒死。我們的研究告訴我們（勒死）會發生的狀況如下：要將血液輸送回身體的靜脈被阻斷，而主動脈持續將血液注入頭部。臉部腫脹並開始轉為暗紫紅色斑，最後整個翻黑。兩眼鼓起，舌頭吐出，遠比常人自行吐舌時能做到的要長出許多。為了要使演員雷尼·蒙塔納的臉翻紫，試過各種不同的化妝手法，譬如紫色噴霧等。最後，蒙塔納運用他在摔角時學會的肌肉收縮術，讓血液注入他的頭顱，以達到更逼真的效果。」

在第五大道和31街交口的波克玩具店（Polk's Hobby Shop，已歇業）前面，經常擠滿圍觀的群眾。因此，紐約市警機動巡邏隊（New York Tactical Patrol Force）必須清空馬路供我們拍攝。現場擾嚷嘈雜，對話只好事後對嘴補錄。

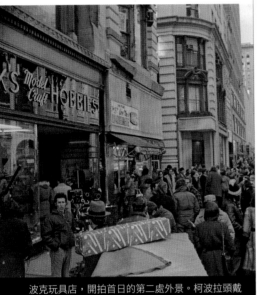

波克玩具店，開拍首日的第二處外景。柯波拉頭戴聖誕帽，擠在人群中導戲。

技術竅門：製片細節

根可橄欖油公司（The Genco Olive Oil Company）的外景，在紐約下城東區的莫特街上拍攝，該處屬小義大利區（今唐人街）。事實上，那是大樓的外觀，其中包覆了根可橄欖油公司的布景。

「窄仄的街道，與十九、二十世紀之交時代的樣貌，並無二致。昔時這是為馬匹－馬車的交通所設計的，窄仄的人行道簇擁著各式攤販，展售各色在地商品。左鄰右舍的窗口和消防梯上，擠滿圍觀的群眾，左推右挪，就為了能看得更清楚。」

——派拉蒙製片筆記

外景 黃昏：波克玩具店

湯姆・海根從玩具店出來，扛著一架兒童雪橇，捧著一疊聖誕節慶包裝的禮物。他繼續走過商店窗邊，正走著，有人恰好擋住他的去路。他抬頭一看，是**索洛佐**。

他拉著**海根**的手臂，兩人一起走去。

<div align="center">

索洛佐

</div>

湯姆，湯姆・海根。聖誕快樂。

<div align="center">

海根

</div>

謝謝。

<div align="center">

索洛佐

</div>

嘿，很高興遇見你。我想跟你聊聊。

<div align="center">

海根

</div>

我沒時間。

有個人突然出現在他身邊。

<div align="center">

索洛佐

</div>

（低聲地）
給點時間吧，軍師。上車，你擔心什麼？我真要殺你的話，你早就掛了。
上車。

海根一肚子氣，也只得隨著兩人離去。商店櫥窗裡，聖誕公公、聖誕婆婆，猶兀自機械性地、歡樂地旋轉著。

外景 黃昏：橄欖油公司

教父從大樓走出，**弗雷多**倚靠在車外。

外頭的天光極其冷藍，即將全暗。**弗雷多**看到**父親**走來，便迎上去。**教父**走到車旁，準備上車，猶豫一下，轉身朝向角落邊寬長的開放式水果攤。

<div align="center">

柯里昂閣下

</div>

稍等一下，弗雷多。我買點水果。

<div align="center">

弗雷多

</div>

好的，爸。

教父穿過街道，來到水果攤；**弗雷多**進入車內。

水果攤老闆很快過來招呼。**教父**在果籃和簍筐邊走動，指指某些水果。他挑了些柳橙，那人仔細揀選一些，裝進紙袋裡。

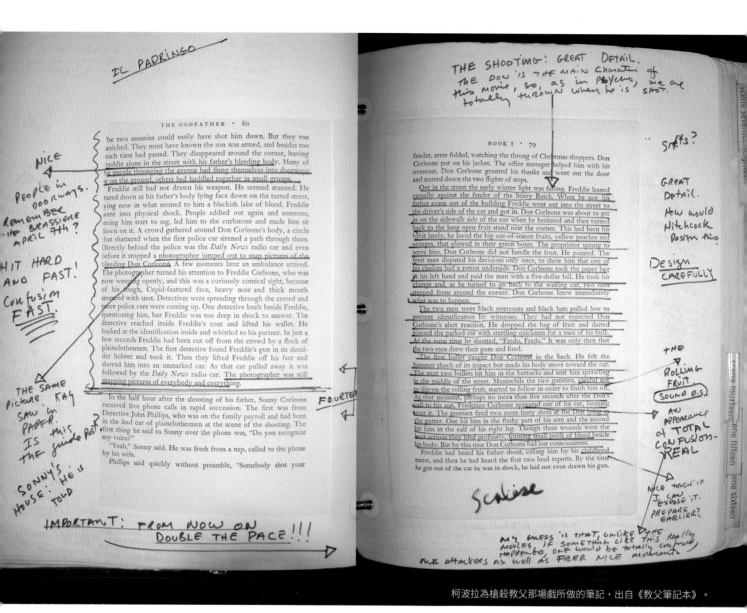

柯波拉為槍殺教父那場戲所做的筆記，出自《教父筆記本》。

81

技術竅門：製片細節

在這個節骨眼，柯波拉在他的筆記裡提起希區考克。他強調了槍擊對觀眾的衝擊，寫著：「教父是這部電影的主角，就如《驚魂記》（Psycho）一般，當他遭到槍擊，我們自然驚駭得不知所措。」他又自問，「希區考克會怎麼規劃這場戲？」柯波拉的確採用了希區考克的技法，以鳥瞰鏡頭來表示戲劇性的高峰。這點引爆了他和攝影師戈登·威利斯之間的激辯。威利斯的傾向比較傳統，他質疑鳥瞰的視角，究竟會是誰的觀點。

幕後

據製片人艾爾·魯迪說，白蘭度「很喜歡莫特街上的人們，他們也很喜歡他。」有好大一群人聚集在現場，觀看射殺教父那場戲的拍攝。當他癱倒下來，圍觀群眾驚嚇得倒吸一口氣——目瞪口呆——然後高聲歡呼。從報告上看得出來，這場戲必須多次重拍，因為對於白蘭度精湛的演技，群眾無法控制他們熱烈的掌聲。拍完這場戲時，白蘭度向現場歡呼的群眾鞠躬致意。

失誤與穿幫

- 水果攤上擺著一些標示著「香吉士」（Sunkist）的紙箱。據香吉士公司稱，直到 1950 年代中葉之前，那種標籤都用在木製柑橘箱上；其後才改用硬紙板紙箱，其標籤則已預先印在紙箱末端。
- 最後一道槍擊並未配上聲音。
- 遭到槍擊後，維多仰倒在地，右臂抱在胸前，不再動彈。鏡頭切到慌亂失措的弗雷多，然後切回教父的遠景鏡頭；難以解釋的是，他朝左側躺著，右臂攤直，外套並未掀起。

柯里昂閣下

聖誕快樂，我要些水果……給我那個。

兩個**男人**現身，雙手都插在風衣口袋裡，快步走向**教父**。**教父**拿起那包水果時，瞥見他們。那**兩人**跑了起來。他們拔槍的**特寫**。

突然，**教父**丟下那袋水果，以驚人的速度衝向弗雷多那部車子。一簍水果掉落地上，水果滾落人行道，我們聽見幾聲**槍響**。

柯里昂閣下

弗雷多！弗雷多！

俯瞰鏡頭呈現許多子彈射中**教父**背部，他痛苦地弓著身子，摔跌在車身上。兩個**槍手**持續近距離對他連開數槍。

弗雷多驚慌失措。他試著鑽出車外，情急之下卻打不開車門。他衝出車外，張口結舌，一把槍在手上抖晃不已，終於掉了下來。

那兩個**槍手**和來時一般快速地轉過街角消失了。**弗雷多**嚇壞了，他看著**父親**從引擎蓋滑下，跌落在已經空蕩蕩的街道上。

弗雷多滑跌在路緣，呆坐在那，嘴裡唸唸有詞，不知所云，終於嚎啕大哭。

弗雷多

爸爸！爸爸！

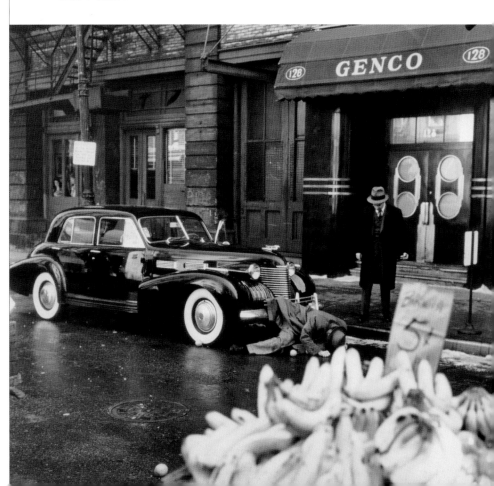

外景 夜：無線電城

無線電城音樂廳劇院的聖誕秀。看板上顯示著「李奧・麥卡萊的《聖瑪麗的鐘聲》和知名聖誕節劇場盛大公演」的字樣。凱和麥克手挽著手走出劇院。

<div align="center">

凱

</div>

麥克，如果我是修女，你會不會更喜歡我？就像劇情中那樣，知道我的意思吧？

<div align="center">

麥克

</div>

不會。

<div align="center">

凱

</div>

那如果我是英格麗・褒曼，你會不會更喜歡我？

<div align="center">

麥克

</div>

這下我得想想了。

他們經過一家小報攤。凱看到讓她嚇壞的新聞，她不知該怎麼辦。麥克還在邊走邊想著剛才的問題。

<div align="center">

凱

</div>

（小聲地）
麥克……

凱停了下來。

<div align="center">

麥克

</div>

不，如果你是英格麗・褒曼，我也不會更喜歡你。

<div align="center">

凱

</div>

麥克，麥克……

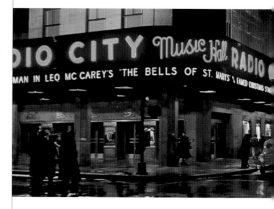

 技術竅門：製片細節

麥克與凱的戲拍攝於曼哈頓第六大道與 50 街街口的無線電城音樂廳（Radio City Music Hall）外面。戲院帶位員告訴過路人說，正在上映的電影，不是跑字看板上列出來的平・克勞斯貝（Bing Crosby）/ 英格麗・褒曼（Ingrid Bergman）主演的派拉蒙電影《聖瑪麗的鐘聲》（The Bells of St. Mary's），而是愛琳・梅（Elaine May）和華特・馬殊（Walter Matthau）主演的派拉蒙電影《新葉》（A New Leaf），以及 1971 年復活節舞台秀。

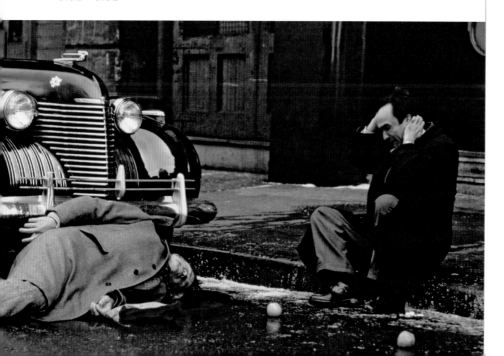

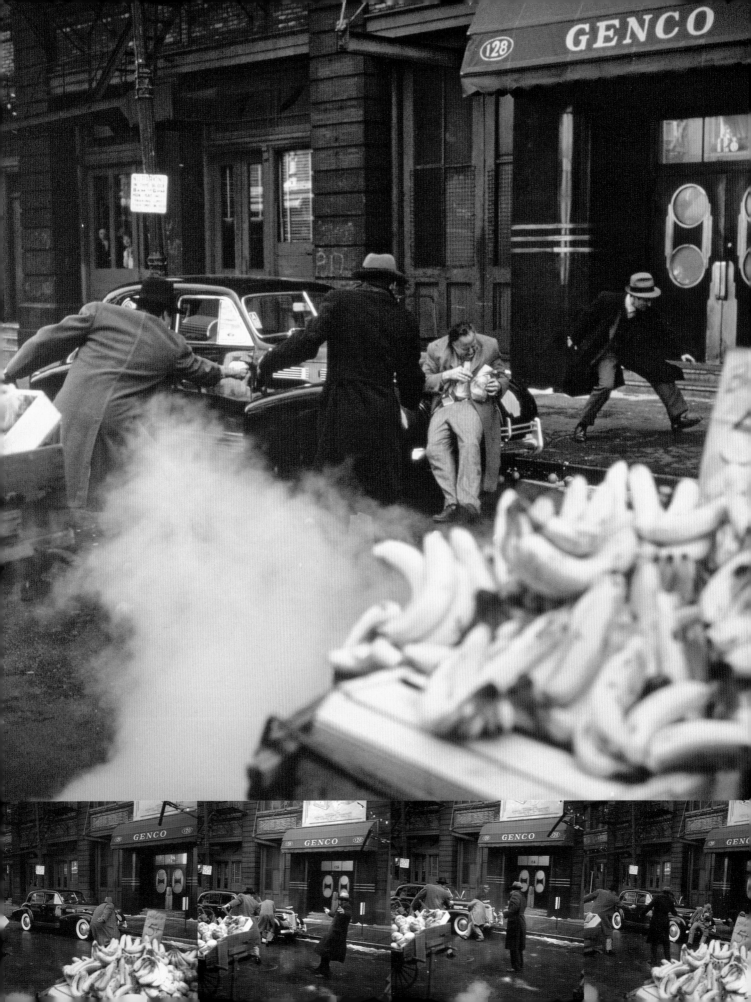

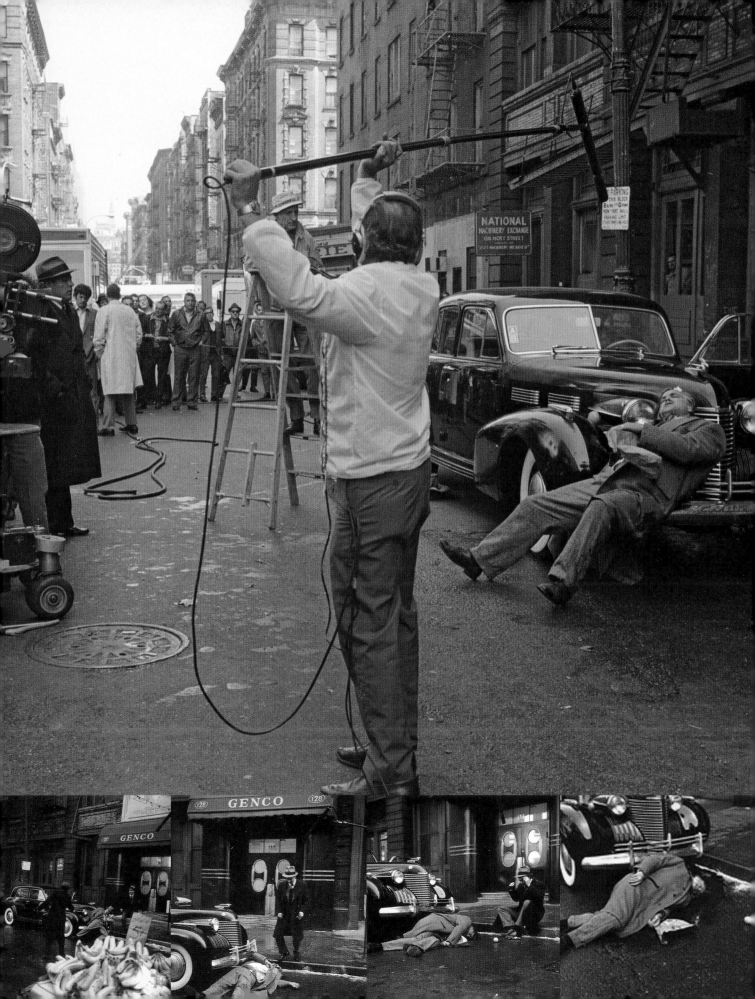

改編與剪掉的鏡頭

在前期拍攝劇本中,謀刺維多·柯里昂的
場景是倒敘呈現:麥克與凱先看到報紙上
對行刺事件的報導,接下來才演出行刺的
現場實況。

技術竅門:製片細節

劇組搭建了報攤和電話亭,而拍攝插入的
新聞畫面的掌鏡者,不是別人,正是柯波
拉的美國西洋鏡公司夥伴,喬治·盧卡斯。

<div align="center">麥克</div>

怎麼了?

她無法回答,遂拉著他的手臂,回到報攤,指給他看。他的臉色頓顯沉重。

頭版標題寫著:「**維多·柯里昂恐遭謀殺。**」麥克張開報紙,看到內頁大標題:「**刺
客槍擊黑社會首腦。**」配有一幀他父親的照片。

<div align="center">麥克</div>

　　(心焦如焚地)
　　他們沒說他是死是活。

麥克慌亂地環顧四周,然後奔向對街的電話亭,凱跟著跑過去。凱在電話亭外直望著
麥克與桑尼通電話。

<div align="center">麥克</div>

桑尼,我是麥克。

<div align="center">桑尼的聲音</div>

　　(在電話中)
　　麥克,你跑哪去了?

<div align="center">麥克</div>

他沒事吧?

桑尼的聲音
（在電話中）
我們還不知道。有各種不同的說法。他傷得很重，麥克。

麥克
呃。

桑尼的聲音
（在電話中）
你還在電話上吧？

麥克
是，我還在這。

桑尼的聲音
（在電話中）
你到哪去了？我很擔心。

麥克
湯姆沒告訴你我打過電話嗎？

桑尼的聲音
（在電話中）
沒。聽好，快回家，孩子。你應該來陪媽媽的，聽到沒？

麥克
好的。

演職員：詹姆斯・肯恩飾演桑尼・柯里昂

桑提諾「桑尼」・柯里昂（Santino Corleone）這個角色，和其他許多角色一樣，競爭都非常激烈。卡麥恩・卡里迪（Carmine Caridi）是最早被挑上的人選。興奮之餘，卡里迪還邀集親朋好友開派對大肆慶祝。不過，這個角色恐怕不是為他而設──可能是因為他（六呎四吋）與帕西諾（五呎七吋）的身高落差。卡里迪後來演了另一部幫派電影（《黑社會風雲》，*The Gang That Couldn't Shoot Straight*），並且終於在《教父續集》和《教父第三集》各軋了一角。

羅勃・伊凡斯說過，他和柯波拉有一項協議：如果詹姆斯・肯恩能夠飾演桑尼，他就允許帕西諾演麥克（其實他想用肯恩來演麥克）。他認為在選角上都是他的功勞；在《座右銘》（*Maxim*）一書中，他寫道：「我拼死拼活，都要力爭吉米・肯恩在《教父》裡演出。」儘管柯波拉打從一開始就想著要肯恩擔綱演出桑尼一角。

詹姆斯・肯恩雖然在《教父》之後得過幾回年度義大利獎，其實他是誕生於布朗克斯（Bronx）的德國－猶太後裔。他和柯波拉是赫福斯特拉大學的同學。他演出的第一個重要的角色，是派拉蒙的《籠中的女人》（*Lady in a Cage*），之後他還演過電視和幾部電影，包括與勞勃・杜瓦一起演出柯波拉的《雨族》。肯恩在電視劇《布萊恩之歌》（*Brian's Song*）裡飾演布萊恩・皮克羅（Brian Piccolo）一角，大獲好評。和帕西諾一樣，他簽的《教父》片酬，只有區區三萬五千美元。

肯恩對桑尼這個角色，顯然樂在其中，而且是滿腔熱情地全力以赴。他長時間在布魯克林（Brooklyn）與「義大利哥兒們」廝混，研究他們的行為癖性和說話口氣──他們如何舉手投足，將大拇指插在腰帶展現雄性霸氣；以及他們多麼擅於穿著打扮，如此乾淨利落，敞著襯衫，鬆著領結。他在《洛

內景 夜：桑尼家客廳

桑尼掛上電話，**珊卓拉**在後面焦慮地看著。

珊卓拉

我的天啊。

他們被門上的**巨響**嚇了一跳，**桑尼**走過去安撫**珊卓拉**。一個**嬰孩**大哭起來。

珊卓拉

（著實嚇到了）
喔喔！桑尼！

桑尼伸手到櫥櫃的抽屜，取出一把手槍，快步走到門邊，外頭還持續**敲著門**。

桑尼

（向珊卓拉）
退後點。
（向敲門者）
誰？

克里孟札

開門！我是克里孟札。

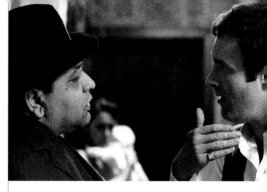

桑尼很快打開前門。**克里孟札**進入，桑尼隨即關上門。**珊卓拉**到裡面安撫嬰孩。

> **克里孟札**
>
> 又有你老頭的消息了。
>
> （轉向桑尼）
>
> 外面謠傳他已經死了。

桑尼抓住**克里孟札**的外套，用力將他甩到門邊。

> **桑尼**
>
> 別亂講！你是怎麼搞的？

> **克里孟札**
>
> 耶穌基督，桑尼，放輕鬆。放輕鬆點！

> **桑尼**
>
> 保利哪裡去了？

> **克里孟札**
>
> 保利病了。他整個冬天小病不斷。

> **桑尼**
>
> 他病了幾次？

> **克里孟札**
>
> 大概就病了三、四次。我是說，我問過弗雷多要不要換個保鑣，他說不要。

> **桑尼**
>
> （打斷他的話）
>
> 聽著，幫個忙，馬上接他來。我不管他病得多重。只要他還能呼吸，我要你馬上把他帶到我爸家去，明白吧？現在！

> **克里孟札**
>
> 好，你要我派人過來嗎？

> **桑尼**
>
> 不不不，你和我夠了。去吧。

克里孟札離去。**珊卓拉**安撫著哭號的**嬰孩**走出來。桑尼走向她。

> **桑尼**
>
> 好吧……我會派幾個人到家裡來——幾個我們的人。

電話鈴響，桑尼接起來。

杉磯時報》（*Los Angeles Times*）裡津津樂道：「他們的一舉一動都那麼不可思議。我看著他們互動相處，帶著他們的情人或妻子，這也太讚太妙了，他們如此相親相愛……他們互相敬酒——『百年紀念』，『敬我們』——這一切美妙的舊世界的林林總總，竟然是出自這夥在這出生，甚至不會講義大利話的傢伙。」

伊凡斯的回憶錄中談到肯恩在首映時大喊：「嘿，你把我整個他媽的角色都剪光了！」的確，桑尼·柯里昂這個角色已經比一開始的構想縮減許多。肯恩說過——也許誇大了些——他有四十五分鐘的戲都丟失在剪接室的地板上了。談及維多遭行刺之後的場景時，他怨嘆桑尼深情善感的一面並未被秀出來：「其中有各式各樣很棒的片段——如桑尼小心著別去坐在父親的椅子上。我非常賣力演那些戲，那對身為演員的我意義重大。點點滴滴——如表現桑尼沒辦法哭出來，因為他認為那樣太不男子氣概；但他跟母親講話時聲音卻不禁嘶啞了……」肯恩第一次看了完成片後很難過：「就像在一張十四呎的畫布上作畫，結果只畫了三呎的畫作一般。我很想告訴每個人都應該去看看其他的十一呎！」儘管演出的戲份縮減了，肯恩還是以他活力四射的演技入圍奧斯卡最佳男配角。

 失誤與穿幫

這場戲裡出現了奇怪的連戲差錯：桑尼猛力將克里孟札推到廚房流理台時，原先在他腰帶上的槍不見了，當他轉身跟他太太說話之後，那把槍又出現了。這場戲是一鏡到底，並未剪接，實在搞不清楚那把槍到底怎麼了，除非它從肯恩的褲子滑落。

 改編與剪掉的鏡頭

拍攝劇本中，有場戲拍了，但沒出現在1972年的電影中。桑尼接到一通密報電話，得知有人試圖暗殺他父親。這場戲有剪進《教父三部曲：1901-1980》中。至於麥克打電話給桑尼的場景，則是拍攝劇本寫完之後，再加進去的。

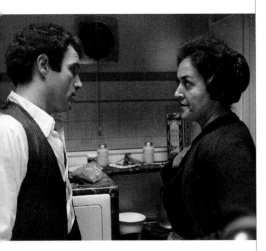

改編與剪掉的鏡頭

拍攝劇本中,有幾場桑尼悲傷深刻的戲,並未剪進 1972 年版電影中。桑尼前往柯里昂宅邸,冷靜地告訴他母親關於父親遇刺之事;打電話給泰西歐,請他多找些人馬守在外頭街上——並且小心別坐到父親的椅子上——然後翻閱電話簿:

我們順著手指著的姓名看下來,直到停在路卡·布拉西上。桑尼撥了號碼。沒人接聽。

> #### 桑尼
> 路卡。

類似的一場戲也拍了,但沒在 1972 年的電影裡。在《教父三部曲:1901-1980》中,則收進了這場戲。

桑尼
哈囉。

索洛佐的聲音
（在電話中）
桑提諾·柯里昂嗎?

珊卓拉走到他背後,焦急地想知道是誰打來。桑尼示意他別出聲。

桑尼
我是。

索洛佐的聲音
（在電話中）
湯姆·海根在我們手上。我們打算三小時之後釋放他。別輕舉妄動,先聽他怎麼說。既然木已成舟,就先別亂發你的牛脾氣吧,桑尼?

桑尼在櫥櫃門上草草記下時間。

桑尼
（小聲地）
不會的,我會等。

內景 夜:廢棄的餐館

索洛佐喝了口酒,海根坐在一旁。

索洛佐
你老闆死了。
（恭敬地頓了頓）
湯姆,我知道你在家族中比較不會好勇鬥狠,我也不希望你被嚇怕了。我要你幫幫柯里昂家族——我也要你幫幫我。

一個打手攜來一瓶黑麥威士忌,倒一些到杯裡,遞給海根。

索洛佐
接你過來大約一個鐘頭後,我們就在他的辦公室外面把他幹掉了。喝吧。

海根領情地喝了一口。

索洛佐
現在就看你了,讓我和桑尼和平解決。

海根依舊沉浸在失去老人家的憂傷裡。

索洛佐
桑尼對我的提議很熱衷,對吧?而你也知道這麼做是對的。

<center>海根</center>

（克制著情緒）
桑尼會不顧一切來追殺你。

<center>索洛佐</center>

那當然是他的第一個反應。所以你得好好地跟他講道理。塔塔利亞家
族會全力挺我；紐約其他家族也會不惜一切避免全面開戰。面對現實
吧，湯姆，教父的確值得大家尊敬——願他安息——但也已經今非昔比
了……如果是十年前，我對付得了他嗎？而現在他死了。他死了，人死
不能復生啊。

海根難過不已，兩眼淚如泉湧。

<center>索洛佐</center>

所以你得跟桑尼談談。你得勸勸你那兩大頭目泰西歐和胖克里孟札。這
是筆好生意，湯姆。

<center>海根</center>

我試試看。但是即使桑尼也阻止不了路卡。

<center>索洛佐</center>

這個嘛……路卡讓我來操心。你只管說服桑尼，和另外兩個兄弟。

<center>海根</center>

我盡力而為。

<center>索洛佐</center>

（舉起雙手，一副無害的表情）
很好。現在你可以走了。

索洛佐陪同海根到門邊。

<center>索洛佐</center>

我不喜歡暴力，湯姆。我是個生意人，流血的代價太高了。

他打開門；他們一起走出去。

外景 夜：廢棄餐館外

海根和索洛佐走入大風雪中。
這時卻有一部車疾駛過來，索洛佐的一個手下衝出車門。他一副慌急，低聲跟索洛佐
交談。
索洛佐隨即沉重地走向海根。

<center>索洛佐</center>

他還活著！他們打了他五槍，而他還活著！算我運氣差，如果你無法談
成，你的運氣也會很背。

技術竅門：製片細節

海根和索洛佐的對手戲是在一家廢棄的餐
館拍的。海根與索洛佐走出餐館時遇到的
暴風雪倒是真實的。

義大利作風

「隊長」（Caporegime，簡稱「卡波」）是西
西里黑手黨對副總管或二當家的稱呼。

 改編與剪掉的鏡頭

這場戲拍了，也沒有剪進 1972 年的電影中；麥克抵達宅邸，他安撫了泰芮莎・海根，然後和桑尼談到那個「設計了老爸」的罪魁禍首。桑尼在電話公司裡安排了一個線人，這就解釋了柯里昂一家人為何確定保利是叛徒，而不是克里孟札。湯姆・海根被狹持後釋回。最後，是保利・嘉鐸獨自坐在教父家客廳裡，時鐘指著凌晨四點。這場戲包含在《教父三部曲：1901-1980》中，也選錄在本書裡。

刪 除 的 場 景

內景 夜：教父的辦公室

桑尼和泰西歐圍靠在一冊便條本前。他們抬起頭來，嚇了一跳。

桑尼

嘿，泰芮莎，甜心，別擔心；他們一接收到我們的提議，就會立刻放走海根。

他溫馨地擁抱泰芮莎。

泰西歐

（揮手）
哈囉，麥克。

桑尼緊擁麥克。

桑尼

你哪兒去了？嘿，少年仔，聯絡不到你，害我好擔心。

麥克

媽怎麼樣？

<center>**桑尼**</center>

她很好。她經歷過大風大浪。我也是。

電話鈴響，桑尼接起來。

<center>**桑尼**</center>

喂！

<center>**電話裡的聲音**</center>

哈囉，桑提諾？我是山姆，從公司打來。你給我的號碼嗎？已經查出來了。

<center>**桑尼**</center>

好，多謝。

桑尼掛上電話。

<center>**桑尼**</center>

聽著，你們兩位要不要在外面稍等？我有些事要和泰西歐談完。

泰芮莎出去。

<center>**桑尼**</center>

（向麥克）

你在幹嘛？嘿，你還待在這，你會聽到一些你不想要聽的事情。

<center>**麥克**</center>

說不定我可以幫你。

<center>**桑尼**</center>

不，你幫不了，我的媽呀！老爸若知道我讓你淌這渾水，還不把我掐死？得了吧！

<center>**麥克**</center>

他也是我父親，桑尼。

<center>**桑尼**</center>

喔，你真要聽？我們要轟掉誰的頭，克里孟札或保利？

<center>**麥克**</center>

你的意思是？

<center>**桑尼**</center>

我的意思？其中一位設局陷害老爸。

麥克沒有料想到，等在外頭的人，正在被判生或判死。

<center>**麥克**</center>

不會是克里孟札。我不相信會是他。

桑尼

看吧？大學生說對了。是保利。剛才的電話是我們在電話公司的人打來的。在保利生病在家那三天，他接到幾通從老爸的公司對面的電話亭撥出的電話。

泰西歐

所以，就是保利。

桑尼

嘿，謝謝老天，是保利。

泰西歐

那個瘦痞子。

桑尼

我們太需要克里孟札了。

麥克開始體認到情況有多危急嚴重。

麥克

那會不會全面開戰，像上次那樣？

桑尼

是吧，除非老爸有不同的說法。

麥克

等等，桑尼，跟爸談談。

桑尼

等等？得了吧！索洛佐死定了——就這麼搞定了！現在我不在乎多少代價。我的意思是，我們要把幾大家族一網打盡。塔塔利亞家族都去吃屎。

麥克

（輕聲地）
爸就不會這樣玩。

桑尼

聽著，我來告訴你一些他也會告訴你的：一旦談到要採取行動了，我絕對不會輸給任何人，千萬別忘了。

外頭，我們聽到泰芮莎大喊一聲，宛如如釋重負的尖叫，隨即拔腿衝出。大家都站定了：在門口，湯姆・海根包覆在其妻緊緊的環抱裡。

海根

喂，少年仔，我再怎麼和最高法院辯論，也不會比今晚我跟那土耳其佬輸贏來得精彩！

外景 夜：庭院

一個**弟兄**拉開車門，**麥克**走下車，走向屋子。有人開走了車子，另兩位**弟兄**將粗重的鐵鍊鉤扣在鐵閘門兩端。

內景 夜：門廳

主宅的穿堂站了許多**麥克**不認識的人。他們對他也視若無睹，大部分都不自在地坐著等著：沒人說話。

內景 夜：教父家客廳

麥克走進客廳；客廳裡有棵聖誕樹，牆上琳瑯滿目貼著許多賀卡。

泰芮莎·海根拘謹地坐在沙發上吸菸，她前面咖啡桌上的玻璃杯裡有半杯威士忌。**克里孟札**坐在沙發的另一頭，面無表情，卻在冒汗。**保利·嘉鐸**自個兒坐在客廳另一邊，緊張不安。**克里孟札**見**麥克**進來，起身和他握手。

<div align="center">

克里孟札
</div>
令堂還在醫院陪著令尊；看樣子他應該可以渡過這一關，謝天！

麥克寬心地點點頭。

<div align="right">

溶到：
</div>

內景 夜：教父的辦公室

泰西歐、**克里孟札**、**桑尼**、**海根**和**麥克**，各個顯得精疲力竭，身穿襯衫，即將睡著。時間是凌晨四點。可以看得出來大家喝了許多咖啡，卻也都累得說不出話來。

<div align="center">

桑尼
</div>
你認為怎樣，義大利老兄，蛤？

<div align="center">

克里孟札
</div>
（向桑尼和海根說）
真的是一大票仇家：索洛佐、菲利普·塔塔利亞、布魯諾·塔塔利亞……

克里孟札指著黃色便條簿上所列的刺殺名單。

<div align="center">

海根
</div>
我認為這樣太過頭了，牽連太遠了。我認為太個人好惡了。教父會認為這純粹是——

<div align="center">

麥克
</div>
（打斷他的話）
你要把那些傢伙全都幹掉？

<div align="center">

桑尼
</div>
嘿，別插手這些事，麥克。拜託！

<div style="text-align:center">

海根

</div>

索洛佐是關鍵。把他除掉，一切就好辦了。那路卡呢？索洛佐認為他
……

<div style="text-align:center">

桑尼

</div>

我相信，如果路卡出賣我們，我們必有大麻煩，相信我，那麻煩可大了。

<div style="text-align:center">

海根

</div>

有人可以連絡上路卡嗎？

<div style="text-align:center">

克里孟札

</div>

我們撥了一整夜電話，也說不定他躲在哪跟誰同居了。

<div style="text-align:center">

桑尼

</div>

嘿，麥克，幫我個忙——給路卡撥個電話。

麥克起身點了根菸，然後，疲累地，拿起話筒，撥了個號碼。

<div style="text-align:center">

海根

</div>

路卡從未在外留宿。每次辦完事，他都立刻回家。

<div style="text-align:center">

桑尼

</div>

湯姆——你是軍師。但是如果老頭死了，希望不會，我們該怎麼辦？

<div style="text-align:center">

海根

</div>

假如我們失去了老頭——

<div style="text-align:center">

克里孟札

</div>

（在後面）
……索洛佐、菲利普‧塔塔利亞……

<div style="text-align:center">

海根

</div>

——我們就失去政界的人脈和一半的實力。紐約其他家族，為了避免長
期的、毀滅性的爭戰，可能會聯合支持索洛佐。現在就快 1946 年了，
沒人想再流血了。如果令尊死了……就由你做決定了，桑尼。

<div style="text-align:center">

桑尼

</div>

（生氣地）
你說起來容易，湯姆；他不是你父親。

<div style="text-align:center">

海根

</div>

（小聲地）
對他來說，我與你或麥克，都一樣是兒子。

有一輕輕的敲門聲。

<div style="text-align:center">

桑尼

</div>

什麼事？

保利・嘉鐸望著屋內。

克里孟札
嘿，保利，我不是告訴過你留在原地。

保利
那個，大門那裡那傢伙說收到一件包裹。

桑尼
是吧？那好。泰西歐，去看看是什麼。

保利
（咳了一下）
你要我留在這？

泰西歐站起來，離去。

桑尼
是啊，留在這裡，你還好吧？

保利
是啊，我還好。

桑尼
是喔，冰櫃裡有些吃的，你餓不餓？

保利
不餓，沒問題。

桑尼
要不要喝一杯？來點白蘭地，出點汗會舒服些。

保利
好啊……

桑尼
儘管喝，幼齒的。

保利
喝一點應該不錯。

桑尼
是啊，沒錯。

保利關上門。

桑尼
我要你即刻把那個王八蛋給做了。保利出賣了老頭，那個混蛋。我不想

 義大利作風

Strunz 這個稱號，源自義大利文 Stronzo（意為：混蛋），較粗俗的譯法為「一堆屎」（piece of shit）。這也是無數褻瀆羞辱的俚俗語詞之一種，如「屁眼」（asshole）等。

再看到他了。這是你的第一個任務，了解吧？

<center>**克里孟札**</center>

了解。

<center>**桑尼**</center>

嘿，麥克，明天帶幾個弟兄，到路卡的公寓去，巡巡看看，等他出現。

<center>**海根**</center>

也許我們不該讓麥克太直接牽扯進來。

<center>**桑尼**</center>

聽著，待在家裡接電話，就算幫我一個大忙。再去試著打給路卡。

對於這樣被護衛著，**麥克**覺得有點難為情。他再拿起電話。

泰西歐返來，帶著一件包裹。他把包裹放在**桑尼**腿上，**桑尼**打開，裡面是**路卡**的防彈背心，包覆著兩條大死魚。

<center>**桑尼**</center>

這是什麼鬼東西？

<center>**克里孟札**</center>

那是西西里人的口信，表示路卡‧布拉西和魚同眠了。

麥克掛回電話。

外景 日：克里孟札家

<center>**克里孟札**</center>

我走了。

<center>**克里孟札夫人**</center>

今晚你幾點回家？

<center>**克里孟札**</center>

我不清楚，也許很晚。

克里孟札夫人發出個親吻的聲響。克里孟札離去。

<center>**克里孟札夫人**</center>

別忘了奶酪酥捲。

<center>**克里孟札**</center>

知道了，知道了。

改編與剪掉的鏡頭

在普佐的小說中，這點係由海根來回答，「那條魚意指路卡‧布拉西已經長眠於海洋之底。這是古老的西西里訊息。」

改編與剪掉的鏡頭

在前期拍攝劇本和原著中，路卡‧布拉西被謀殺都作倒敘的安排，都在柯里昂家族收到死魚之後才搬演出來。

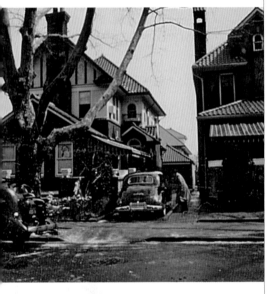

技術窺門：製片細節

「我的想法是……克里孟札的房子應該有幾分長島郊區的風貌……那種整個街坊鄰舍的屋子蓋成一長排，大家都友善相處的社區。而他每天早上在車房工作時，也總是和鄰居打招呼。他擁有一部還不多見的戰後產製的汽車，顯然是他透過暗盤交易弄來的。這對他有多重意義；他是瓦拉奇（Valacchi）般的美國大人物，有成就的美國人，擁有很棒的房產，又擁有金錢，擁有一切，而且是個『好人』。」

——柯波拉，前期製作會議中

兩個男人進到車裡。由嘉鐸駕車，他有些焦慮不安，忐忑著會發生什麼事。藍朋坐進後座，克里孟札坐上副駕駛座。保利看著藍朋坐在他身後，稍微縮顫一下；他轉了半個身子。

<div align="center">

保利

</div>

洛可，坐到另一邊去；你擋住後照鏡了。

<div align="center">

克里孟札

</div>

桑尼就要失控了。他已經想著要直搗床墊大開殺戒了。我們得在西區找個據點，你試試西 43 街 309 號。你還知道西區什麼好地方嗎？

克里孟札取出一冊記事本，翻讀著。

<div align="center">

保利

</div>

好，我想想看。

保利稍稍放鬆，一邊盤算著如何脫身。同時想著，如果將秘密據點通報**索洛佐**，或可再賺一票。

<div align="center">

克里孟札

</div>

那麼，你邊開車邊想想看，好吧？這個月我要找個時間跑一趟紐約。倒車時留意一下小孩。

車子駛出。

<div align="right">

溶到：

</div>

外景 日：鐵道下方的街道

汽車轉入東一線高架鐵道下方的街道上。

演職員

李察・卡斯特拉諾（飾克里孟札）的太太，阿黛兒・雪莉丹（Ardell Sheridan，飾演克里孟札太太）。

 義大利作風

「一旦各大家族間的戰事急遽升溫，各方人馬會在一些秘密的公寓裡設立據點，在那裡『戰士們』可以在鋪設於各房間內的床墊上睡覺。這倒不全然是為了保護他們的家人，婦女和幼童等免於危險；畢竟任何對非戰鬥者的攻擊都是難以想像的。所有幫派都承受不起這種報復行為。不過，住到較不為人知的所在，倒不失為明智之舉；這一來，無論是你的對手，或者某些員警心血來潮決定多管閒事，都比較不容易掌握你的日常行蹤。」

技術窺門：製片細節

為了汽車穿梭行駛在市區的外景鏡頭，劇組仔細研究 1940 年代的影像素材。他們選定了一部車行駛在第三大道高架鐵路下方馬路上的素材影像，然後找一部車來搭配場景。

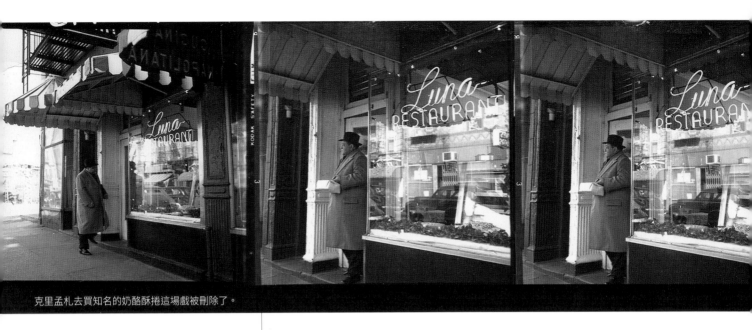

克里孟札去買知名的奶酪酥捲這場戲被刪除了。

 改編與剪掉的鏡頭

在做掉保利那場戲之前,有幾場戲都拍了,
卻沒剪進 1972 年的電影裡:克里孟札交給
洛可・藍朋 (Rocco Lampone) 一把裝填了軟
彈頭子彈的點 22 手槍去執行任務,並且告
訴他「殺保利以表忠誠」。在車內,克里孟
札告訴保利和洛可,他必須打個電話給桑
尼,之後前往餐廳飽食一頓,並且外帶奶
酪酥捲。這幾場戲都被放入《教父三部曲:
1901-1980》中。

<div align="center">

克里孟札的聲音

保利,開到 39 街卡洛・山多士商店,買十八個睡墊供弟兄們休息,把
帳單給我。

保利的聲音

噢噢,沒問題。

克里孟札的聲音

而且要乾乾淨淨的,那票弟兄會在那待很久的。

溶到:

</div>

外景 日:保利的車在紐約街頭

<div align="center">

保利的聲音

那些都很乾淨。他們說已經都滅過菌。

克里孟札的聲音

(笑)
滅,那是很不好的字眼!滅,把這傢伙給滅了!

藍朋的聲音

(暗笑)
好喲。

克里孟札的聲音

當心我們不會把你消滅了。

藍朋的聲音

那真好笑。

</div>

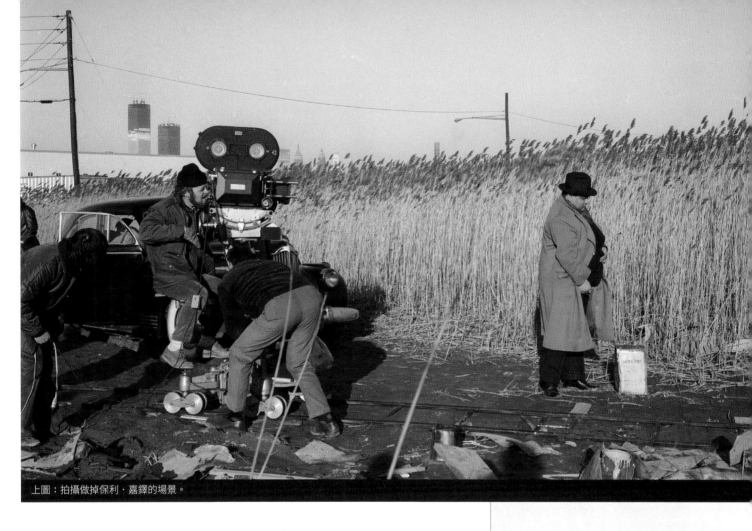

上圖：拍攝做掉保利·嘉鐸的場景。

溶到：

外景 日：保利的車在付費公路上

<div style="text-align:center">**克里孟札的聲音**</div>

嘿！保利。（操義大利語）

<div style="text-align:center">**保利的聲音**</div>

（操義大利語）

<div style="text-align:center">**克里孟札的聲音**</div>

靠邊停一下好嗎？我要小便。

外景 日：保利的車在堤道

車輛行駛在蘆葦叢生的岸邊堤道上（遠方依稀可見自由女神像），停了下來。**克里孟札**走出汽車，**鏡頭**跟拍他。他四分之三背對我們（畫面裡已看不到汽車），拉下拉鏈，我們聽見**小便**灑在地上的聲音。

在車內，**藍朋**舉槍對著保利的頭，接著兩聲槍響。**克里孟札**微微有點反應，放完尿，拉上拉鏈，轉身走向車子。**保利**已經死亡——頭部癱靠在方向盤上，額頭流著血。擋風玻璃已經碎裂。

 技術竅門：製片細節

二戰期間實施汽油配給制度，車窗上秀的就是「A級」配給證。

101

在書中和拍攝劇本中都沒有提到奶酪酥捲，而柯波拉之所以加進這一個細節，是源自記憶中他父親常帶回家的，裝在特別的白色紙盒裡的奶酪酥捲。李察·卡斯特拉諾飾演的克里孟札即興冒出這句現在很夯的台詞：「奶酪酥捲拿過來。」便在影史上留名了。這句話也被許多演員和劇組人員引為他們的最愛，其中有《教父》的掌鏡者麥克·查普曼。查普曼後來成為許多名作的攝影指導，包括馬丁·史柯西斯的《計程車司機》（Taxi Driver）和《蠻牛》（Raging Bull）。

改編與剪掉的鏡頭

普佐的書中，一清二楚的是克里孟札和藍朋把保利留在車內，讓他被謀殺的事實更加凸顯 —— 以嚇阻那些試圖當叛徒的人，並且證實柯里昂家族還是惹不得的。

<div style="text-align:center">

克里孟札

</div>

把槍留著，奶酪酥捲拿過來。

藍朋從後座取出餅盒，遞給**克里孟札**。**克里孟札**關閉車後門，兩人出鏡。

<div style="text-align:right">

溶到：

</div>

外景 日：教父宅邸 ／ 庭院

麥克獨自坐在後院的長椅上，身上裹著暖和的軍外套。接著，屋內傳來一聲叫喊。

<div style="text-align:center">

克里孟札的聲音

</div>

嘿，麥克。嘿，麥克！

<div style="text-align:center">

麥克

</div>

怎麼樣？

<div style="text-align:center">

克里孟札的聲音

</div>

找你的電話。

內景 日：教父家廚房

克里孟札在廚房裡，煮了一大鍋料理。五個**弟兄**圍坐在桌旁。**麥克**走進廚房。

<div style="text-align:center">

麥克

</div>

是誰？

<div style="text-align:center">

克里孟札

</div>

一個女子。

麥克拿起話筒。

<div style="text-align:center">

麥克

</div>

哈囉，凱。

<div style="text-align:center">

凱的聲音

</div>

（在電話上）
令尊還好嗎？

<div style="text-align:center">

麥克

</div>

他很好；他可以活過來。

<div style="text-align:center">

凱的聲音

</div>

（在電話上）
我愛你。

<div style="text-align:center">

麥克

</div>

呃？

他瞥向廚房裡那幾個幫眾。

凱的聲音
（在電話上）
我 愛 你。麥克？

麥克
是，我知道。

凱的聲音
（在電話上）
告訴我你愛我。

麥克
我說不出口。

凱的聲音
（在電話上）
你不能說嗎？

麥克瞥向廚房桌前那幫混混。

麥克
我們今晚見，嗯？

凱的聲音
（在電話上）
好的。

麥克掛上電話。克里孟札正在煮一鍋番茄醬，要給那夥進駐家裡的幫眾吃。

克里孟札
麥克，你為何不跟那好女孩說你愛她呢？（唱著）我會全心愛著你……如果無法很快看到你，我會死……（笑著）到這來，孩子，學點東西。你無法知道，哪天你得為二十個男人煮飯。一開始，先倒點油，爆香大蒜，然後丟進一些番茄，加一點蕃茄醬。拌炒一下，別讓它黏鍋底，然後煮滾，加入香腸和肉丸。嗯？加一點酒，加一點糖，這是我的秘方。

桑尼進到廚房，看著克里孟札。

桑尼
你少廢話了，我有更要緊的事要你做。保利呢？

克里孟札
保利喔，你再也見不到他了。

改編與剪掉的鏡頭

柯波拉想要弄一套他所有電影裡的完整食譜。普佐／柯波拉協力寫作的一個例子如下：當柯波拉先寫下「把一些香腸烤得焦黃」，普佐回以「黑幫兄弟不烤，黑幫兄弟用炸的。」

麥克準備離開。

 桑尼

你要去哪？

 麥克

到城裡。

 桑尼

喔。
（向克里孟札）
派幾個保鑣跟他一起去。

 麥克

不用了，我只是去醫院探視──

 桑尼

（聲音重疊）
沒關係，還是派人跟著他。

 克里孟札

哦，他不會有事的。索洛佐知道他是平民百姓。

 桑尼

還是小心點，嗯？

 麥克

遵命。

麥克出鏡。

 桑尼

（向克里孟札，克正拿麵包沾著醬）
還是派人跟著。

內景 夜：車內

麥克沉著地坐在後座，有人開車送他進城。三個弟兄簇擠在前座。

 溶到：

內景 夜：旅館

麥克和凱安靜地在旅館餐廳用餐。他若有所思，而她憂心忡忡。他起身穿上外套。

 麥克

我得走了。

 凱

我可以跟你一起去嗎？

<div align="center">麥克</div>

不，凱，那裡有警探——還有記者。

<div align="center">凱</div>

我坐在計程車上等你啊。

<div align="center">麥克</div>

我不要你捲入其中。

麥克又坐了下來。

<div align="center">凱</div>

我什麼時候可以再見到你？

<div align="center">麥克</div>

（頓一下）
回新罕布夏去，我會打電話去你爸媽家。

<div align="center">凱</div>

我什麼時候可以再見到你，麥克？

<div align="center">麥克</div>

我不知道。

麥克起身。他靠向她，親吻她。他靜靜走出門外。

內景 夜：旅館大廳

麥克穿過大廳，經過一列列排隊訂房的軍人。

技術竅門：製片細節

醫院場景在曼哈頓第二大道、東 14 街的紐約眼耳科醫院拍攝。他們租下醫院兩個樓層來拍攝，院內醫生和護理人員不時探頭偷看白蘭度。

技術竅門：製片細節

在一次前期製作會議中，柯波拉形容醫院這個段落為「希區考克式懸疑場景。這是個漸次揭露的場景；每走一步，你都會一點一滴地多知道那情境有多險惡。」空蕩的走廊鏡頭，用來增強懸疑張力，則是事後的想法。據柯波拉稱，正是好友喬治·盧卡斯幫他解決缺少空蕩無人的走廊畫面的問題，善加運用柯波拉喊「卡！」之後片尾所拍下的空鏡頭畫面。

外景 夜：教父的醫院

一輛計程車開到醫院門口，**麥克**下車。他看著夜晚的醫院，顯得如此僻靜。整條街上，只他一人。醫院建築裝飾著許多色彩繽紛、閃爍不止的聖誕燈飾。他有些猶疑，環顧四周，整個空蕩蕩的。他拾級而上。

內景 夜：醫院走廊

麥克走進完全空無人影的醫院。他向左看，一片淨空、長長的走廊；向右，也是一樣。

麥克探頭看看護理站，不見人影。他快步走到一扇開著的門，看見裡頭桌上有吃了一半的三明治和喝了一半的咖啡。他覺得有些不對勁，便快速地、警覺地穿過醫院走廊。

內景 夜：醫院樓梯間

他轉進樓梯間，往上飛奔。

內景 夜：四樓走廊

他上到四樓，四處張望，只看到一張牌桌，上有報紙——但是沒有偵探，沒有警察，沒有保鏢。他緩緩前行，轉過一個牆角，來到門上寫著「2」的房間門口，才停下來。

內景 夜：教父的二號病房

他慢慢推開房門，心情恐慌焦急地搜尋。在一盞燈下，他看到房內僅有的一張病床上，躺著一個人。**麥克**緩緩走上前去，看到他**父親**安然睡著，這才鬆一口氣。床邊的鋼架上，吊掛著鼻胃管，連通到他的口鼻。

> **護士**
> 你在這裡幹什麼？！

這使**麥克**嚇一大跳，差點跳開。來者是**護士**。

> **護士**
> 現在不是探病時間。

> **麥克**
> 我是麥克·柯里昂——這是家父。這裡都沒人，守衛都到哪去了？

護士把他推到一旁，然後俯身查看**教父**。

> **護士**
> 令尊的訪客實在太多了，妨礙了醫院的作業。十分鐘前警察才請他們離開。

麥克很快走到電話旁，開始撥號。

麥克

（講電話）

呃，請幫我接長灘 4 —— 5 —— 6 —— 2 —— 0。

（向護士）

護士！等一下，別走開。

（講電話）

桑尼，我是麥克，我在醫院。

桑尼的聲音

（在電話上）

是喔。

麥克

聽著，我很晚才到這裡，都沒人在。

桑尼的聲音

（在電話上）

什麼？都沒人？

麥克

沒人。沒有，沒，沒泰西歐的人，沒有偵探，沒半人。爸就一個人。

桑尼的聲音

（在電話上）

別驚慌，我們派人過去。

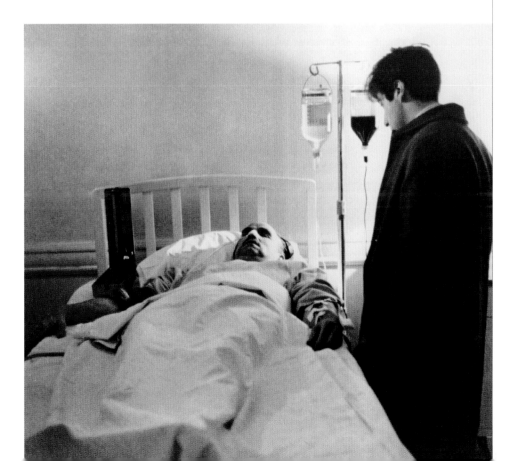

演職員：誰來演教父

在挑選小說書名這個角色時，各方一直爭議不休。他們為這個角色面試談了一拖拉庫的演員，包括歐尼斯‧鮑寧（Ernest Borgnine）、安東尼‧昆（Anthony Quinn）以及賴夫‧瓦隆（Raf Vallone）。每一位年紀稍長的義大利裔演員都被考慮過。有兩位爭取演出教父一角的演員，其後被簽來飾演片中較次要角色者，有李察‧康特（Richard Conte，飾巴齊尼）和約翰‧馬雷（沃爾茨），後者曾在非常成功的派拉蒙電影《愛的故事》中軋一角。伊凡斯想到蘇菲亞‧羅蘭（Sophia Loren）的丈夫，名製片人卡洛‧龐蒂（Carlo Ponti）。柯波拉指出他說話像個義大利人，不像個紐約人；再者，他還不夠知名。喬治‧史考特（George C. Scott）也在名單頂端。甚至謠傳法蘭克‧辛納屈想演教父。當然，最後馬龍‧白蘭度在派拉蒙高層的激烈反對中，爭取到那個角色。這個角色讓他獲得一座奧斯卡金像獎，以及在電影史上穩固的地位。

失誤與穿幫

如果你仔細看麥克推著不省人事的父親那個鏡頭，應該可以察覺白蘭度的手碰到門框時猛然抽回的動作。

技術竅門：製片細節

麥克到醫院探視父親這場戲排在 4 月 12 日，正是馬龍·白蘭度的第一個工作天。白蘭度錯過了原定的班機，於下午兩點才抵達現場。遲到太久，拍不完一場戲；光是準備臉部化妝就要耗掉兩、三小時。據羅勃·伊凡斯說，派拉蒙寄了一張一萬兩千美元的支票給白蘭度，作為那次拍攝的酬勞，白蘭度打電話通知他們說他們多給了四千美元，因為他錯過了一天，並且詢問該寄還到哪裡。

演職員：馬龍·白蘭度聚光燈

「艾爾與馬龍在醫院那場戲在那天結束前不久才開拍。他們拍完遠景主鏡頭後，開始拍攝馬龍·白蘭度的反應鏡頭，其間他一語不發，只是看著。然後劇組掉轉過來，拍攝那天的最後一顆鏡頭，就是麥克說著，『你就躺著，爸爸……』我告訴馬龍，『如果你想的話，可以把妝卸下來，因為這個鏡頭不會帶到你。』他答說，『可是我不能這麼做。我必須以麥克的爸爸的身分躺在這裡。』他深知其他演員的需要：他需要演員對他的回應。當艾爾要表現非常認真嚴肅的反應時，他不會想要把衣服換掉。馬龍就是那樣。他也許也相當自私，但是對於他在乎的，喜歡的，或正好他敬重的人，他務必做好他該做的事。他對其他演員都非常好。當我問起，他甚至會對我問起這些感到訝異。對他來說，像這樣的舉止，是再自然不過的。」

——狄克·史密斯，化妝指導

改編與剪掉的鏡頭

普佐的小說裡寫了麥克的對白：「有人想殺死你，知道吧？不過，有我在，別怕。」對此，維多回答說：「現在有什麼好怕的？從我十二歲以來，就一直有不認識的人要來殺我了。」在柯波拉的筆記本裡，他自問要如何處理上面所引用的對話：「教父該不該說話？或許可以像《浪蕩子》（Five Easy Pieces）裡——那種單向的對話，只不過讓教父睜著眼睛。」

麥克
（很生氣，但不形於色）
我沒驚慌。

麥克掛上電話，檢查一下門框。

護士
不好意思，但你必須離開。

麥克
喔……你跟我來把家父推到另一間病房。現在你能不能解開那些管子，好讓我們把病床推出去？

護士
那怎麼可能？

麥克
你知道家父嗎？他們會來殺了他。懂嗎？現在來幫我，拜託！

內景 夜：醫院四樓

他們安靜地將病床、點滴架和所有管子推到走廊。我們**聽見**有人上樓的**腳步聲**，他們便將病床推進第一間空病房。**麥克**從門裡往外窺探。我們看到一系列空蕩的走廊的蒙太奇。腳步聲越來越響。終於我們看到走廊上一位手捧著一束鮮花的男士。

麥克
（走出來）
你是誰？

安佐
我是安佐，糕餅師。你記得我嗎？

麥克
安佐。

安佐
是的，安佐。

麥克
你最好離開這裡，安佐，這裡會有麻煩。

安佐
如果有麻煩，我就留在這幫你。為了令尊，為了令尊。

麥克想了一下，他知道他需要所有可能的幫助。

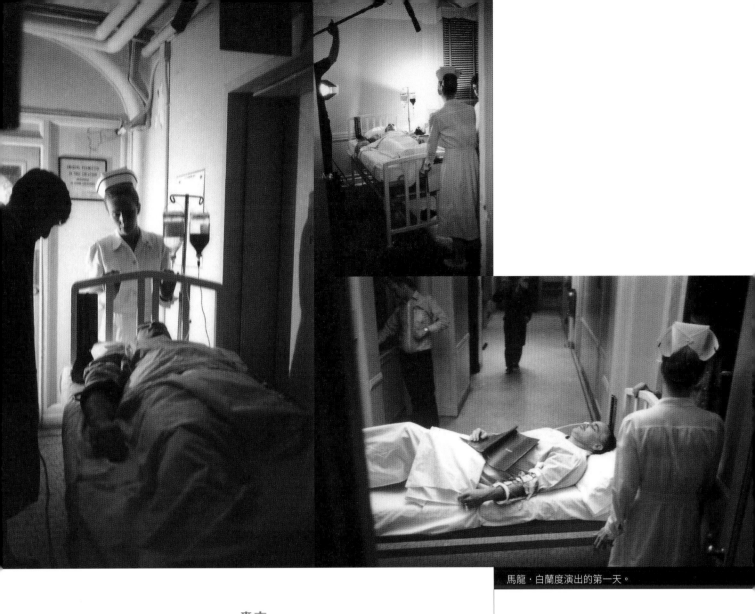

馬龍‧白蘭度演出的第一天。

<div style="text-align:center">

麥克

</div>

好吧，聽我說。在醫院大門外等我，好嗎？我馬上出來，快去。

<div style="text-align:center">

安佐

</div>

好，好。

內景 夜：教父的第二間病房

他們分開。**麥克**回到剛才安置**父親**那間病房。

<div style="text-align:center">

麥克

</div>

（輕聲細語）
好好躺著，爸。我會照顧你。我和你在一起了，我和你在一起。

麥克看著老人家；輕柔地觸摸他的額頭。**教父**睜著兩眼，但無法言語。**麥克**親吻他的手。**教父**微笑，流下一滴眼淚。

內景 夜：醫院走廊

麥克穿過走廊往回走。

外景 夜：醫院前的街道

醫院外面也是空蕩蕩的，只有**安佐**緊張地揮動著捧花，當作是僅有的武器。**麥克**出了醫院，走向他，把捧花拿過來，丟在一旁階梯上。

<div align="center">

麥克

把這丟了。過來，把手放在口袋裡，裝作你有把槍的樣子。

</div>

麥克豎起**安佐**的衣領，接著也豎起自己的衣領。

<div align="center">

麥克

你不會有事的。

</div>

醫院外面閃爍著聖誕燈飾。

<div align="center">

麥克

（呼一口氣）
你不會有事。

</div>

我們**聽見**一部車子駛過來。**麥克**和**安佐**眼裡帶著恐懼看著來車。**麥克**把一隻手放在**安佐**的胸口，幫他穩住。他們站著，兩手都放在口袋裡。一部長型、車身較低的黑色轎車從街角轉過來，從他們前方繞巡過去，車內有人向外窺探。**麥克**和**安佐**的表情堅毅自持、不動聲色。**麥克**解開風衣扣子，作勢伸手進去。那部車子速度放慢，似要停下，卻倏然加速離去。**麥克**和**安佐**這才鬆一口氣。

<div align="center">

麥克

你做得很好。

</div>

安佐掏出一根菸，**麥克**低下頭；那糕餅師傅的手卻抖個不停。**麥克**幫他點火，兩手沉穩。

過了半晌，我們聽見遠方**警笛鳴叫**，他們顯然是朝醫院駛來，鳴聲越來越響。**麥克**深深舒一口氣。一輛巡邏車猛轉尖聲急剎，停在醫院前；另兩部警車緊隨趕到，車裡坐滿制服警察和便衣。**麥克**走向他們。兩位高大壯碩的**員警**突然攫住**麥克**手臂，另一位進行搜身。而那位魁梧的**警察隊長**，警帽上有金黃色高階綴飾，滿臉通紅，一頭白髮，怒氣沖沖者，正是**麥克魯斯基**。

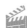

失誤與穿幫

安佐的戲本來打算在貝爾悠醫療中心
（Bellevue Hospital Center）拍攝，不過因為
帕西諾傷了腳踝韌帶，必須趕去就醫，所以
那天便無法完成那場戲，後來才在好萊塢一
家片廠補拍了。結果，出現了一處連戲的
差錯：安佐（Enzo）手持的花原來是粉紅色
康乃馨，搭綴著滿天星，在室外的鏡頭裡，
變成純橘色康乃馨。

麥克魯斯基
我還以為我早已經把你們這些義大利混混都關起來了。你們在這裡幹什
麼？

麥克仔細端詳**麥克魯斯基**。

麥克
那些守護家父的人都哪裡去了，隊長？

麥克魯斯基
（忿怒）
你這個小混蛋！你是怎麼搞的，竟然還管起我的事來？！是我把那些人
趕走的，怎樣？你現在就給我滾——別靠近這醫院。

麥克
我不走，除非你派些警衛來保護家父。

麥克魯斯基
菲爾，把他帶走！

另一位**警察**站在一旁。

演職員：桑尼‧葛洛索

桑尼‧葛洛索（Sonny Grosso）飾演片中未具名的警察，只有一句台詞：「這孩子是清白的，隊長。」在一次訪談中，他談到每多拍一次，他的聲調就提高一些。大約拍了十五個鏡次之後，柯波拉帶他到一旁，直接了當地說，「你在演一個警察，對吧？」葛洛索並非專業演員，他只跟任職的偵探社請了三小時的假到現場來。他認為那種強烈的感覺，就像半夜裡在停車場突然被襲擊：「你到了一種幾乎無法驚聲尖叫的程度，而你的喉嚨和聲帶整個腫脹起來。」這次經驗讓他學會敬重演員和他們所經歷的一切。

葛洛索爭取在《教父》中飾演警察的臨演時，威廉‧佛烈德金（William Friedkin）將他介紹給好友法蘭西斯‧福特‧柯波拉，他終於可以在片中軋一角。那時，佛烈德金正要完成一部關於紐約警探艾迪‧伊根（Eddie Egan）和他的搭檔桑尼‧葛洛索的電影：《霹靂神探》（The French Connection）──又一部 1970 年代美國電影復興的里程碑作品。後來，葛洛索跟佛烈德金提到他拍《教父》的酬勞遠多於拍《霹靂神探》時，佛烈德金回說，「喲，是我把你介紹給柯波拉的，對吧？」

警探

這孩子是清白的，隊長。他是打過仗的英雄，他從未和那些黑道鬼混。

麥克魯斯基

（氣憤地插話）
天殺的！我說把他帶走！

麥克

（正要被上銬時，他刻意正面瞪著麥克魯斯基）
那土耳其佬付你多少錢來陷害家父，隊長？

麥克魯斯基

把他抓緊！把他撐著！把他撐直！

麥克魯斯基略向後仰，使盡全力、扎扎實實一拳打中麥克的下巴。麥克悶哼一聲，倒在地上。此刻，海根和克里孟札一行人趕到。海根扶起麥克，柯里昂的人馬衝進醫院。

海根

我是柯里昂家的律師。這幾位是私家偵探，雇來保護維多‧柯里昂的。他們有攜帶槍枝的許可執照。如果你干預，我們明早法庭見。

麥克魯斯基

好吧，讓他走，走啦！

溶到：

外景 日：宅邸

俯瞰柯里昂宅邸。出入口擋著一部加長型黑色轎車。幾個**弟兄**嚴陣以待；靠近庭院的幾棟屋子門口，也都有人站崗。一副大戰一觸即發的情狀。一輛車開過來，**克里孟札**、**藍朋**、**麥克**和**海根**相繼下車。**麥克**的下巴繃著鋼絲，他望向露台，幾個**弟兄**攜著來福槍，來回走動。**泰西歐**也到了。那些保鑣一臉嚴肅，互不搭理。

克里孟札

怎麼多了那些新面孔？

泰西歐

我們現在需要人手。經過醫院的事況以後，桑尼大怒。今晨四點，我們把布魯諾·塔塔利亞做掉了。

克里孟札

我的天！
（搖搖頭）
這裡看起來活像個堡壘。

內景 日：教父的辦公室

桑尼在**教父**的辦公室裡，顯得非常亢奮，鬥志昂揚。

桑尼

（向海根）
你嘛好啊！街上一天二十四小時都有一百個槍手盯著，相信我，只要那土耳其佬敢露出一根汗毛，他就死定了。

桑尼從背後拍了**海根**一下；他看到**麥克**，檢視一下**麥克**腫脹的臉頰。

桑尼

嗨，麥克，過來，讓我看看你。你漂亮極了，漂亮極了。你真是太帥了。
（輕拍麥克的背）
嘿，聽我說：那土耳其人想要談判。老天，那王八蛋這下子緊張了？昨晚嚇得屁滾尿流，今天想要談和了。

海根

他怎麼說？

桑尼

他說什麼。叭叭嘩，叭叭嗲，叭叭呸，叭噠砰！他要我們派麥克去談，保證那條件會好到我們不會拒絕，哈！

下圖：戈登·威利斯和攝影組在高台上架設攝影機，準備拍攝「堡壘」的俯瞰鏡頭。

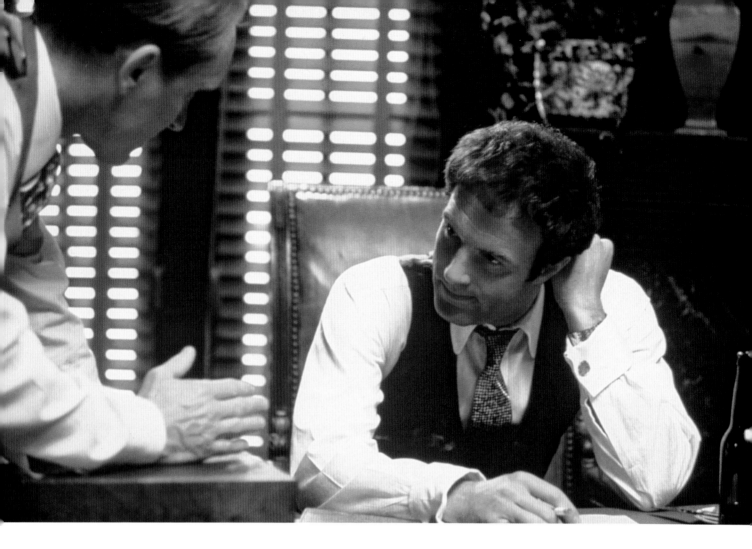

海根
布魯諾·塔塔利亞呢？

桑尼
那是交易的一部分。布魯諾抵銷了我爸挨的槍。

海根
桑尼,我們應該聽聽他們會怎麼說。

桑尼
不不不!這回不再聽了,軍師。不再和談,不再討論,不再上索洛佐的
當。你去告訴他們:我要索洛佐;否則我們就全面開戰!

海根
（插進話來）
桑尼!一旦開戰,其他家族不會坐視不管的!

桑尼
（搶著說）
那他們交出索洛佐!

<div align="center">**海根**</div>

（搶著說）
令尊不會要聽你扯這些的！這是生意，不是個人的事。

<div align="center">**桑尼**</div>

（搶著說）
他們偷襲我父親咧——生意個屁！

<div align="center">**海根**</div>

（搶著說）
即使令尊挨槍也是生意，不是私事，桑尼！

<div align="center">**桑尼**</div>

那麼，生意必須喊停，可以嗎？聽著，湯姆，你嘛幫幫忙。別再建議如
何重修舊好。只要讓我贏，拜託！

桑尼坐下。

<div align="center">**海根**</div>

我查了打傷麥克下巴那位麥克魯斯基隊長的底細。

<div align="center">**桑尼**</div>

他怎麼樣？

<div align="center">**海根**</div>

他確定有在索洛佐的薪資名冊中，而且是很大的一筆。你看看，現在麥
克魯斯基已經成為索洛佐的保鏢。你要了解，桑尼，索洛佐被保護到這
樣，沒人動得了他的。從來沒有人敢幹掉紐約的警察隊長，從來沒有過，
那會是個大災難。所有五大家族都會來追殺你，桑尼，柯里昂家族必將
被孤立！即使是老頭的政治保護也都自顧不暇！拜託你，好好想清楚。

<div align="center">**桑尼**</div>

（嘆口氣）
好吧，我們等著。

<div align="center">**麥克**</div>

我們不能等。

<div align="center">**桑尼**</div>

什麼？

<div align="center">**麥克**</div>

我們不能等。

「像柏格曼（Ingmar
Bergman）一樣拍這
些人……從一個角色開
始，持續畫外的對話，
然後搖到下一位，整個
轉一圈。」

——柯波拉的筆記本

 幕後

桑尼手裡那根手杖，可能是維多的道具，
也可能是演員艾爾·帕西諾的。他在拍攝
麥克射殺索洛佐和麥克魯斯基之後，逃離
路易士餐廳那場戲時，拉傷了腳踝韌帶，
所以走起路來一瘸一拐的。

麥克

我不管索洛佐會提出什麼條件，他反正都會殺了爸爸，就是這樣。那是
他的關鍵所在。必須幹掉索洛佐。

克里孟札

麥克說得對。

桑尼

那我問你……這位麥克魯斯基呢？我們要怎麼處置這個條子？

麥克說話時，鏡頭緩緩推近麥克。

麥克

他們要和我談判，對吧？那會是我、麥克魯斯基和索洛佐。我們就把會
談敲定了。派人去查清楚談判的地點。我們要堅持在公開場所——酒吧
或餐廳——人多的地方，我會覺得比較安全。我和他們一見面，他們就
會搜身，對吧？所以我身上不能有武器。不過如果克里孟札能夠想個辦
法，先幫我藏一支武器在那裡，我就能殺掉他們兩個。

屋裡每個人都非常驚訝地望著**麥克**。一陣靜默，**克里孟札**突然爆笑開來。桑尼和泰西
歐也跟著大笑；唯獨**海根**仍一臉嚴肅。桑尼走到**麥克**身旁，斜靠過去。

桑尼

嘿，你要怎麼做？乖乖大學生啊？你不是不想牽扯家族事務嗎？這下你想幹掉警察隊長，只因為他揍了你的臉？蛤，你以為這裡是啥？軍隊啊？你可以在一哩外開槍嗎？你必須靠得很近，像這樣，叭噠砰！把他們的腦漿打得濺滿你的常春藤校服。
過來。

義大利作風

詹姆斯‧肯恩運用他與真正黑幫成員的相處互動，精心練就出他那套舉手投足與講話態勢。這場戲裡桑尼生猛帶勁的措詞用語，則是後來 HBO 電視劇《黑道家族》（*The Sopranos*）中的脫衣舞俱樂部「叭噠砰！」（the Bada Bing!）的靈感來源。

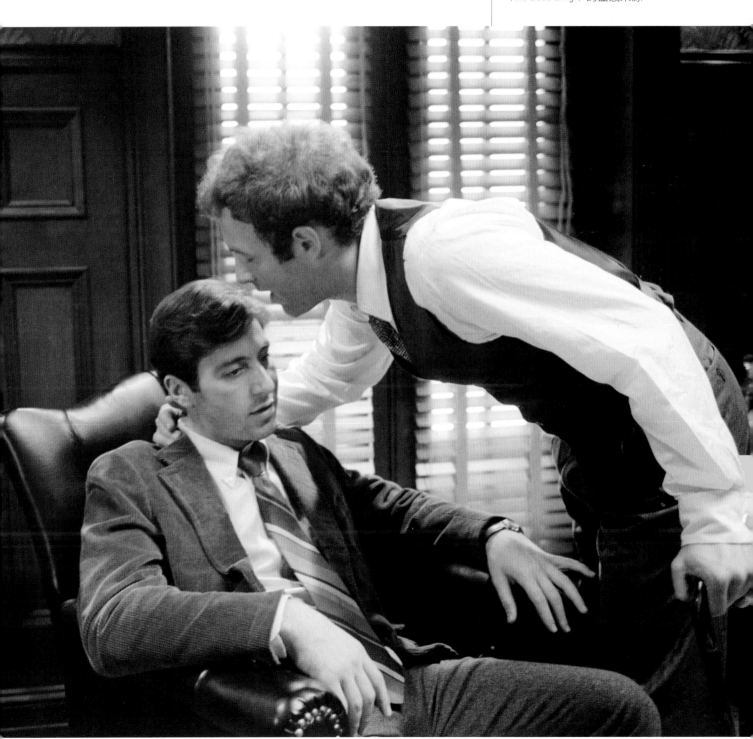

普佐的小說中,對桑尼‧柯里昂的描繪,略
見細微的差異,不全然只是個暴躁易怒的
人。當麥克因為被譏笑而質問他,桑尼善解
人意地回答:「我知道你辦得到。我不是在
笑你說的話,我只是在笑事情怎麼會變得
這麼古怪。我老說你是整個家族裡最強的,
甚至比老爸他本人還更強。唯獨你才有能
耐與他老人家相抗衡。」

 改編與剪掉的鏡頭

在普佐的小說中,「私事－對－生意」的對
白,採用不同的口氣。麥克比較直言不諱
地主張他在家族中的權力,質疑這只是「生
意」的想法:「這些都是私事,每一筆生
意都是。每一個人生命裡每一天都得吃的
每一坨屎都是個人的事。他們稱之為生意。
好啊,但這都是要命的私事。你可知我是跟
誰學的?老爺。我的老爸。教父。如果一道
閃電擊中了他的朋友,老爸會當作自己的私
事。我加入海軍陸戰隊,他也當作是私事。
就是這些使他偉大。偉大的老爺。他將每一
件事都看作是個人的事。正如上帝。」

麥克舉起一隻手擋著,桑尼堅定地吻著麥克的頭。

麥克

(插進話來)
桑尼!

桑尼

老天!你太感情用事了。湯姆,這是生意,而這傢伙卻非常,非常感情
用事。

麥克

哪裡聽說不能殺條子的?

海根

(笑著說)
得了吧,麥克!

麥克

湯姆,等等,我是說一個牽扯到毒品的條子,一個素行不良的條子,和
毒販糾纏不清,還中飽私囊的條子。這是個很棒的故事。我們不是也有
支薪的人在報社,對吧,湯姆?
(海根點頭)
他們會喜歡這樣的故事吧。

海根

他們也許,只是也許。

麥克

這不是私事,桑尼。這完全是生意。

內景 日:克里孟札的地窖

一把手槍的特寫。

克里孟札

這把槍不會有問題。根本追查不到,所以不用擔心指紋,麥克;我在扳
機和手把上貼了特殊膠布。來,試試看。

他把槍枝交到另一個人手上。

「我覺得這應該是某個像家一樣的，溫暖的地方；猶如和一位最親近的叔叔，在他的工作室裡，教你這教你那。只不過這回，是（教你）如何殺人。」

—— 柯波拉的筆記本

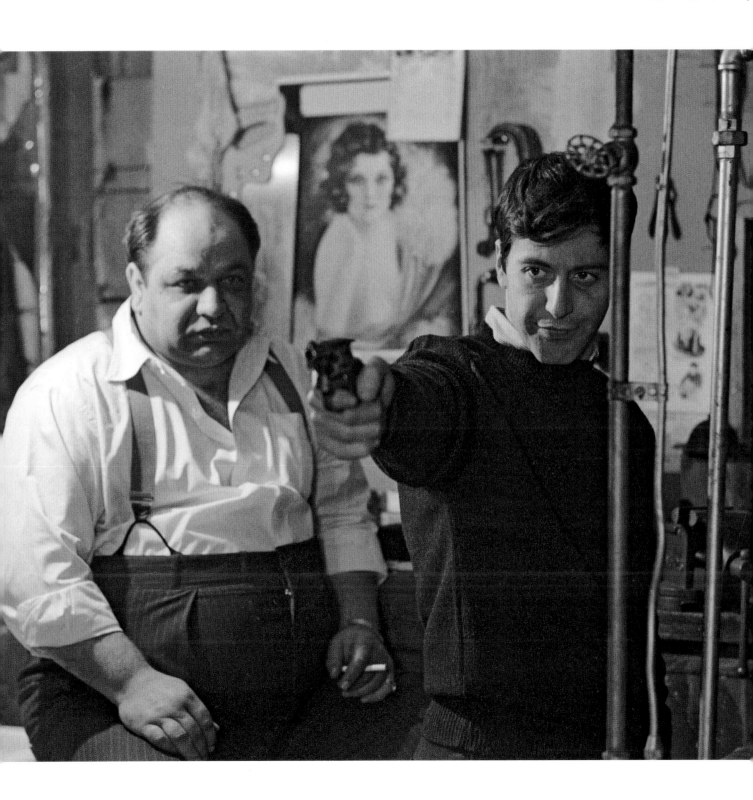

克里孟札

怎麼了？扳機太緊？

開了一槍，很大聲。

麥克和克里孟札兩人在地窖工作間。

麥克

老天爺，我的耳朵。

克里孟札

沒錯，我讓它很大聲，那樣才能夠嚇走無辜的旁觀者。好，你殺了他們兩個，然後你怎麼辦？

麥克

坐下來，吃我的晚餐。

克里孟札

你嘛好啊，別鬧了。就垂下你的手，讓槍滑落。每一個人都以為你還握著槍。他們會瞪著你的臉，麥克。你要快步離開，但不要跑。別直視任何人，也不要東張西望。他們會嚇得不敢看你，相信我，別擔心。你知道，你應該可以全身而退，可以放個長假——天曉得會到哪去——我們再來善後。

麥克

你想後果會多糟？

克里孟札

會他媽的糟透吧。搞不好所有家族會聯合起來對付我們，這下可好了，這種事每五年或十年就會來一次，也許可以暫時消解深仇大恨。上一回到現在十年了。你知道你得先發制人，就像他們早該在慕尼黑就阻斷希特勒，他們不應該讓他突圍脫困，結果他們是自討苦吃。你可知道，麥克，我們都以你為榮，你真是英雄豪傑，令尊也是。

麥克取回手槍，練習射擊。

內景 夜：教父家客廳

泰西歐、桑尼、克里孟札和藍朋圍坐在桌前，各自食用中式餐盒的午餐，麥克兀自抽著菸。海根進來。

海根

沒有，沒有線索，什麼都沒有。連索洛佐的人也不知在哪裡談判。

麥克

還有多少時間？

桑尼

一個半鐘頭後，他們在丹普賽餐廳前接你。一個半鐘頭。

克里孟札

我們可以派人尾隨，看著辦。

桑尼

索洛佐會在路上亂轉，甩掉我們的人！

海根

那位來安排談判的人呢？

克里孟札

他在我那裡和我的屬下玩紙牌。他玩得很爽，我們在讓他贏。

海根

這對麥克太危險了，桑尼，也許我們該取消。

 改編與剪掉的鏡頭

《教父》小說解釋了海根所謂的「談判代表」。博齊秋（Bocchicchio）家族，曾經是西西里黑手黨中最殘暴的一支，卻成為美國的和平調停者。他們善用他們僅存的有利條件，榮譽與殘暴，以發揮獨特的作用。戰爭時期，某一家族的領袖會處理最初的談判，並安排一位博齊秋家族的成員當人質。舉例來說，麥克聯繫了索洛佐，一位博齊秋的人（由索洛佐出錢）就留在柯里昂家族那裡。如果索洛佐殺了麥克，那就輪到柯里昂家族幹掉博齊秋人質。接著，博齊秋家族就為為族人之死，向索洛佐展開報復。他們十分野蠻，任何事物都無法阻止他們報復，所以留下一位博齊秋家族的人質是最根本的保障。小說較後段寫到，正好有位博齊秋家的人關在死牢，代人擔起謀殺索洛佐之罪，給了麥克返回美國的機會。

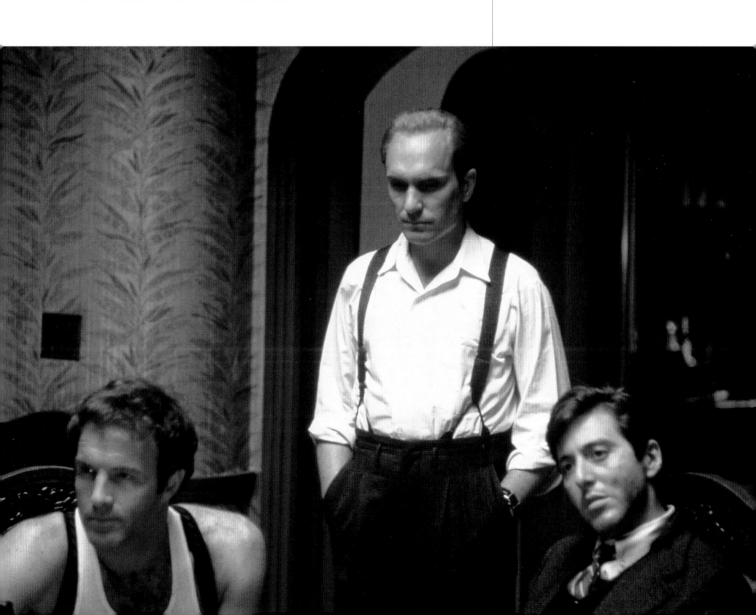

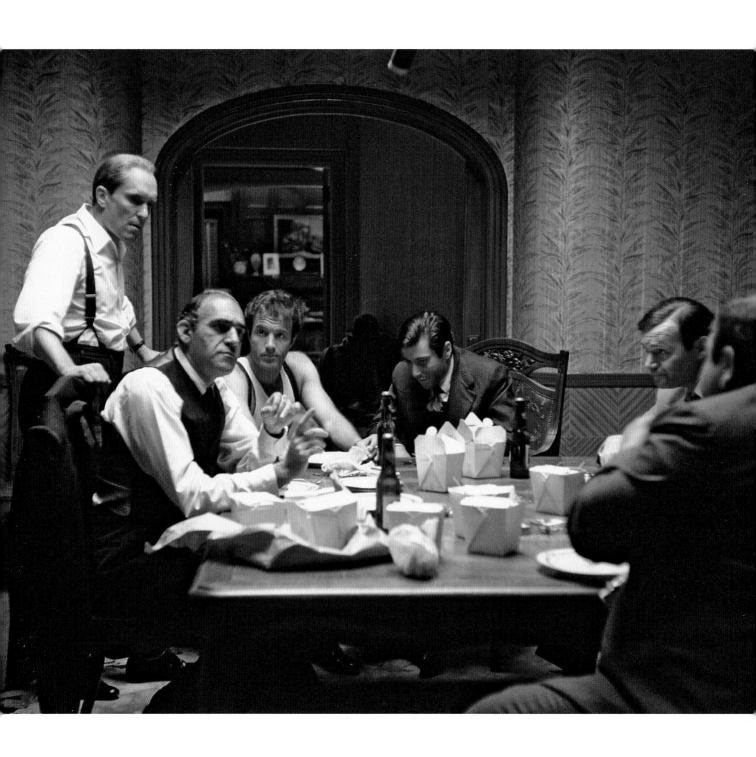

克里孟札

就讓那傢伙繼續打牌，直到麥可平安無事回來。

桑尼

何不幹掉他媽車上的人呢？

克里孟札

太危險了，他們一定會提防的。

海根

說不定索洛佐根本就不在車上，桑尼！

電話鈴響。

桑尼

我來接。
（很快接起電話）
是，是。好，謝了。
（掛上電話，走回桌前）
布朗克斯區的路易士餐廳。

海根

這消息可靠嗎？

桑尼

那是我在麥克魯斯基的管區裡的人。警察隊長必須二十四小時待命。他八點到十點會在那裡。有沒有人知道這家餐館？

泰西歐

我知道，這地點對我們很理想，適合家庭聚餐，菜餚味美，大家各吃各的。太理想了！彼得，那裡有個老式廁所，你知道，就是水箱有個吊鏈那種。我們應該可以用膠帶把槍黏貼在水箱背面。

克里孟札

好的，麥克，你去餐廳，邊吃邊聊，放輕鬆，也讓對方鬆懈一些。然後你站起身，去上廁所，最好先徵得對方同意。然後，你一回來就開槍，不可以心存僥倖。對準頭部各開兩槍。

桑尼

聽好，我要個好手，真的好手，去藏槍。我不希望我弟弟從廁所出來時，手裡只有他的屌，好嗎？

克里孟札

槍會在那兒。

 幕後

柯波拉插入眾人吃著典型中餐館白色外帶紙盒便當的細節 —— 源自他的童年回憶。

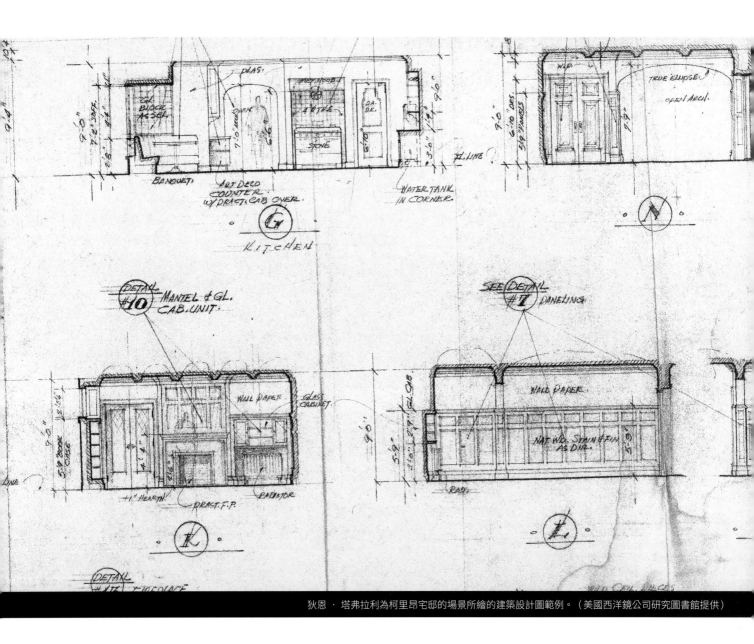

狄恩‧塔弗拉利為柯里昂宅邸的場景所繪的建築設計圖範例。（美國西洋鏡公司研究圖書館提供）

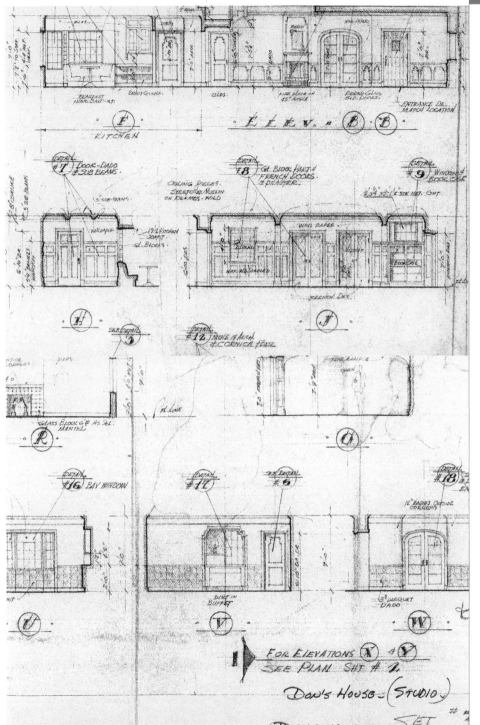

「這傢伙如此有創造力，真是不可思議。」
——亞瑟·潘，《我倆沒有明天》導演，
談狄恩·塔弗拉利，於《綜藝週報》，1997

《小巨人》和《我倆沒有明天》的電影感讓柯波拉印象深刻，因此他找上狄恩·塔弗拉利（Dean Tavoularis）來執行《教父》的美術指導。結果證實，對所有人來說，這都是一次絕頂出色的合作。「電影布景就像一群品味高超的人燉煮出來的美味的法式魚湯，」攝影指導戈登·威利斯於《綜藝週報》中說到：「早在我們一起拍攝《教父》時，我就感覺到狄恩·塔弗拉利才情出眾，品味絕佳。他吊掛了許多幀出色的油畫供我拍攝，對影片有極重大的貢獻。」

電影的美術指導是創造萬物的建築師，其主要職責是創造一部電影的視覺風貌——基本上，你在銀幕上所看到的演員之外的一切。塔弗拉利在做《教父》的美術時，真的是一絲不苟。他不厭其煩地營造出道地的 1940 年代的格調以及引發憶舊幽情的陳設。在電影開場中，他的陳設——以及威利斯的攝影——創造出一種鮮明有力的對比，一邊是婚禮輕盈歡愉的情調，另一邊是教父書房裡沉重緊繃的氛圍。幽暗的書房有著原木和淡紅的色調，有如置身教堂裡，他將婚禮布置成與書房呈強烈對比的陽光燦爛、溫馨歡愉的節慶風，以喚起一種步出教堂後神清氣爽的感受。在教父書房那幾場戲，從頭到尾，我們都可以意識到附近婚禮的另一個世界——從百葉窗滲透進來的光線，以及偶爾可聽聞活力十足的音樂，侵擾著室內安靜肅穆的氛圍。

其後，柯波拉的所有電影幾乎都找他最倚重的塔弗拉利來擔任美術指導。他甚至在《現代啟示錄》（Apocalypse Now）的拍片現場認識了他日後的老婆；她在片中演的角色整個被剪掉。他曾經和各種各樣的導演合作過，包括米開朗基羅·安東尼奧尼（Michelangelo Antonioni）、文·溫德斯（Wim Wenders）、華倫·比提（Warren Beatty）和羅曼·波蘭斯基（Roman Polanski）等等。他曾以五部電影入圍奧斯卡金像獎，並以《教父續集》獲獎；片中他將整條紐約市街徹底改造成二十世紀初期紐約的熱鬧大街。2007 年，塔弗拉利獲頒第十一屆年度電影美術設計公會終身成就獎。

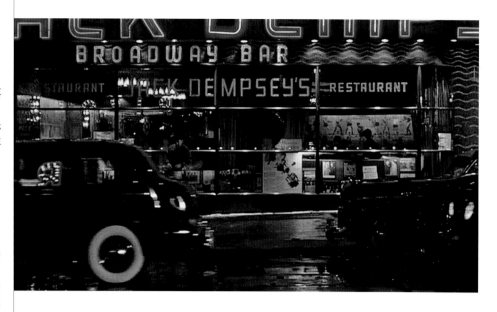

 技術竅門：製片細節

載走麥克的戲，在曼哈頓的 49/50 街之間，百老匯上的傑克‧丹普賽餐廳（早已歇業）門口拍攝的。這是美國一家知名老店，座落在原來麥迪遜廣場花園對面的舊車棚用地，為世界重量級拳擊冠軍傑克‧丹普賽（Jack Dempsey）所擁有，1935 年開張，1974 年歇業。丹普賽本人常坐鎮餐廳招呼顧客。這場戲收工後，劇組人員都留下來喝一杯。

 改編與剪掉的鏡頭

柯波拉本來想拍麥克在時代廣場駱駝牌香菸的看板下等候，但是，基於預算的理由，放棄了這個想法。據傳聞，要搭建那塊著名的看板，要價五千美元。在小說和最終完成的電影中，麥克係在傑克‧丹普賽餐廳的看板下等候。

 幕後

車內的戲是在一處空錄音棚拍攝的（汽車並未開動）。

> **桑尼**
> 很好。
> （向泰西歐）
> 聽好，你開車送他，事後再接他回來，沒問題吧？
>
> **克里孟札**
> 來吧，我們上路了。

所有人都站起來，走到門邊。**海根**幫**麥克**套上風衣。桑尼摟著麥克。

> **桑尼**
> 他跟你說過，事成之後立刻丟槍吧？
>
> **麥克**
> 幾百萬次了。
>
> **克里孟札**
> 別忘了，兩人頭部各開兩槍，一出廁所就動手。
>
> **麥克**
> （問桑尼）
> 你認為要多久才能回來？
>
> **桑尼**
> 至少一年吧，麥克。
> （窩心地）
> 聽我說，我會轉告媽──你知道，你離去前不宜再去看她了。情況可以的時候，我也會捎個訊息給你女友。

桑尼與麥克相擁，麥克親吻桑尼。

<div align="center">

桑尼
</div>

保重啊！

麥克與海根相擁。

<div align="center">

海根
</div>

保重，麥克。

<div align="center">

麥克
</div>

湯姆。

麥克離去。

<div align="right">

溶到：
</div>

外景 夜：傑克・丹普賽餐廳

傑克・丹普賽餐廳的大招牌，**麥克**站在看板下方，身穿厚暖的風衣。一輛黑色大轎車開過來，緩緩停在他前面。**司機**傾身拉開前座車門，**麥克**上車，車子很快開走。

內景 夜：索洛佐的車內

車內，**索洛佐**的手從後座伸過來，拍拍**麥克**的肩膀。**麥克魯斯基**坐在**索洛佐**身旁。

<div align="center">

索洛佐
</div>

很高興你來了，麥克。希望我們可以把事情處理妥當。我是說，這一切太可怕了，我不希望事情變成這樣子，這種事根本不該發生的。

<div align="center">

麥克
</div>

今晚我要來解決一切事情。我不希望再讓我爸爸操心。

<div align="center">

索洛佐
</div>

他不會再操心了，麥克；我以我的孩子發誓，他不會再操心了。不過，我們談的時候，請你務必要坦誠。我是說，希望你別像你大哥桑尼那麼火爆的脾氣，你沒辦法和他談正事。（開始操義大利語）

麥克魯斯基從後座伸過手來和**麥克**握手。

<div align="center">

麥克魯斯基
</div>

他是個好孩子。那晚的事很抱歉，麥克。我得搜你的身，轉過來好嗎？跪在座椅上，臉向著我。

麥克脫下帽子，轉過身來。**麥克魯斯基**仔細搜了**麥克**的身體。

<div align="center">

麥克魯斯基
</div>

我猜我幹這行已經太老了，脾氣越來越壞，越來越經不起人家激怒。你該瞭解吧。他沒帶傢伙。

麥克再戴上帽子。

 幕後

「每當要拍攝警察與黑幫時，法蘭西斯常在前一晚來找我討論。拍攝車內那場戲時，我聽到史特林（海頓）說，『我們為什麼不去請教專家？』他們想知道在車內怎麼搜麥克的身。我本想說，『當一個人已經坐在車內，你不會去搜他身的。』但我還想保住我擔任技術顧問的工作，我就順其自然不提了。我坐進帕西諾後面，他坐在前座，史特林坐在我旁邊，司機（住在我家附近的小伙子）坐上駕駛座。我本想大吼，『我不知道！』大部分員警都是臨機應變，所以我跟帕西諾說，『轉過來，跪著，把手舉起來。』我搜了他的腰部上下，兩臂搭在前座椅背上。然後我告訴司機，搜他的腿和腳踝。」

<div align="right">

——桑尼・葛洛索，技術顧問，
談到礙手礙腳地對麥克搜身的部分。
</div>

技術竅門：製片細節

在索洛佐車裡的鏡頭，係於昆士波羅橋（Queensboro Bridge）上拍攝，該橋又稱為第 59 街橋，因為賽門和葛芬柯（Simon & Garfunkel）的〈第 59 街橋之歌（覺得時髦）〉（The 59th Street Bridge Song [Feelin' Groovy]）這首歌而家喻戶曉。它也被用在許多電影、電視影集和小說的場景裡。第 59 街橋跨越紐約東河，連結曼哈頓和皇后區。不過，劇情中他們原是駛往紐澤西；所以，在現實裡，他們應該取道喬治·華盛頓橋（George Washington Bridge），該橋橫越哈德遜河（The Hudson River），連結曼哈頓和紐澤西。

技術竅門：製片細節

路易斯餐廳（Louis' Restaurant）其實是布朗克斯區靠近槍山路、白平原路上的古月餐廳（Old Luna Restaurant）。餐廳的窗戶全都覆蓋著，以阻絕日光和人群。餐廳主人和妻子飾演自己，而柯波拉的父母則演出用餐者。每拍完一個鏡次，餐廳裡的餐盤菜餚都必須重擺，地上的血跡要抹除乾淨。事實上，餐廳就坐落在很靠近高架鐵路的地段。高架火車震耳欲聾的聲響的確是這場戲音效果絕佳、令人為之一震且印象深刻的音效。在一次柯波拉、塔弗拉利、威利斯以及服裝設計師強尼·強士通（Johnny Johnstone）的前期製作會議中，此一運用火車聲響的構想已經被提起。塔弗拉利原先曾構思在桑尼狠扁卡洛那場戲中，利用布魯克林高架火車的聲響。塔弗拉利：「那個段落的整個構想，必然會使其特別嚇人 —— 以其緩慢，以其刻意，以及其專業的樣態。」

內景 夜：索洛佐的車內，西城高速公路上

麥克看看司機，再看看前方，想著這部車會開往何方。汽車上了喬治·華盛頓大橋。麥克有些擔心。

> **麥克**
> 要往紐澤西？

> **索洛佐**
> （奸笑）
> 也許。

外景 夜：索洛佐的車內，喬治·華盛頓大橋上

汽車在喬治·華盛頓大橋上疾駛向紐澤西。接著，汽車突然轉上分隔島，翻越過去，急轉躍到對向折返開往紐約的車道，緊急加速，往紐約市的方向揚長而去。

內景 夜：索洛佐的車內

索洛佐向前傾靠司機。

> **索洛佐**
> 漂亮！路。

麥克鬆了一口氣。

外景 夜：路易士餐廳

汽車開到布朗克斯區一間家庭式小餐廳前：「**路易士義大利——美國餐廳**」。街上不見人影，**索洛佐、麥克魯斯基和麥克**先後下車。**司機**倚車而立，三人進入餐廳。

內景 夜：路易士餐廳

這間家庭式小餐廳，鋪著馬賽克磁磚地板。**索洛佐、麥克和麥克魯斯基**坐在餐室中央附近的一張小圓桌前。另有**幾個顧客**和一、二位**侍者**。現場相當安靜。

> **麥克魯斯基**
> 這家館子的義大利菜好嗎？

> **索洛佐**
> 很棒。試試小牛肉，是城裡最好的。

> **麥克魯斯基**
> 我要一份。

> **索洛佐**
> （向侍者）
> 領班。

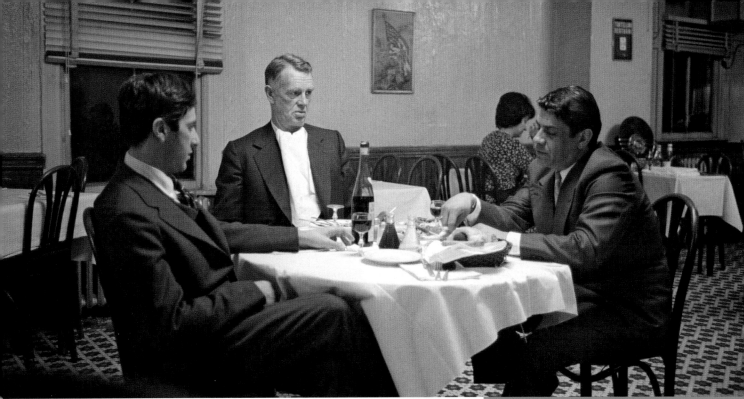

他們一語不發地看著**侍者**開酒，並倒進三個紅酒杯裡。

<div align="center">

索洛佐

</div>

（向侍者）

可以了。

（向麥克魯斯基）

我要用義大利語和麥克交談。

<div align="center">

麥克魯斯基

</div>

請便。

索洛佐開始流利地說著西西里語。**麥克**仔細聽著，不時點點頭。接著，**麥克**用西西里語回答，**索洛佐**繼續說著。偶或**侍者**上菜時，他們會稍稍遲疑，然後再繼續。然後，**麥克**的義大利語漸漸難以表達，於是跳回英語。

<div align="center">

麥克
對我而言……

</div>

（用英語來強調）

我想要的——對我而言最重要的——是保證不再危害家父的生命。

<div align="center">

索洛佐

</div>

我能給你什麼保證，麥克？我在被追殺！我錯失了良機。你太看重我了，孩子，我沒那麼精明。我想要的只是停戰。

麥克看著索洛佐，然後移開視線，面露苦惱不安。

<div align="center">

麥克

</div>

我要去上個廁所，可以嗎？

演職員：史特林・海頓

史特林・海頓 —— 一心嚮往當水手 —— 十六歲時離家去一艘雙桅帆船上當副手，後來終究和派拉蒙簽了約當起演員。派拉蒙公司於 1941 年宣稱他是「電影中最美的男人！」雖然他討厭電影工作，在演出《教父》裡的麥克魯斯基隊長之前，他已經演過四十多部電影了——以西部片和黑色電影為主——包括令人難忘的電影，如《夜闌人未靜》（*The Asphalt Jungle*）和《奇愛博士》（*Dr. Strangelove or: How I Stop Worrying and Love the Bomb*）等。據一位場務說，在某一場戲的拍攝間隙，這位浪漫不切實際的海頓會吃水果、牛奶當點心，因為他只吃天然食物。他讀著《親愛的西奧》（*Dear Theo*），梵谷（Vincent Van Gogh）致其弟的書信集。然後，他神秘地消失了。他出去蹓躂，在河邊睡著了，直到有小男孩用石頭丟他，才醒過來。

演職員：艾爾・雷提耶利

演員艾爾・雷提耶利（Al Lettieri）的西西里語很流利。

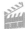 **失誤與穿幫**

餐廳戲中有一處連戲錯誤：服務生手持一支煙斗，但鏡頭切到其他角度時，煙斗不見了。

柯波拉在他的筆記本裡計畫處理這場戲的張力。

麥克魯斯基

該去就去吧。

索洛佐本能地覺得可疑，他陰著兩眼審視著**麥克**。**麥克**站起身，**索洛佐**伸手探進**麥克**大腿內側，仔細搜身，看看是否藏有武器。

麥克魯斯基

我搜過他了；他沒帶傢伙。

索洛佐

別去太久。

麥克冷靜地走向廁所。

麥克魯斯基

我搜過不下千人了。

內景 夜：路易士餐廳的廁所

麥克步入狹窄的廁所，走入小隔間，來到舊式馬桶前。他緩緩伸手探到水箱後面，沒摸到槍枝而有些驚慌。

內景 夜：路易士餐廳

索洛佐和**麥克魯斯基**在用餐，**麥克魯斯基**向後瞄向廁所。

內景 夜：路易士餐廳的廁所

麥克還在探手摸尋，終於摸觸到槍枝。他小心取下，摸著槍枝使他定下心來。

內景 夜：路易士餐廳

索洛佐和**麥克魯斯基**仍在用餐，**麥克魯斯基**又向後望向廁所。

內景 夜：路易士餐廳的廁所

麥克準備走出廁所。他略顯猶豫，一手搭在額頭上，順順頭髮，然後走出去。
E1 線火車駛過，**震耳欲聾**。

內景 夜：路易士餐廳

麥克在廁所門口遲疑著，望向他那桌。**麥克魯斯基**正埋頭大啖義大利麵和小牛肉。**索洛佐**一聽到廁所開門聲，便轉頭直視**麥克**，**麥克**也看著他。**麥克**隨即走回坐下。

索洛佐略向**麥克**前傾，麥克自在地坐著，他的手在桌下移過來，解開外套的扣子。**索洛佐**又說起西西里語，但**麥克**的心頭砰砰跳得猛烈，幾乎無法聽到他說話。鏡頭**慢慢推進麥克**的臉，此時，傳來 E1 線火車**尖銳刺耳**的刹車聲。

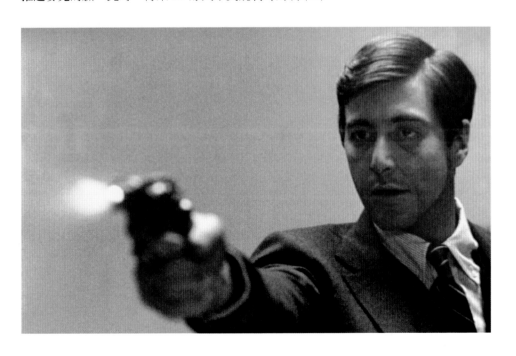

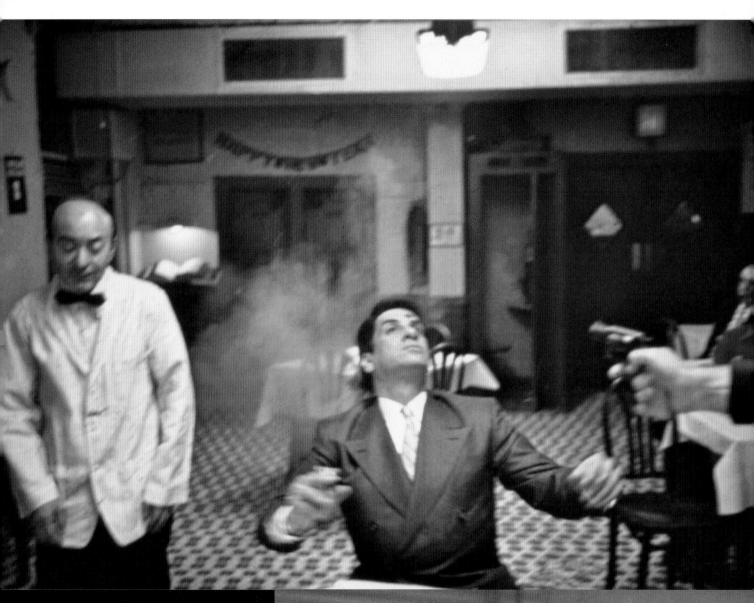

「就效果而言，全片最重
大的一場戲。」

——柯波拉，在前期製作的特效備忘錄上

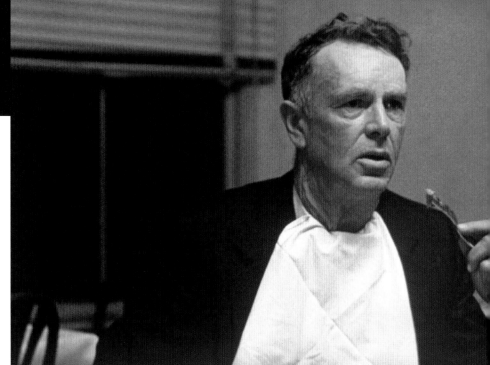

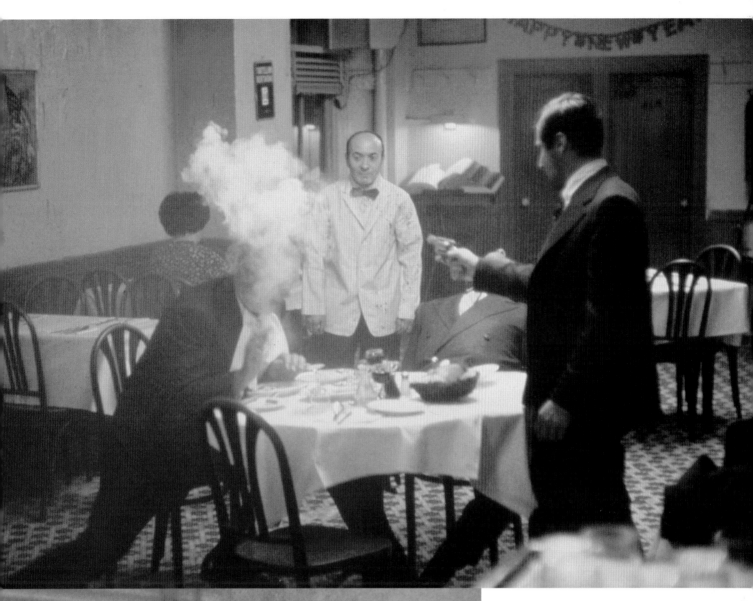

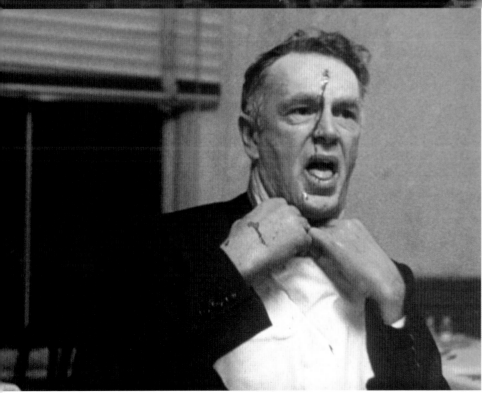

 改編與剪掉的鏡頭

帕西諾跳進載他逃離的汽車時，扭傷了腳踝韌帶——而那個鏡頭甚至沒有剪進影片中。顯然，他們並未指示司機停下來讓他上車。群眾在外頭為其特技歡呼喝采；不妙的是，帕西諾因而有好幾天無法工作，除了服用止痛藥，還輪番使用拐杖、輪椅和手杖。還好，餐廳那場戲讓派拉蒙印象深刻，至少，這一回他的工作似乎保住了。

毫無預警地，**麥克**站起來舉槍對準索洛佐的頭，扣了扳機，**索洛佐**頭部中彈，腦漿四濺，血霧灑噴。

索洛佐彷彿永不休止地，緩緩緩緩倒地；彷彿撐吊在懸浮的虛空中。

麥克緊緊注視著。

一旁，**麥克魯斯基**整個嚇僵了，叉子上有一塊小牛肉，懸在半空中，嘴巴張得好大。

麥克開槍，擊中**麥克魯斯**基厚實鼓脹的喉嚨。空氣中飄灑著粉紅的血霧。他發出恐怖的、噎嗆鎖喉的聲音。然後，**麥克**再沉著地、審慎地補上一槍，直接射入**麥克魯斯基**慘白的額頭。

麥克魯斯基最後從椅子上跌落，壓垮餐桌。**索洛佐**還在他的椅子上，身軀被餐桌頂了起來。

麥克轉身面向一個站在廁所牆邊的**人，那人**一動也不動，宛如癱瘓了。然後他小心地張開空空的兩手。

麥克激動難抑，動身往外走去。他的手僵凍在一側，仍緊緊握著那把槍。

他繼續往外走，還是沒有丟下槍。

麥克的臉部表情十足僵硬。

他快步走出餐廳，就在走出大門前一秒，他鬆開手，槍枝掉落地上，發出低沉的撞擊聲。

麥克出鏡。

外景 夜：路易士餐廳

索洛佐的車仍停在外面。另一部車駛過來，**麥克**跑過去，上車。

內景 夜：路易士餐廳

我們看見謀殺現場凍結了般的立體畫面，宛如重新創作的蠟像，栩栩如生。

134／劇本

「我得到那個角色之後，清晨四、五點就醒過來，走到廚房裡沉思起來。」

—— 艾爾．帕西諾，在《生活雜誌》（*Life Magazine*）

艾爾・帕西諾

到底要由誰來飾演麥克・柯里昂這個要角，在派拉蒙和法蘭西斯・福特・柯波拉之間引發了激烈的爭辯。公司高層希望是華倫・比提、傑克・尼可遜（Jack Nicholson）或勞勃・瑞德福（Robert Redford）這樣的知名演員，都被拒絕。勞勃・伊凡斯喜歡雷恩・歐尼爾（Ryan O'Neal），他稍早和伊凡斯的妻子艾莉・麥克勞共同主演了派拉蒙的《愛的故事》，成績非常亮麗。柯波拉猜想，伊凡斯之所以喜歡歐尼爾，是因為歐尼爾就像他自己。查爾斯・布魯東（派拉蒙的母公司，海灣西方公司的總裁）則想要用查理斯・布朗遜（Charles Bronson），認為他能夠為這個角色帶來一些不同的特質。達斯汀・霍夫曼對該角色有興趣的謠言也甚囂塵上，甚至在角色選定之後，他的名字還被提出來討論。

在柯波拉和選角指導佛列德・魯斯試鏡過的無數演員中，有大衛・卡拉丁（David Carradine）、狄恩・史托克維爾（Dean Stockwell）、馬丁・辛（Martin Sheen）、詹姆斯・肯恩和勞勃・狄・尼洛等。許多媒體都報導過，當時派拉蒙影業的總裁史丹利・傑夫，在觀看麥克・柯里昂的試鏡畫面時，氣呼呼地大吼：「我想你是找到了我所見過最糟的一綑燈罩。」

柯波拉由衷希望這位籍籍無名的三十一歲劇場演員艾爾・帕西諾來飾演麥克・柯里昂的角色。艾爾弗雷多・詹姆斯・帕西諾（Alfredo James Pacino），道地西西里人的孫子，生於東哈林區，年少時搬到東布朗克斯區。他高中時輟學，四處漂泊，工作一個換過一個，勉強餬口，又常因偷懶而被解職。他對演戲產生興趣，於 1966 年進演員工作室修習表演。1968 年即以《布朗克斯的印第安人》（The Indian Wants the Bronx）獲得外百老匯最佳男演員奧比獎（the OBIE Award），接著以《老虎也打領帶？》（Does the Tiger Wear a Necktie?）得到東尼獎（Tony Award）。在參加《教父》試鏡時，他演過的較有分量的電影角色，只有尚未發行的《毒海鴛鴦》（The Panic in Needle Park），該片於 1971 年坎城影展首映。

在閱讀《教父》小說時，帕西諾的容顏經常縈繞在柯波拉心裡，他認為那張臉流露著一種隱伏的威脅，正是麥克這角色不可或缺的特質。普佐的小說中經常提到麥克的冰冷：「那冷凝的令人膽寒的憤怒，不會以任何手勢或嗓音變化表露出來；那種冰冷就像死亡。」……「麥克・柯里昂感受到渾身盡是那美妙的、心曠神怡的凍寒。」

在柯波拉心目中，艾爾的臉龐有著某些古老西西里的氣韻，那已然就是麥克・柯里昂了。柯波拉的美國西洋鏡公司的合夥人，喬治・盧卡斯的太太瑪希雅・盧卡斯（Marcia Lucas）也很喜歡帕西諾，還說：「他光用眼神，就可以把你的衣服剝光。」

一旦柯波拉決定了他想要的，就像他對《教父》其他許多物事的意向一樣，一定不顧一切，力爭到底！帕西諾也承認，正是因為柯波拉一心一意的堅持，才使他得以演出那角色。那是一場艱困的硬仗。派拉蒙公司認為，帕西諾並不具備電影明星的外貌；認為他太義大利，太沒魅力，而且，五呎七吋的身高也太矮。派拉蒙高層叫他「小矮仔」——伊凡斯常稱他為「那矮子帕西諾」。據製片人艾爾・魯迪說，柯波拉使盡各種花招來協助帕西諾得到這份工作；有一回試鏡，他指示將攝影機擺在地上，好讓帕西諾看起來高一些。

試鏡那場戲為婚禮時麥克跟凱談到他家人的對話——的確算不上是劇本中最引人入勝的場景。更糟的是帕西諾表現得很糟，一再吃螺絲。正因為帕西諾明知派拉蒙不想用他，所以不太情願投注心力在一個他很確定自己永遠得不到的角色上。他接受《婦女家庭雜誌》訪談時說：「我知道法蘭西斯是唯一一位想要用我的人，所以我覺得，『我記那些台詞有什麼意思？不管我怎麼做，我都得不到那個角色。』」

帕西諾為了該角試鏡不下三次。據報導，在開拍前七個禮拜，柯波拉還被要求再試鏡三十位新演員。魯迪去見總裁布魯東，請他「妥協」。甚至馬龍・白蘭度都貢獻了他的「淺見」，告訴伊凡斯說帕西諾是個「深謀遠慮」型的麥克・柯里昂。魯迪說起一次午餐時，伊凡斯猛敲餐桌，大聲表示沒完沒了

地談論帕西諾使他非常沮喪：「我在經營他媽的片廠——還管他我們該做什麼？」終於，3 月 3 日在其他每一位主管都簽了字以後，與帕西諾的戲約公布了。派拉蒙高層觀看了他在尚未發行的《毒海鴛鴦》片中八分鐘令人印象深刻的表演，輔以柯波拉的鍥而不捨，這才扭轉為對帕西諾有利的情勢。

然而，帕西諾之戰猶未終了。當派拉蒙還在為聘任帕西諾與否猶豫折騰，他又接了米高梅公司的黑幫電影《黑社會風雲》的戲約。3 月 10 日，《教父》開拍前兩個禮拜，米高梅公司賞了帕西諾一紙訴訟，逼他履行合約。到頭來，派拉蒙出面擺平，帕西諾得負擔法庭費用，並應允參與爾後米高梅電影的演出。帕西諾演出《教父》的三萬五千美元片酬中，好大一部分成為交給米高梅公司的訴訟費。

《教父》開拍之後，帕西諾會被解聘的耳語不絕於耳。在一次訪談中，他回憶道：「很顯然有些人不想用我。我記得曾說過，『我永遠沒辦法挺過這部片子；它會把我害死。』」他在拍攝時聽過不友善的劇組在一旁竊笑。不過，他深信，在《教父》的最初幾場戲裡，麥克必須顯得對自己舉棋不定；誠如帕西諾在《艾爾・帕西諾：與勞倫斯・葛羅貝爾對談》（Al Pacino: In Conversation with Lawrence Grobel）一書中所說的，「他陷在他的舊世界家庭和戰後的美國夢之間，進退兩難。」直到第四個拍攝天，在麥克槍殺索洛佐和麥克魯斯基那場戲裡，麥克讓片廠高層印象深刻，這才止息了那些蜚短流長。

柯波拉慧眼獨具，看上默默無聞的帕西諾來演麥克・柯里昂，以及他為不受歡迎的選擇據理力爭的膽識，都無庸置疑。帕西諾那令人膽寒的力度，以及他處理麥克的靈魂那細緻卻又勢不可擋的轉變過程，在在都精采動人——精準完美的表演，足以和美國電影史上任何傑出的表演匹敵。

「1946 年，五大家族的大戰
開打。」
　　　　── 馬里歐・普佐，《教父》

溶到：

床墊蒙太奇

在感傷的琴聲中，陸續顯現以下的畫面：

印報機轉動。

送報僮丟下一疊報紙，上有顯著標題：「**警方追緝殺警兇手。**」

另一份報紙的頭題：「**本市加強取締，黑道動彈不得。**」

泰西歐就著燈光，坐著玩填字遊戲。

印報機停下來，報紙頭題：「**警察隊長勾結毒販。**」

克里孟札禱告，然後躺下就寢。

十個大漢圍坐在原木大餐桌前，安靜用餐。一大缽麵食傳著取用，大夥大快朵頤。不遠處，一位**大叔**捲起襯衫袖子，在一架立式鋼琴上彈奏著感傷的曲調，他的香菸已快燃盡。**另一位漢子**靠在鋼琴上，安靜聆聽。

報紙往上捲升，頭版上印有巴齊尼和同夥的照片，斗大標題：「**警方盤問巴齊尼，追查黑社會仇殺**」，疊印在一隻清理著槍枝的手部**特寫**上。

一個清瘦、大男孩樣的**弟兄**在寫信。他所在的公寓客廳空蕩蕩的，只散置著一些床墊。三、四個大漢躺著小寐，（疊印著）從右向左捲動的新聞標題：「**黑道殺戮**」──延續到下個畫面。

弟兄們還在傳著取用那缽麵食。

黑白照片：餐廳內，一個人倒臥在血泊中，現場圍站著許多人眾。

黑白照片：警察荷槍實彈，蹲跪在被擊斃的人旁邊，（疊印轉場至）一個男人在做菜。

彈奏鋼琴的手指特寫，（疊印轉場至）浸漬在血泊中的屍體的黑白照片。

藍朋吸著菸，凝視著窗外，那窗戶早就被粗重的羅網和鋼索格柵所遮覆；不久即離去。

屋內有兩、三個垃圾桶，供大家丟棄垃圾。（疊印轉場至）新聞標題：「**黑社會大火拚**」，疊印屍體照片，屍體頭部覆蓋著漬染鮮血的棉布。

克里孟札半裸著在床上熟睡。

技術竅門：製片細節

床墊蒙太奇裡展示了真實的黑幫之間暗殺的照片。

幕後

這段蒙太奇音樂的作曲，為場景內的鋼琴演奏者：柯波拉的父親卡麥恩。

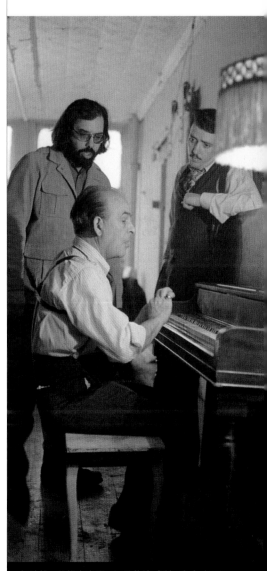

柯波拉，父親卡麥恩，以及飾演威利・齊齊（Willie Cicci）的裘・史畢內爾（Joe Spinell）。

139

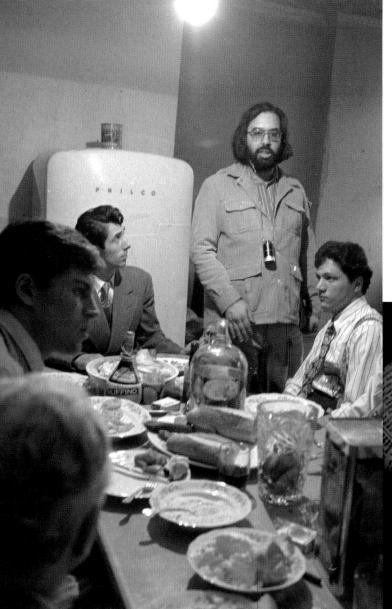

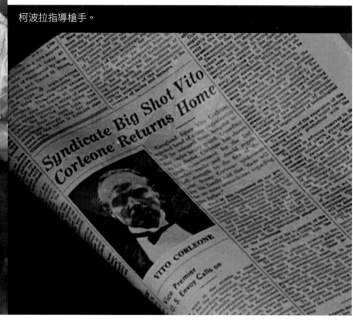

柯波拉指導槍手。

技術竅門：製片細節

醫院外景，在布朗克斯東 149 街的林肯醫學與精神健康中心（Lincoln Medical and Mental Health Center）拍攝。

這場戲拍完後兩晚，法蘭西斯·福特·柯波拉以《巴頓將軍》獲得影藝學院（奧斯卡）最佳原著劇本金像獎——但他並未出席頒獎典禮。

失誤與穿幫

醫院停車場可以看見漆成黃色的路緣——那是幾年以後才開始的慣常做法。

新聞頭題：「集團大亨維多·柯里昂返家。」

外景 日：教父住的醫院

紐約市某醫院。**武裝警察、私家偵探**和一些**槍手**，嚴密守衛著這地區，他們開始向車子移動。醫護工關閉後車門時，攝影師蜂擁著透過車窗向內搶拍（它們運送的，應是**教父**無誤）。**克里孟札**手持公事包，偕同**幾個弟兄**快速走向車去。前導車加速，救護車閃著警示燈緊跟在後；其後，緊隨著另一部黑色轎車。**警察**盯著眾車駛離。

男人

好吧，我們上路了。

幾部車越過坡道，駛離醫院。

外景 日：宅邸

在**柯里昂宅邸**等候的維安陣容，同樣可觀：**更多的弟兄**，**幾位員警**和**私家偵探**等等。一切顯得如此安靜。**婦女**和**小孩**都穿上主日禮服等待著。

外景 日：救護車

一輛救護車疾駛在中央林蔭大道上。

外景 日：宅邸

柯里昂家族的婦女孩童，聽到救護車鳴笛聲漸近，都朝大門走過去。

內景 日：教父家穿堂

在**柯里昂**主屋內：

醫護工小心翼翼將擔架上的**教父**搬推進來，**克里孟札**、**泰西歐**、**海根**、幾位**警衛**和**弟兄**都緊緊盯著。

今天，所有柯里昂家族的成員都在場：**夫人**、**弗雷多**、**桑尼**、**珊卓拉**、**泰芮莎**、**康妮**、**卡洛**，以及柯里昂家族的**小孩們**。

醫護工

好了，你來接手。

內景 日：教父的臥室

教父的臥室整理得舒舒服服的，除了改裝成病房，加裝各種醫護設施之外，其他仍然應有盡有。家族內眾**孩童**一一輪流上前親吻**老人家**。

一個**小女孩**走近床邊。

小女孩

我愛你，阿公。

珊卓拉抱著嚎哭的**嬰孩**來到床邊。

珊卓拉

對不起，爸；他還不認得你。

夫人親吻**嬰孩**的頭。隨後是**桑尼**，牽著一個**小男孩**，手上抓著一張紙。

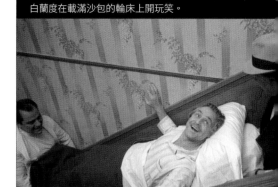

白蘭度在載滿沙包的輪床上開玩笑。

 幕後

化妝指導狄克‧史密斯還記得這場戲裡的大號惡作劇：「他們找了兩位男演員——兩個壯漢——來演護士。當輪床和白蘭度被送來，推進門的時候還好，不過他們馬上就碰到樓梯，他們必須把白蘭度和輪床沿著走道搬上樓。所以這兩個穿著護士服的大漢試著搬起輪床，馬龍躺在床上，實在太重了，他們根本搬不動，只得停了下來。法蘭西斯‧柯波拉說他們應該找真正勇壯的人手，看看一旁的場務，他們當下便吹噓，『是啊，沒問題，輕而易舉。』他們開始去換戲服。此時，馬龍說，『嘿，我們來開個小玩笑！』他拉起床墊，劇組盡可能填入許多沙包。當整個塞滿了，馬龍背部朝下，躺了下來，並把毯子拉上來。柯波拉有條不紊地告訴劇組人員，抬起輪床，走上樓去，並且『記住，別停下來。』『是，當然！』他們英勇地說。他們使出渾身氣力時，我們緊盯著看，屏住呼吸。當然，他們夠勇壯，他們辦到了。不過，當這個鏡頭一拍完，他們就大喊，『你們在這裡頭塞了什麼鬼東西？！』那張病床，加上白蘭度和沙包，重量超過五百磅。」

141

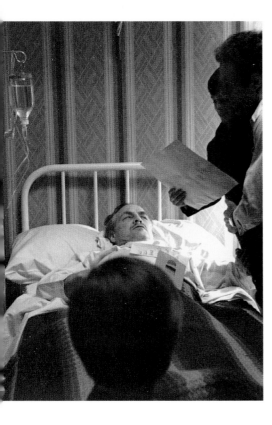

<div style="text-align:center">

桑尼

</div>

好啦，嘿，好傢伙，唸給阿公聽。

<div style="text-align:center">

法蘭克

</div>

（唸著）

好啊，我祝你早日康復，阿公，我希望很快再見到你。愛你的孫子，法蘭克。

<div style="text-align:center">

法蘭克

</div>

（親吻教父）

<div style="text-align:center">

夫人

</div>

喔喔喔！乖……

桑尼表示要所有**孩子**、**婦女**和**卡洛**都離開。他們都走了，也把門關上。

<div style="text-align:center">

桑尼

</div>

跟你媽一起走吧。快走，把他們帶下樓。別這樣，走啦，卡洛，你也是。走吧！

內景 日：教父的廚房

女士們在樓下準備禮拜日晚餐，氣氛十分歡愉。

<div style="text-align:center">

珊卓拉

</div>

（向康妮）

……你真的要全部獵人燉雞給你的……我知道，但一個人能吃得了多少？

外景 日：宅邸

幾個柯里昂家族孫子輩小孩，在圍牆內的庭院玩耍，幾位**弟兄**大致駐守在大門附近。

一個小孩漏接一球，球一路滾到門房旁邊。一位年輕**弟兄**伸手撈起球來，面露笑容丟回去。

內景 日：教父家的餐廳

卡洛獨自坐著，愁眉苦臉。**康妮**啃著麵包走向他。

<div style="text-align:center">

康妮

</div>

你怎麼了，卡洛？

<div style="text-align:center">

卡洛

</div>

閉嘴，去準備餐具！

內景 日：教父的臥室

桑尼、海根、弗雷多、泰西歐和克里孟札圍立在病床四周，面露憂心。桑尼和海根最靠近老頭。教父拿著孫輩小孩的慰問卡和禮物，雖然一語不發，但他的眼光視線，宛如千言萬語，似有種種提問。海根是家族的發言人。

海根

自從麥克魯斯基被殺以後，警方掃蕩了我們大半業務，其他家族也一樣。仇恨越結越深了。

桑尼

他們攻擊我們，我們才反擊。

海根

透過我們在報社裡的人，我們爆了許多麥克魯斯基與毒販索洛佐勾串的料。所以風聲已經沒那麼緊了。

桑尼

還有，我派弗雷多去拉斯維加斯，在洛杉磯的法蘭西斯科旗下。
（把手搭在弗雷多肩上）
我要他休息休息。

弗雷多

我要去學做賭場。

桑尼

是啊。

柯里昂閣下

（輕聲問）
麥克在哪兒？

海根有點遲疑，瞥一眼桑尼，然後稍稍俯向教父。

海根

殺死索洛佐的是麥克，不過他很安全，我們正想著把他弄回來。

教父非常生氣。他搖搖頭，閉上眼睛，然後用虛弱的手示意他們離開。

眾人出鏡。

內景 日：教父家的樓梯和玄關

海根和桑尼走下樓梯，海根顯得懊惱而憂心，桑尼也是一肚子氣。

「……我想，把他演成一位溫和的人，應該是個有趣的對比；不像艾爾・卡邦，會用球棒扁人……我把他看作是一個有實質內涵，重傳統，有尊嚴，舉止優雅的人，具有拿捏精準的本能的一號人物，正好活在一個充滿暴力的世界；在這樣的環境裡，他必須保護自己和他的家人。」

—— 馬龍・白蘭度，
在他的自傳《母親教我的歌》一書裡，
談到演出柯里昂閣下

我記得我們剛選定馬龍時，他正在英國拍片；基於某些原因，我們得找他談談。他在鄉間出外景，住在一間屋子裡；當我們踏進屋裡，便聽見那嗓音，猶如教父在說話——宛如電影裡的嗓音，那樣的腔調。我不知道馬龍是否特別為我們安排這齣，不過他的確是在浴缸裡練習他的講話方式。法蘭西斯給過他許多教父老大在國會聽證會作證的錄音帶和錄影帶，所以馬龍就綜合各家風格，創造了他自己的黑手黨老大的版本。

—— 選角指導佛列德・魯斯，
於 2007 年接受作者訪談

桑尼

你查出塔塔利亞那老皮條躲在哪兒沒？我要他的雞巴，現在！

海根

（拉住他的手）

桑尼——

桑尼

啥？

海根

情勢才稍稍緩和下來，你如果去追殺塔塔利亞，所有牛鬼蛇神將會大舉出籠！先等——等到一切煙消雲散了，再讓老爸去擺平。

桑尼

（插話）

不，爸身體沒好轉，就什麼都無法做！由我來決定該怎麼做……

海根

（插話）

好啊，可是你這一戰，我們已經損失慘重；沒有進帳，我們什麼都別想幹。

桑尼

那麼他們也沒得幹！不用你操心。

海根

（插話）

他們沒有固定開支！

桑尼

（插話）

請你別操心！

海根

（插話，怒火中燒）

我們撐不了沒完沒了的僵局！

桑尼

好啦，那就不會再有僵局啦！我就殺了那老混蛋來結束這一切！我就……

海根

是啊，你的名號很響亮喲，你很得意吧！

桑尼

（插話）

你能不能照我的意思去做？！他媽的！要是我有一個戰略軍師，一個西

西里人，我就不會落到今天這個地步！爸有個根可，看看我有什麼？
（呼一口氣）
對不起，我不是有意的。媽煮了晚餐，今天是禮拜天……

海根氣沖沖走了，桑尼隨後。

內景 日：教父家餐廳

全家大小——太太、小孩，所有人——圍坐在餐桌前，享用週日大餐。桑尼坐在主位。

桑尼

你們知道嗎，我們在哈林區銀行推出新辦法，那些黑鬼可樂了——只要先付一半的錢，就可以開凱迪拉克新車出去兜風。

卡洛

從他們開始賺錢，我就知道會這樣。

桑尼

沒錯……

康妮

爸從不在吃飯時當著孩子的面談公事。

卡洛

嘿，康妮，閉嘴，桑尼在講話。

桑尼

（插話）
嘿！不准你叫她閉嘴，知道嗎？

小孩

……蛋糕。

夫人

（插進話來，舉起一隻手）
桑提諾，別管他們。

卡洛

那麼，桑尼、湯姆，吃過飯後，我想和你們談談，我可以幫家族多做一些事。

桑尼

吃飯時不要談公事。

內景 教父的臥室

弗雷多慢慢進入臥室，在水果籃旁邊的椅子坐下，看著父親。教父還躺著，拿著慰問卡。他兩眼動了動，仍不言不語。

「我喜歡……用『我相信美國』來作為電影開場的想法，因為整部電影就是關於這句話。意思是我們的國家，從某些層面來看，應該是我們的家；它應該提供我們保護和榮耀，換個不尋常的說法，它正如這個黑手黨家庭的作為；而我們就應該這樣指望我們的國家。」

—— 柯波拉，於前期製作會議中

145

「我們在西西里時是春天。我們仔細端詳這片大地；古老，有美麗的海景；有些地方略顯枯瘠，而現在是春天，一片豐饒。最讓人有感的，是它的古老的儀式和根源。」

<div align="right">—— 柯波拉的筆記本</div>

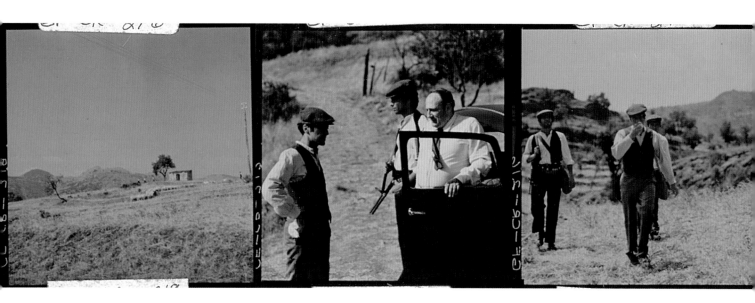

<div align="right">溶到：</div>

外景 日：西西里的建立鏡頭

遠景：遠方，三個男人走過西西里鄉間。前方不遠，放牧著羊群。**麥克**和兩位西西里**牧人**的中景，他們的肩上各掛著一把散彈獵槍。**嘉羅**，矮壯的年輕人，看起來單純古意；**法布里奇歐**，清瘦俊美，討人喜歡。一輛車開來、停下，**法布里奇歐**拉開車門，讓粗壯的大叔**湯馬西諾**下車。

他們用義大利語交談，上字幕：

<div align="center">

法布里奇歐

我向你吻手致敬，湯馬西諾閣下。

湯馬西諾閣下

麥克，你為什麼離開屋子那麼遠？你可知我要向令尊負責保護你的安全？

麥克

保鑣都在這。

</div>

湯馬西諾閣下

還是危險……聽紐約的桑提諾說……你的敵人知道你在這裡。

麥克

桑提諾有沒有說我何時可以回去？

湯馬西諾閣下

還不行。完全不可能。

麥克

（輕拍他的肩膀，轉身準備離去）
謝了。

湯馬西諾閣下

你們現在要去哪裡？

麥克

柯里昂村。

湯馬西諾閣下

坐我的車去。

麥克

不用了，我想走路。

湯馬西諾閣下

小心點。

溶到：

外景 日：鄉間

麥克、**嘉羅**和**法布里奇歐**走在鄉間。

溶到：

三人走上山坡。

溶到：

他們繼續健行。**嘉羅**指著一個荒僻的西西里村莊，幾無人煙，高踞在海岬上方。

嘉羅

麥克，柯里昂村。

在西西里拍攝

義大利戲份的助導葛瑞‧佛瑞德利克森住在西西里東海岸，對卡塔尼亞（Catania）相當熟悉。柯里昂小鎮還不算美麗如畫，所以他推薦陶爾米納城（Taormina）。美術指導塔弗拉利還是仔細查勘了柯里昂鎮，但它看起來多少就像個黑幫城鎮。劇組選定的外景包括莎沃卡（Savoca）、弗扎達葛羅（Forza d'Argo，用來拍村落的場景）、法蘭卡村（Francavilla）、南濟阿塔（Nunziata，別墅場景）等。主要劇組人員於 7 月 22 日來到西西里，演員則於 24 日抵達。西西里的場景全都在陽光普照的風景裡拍攝，使用不同的曝光和攝影濾鏡，試圖表現出一種比紐約場景更溫和、更浪漫的風貌。雖然表定西西里場景只排了十個工作天，8 月 5 日計畫在一家披薩餐廳舉行殺青酒會；因為不時遇到多雲的陰天，拍攝時日比原計劃多出幾天。劇組必須等待太陽出來，才能夠拍出他們需要的風貌。

派拉蒙執行長勞勃・伊凡斯原先決定找亨利・曼西尼（Henry Mancini）來為《教父》配樂，他新近才完成派拉蒙兩部電影《拂曉出擊》（Darling Lili）和《007苦戰鐵金剛》（The Molly Maguires）的配樂。法蘭西斯・福特・柯波拉則屬意尼諾・羅塔，他曾為義大利電影史上多部最偉大的電影作過音樂，從盧奇諾・維斯康提（Luchino Visconti）的《浩氣蓋山河》（The Leopard）到菲德利科・費里尼（Federico Fellini）的《生活的甜蜜》（La Dolce Vita）及《8 1/2》等，只不過他在好萊塢真的是默默無聞。

伊凡斯讓步了，但是當影片配上羅塔的音樂，他非常厭惡，要求拿掉。此一意外事端導致了僵局，雙方互不相讓。大約一個禮拜過後，柯波拉和後製顧問沃爾特・默奇（Walter Murch）來到伊凡斯家裡，坐在泳池畔（吃著伊凡斯夫人艾莉・麥克勞準備的熱狗）期待那僵局出現轉折。默奇夫人甚至慫恿他們說，如果他們無法保住他們要的音樂，那他們胯間「根本沒有卵蛋」。柯波拉虛張聲勢地，堅持說如果派拉蒙要拿掉音樂，就得解僱他，另聘一位新導演。最後，他靈機一動，想到一個點子，辦一場不公開的試映會，找一小群一般民眾來看片；並且提議說如果觀眾不喜歡那音樂，他就退讓，由派拉蒙來選曲子。當然，觀眾愛死那音樂，同時也喜歡整部電影。

羅塔那醉人的音樂原先入圍了影藝學院金像獎。不過，影藝學院發現，片中有大約七分鐘的愛情主題音樂，襲用自一部不知名的義大利電影《幸運女孩》（Fortunella, 1958）。據製片人艾爾・魯迪說，這小道消息來自義大利一些吃味的友人。柯波拉指責好萊塢的當權派為「影藝學院的黑手黨」，根本故意和羅塔過不去。提名被撤銷。然而，羅塔還是以此配樂得到一座葛萊美獎。

那主題曲一直被仿製、擁戴，歷久不衰。「槍與玫瑰」（Gun N' Roses）的吉他手史萊許就是這曲子的大粉絲，常在舞台上表演這首主題曲的個人版。

溶到：

外景 日：柯里昂村街上

麥克和兩個保鑣行走在空蕩蕩的街上，行經一條十分窄仄的老街。**麥克**端詳著沿路住戶的大門，每扇門都掛著緞帶門飾。

他們用義大利語交談，上字幕：

> **麥克**
> 所有男人都到哪去了？

> **嘉羅**
> 他們都死於世仇相殺。

> **嘉羅**
> （指向共產黨橫幅標語布條旁的一塊牌匾）
> 這裡有死者的姓名。

他們繼續走過空寂的市集廣場。

溶到：

外景 日：路上

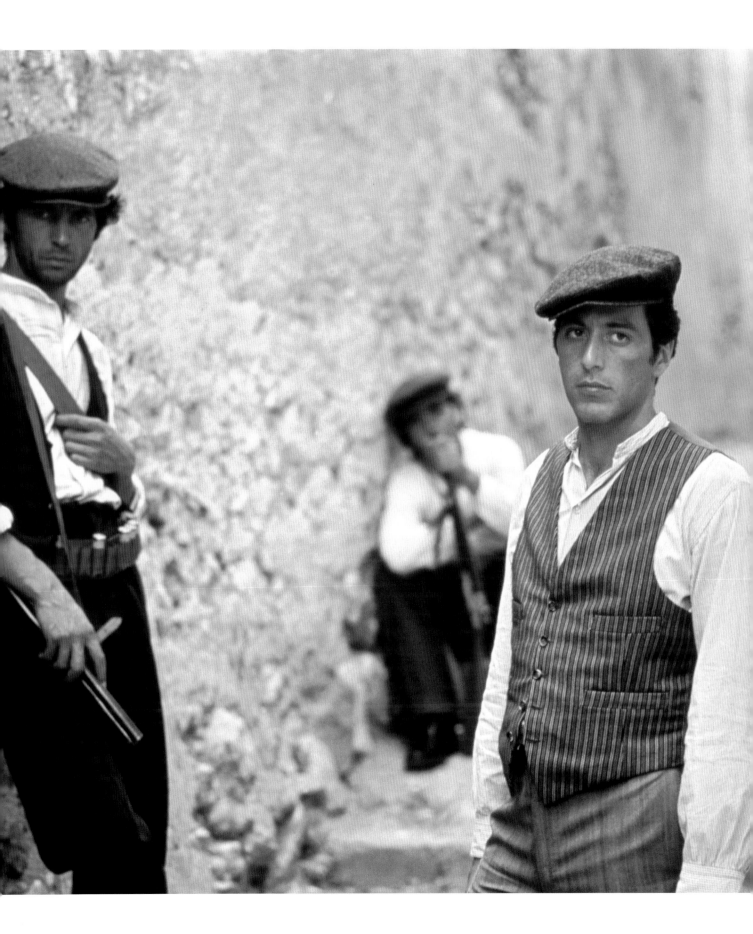

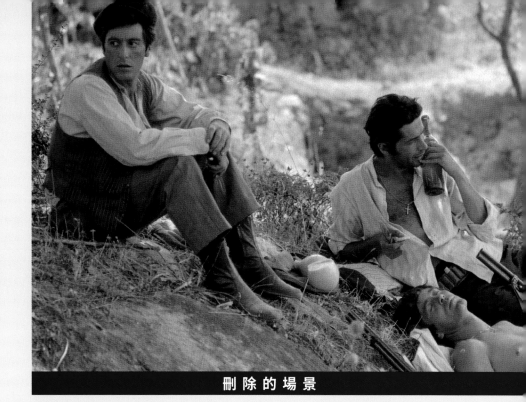

刪 除 的 場 景

改編與剪掉的鏡頭

拍攝劇本中有幾場西西里的戲,並未剪進1972年的影片中,例如:共產黨農民舉紅旗遊行;麥克在柯里昂鎮尋找他父親幼年時的老家,發現該處已經廢棄(以上兩場都包含在《教父三部曲:1901-1980》中);以及另一場麥克和保鑣一起在柳橙林園裡午餐,法布里奇歐問麥克有關美國的事。這場戲出現在《教父1902-1959:全本史詩》和《教父三部曲:1901-1980》中。在影片中同一時刻,有一場類似的戲,則只出現在拍攝劇本中。

他們仍說著義大利語,上字幕。

法布里奇歐

跟我們談談紐約吧。

麥克

你怎麼知道我來自紐約?

法布里奇歐

我們聽說了。有人告訴我們,說你是要人——(改說英語)大人物。

麥克

我是大人物的兒子。

法布里奇歐

美國是不是像大家說的那麼有錢?

嘉羅

別再扯這美國有的沒的來煩我!

法布里奇歐

(講英語)

嘿,帶我去美國!你在美國如果需要一管好的散彈槍,(拍一下他的獵槍)那就帶我去,我會是你所找得到最棒的!

(唱起來)

喔你可看見……閃亮的星光……

三人繼續走上一條泥土路，一隊美軍運補車隊疾駛而過，**法布里奇歐**向每位經過的美軍駕駛揮手呼喚。

法布里奇歐
嗨，美國人！帶我去美國，靠！嗨！……嗨，嗨！帶我去美國，靠！克拉克‧蓋博，嗨！美國，美國，帶我去美國，靠！克拉克‧蓋博，麗泰‧海華絲！
（開始講西西里語）

<div align="right">溶到：</div>

外景 日：西西里鄉間

三人轉入一片樹林。一群年輕的**村姑**，伴隨著兩位身形碩大的、黑色衣著的管家。她們採集粉紅色的岩黃蓍花和紫藤花，再與橙花、檸檬花混拌。她們在遠方，邊走邊唱。**麥克**、**嘉羅**和**法布里奇歐**凝望著這宛如幻境的景象。

三人用義大利語交談，並上**字幕**。

法布里奇歐
（談起站在前頭的姑娘）
媽媽咪呀，好個美女。

阿波蘿妮雅
（說著西西里語）

快到樹林時，他吃了一驚，便停下來。她那橢圓的大眼眸，攫住**三個男人**的視線。她踮起腳，準備拔腿快跑。

麥克仍望著她，兩人已然面對面。他看著。她的容顏——極其美麗——橄欖色皮膚、棕髮，以及豐厚的雙唇。

法布里奇歐
（向麥克）
我看你是被雷打到了。

麥克向她走了幾步。很快地，她轉身走開。

嘉羅
麥克，在西西里，女人比獵槍還危險。

女孩們繼續走路，**阿波蘿妮雅**回頭往後看向**麥克**。

<div align="right">溶到：</div>

 幕後

柯波拉談到，演員勞勃‧狄‧尼洛也出現在大批來試鏡的演員當中；他當時的表現於今可視為一場典型的狄‧尼洛／史柯西斯型的試鏡：「非常精彩刺激。」柯波拉肯定要用他，給他安排了一個次要角色保利‧嘉鐸。當帕西諾退了《黑社會風雲》的戲約，準備演出《教父》時，狄‧尼洛去找柯波拉，說他想試試《黑社會風雲》有沒有機會，又擔心演不成《教父》裡的角色。柯波拉答應保留保利‧嘉鐸的戲給他，不過狄‧尼洛得到《黑社會風雲》的角色並退出《教父》的行列。對電影愛好者而言，這樣的情境真是大利多：因為狄‧尼洛放棄了保利‧嘉鐸的角色，隨後他才能夠以《教父續集》裡飾演年輕時代維多‧柯里昂的傑出表現，獲得奧斯卡金像獎。

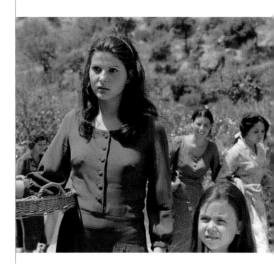

「你可以聞到從銀幕散
發出來的大蒜味。」
　　　　　　——選角指導
佛列德‧魯斯（Fred Roos），2007

外景 日：宏偉的村莊

麥克，左右各伴隨著保鑣，來到中央廣場的戶外餐館。餐館主人維特利，短小精壯，愉悅地接待他們。

　　　　　　嘉羅

（向維特利）
（說西西里語）

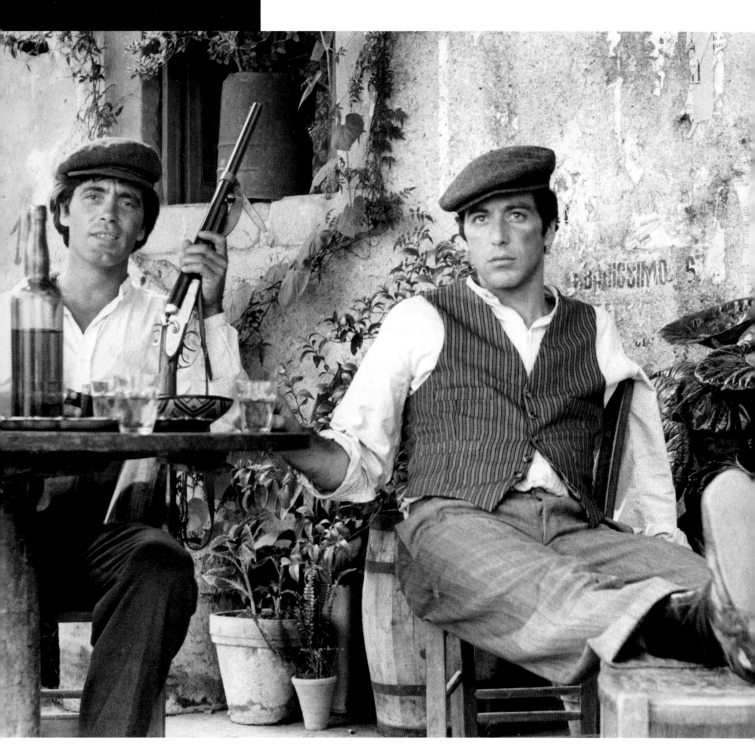

<div align="center">**維特利**</div>

（說西西里語，上字幕）
今天打獵的成果如何？

<div align="center">**法布里奇歐**</div>

（說西西里語，上字幕）
你認識這附近所有女孩嗎？我們看到幾位真正的美女。

維特利拉出一張椅子，坐在他們三人的桌旁。

<div align="center">**維特利**</div>

（說西西里語）
法布里奇歐指著麥克，他用手帕輕輕揩拭著鼻子。

<div align="center">**法布里奇歐**</div>

（說西西里語，上字幕）
其中一位讓我們朋友觸電了。

維特利理解地笑笑，興味盎然地端詳著**麥克**。侍者端來一瓶酒和三個杯子。大家交談時，**麥克**一邊倒酒。

<div align="center">**維特利**</div>

（說西西里語）

<div align="center">**法布里奇歐**</div>

（說西西里語，上字幕）
就連魔鬼也會被她吸引了。

<div align="center">**嘉羅**</div>

（以西西里語應和）

<div align="center">**維特利**</div>

（比手畫腳）
（說西西里語）

<div align="center">**法布里奇歐**</div>

（說西西里語，上字幕）
真的美若天仙，對吧，嘉羅？

<div align="center">**嘉羅**</div>

（以西西里語應和）

<div align="center">**維特利**</div>

（用手比出沙漏的曲線）
（說西西里語）

<div align="center">**法布里奇歐**</div>

（說西西里語，上字幕）

 改編與剪掉的鏡頭

在拍攝劇本中，麥克也一起聊著阿波蘿妮雅（Apollonia）的種種。艾爾‧帕西諾不會講義大利語，柯波拉便做了些調整，只有保鑣在說話。這改變使這場戲的效果更佳：非但西西里語的翻譯為這場戲增添了美妙的節奏，而且麥克沒跟著物化阿波蘿妮雅，似乎使他更顯優雅得體。

製作：選角（或者，這下是真正的義大利人了！）

1970 年 9 月底，派拉蒙公司由鮑伯‧伊凡斯、製片艾爾‧魯迪和新聘的導演法蘭西斯‧柯波拉召開記者會。會中伊凡斯談到這部電影的選角方針。《綜藝週報》已經搶先刊登了他的聲明，「我要用真正的義大利人來拍這部電影！」這家專業週報也報導了他在記者會上的誓言：「我們要選用道地的臉孔，不只是有名有姓的人物，我們也不會起用『好萊塢義大利人』。」

這份聲明引發了無數反響。

魯迪記得，任何人只要有一盎司義大利血，或者曾經吃過披薩，就來跟製片部聯繫。據《洛杉磯先鋒觀察家日報》（*Los Angeles Herald-Examiner*）報導，「線上每一個義大利歌手——除了辛納屈之外——都來應徵」強尼‧方丹的角色。一位義大利演員在舊金山搭起一座看板，上寫著「阿里歐鐸（Alioto）就是教父。」另一位寄來他的個人寫真相簿，以證明他的西西里血統。又一位則寄來印有「麥克‧柯里昂」的名片。魯迪甚至在辦公室接到電話，問說他們是否要讓誰「受傷」。魯迪在《好萊塢報導》中表示，有些投機的「才藝學校」當街拉人，幫他們錄影，宣稱可以贊助他們參加《教父》的試鏡。他們則酌收一百美元。

選角指導佛列德‧魯斯說到，在選角過程最初期，他和柯波拉就決心按劇本中每一個義大利人或義裔美國人的角色，傾全力挑選近似的義大利人或義裔美國人來演出。據魯斯說，「我著手安排面談每一位洛杉磯和紐約的義大利或義裔美國人演員。想要見到我並不難。我是說，有些人會撒謊說他們是義大利人，就來面談；而我總可以摸清楚他們並不是。我的確全力以赴去面談每一位有經紀人的義大利演員——甚至也面談了一些沒經紀人的。我們每天都花很多時間在試鏡，面談不計其數的演員，來飾演這麼多不同的角色；經過洛杉磯和紐約各好幾個月，以及最後在義大利的試鏡，選角的工作做得相當好，大都照我們的意思，除了馬龍‧白蘭度和吉米‧肯恩以外。選角結果一公布，社會大眾對這部電影角色安排的挑剔愈演愈烈。」《綜藝週報》的頭題就在嘲笑片廠為這部電影裡那些有名無實的角色所做的選擇：「沒有明星演《教父》——就一位名叫白蘭度者。」示威民眾群聚在派拉蒙公司，手舉的招牌寫著：「印地安人演印地安角色，墨西哥人演墨西哥角色，義大利人演義大利角色。」以及

那秀髮，那美嘴！

> **嘉羅**
> 真是尤物。

> 維特利
> （說西西里語，上字幕）
> 這一帶的姑娘都很美……而且都貞潔自持。

> **法布里奇歐**
> （說西西里語，上字幕）
> 這位，身穿紫色衣裳……

法布里奇歐形容得起勁，**維特利**卻不再發笑，臉色漸漸陰沉下來。

> **法布里奇歐**
> （說西西里語，上字幕）
> 頭上繫著紫色緞帶。

> **嘉羅**
> （以西西里語應和）

> **法布里奇歐**
> （說西西里語，上字幕）
> 像希臘人那一型，較不像義大利人。

> **嘉羅**
> Piu Grega che Italiana.

> **法布里奇歐**
> （說西西里語，上字幕）
> 你認識她嗎？

> **維特利**
> 不認識！

突然，**維特利**站了起來。

> **維特利**
> （說西西里語，上字幕）
> 鎮上沒有那樣的姑娘。

他隨即唐突地走開，往後面的房間走去。

> **法布里奇歐**
> （說西西里語，上字幕）
> 我的天，我明白了！

法布里奇歐隨著客棧老闆走到後面，**維特利**正激動地大吼。

<center>**麥克**</center>

（向嘉羅說義大利語，上字幕）

哪裡不對了？

嘉羅聳聳肩，**法布里奇歐**回座，灌進一大口酒。

<center>**法布里奇歐**</center>

（說西西里語，上字幕）

我們走吧，是他女兒。

法布里奇歐準備離去，但**麥克**仍坐著不動。**麥克**轉向**法布里奇歐**，顯得淡漠卻威嚴。

<center>**麥克**</center>

（說義大利語，上字幕）

請他出來。

<center>**法布里奇歐**</center>

（操西西里語，抗拒不從）

<center>**麥克**</center>

（插進話來）

（說義大利語）**不，不，不……**

（上字幕）

叫他出來。

法布里奇歐揹起他的散彈槍，進入後面房間。嘉羅也抓起槍來。不久，**法布里奇歐**出來，隨後是滿臉通紅的**維特利**和兩個男人。

<center>**麥克**</center>

（說西西里語，上字幕）

法布里奇歐，你來翻譯。

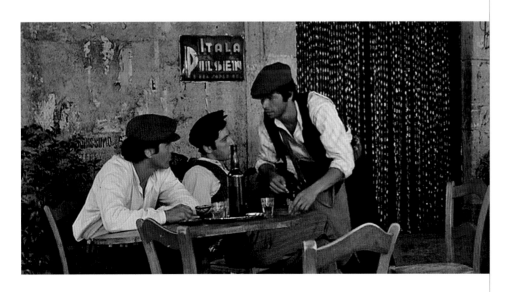

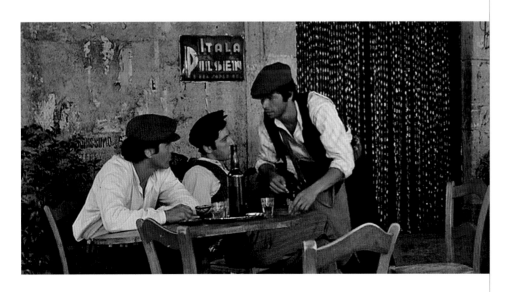「更加
優厚條件
給
義大利
演員」

最後，如魯斯建議，義大利人和義裔美國人的確被任用了：亦即艾爾・帕西諾，他祖父來自西西里。演員陣容中，其他有義大利血統者包括薩爾瓦多雷・柯西多（波納塞拉）、理查・康特（巴齊尼）、艾爾・雷提耶利（索洛佐）、約翰・卡薩爾（弗雷多）、艾爾・馬提諾（強尼・方丹）、摩嘉娜・金恩（柯里昂夫人）、維多・史柯提（那札林）、塔莉雅・雪兒（康妮）、以及李察・卡斯特拉諾（克里孟札），他聲稱有親戚是真的黑手黨成員——更不用說那些拍攝西西里場景時，在義大利聘僱的義大利演員了。謠傳姜尼・魯索（Gianni Russo）和雷尼・蒙塔納有黑手黨的底。甚至阿列克斯・洛可（飾演猶太人牟・格林）其實是義大利人。魯斯解釋說，「法蘭西斯的理論是，身為義大利人，如果你是在一個義大利－美國的社群或家庭長大，你的內在裡就會有一種鎖定、與生俱來的行為樣態，在表演時自會顯現出來——甚至根本不需加以指導——而他也希望得到那東西。我認為他做到了，而且做得很成功。那東西很微妙，但它就在那兒。就像我喜歡這麼說《教父》這電影：你可以聞到從銀幕散發出來的大蒜味。」

義大利作風

散彈獵槍是一種有兩根鋸短的槍管的獵槍，通常是手工自製的。那是西西里黑手黨的傳統武器。

```
"THE GODFATHER"        SCHEDULE      DATE: 7/14/71
SICILIAN SEQUENCE

PRODUCER: AL RUDDY           ASSOC.PROD. G.FREDERICKSON
DIRECTOR: FRANCIS FORD COPPOLA   PROD.MGR. V. DEPAOLIS

DAY AND     SET AND LOCATION        WHERE      CAST
DATE        SCENE NUMBERS           LOCATED    WORKING

7/19/71     PREPARATION IN ROME
MONDAY      F. Coppola to see actors
  AND       and decide cast.  Make-up
7/20/71     test and camera test.
  AND       Gordon Willis to select and
7/21/71     prepare equipment.
WEDNESDAY   Chevalier e Cottone to Sicily
            to prepare.

7/22/71     Coppola, Ruddy, Frederickson,
THURSDAY    Willis and Tavoularis go to
            Sicily to see locations.
  AND       Coppola to see Sicilian actors
7/23/71     and make final cast decisions,
FRIDAY      if not already set.
            Trucks leave Friday for Sicily.

7/24/71     CREW and CAST to SICILY
SATURDAY

71ST DAY    EXT. ESTABLISHING SHOT (DAY)  Savoca  Michael
            SC. 58                                Fabrizio
7/26/71     Michael walks with the                Calo
MONDAY      two Shepards
            SUMMER 1948    4/8 page
            PROPS: 2 Shotguns
                   2 Knapsacks

            EXT. SICILY ROAD (DAY)  Savoca  Michael
            SC. 59                          Fabrizió
            Michael meets Don Tomassino     Calo
            and tells him he is going       Don Tomassino
            to Corleone.
            SUMMER 1948    1 4/8 pages
            PROPS: Flock of Sheep,
                   Don Tomassino's car
                   2 Knapsacks
                   2 Shotguns
```

下圖：原本西西里場景的拍攝進度表。惡劣的氣候
延宕了工作時程。（美國西洋鏡公司研究圖書館提
供）

法布里奇歐

是，遵命。

麥克

（向維特利）
如果我冒犯了你，我道歉。

法布里奇歐

（口譯為西西里語）

麥克

我無意對你和令嬡無禮。

法布里奇歐

（口譯為西西里語）

維特利

（說西西里語）

麥克

我是美國人，到西西里來避風頭。

法布里奇歐

（口譯為西西里語）

麥克

我的姓名是麥克‧柯里昂。

法布里奇歐

（口譯為西西里語）

麥克

有人出很多錢要知道我藏身的所在。

法布里奇歐

（口譯為西西里語）

麥克

但這一來，令嬡會失去父親。

法布里奇歐

（口譯為西西里語）

麥克

……而不是得到一個丈夫。

法布里奇歐震驚之餘，停頓下來，**麥克**示意他繼續。

<center>**法布里奇歐**</center>

（口譯為西西里語）

<center>**維特利**</center>

啊。（說西西里語）

<center>**麥克**</center>

我想認識你女兒⋯⋯

<center>**法布里奇歐**</center>

（口譯為西西里語）

<center>**麥克**</center>

需要你同意⋯⋯

<center>**法布里奇歐**</center>

（口譯為西西里語）

<center>**麥克**</center>

並在你家人的監督下。

<center>**法布里奇歐**</center>

（口譯為西西里語）

<center>**麥克**</center>

以我最高的誠意。

<center>**法布里奇歐**</center>

（口譯為西西里語）

<center>**維特利**</center>

（很莊重地拉好吊褲帶；說西西里語，上字幕）
禮拜天早上到我家來。我叫維特利。

麥克起身，與維特利握手。

<center>**麥克**</center>

謝謝。
（說義大利語，上字幕）
她叫什麼名字？

<center>**維特利**</center>

阿波蘿妮雅。

<center>**麥克**</center>

（微笑）
很美。

 改編與剪掉的鏡頭

原著小說鑽研了西西里黑手黨的根源和歷史：柯里昂鎮的謀殺率高居世界第一。在普佐所寫的劇本第一稿中（8月10日，1970），兩人在鄉間路上散心時，阿波蘿妮雅告訴麥克關於西西里黑手黨的種種情況。

改編與剪掉的鏡頭

在許多西西里場景中，麥克經常用手帕擦鼻子。小說裡的解釋是麥克魯斯基那一拳的確傷了麥克的鼻竇。

溶到：

外景 日：湯馬西諾家庭院

音樂揚起，**麥克**穿著來自巴勒摩的新衣，捧著一疊包好的禮物，交給**法布里奇歐**。嘉羅和**法布里奇歐**都穿著禮拜盛裝，肩上還掛著獵槍。

他們坐進一輛愛快羅密歐。

湯馬西諾閣下揮手送行，轎車駛離，在泥土路上搖晃顛簸。

溶到：

外景 日：維特利宅

在山頭小屋舍的院子裡，大家為**麥克**一一引見維特利的族親——女方的**兄弟們**，收了大禮的**母親**，以及眾位**伯叔姨嬸們**。最後，**阿波蘿妮雅**進來，身穿美麗得體的禮拜服。

柯波拉排練麥克向阿波蘿妮雅求婚的戲。

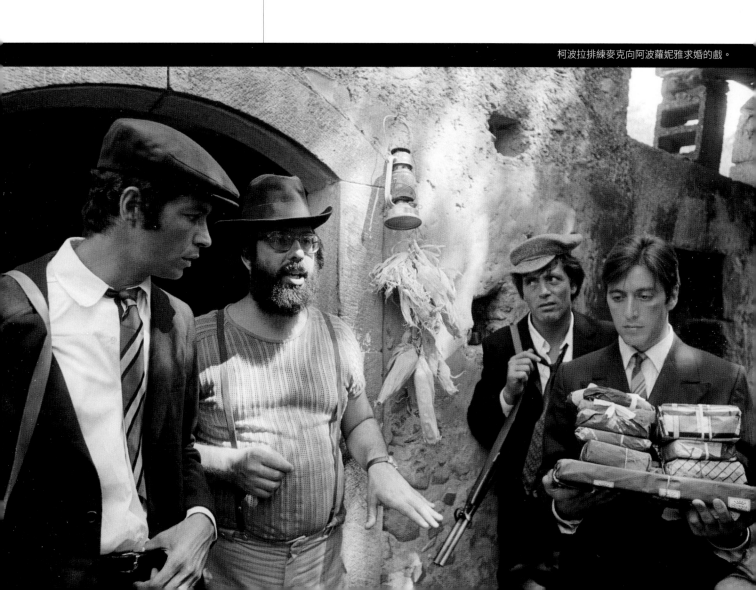

維特利

（介紹各位賓客）
這位是小女阿波蘿妮雅——這位是麥克·柯里昂。

他們握手，**麥克**把禮物獻給**阿波蘿妮雅**。她望向**母親**，**母親**頷首，同意她打開禮物。她拆開包裝，兩眼一亮，看到厚實精鏤的純金項鍊。她抬頭看他。

阿波蘿妮雅

謝謝。

麥克

（輕柔地）
不客氣。

溶到：

外景 日：維特利餐館

此時那輛小愛快駛進**維特利**餐館附近的村裡。

麥克還是由兩位保鑣陪同，只是他們都換了衣著。

他們和**維特利**坐在餐館裡，**維特利**話一直說個不停。

麥克盯著**阿波蘿妮雅**，她端莊地靜靜坐著。她的頸項戴著那串金項鍊。她的手指輕撫著項鍊，兩人隔著桌子微笑以對。

溶到：

外景 日：維特利家附近山頂

麥克和**阿波蘿妮雅**走在山區小路上，看上去就只他們兩人，而且還維持著相敬如賓的距離。

鏡頭搖開，我們看到她**母親**和六位**姨嬸**尾隨走在二十步外，更後面則是**嘉羅**和**法布里奇歐**，依舊獵槍不離身。

再往上走，**阿波蘿妮雅**踩到鬆動的石頭，險些跌跤，斜傾輕碰了麥克的手臂一下，隨即靦腆地恢復平衡。他們繼續向前走。

她**母親**在後面咯咯竊笑。

外景 日：曼齊尼大樓

幾輛車停在紐約一棟體面的公寓大樓前。**桑尼的幾個保鑣**在車旁閒混，在安全島邊丟著銅板玩。

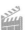 **失誤與穿幫**

仔細看看同樣兩個人（一位穿紅襯衫，另一位穿白襯衫）兩度從阿波蘿妮雅背後走過。

改編與剪掉的鏡頭

小說在山徑漫步的場景裡，有一些淒美的著墨。婆婆媽媽格格竊笑，其實是談起阿波蘿妮雅這一生都走得坎坷——她險些絆倒，顯然不是因為失足不穩，而是因為碰觸到了麥克。

內景 日：公寓大樓

在大樓中，一個**保鑣**靜靜坐在一整排的黃銅信箱旁；**另一位**坐在樓梯間看報紙；有一位站著，下巴擱在手上；一段樓梯上方，**有個人坐在階梯上**。他們已經在那裡待了好一會。

我們聽見**開門聲**，**露西·曼琪妮**雙臂環抱著**桑尼**，倒退著走出公寓。

桑尼

　　等我來搞得你爽昏。

他戲耍地拍打她，隨後離開，一邊整理衣著。她回以笑臉，他輕快俐落地蹦下樓梯，保鑣緊隨在後。

桑尼

　　（向看著報紙的保鑣）
　　留點到圖書館練吧。

桑尼

　　（向信箱旁的保鑣）
　　快點！我們要去接我妹，走吧。

內景 日：康妮家門廳

康妮打開前門的鎖，讓桑尼近來。桑尼一進門，康妮迅即轉身往走廊去，背對桑尼。

桑尼

（溫柔地）
怎麼了？蛤？怎麼了？

他將她的身子轉過來。她的臉上腫脹瘀青；從她皺紅的雙眼，可以看出來她哭了許久。當他明白發生了什麼事，他的臉色轉紅，暴怒地咬著指節。她看他又要發作了，便緊緊抓住他，不讓他跑出公寓。

康妮

（拼命地）
是我的錯！

桑尼

他在哪？

康妮

桑尼，拜託，是我的錯。桑尼，是我的錯！我打了他；是我開始打鬧的。求你讓我……我打他他才打我的。我沒有……我……

桑尼聽著，冷靜下來。他輕摸她的肩膀，那單薄的絲袍。然後他努力地在她額頭上親了一下。

桑尼

噓——噓——好的。我要——我只是要——我這就去請個醫生來看看你，好吧？

他動身離去。

康妮

桑尼，求你別動手，求你別動手！

他停下來，然後和善地笑了笑。

桑尼

好，你是怎麼了？我會怎麼做？我會讓你肚子裡的嬰孩成為孤兒嗎？

她半哭著和他笑成一團，猛力搖著頭。

桑尼

蛤？嗯？好了吧？

演職員：佛列德・魯斯

法蘭西斯・福特・柯波拉在拍攝《教父》之前，和選角指導佛列德・魯斯就有聯繫，但只是通過電話；柯波拉經常去電魯斯，就一些演員交換意見。在這之前，魯斯就曾為幾部反主流文化的電影如《浪蕩子》和《雙車道柏油路》（Two Lane Blacktop）選過角；他提起過去：「我猜他認為我的感受力和他相近，所以我們在電話上談得很契合。當他拿到《教父》片約，就來電說：『我剛剛接了這部大片。』」他們終於面對面時，兩人真的默契十足，從此開始他們數十載的交情。

在 2007 年作者對他的訪談中，他細述他與柯波拉共事的經驗。「《教父》的選角過程，比我之前做過的大部分影片都漫長，但我完全不以為忤。我一向都相信，每一部電影都應該用很長的時間來選角，而且需要徹頭徹尾、面面俱到。因此，我全心支持。跟法蘭西斯一道選角的過程總是歡愉暢快，因為我們倆都喜歡演員，自然也樂於跟他們談話。近來許許多多的導演光是看錄影帶，甚至從不見見那些演員——不過我們還是喜歡活生生的人。我們會和他們大談特談，那是我們樂趣無窮的時刻。有時我們和演員一談沒完沒了，後頭的人就『堵塞』了，有些演員得等候一個鐘頭才試鏡。他們個個怒氣沖天，但到頭來還是有了面談的時間。」

魯斯的電影生涯始於 1960 年代，一開始擔任製片，接著做了幾年選角指導，之後又重操製片舊業。自從幫《教父》選角開始，其後柯波拉的所有片子，幾乎都找魯斯擔任製片或顧問；他還延續此一傳統到下一世代，製作了蘇菲亞・柯波拉的所有劇情長片。

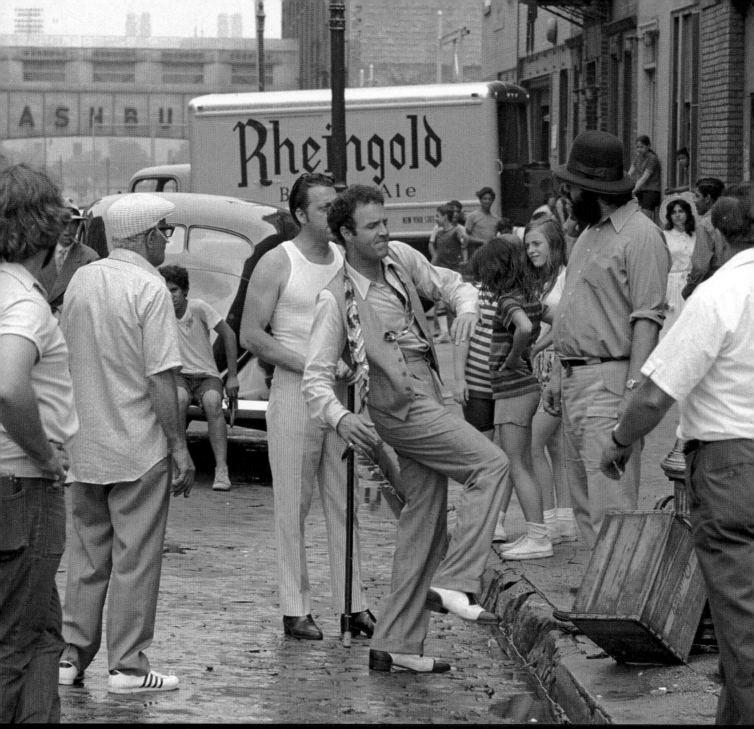

詹姆斯‧肯恩和法蘭西斯‧福特‧柯波拉排練桑尼痛毆卡洛那場戲。

外景 日：康妮家附近街道

卡洛和三個生意夥伴坐在 112 街大樓前梯的圍欄上，收音機正在實況播報棒球賽，街頭的兒童則玩著消防栓噴灑出來的水。

<div align="center">

卡洛

</div>

那些肥豬又把洋基隊打得落花流水了？告訴他們，別再收注了，好嗎？上週的球賽我們已經損失慘重了。

一輛車疾駛過來，緊急剎停在階梯前，發出尖銳響聲。一人從駕駛座奔竄出來，是桑尼。卡洛一認出他，便拔腿狂奔。桑尼朝卡洛丟擲一枝掃帚木柄。

桑尼

卡洛，過來，過來，過來！

桑尼狂追著卡洛，穿過街道。他抓到卡洛的肩膀，奮力將他拋越鐵欄杆。卡洛撞上垃圾桶，桑尼把他抓起來，摔擲向一堵磚牆。

在消防栓附近玩水的小孩圍靠過來，看得目瞪口呆。桑尼的保鑣推開小孩和其他圍觀的群眾。

桑尼使盡渾身氣力，毆擊蜷縮在地上的卡洛，嘴裡還念念有詞，咒罵不停。

桑尼

你這個王八蛋！

卡洛跌倒，伸手攫住鐵欄杆撐著，兩手鎖死不放。桑尼反覆猛踢，卡洛抖縮曲身。桑尼握緊拳頭，如鐵鎚般狠狠揍擊卡洛的臉部和身軀。卡洛的鼻子鮮血直流，但他唯一能做的，還只是死硬抓緊欄杆。桑尼努力要掰開他緊扣的雙手，甚至用牙齒啃咬。卡洛尖聲哀叫，卻仍死不放手。

卡洛

啊啊啊！

桑尼抓住卡洛大腿，緊咬牙齒，奮力拖扯，試圖迫他鬆開緊扣鐵欄杆的雙手。顯然卡洛比他勇壯，根本無法拉開。桑尼抓起一個垃圾桶，砸在卡洛身上，然後攫住他的頭髮，用桶蓋猛力捶擊卡洛臉部，直到他鬆手，匍匐爬到街路上。桑尼再補踢他三腳，卡洛終於癱臥在消防栓的噴水下。桑尼已累得上氣不接下氣，他結結巴巴地警告血流滿面的卡洛。

桑尼

再碰我妹一下，我就殺了你。

桑尼又踢了卡洛最後一下，卡洛翻過身來，仰躺在排水溝裡。桑尼和保鑣走回車上，那些孩童還站在那裡看著卡洛。

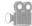

幕後

這場戲在曼哈頓118街、快活大道（Pleasant Avenue）口拍攝。肯恩要求道具師去截一段工業用掃帚柄，放在他車裡；他想到可以用它來丟卡洛這點子。肯恩演這場戲必定很興奮帶勁 —— 儘管這場戲大部分是替身和特技演員，飾演卡洛的演員姜尼‧魯索的搏命演出，還是使他裂了兩根肋骨，並且擦傷了手肘。

失誤與穿幫

在這處全片最有名的技術失誤中（也就是現在習稱的「揮空」，桑尼揮空的一拳，離卡洛有一哩之遙——雖然擊中的「聲音」清晰可聞。柯波拉惋惜說會有這麼尷尬的失誤，都得歸因於該片緊縮的預算：「在那時候我們就是趕趕趕，結果拍出來最好的一個鏡次，就有了這個揮空。換成今天，就可以用數位特效來搞定。」這個失誤經常被拿來戲仿惡搞：在《辛普森家庭》（The Simpsons）中，美枝（Marge）就在類似的風格和情境下痛毆行兇的搶匪；在《夥計：動畫影集》（Clerks: The Animated Series）其中一集中，潔哥（Jay）和沉默鮑伯（Silent Bob）也用同樣的手段來對付查理‧巴克利（Charles Barkley）。

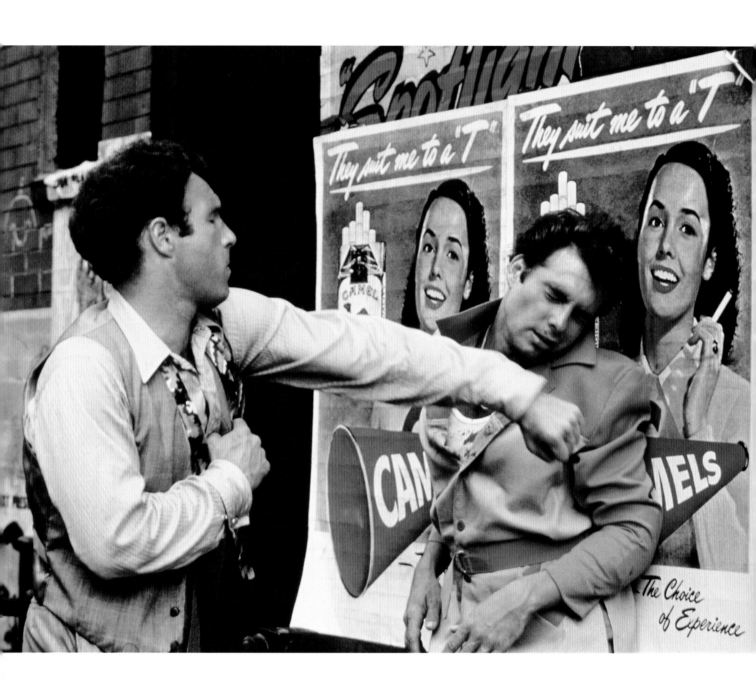

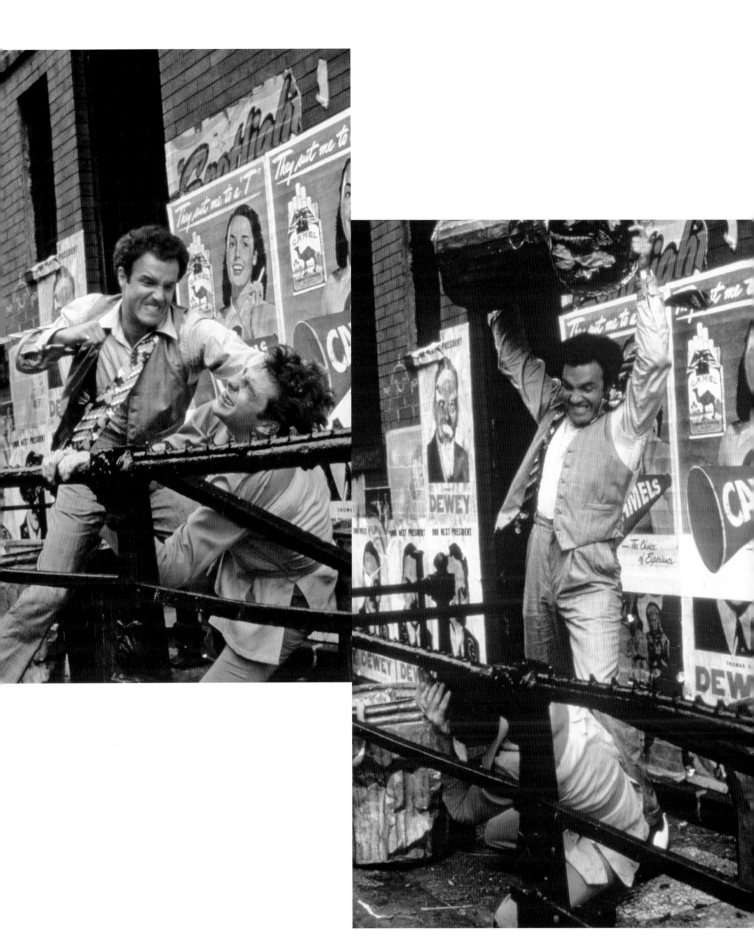

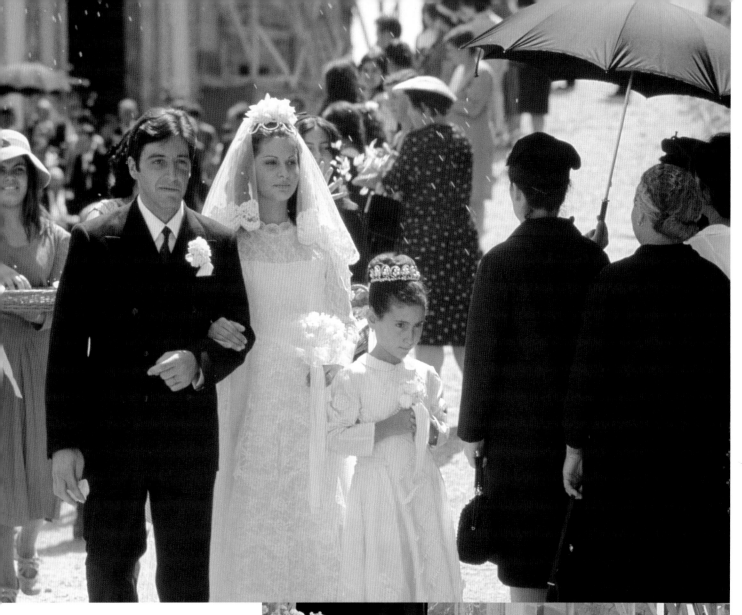

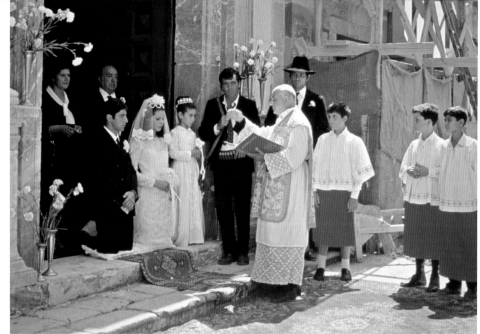

外景 日：維特利村教堂

教堂古鐘塔的鐘聲不絕於耳。**麥克**和**阿波蘿妮雅**的婚禮甫結束，便奏起古老、不協和的**音樂**。

村裡街道上婚禮的隊伍，其和諧的情調，簡直再現了五百年前的古禮。最前方是銅管樂隊，緊跟著**法布里奇歐**和**嘉羅**，揹著獵槍。婚禮宴會，包括一個身穿堅信禮袍的女童和拋灑的穀粒；家族的親朋男丁，乘坐輪椅的**湯馬西諾閣下**，以及無數鎮民。我們完全依照西西里傳統古禮，呈現婚禮遊行行列、喜慶儀式和各式舞藝表演。

全鎮婚禮隊伍的**鳥瞰鏡頭**。

新娘**阿波蘿妮雅**容光煥發；**麥克**儘管下巴略顯僵滯，依然英俊瀟灑。

外景 日：維特利村廣場

麥克和**阿波蘿妮雅**在一圈圈賓客間穿梭走動，然後兩人面帶笑容在婚禮現場翩翩起舞。

溶到：

技術竅門：製片細節

卡麥恩‧柯波拉為婚禮的音樂作曲。

演職員：戈登‧威利斯

據柯波拉說，攝影指導戈登‧威利斯最喜愛的鏡頭是一個西西里鄉間的俯瞰鏡頭。

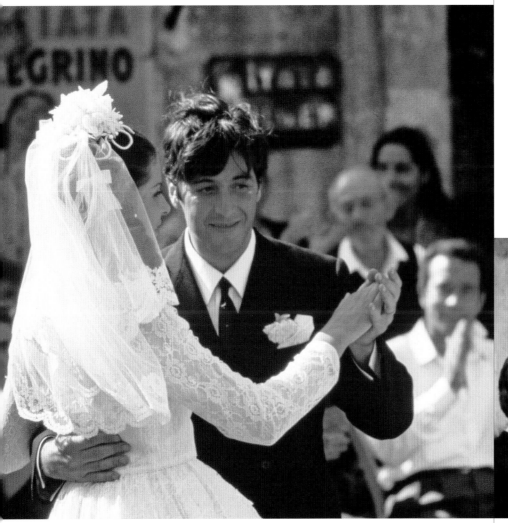

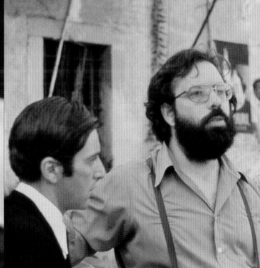

 改編與剪掉的鏡頭

拍攝劇本中寫了，卻不在 1972 年的影片裡的鏡頭：

· 婚禮後翌晨，麥克端詳著床上沉睡的新娘。

· 凱前往柯里昂宅邸，遇見同情她處境的柯里昂夫人，收下凱的信。隨後她告訴凱別再指望了：「妳聽我說。妳回家，回去妳的家庭，然後找個好人結婚吧。忘了麥奇；他已經配不上妳了。」她直直盯著凱的眼睛，而凱也了解她的意思。至於凱如何解釋這一切，小說裡寫得非常清楚明白：「她努力去適應，她所愛的年輕人竟是個冷血的兇手這個事實。而且，告訴她這件事的，是來自最最不可懷疑的人：他的母親。」

· 書裡有寫到關於凱的父母親的場景，電影裡則無。

· 卡洛與康妮爭吵那場戲的剪接，增加了一些對白，以及來電取消晚餐約會的女人的部分。康妮接了電話之後，卡洛在淋浴的一小段戲也拍了，但沒用在電影裡。那個鏡頭有放進《教父三部曲：1901-1980》中。

內景 夜：麥克的別墅房間

麥克拉開陰暗的房間的百葉窗，轉過身來；**阿波蘿妮雅**身著婚紗襯衣，微顯驚慌，卻仍甜美可人。**麥克**走向她，站著凝視她美得出奇的容顏、迷人的秀髮和身軀好一會兒。悠緩且輕柔地，他吻了她。她讓襯衣滑落地板；他們再度親吻擁抱。

外景 日：柯里昂宅前院

這天陰雨綿綿，幾位年輕**弟兄**，穿著外套，分別成群安靜地站駐在主屋和圍籬內的幾個據點。一輛計程車開到，**凱·亞當斯**走下車來，身上罩著亮橙紅色雨衣；計程車駛離，她走過大門，和裡面一位**弟兄**交談。**湯姆·海根**走出主屋，快步向她走來。

> **海根**
> （和她握手）
> 嗨！沒有料到你會來，凱，怎麼不先打個電話？

> **凱**
> 有啊，我打過啦。我的意思是，我寫過信，也打過電話。現在，我想聯絡到麥克。

> **海根**
> 沒有人知道他在哪。我們知道他沒事，就只知道這樣。

凱望向一輛汽車，車窗碎裂、車門砸毀。

> **凱**
> 呃，那怎麼了？

> **海根**
> （若無其事地）
> 那是樁車禍，但沒人受傷。

> **凱**
> 湯姆，請你把這封信交給麥克好嗎？拜託。

> **海根**
> （拒收那封信）
> 我如果接受，法院就可證實我知道他的行蹤。現在只能耐心點，凱。他會和你聯絡的，好嗎？

> **凱**
> 我讓計程車走了，我方不方便進去打個電話另外叫一輛？

> **海根**
> 來吧，對不起，來吧。

海根牽著她的手肘，帶她走進主屋。

淡出。

淡入：

內景 日：康妮和卡洛的公寓

電話鈴響。懷著身孕的**康妮**，身穿襯衣和浴袍，接起電話。

<div align="center">

康妮

</div>

喂，喂？

<div align="center">

女子聲

</div>

（電話中）

卡洛在嗎？

<div align="center">

康妮

</div>

你哪位？

<div align="center">

女子聲

</div>

（電話中）

我是卡洛的朋友，請轉達他，我今晚沒空。

康妮掛上電話。

<div align="center">

康妮

</div>

（低聲嘀咕）

……賤貨。

康妮走進臥室，對著正在穿衣的**卡洛**說話。

<div align="center">

康妮

</div>

晚餐準備好了。

<div align="center">

卡洛

</div>

我還不餓。

<div align="center">

康妮

</div>

飯菜都在桌上，快涼了。

<div align="center">

卡洛

</div>

我晚點在外頭吃。

<div align="center">

康妮

</div>

你剛剛才叫我給你煮晚餐的！

<div align="center">

卡洛

</div>

嘿，滾一邊去好嗎？

<div align="center">

康妮

</div>

你才滾蛋！

🎥 幕後

據柯波拉說，勞勃·伊凡斯告訴過他要拍一部「很電影的電影」。被問到那是什麼意思，伊凡斯解釋說那要有很多動作。拍到這裡的時候，伊凡斯不認為那電影夠暴力，曾有個建議說要找個動作導演來接手。柯波拉要努力解決康妮與卡洛吵架那場戲的調度，又要盡可能塞進許多動作；他與塔莉雅·雪兒在排練時，超逗笑的是，扮演卡洛的是柯波拉九歲大的兒子。事後看來，柯波拉認為那場戲「太誇張了」。

🏳 義大利作風

滾一邊 *ba fa'gul'* 措辭可譯為「操你」。

她用力轉身，跑進廚房。我們隨即聽到**杯盤碗碟碎裂聲**。

卡洛
你這骯髒的義大利婊子。

卡洛慢條斯理地走出去，**康妮**則將餐具櫥中的盤碟一疊一疊往地上猛摔。

卡洛
好啊，你就摔啊，你這被寵壞的義大利婊子，全部都摔破啊。

康妮尖吼，他隨她進到餐廳，她持續摔破杯盤。順勢也把晚餐掃落地上，啜泣起來。

康妮
你何不乾脆帶那個妓女回家吃晚飯？

卡洛
說不定我就會……現在，把它清乾淨！

康妮
鬼才要啦！

他抽出褲子上的皮帶，對折過來。

卡洛
清乾淨，你這乾瘦小淫婦。我說清乾淨。清乾淨！
清乾淨！你把它清乾淨……清乾淨！清——乾——淨！

他揮著皮帶，打她的屁股。她在客廳亂跑亂竄，一邊對他猛丟東西，然後跑進廚房，抽出一把切菜刀，緊緊握著。

卡洛
來啊，過來殺我啊。像你爸一樣當個兇手。來啊，反正你們柯里昂一家
都是兇手。

康妮
我會喔！我會！我恨你！

卡洛
來啊，來殺我啊。給我滾，滾出去。

她突然刺向他下體，被他躲過。他奪下那把刀，她推開她，衝進臥室。

康妮
我恨你！

卡洛
這下好了，現在我來宰了你！你這義大利婊子！滾出來！

演職員：姜尼·魯索

姜尼·魯索的來歷相當不尋常——雖然沒當過演員——做過的工作五花八門，曾經擔任過廣播主持人、拉斯維加斯夜總會司儀，以及珠寶業大亨等等。他也在拉斯維加斯電視節目《歡迎進入我的生活模式》（*Welcome to My Lifestyle*）裡待過一小段時間，在節目中訪談脫衣舞夜總會的各色人等。魯索決心要在《教父》裡爭取一個角色。

他自己製作了三十七分鐘長的試鏡帶，寄到製片組來。魯索表示，他根據《教父》小說，自擬腳本，減重八十多磅，並演出所有他認為適合自己性格的角色：卡洛、麥克和桑尼。

幾個月後，他搭乘一部由穿著清涼迷你裙的辣妹駕駛的賓利跑車，來到片廠，要求試鏡。他被要求表演海扁一位自願擔任那場戲替身的辦公室秘書。他在《好萊塢報導》中如此描繪，他盡可能擺出極其義大利的架勢，表演得有模有樣，嚇壞了那位女士：「有一刻她嚇得翻過一張咖啡桌飛奔逃離，伊凡斯簡直嗨到不行，大吼一聲『卡！』」然後他們說我可以演那個角色。」魯索後來與馬龍·白蘭度重聚，在《新鮮人》（*The Freshman*, 1991）裡客串一個小角色，又與艾爾·帕西諾在《挑戰星期天》（*Any Given Sunday*, 1999）裡同場演出。

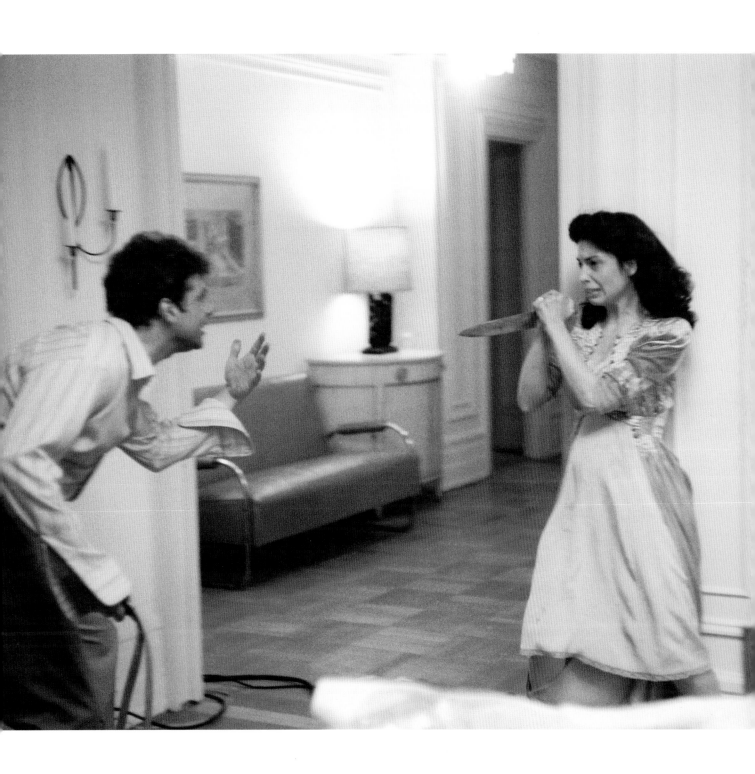

她奔逃進浴室，砰一聲把門甩上。**卡洛**追過來，猛踹那門。我們聽見他狠狠揍她，而她放聲尖叫。

內景 日：教父家廚房

康妮的媽在廚房裡，一手抱著哭號的**嬰孩**，另一手接聽著電話。

夫人
康妮，怎麼回事？我聽不清楚，怎麼了？康妮，大聲點，嬰孩在哭。
（把話筒交給桑尼）
桑提諾，我搞不懂……我不知道……不明白。

桑尼
（向嬰孩）
噓——
（講電話）
什麼事，康妮。

康妮的聲音
（在電話中）
你不要來……

桑尼
聽著，你在那等著。不不，你就在那等。

他掛上電話，在那站了一下。

桑尼
王八蛋！

媽媽
怎麼回事？

桑尼握拳猛捶牆壁，隨即匆匆跑出去。

外景 日：宅邸

桑尼很快走出家門，奔向車子。

桑尼
（向坐在門房的保全）
快打開天殺的閘門。抬抬你的屁股！

桑尼的車子正要開走，海根趕到大門外面。

海根
桑尼，桑尼，搞什麼！

桑尼

（向海根）
讓開！

海根趕緊走向一群**弟兄**。

海根

跟著他，快！

三位**弟兄**上了車。

外景 日：堤道及收費亭

桑尼的車取道瓊斯灘堤道，來到一座收費亭，停在另一部車後面。桑尼開上收費亭邊，遞了一張鈔票給收費員。前面那部車又停下來，把桑尼卡在收費亭。桑尼對前車撳了喇叭。

桑尼

王八蛋！快點，快！

桑尼轉向收費亭，**收費員**掉落了零錢，一邊彎下身去撿拾，一邊關上門。桑尼看向他右邊的收費亭，窗內冒出**四個槍手**，手執機槍；前面那部車裡也竄出**幾個人**。許多管機槍同時瘋狂向他掃射。射穿擊碎他兩邊收費亭的窗戶；前面那票槍手也向他狂射。他的車窗整個被擊落，子彈也在他的車門扎滿斑斑洞孔。他的手臂和兩肩也被機槍打得彈痕累累，而且沒完沒了，那些刺客簡直殺紅了眼，生怕不這樣桑尼可能死不了。

在機槍掃射中，**桑尼**推開車門掙扎著出來。他像蠻牛一般發出巨大的**吼叫**，然後摔跌在地上。**一個刺客**又近距離補上幾陣掃射，再猛踢他的頭臉。**那些殺手**急匆匆回到他們車上，迅速駛離。

桑尼保鑣的座車停在安全距離之外，深知他們來得太遲。

 技術竅門：製片細節

桑尼慘死那場戲在布魯克林的佛洛伊德‧班奈特（Floyd Bennett）機場拍攝。劇情顯示事情係發生在通往長堤的瓊斯灘堤道（Jones Beach Causeway）。

 失誤與穿幫

儘管桑尼那部車的擋風玻璃已經先被槍彈掃射得稀巴爛，在保鑣的車輛駛近時，你可以看到完好的擋風玻璃上的反映。另一處較細微的連戲錯誤，是車頂上的子彈孔，消失之後又出現了。

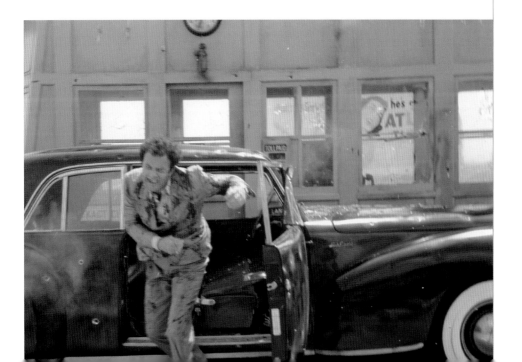

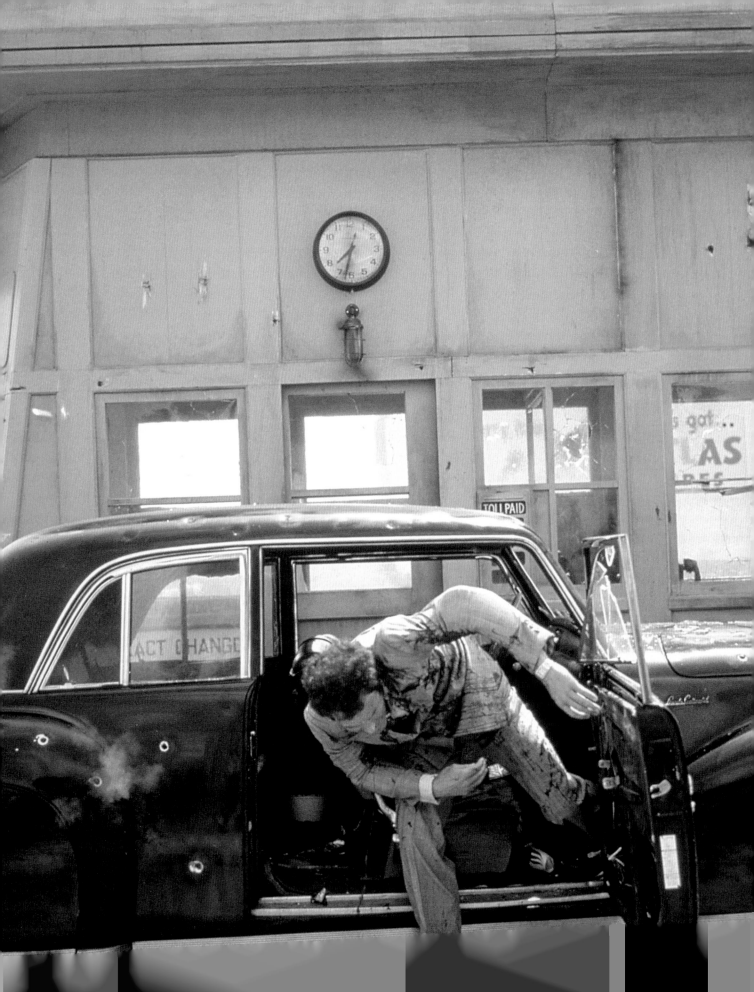

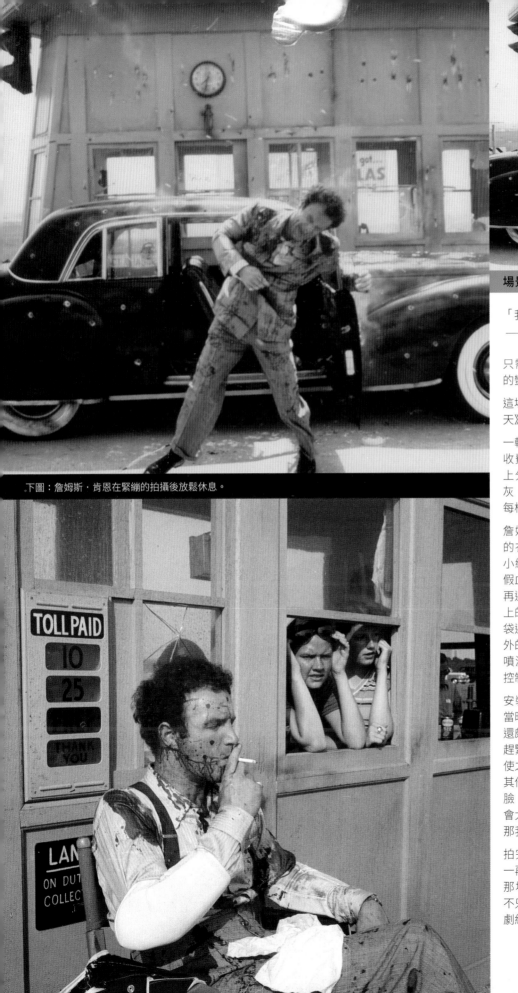

下圖：詹姆斯·肯恩在緊繃的拍攝後放鬆休息。

場景剖析：桑尼·柯里昂之死

「我們簡直把那車子轟爆了。」
—— 製片艾爾·魯迪《婦女家庭雜誌》，1972

只需一個鏡次，桑尼·柯里昂那活蹦亂跳的蠻勁，就整個被摧毀。

這場戲，讓人想起風格創新的《我倆沒有明天》，對劇組而言，是一場技術上的夢魘。

一輛漂亮的 1941 年款林肯豪華轎車和一座收費亭都安裝了可裝卸式安全玻璃。車身上分別鑽了兩百個「彈孔」，然後填上油灰、上漆，填進一些可以遙控引燃的炸藥。每樣裝置都可以通電遙控。

詹姆斯·肯恩變成某種行動定時炸彈。他的衣服上裝了許多小銅盒，每只盒上各有小縫隙，填上少許火藥，最上面擺著裝有假血的小小塑膠袋。小銅盒都用電線串接，再連到藏在他背後的電纜。在他頭髮上和臉上的小銅盒沒裝火藥，只有血袋。那些小血袋連結著細得幾乎看不見的金屬線，當畫面外的技術人員拉扯金屬線，小血袋會爆開，噴濺假血。電線則從肯恩的褲內一路拉到控制台，以操控火藥爆裂。

安裝在肯恩身上那一百一十只小銅盒，是當時電影史上最多的一次，如果操作不當，還頗危險。當那些刺客開始掃射，特效人員趕緊猛按控鈕，每個控鈕引發一處小爆破，使之看起來就像子彈射入肯恩一般。同時，其他場務人員拉扯金屬線，血滴迅即噴濺頭臉。肯恩在受訪時表示：「對那場戲我不會太在意，不過如果我說我一點也不緊張，那我就不夠老實了。」

拍完那場戲後，肯恩感覺有些暈眩，並且一再查看，確定臉部和頭髮是否毫髮無傷。那場戲拍下來，沒有出任何狀況，幸運的不只他一人；拍一回的支出高達十萬美元，劇組根本負擔不起再拍一個鏡次。

175

演職員：勞勃·杜瓦（p. 172-173）

魯迪·瓦利（Rudy Vallee）覬覦著湯姆·海根這個角色，不過要演出這個三十五歲的角色，他實在太老了。其他可能的演員有彼得·杜納（Peter Donat）、馬丁·辛、洛伊·辛尼斯（Roy Thinnes）、巴利·普利莫斯（Barry Primus）、勞勃·彭恩（Robert Vaughn）、李察·穆里根（Richard Mulligan）、凱爾·杜利亞（Keir Dullea）、狄恩·史托克維爾、傑克·尼可遜以及·詹姆斯·肯恩（看樣子，他幾乎試遍了這部電影的每一個角色）。約翰·卡薩維提（John Cassavetes）和彼得·福克（Peter Falk）也在尋求這個角色，不過，任何一位都沒有競爭力──柯波拉就要勞勃·杜瓦。

杜瓦的職涯先在美國陸軍，後來運用退伍軍人福利進入紐約社區劇場戲劇學院（The Neighborhood Playhouse School of the Theatre in New York），和達斯汀·霍夫曼一起師事山福·梅斯納（Sanford Meisner）（和詹姆斯·肯恩和黛安·基頓同門），兩人合租一間公寓。這兩位力爭上游的演員和同僚金·哈克曼（Gene Hackman）也是深交好友。杜瓦的電影處女作是《梅崗城故事》（To Kill a Mockingbird）中的布·雷德利（Boo Radley）。杜瓦被選上演出湯姆·海根這個角色時，已經是得過獎的舞台劇演員，並且以出色的性格電影演員知名。他剛演完《外科醫生》（M*A*S*H），也在喬治·盧卡斯的《五百年後》裡軋一角。他和白蘭度〔（《凱

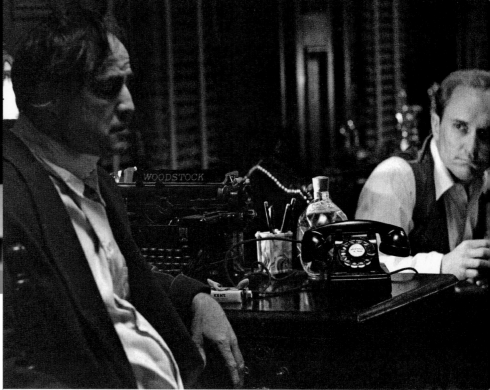

溶到：

內景 夜：教父的辦公室

辦公室裡僅**海根**一個人，獨自喝著酒。在他身後，**柯里昂閣下**，穿著睡袍和拖鞋，慢慢走進來。他直直走向一張椅子並坐下。他一臉嚴肅，仔細端詳著**海根**的眼睛。

柯里昂閣下

　給我喝一口。

海根把他那杯茴香酒遞給老人家。教父一口喝下。

柯里昂閣下

　我太太在樓上哭。我聽見車子一輛輛開來家裡。我的軍師，我想你應該　告訴我，大家都知道的事。

海根

我沒告訴媽媽任何事。剛才我正想上去喚醒你，並告訴你。

柯里昂閣下

但你需要先來杯酒。

海根

是的。

柯里昂閣下

那現在你已經喝了。

海根

（嗓音低沉）
他們在收費站殺了桑尼，他死了。

柯里昂閣下歎一口氣，眨眨眼，強忍淚水。

柯里昂閣下

我不想深究此事，我不要報仇。我要你安排一次與五大家族領袖的會談
……這場大火拚該喊停了。

教父有些不穩地站起身，輕拍海根的背。

柯里昂閣下

打電話給波納塞拉，我現在需要他了。

教父離開房間，緩慢地走上樓。海根走到電話旁，撥號。

海根

我是湯姆·海根。維多·柯里昂請我打這通電話。
現在是你還教父人情的時候了。

內景 夜：葬儀社停屍間

從電梯門後看過去，我們看到亞美利哥·波納塞拉從另一側搭著電梯下樓。海根的聲音繼續著。

海根

他確信你會回報他的。他在一個鐘頭之內會到你的葬儀社，請在那裡等
他。

電梯門打開，兩個男人搬出一個擔架，上面屍體的兩隻腳從灰色毯子裡頭伸出來。接著是海根；其後，另一位男士從暗處走出來，略顯舉棋不定，是柯里昂閣下。他走向波納塞拉，靠得很近，一語不發。他淡漠的眼神直盯著那位驚惶的殯儀師。凝望一會之後：

達警長》（The Chase）]、肯恩（柯波拉的《雨族》）兩位都曾共事，在《教父》裡與他們再度合作。打從一開始，柯波拉就認定要杜瓦和肯恩分別飾演湯姆·海根和桑提諾·柯里昂這兩個角色。他很早就找他們排戲，還請他們吃午飯。花了數十萬美元和好多個月時間的試鏡之後，柯波拉如願選到他最初屬意的演員；正如肯恩所言，他只花了「四個醃牛肉三明治」的代價就都搞定了。杜瓦在《教父》裡演出的片酬是三萬六千美元。杜瓦，他那世代最偉大的演員之一，婉拒在《教父第三集》裡露臉，因為，正如他在《六十分鐘》節目裡聲稱：「如果他們付給帕西諾的是付給我的兩倍，那還好，但不應該是三倍或四倍，他們就是這麼做。」演員和劇組中許多人認為，前兩部《教父》之後，這部片子無法滿足大家的預期，部分應該歸因於片中少了杜瓦飾演的海根。2007年，杜瓦如此評斷第一集《教父》：「這部電影的傑出與成就，完完全全要歸功於法蘭西斯·福特·柯波拉，別無他人。那是他的眼光。只有他一個人能夠拍得出來。」

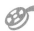 **改編與剪掉的鏡頭**

在原著小說和劇本中，桑尼遭暗算都安排為倒敘。先是桑尼開車前往收費亭，接著是湯姆·海根打電話給波納塞拉，請他回報教父之恩，然後才是桑尼遇刺。

 改編與剪掉的鏡頭

在前製作的劇本中有一場波納塞拉和他太太的戲沒有放進1972年的電影中：接了海根的電話後，波納塞拉冷汗直流，擔心他可能成為非法行動的共犯，咒罵著「都怪我那天去找了教父。」另外一場戲也沒剪進去，波納塞拉打開葬儀社大門等著。一部汽車駛過來，幾位弟兄搬進一具屍體，「波納塞拉驚駭地閉上眼睛，卻也指示弟兄們該往哪搬運他們那不祥的重擔。」

「我第一次觀看《教父》的時候，它讓我反胃；我看到的盡是我的失誤，我恨透了它。不過，幾年後，我在電視上從不同的角度又看了一次，我判定這是一部相當好的電影。」

—— 馬龍·白蘭度，
在他的自傳《母親教我的歌》一書裡

技術竅門：製片細節

防腐室那場戲在曼哈頓第一大道與 29 街口的貝爾悠醫療中心拍攝。運貨電梯故障，延誤了拍攝進度。

幕後

在小義大利區拍攝的時候，馬龍·白蘭度開始愛上文森餐廳（Vincent's）的辣椒醬墨魚。當維多俯身端詳桑尼的屍體時，白蘭度手拿上還著一盒美食，在攝影機帶不到的地方。

<div style="text-align:center">

柯里昂
我的朋友啊，你準備好為我服務了嗎？

波納塞拉
是的，但是，你要我幫什麼忙？

</div>

教父移步到停屍台上的屍體旁。

<div style="text-align:center">

柯里昂閣下
我要你竭盡所能，運用一切技巧。我不希望他母親看到他這個樣子。

</div>

他拉下灰色毯子，**波納塞拉**看到桑尼·柯里昂彈孔累累的臉孔。

<div style="text-align:center">

柯里昂閣下
（情緒激動）
看看他們怎樣虐殺我兒子。

</div>

下圖：葬儀社場景幕後一瞥。

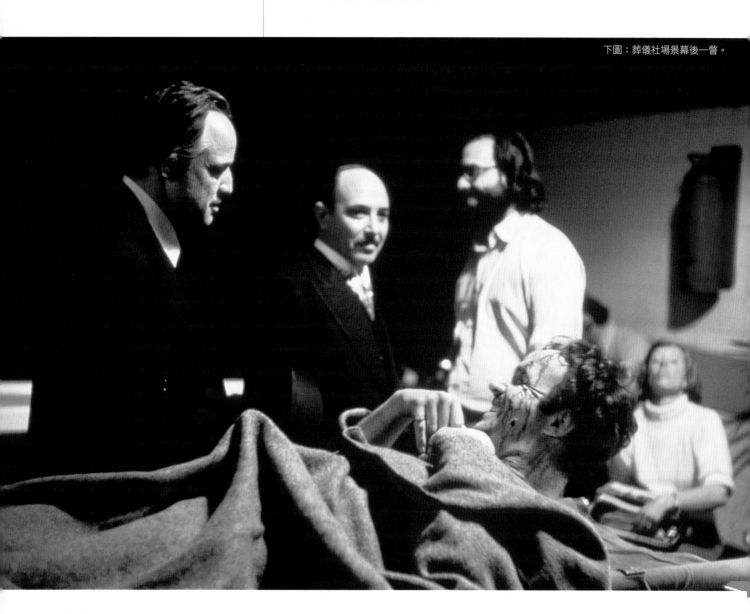

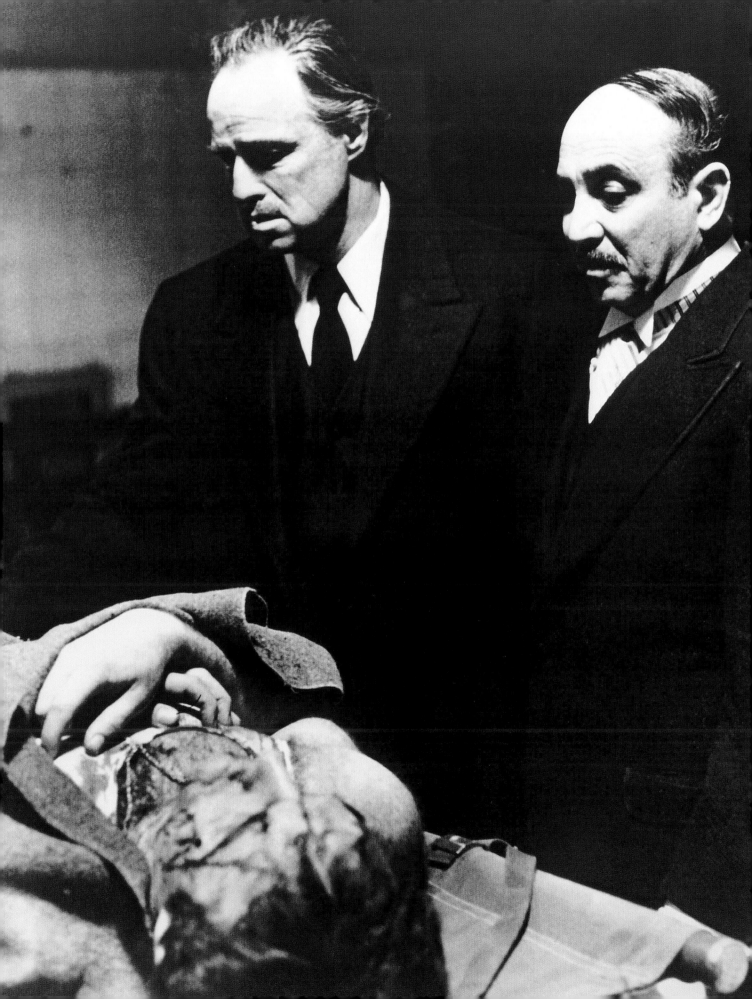

外景 日：湯馬西諾家庭院

阿波蘿妮雅笑著駕駛那輛小愛快。**麥克**教她開車，假裝很害怕。她開得手忙腳亂，偶爾撞翻花園的椅子。幾位**牧羊人**揹著獵槍，在大門口附近巡行警戒。汽車停妥，**麥克**下車。

他們用義大利語交談，**上字幕**。

麥克
教你英語比較安全！

　　　　　　　　　　阿波蘿妮雅

　我懂英語……
　　　（用英語說）
　星期一、星期二、星期四、星期三、星期五、星期日、星期六。

　　　　　　　　　　　　麥克

　哇，好棒棒！

　　　　　　　　　　阿波蘿妮雅

　　　（說義大利語）

一輛車按著喇叭，開進庭院。**麥克**協助**湯馬西諾閣下**下車。

<div align="center">

麥克

</div>

歡迎，湯馬西諾閣下。

<div align="center">

湯馬西諾閣下

</div>

（說義大利語）

<div align="center">

麥克

</div>

巴勒摩一切可好？

阿波蘿妮雅親吻湯馬西諾閣下。

<div align="center">

阿波蘿妮雅

</div>

麥克在教我開車……看，我開給你看。

阿波蘿妮雅回到車上。

<div align="center">

麥克

</div>

巴勒摩一切都好嗎？

湯馬西諾閣下看起來疲倦而憂慮。

<div align="center">

湯馬西諾閣下

</div>

年輕人不再尊重任何事了……時代越變越糟了。這裡對你已經變得太危
險了。我要你……立刻搬去希拉古莎附近的別墅。

<div align="center">

麥克

</div>

有什麼不對了？

<div align="center">

湯馬西諾閣下

</div>

美國傳來壞消息。你大哥，桑尼，他們殺了他。

頓時，紐約、索洛佐和五大家族火拚的種種，都回到**麥克**的腦海，汽車喇叭聲打斷他
的思緒。

<div align="center">

阿波蘿妮雅

</div>

（使著性子）
我們走吧……你說好的。

<div align="right">

溶到：

</div>

外景 日：別墅庭院

清早，**麥克**從臥室窗口探頭出來。**法布里奇歐**坐在下方一張花園椅上，梳理他那濃密
的頭髮。**麥克**招呼著，**法布里奇歐**望向樓上窗戶。

<div align="center">

麥克

</div>

法布里奇歐！

馬龍・白蘭度是西西里島上所
有真正的教父欽羨的對象。他
們都希望像他那麼英俊瀟灑、
雍容優雅。

—— 巴勒摩新聞（Palermo Newspaper）編輯，
根據《好萊塢報導》，
於《教父》在義大利上映之後

181

演職員：席夢內妲・史黛凡內莉

選角指導佛列德・魯斯考慮過幾位知名年輕女星來飾演阿波蘿妮雅，例如奧莉薇亞・荷西（Olivia Hussey），演過柴菲萊利（Zeffirelli）的《殉情記》（Romeo and Juliet）。柯波拉說十六歲的席夢內妲・史黛凡內莉（Simonetta Stefanelli）吸引了他的目光，因為她試完鏡後像個小女孩般蹦蹦跳著離開。後來，席夢內妲這樣描述她的角色：「我遇見他，我嫁給他，我死了。」

> **法布里奇歐**
>
> 什麼事？

> **麥克**
>
> （說義大利語，上字幕）
> 備車。

> **布里奇歐**
>
> 你要自己開嗎，老闆？

> **麥克**
>
> 是。

> **法布里奇歐**
>
> 你太太跟你一起嗎？

> **麥克**
>
> 不，我要你送她回娘家，待到一切都安全了。

> **法布里奇歐**
>
> 好的，隨你吩咐，老闆。

內景 日：別墅廚房

麥克已著好裝，走進廚房。嘉羅正在用餐。

> **麥克**
>
> （說義大利語，上字幕）
> 嘉羅，阿波蘿妮雅在哪？

> **嘉羅**
>
> （說西西里語，上字幕）
> 她想讓你驚喜。她要開車，她要當個很好的美國太太。

麥克微笑著走開。

> **嘉羅**
>
> （說西西里語，上字幕）
> 等等，我去拿行李。

外景 日：別墅庭院

車已備妥，**阿波蘿妮雅**坐在駕駛座，像個孩子般把玩著方向盤。

嘉羅提著行李到車旁，放進行李箱中。

麥克下樓，來到庭院。他看到庭院另一頭的**法布里奇歐**走向大門。

<center>**麥克**</center>

法布里奇歐，你要去哪裡？

汽車喇叭響了，**麥克**轉過身來。

<center>**阿波蘿妮雅**</center>

<center>（說義大利語，上字幕）</center>

麥克，在那裡等！我開過去！

此刻，**麥克**覺得不對勁。他看看**法布里奇歐**，他回頭看一眼**麥克**，便跑出大門外。**麥克**向前幾步，伸出手。

<center>**麥克**</center>

不要！不要，阿波蘿妮雅！

她一發動引擎，他的喊叫聲瞬間就被巨大的**爆炸聲**淹沒了。**麥克**被往後震開，整部車已經被包覆在濃煙和火焰當中。

<div align="right">淡出。</div>

義大利特效人員以高強度炸藥炸毀汽車。

 改編與剪掉的鏡頭

這個段落裡有幾個部分,和小說、前製作拍攝劇本裡所寫的都不相同:

・麥克的復仇

小說中,麥克悲痛欲絕,衝口說但願現在他是父親的兒子,可以馬上回家。在拍攝劇本中,神色憂傷的麥克誓言:「法布里奇歐(Fabrizio)。告訴你的牧羊人,帶法布里奇歐來給我的人,將會擁有全西西里最豐饒的牧場。」有一場戲也拍了,但沒放進1972年的電影裡,其中只有一句簡短的台詞「請法布里奇歐來。」這場戲出現在《教父1902-1959:全本史詩》和《教父三部曲:1901-1980》中。

・西西里段落以及五大家族會談

在拍攝劇本裡,西西里的場景為一個連續完整的段落,所以整段劇情緊接在五大家族會談之後展開。如果維持這個順序,多少會顯得有些不協調,因為那場會談應該是要協商五大家族和平共處吧。劇本裡有個相當不具說服力的解釋:教父研判,暗殺計畫一旦啟動就很難叫停。1972年的電影,從阿波蘿妮雅遇難那場戲(在桑尼死後),直接切到會談現場。這一來,完成的影片就使麥克的暴力殲敵與和平的訴求有了關聯,更且連結了西西里和紐約這兩個一直以來對比鮮明的世界。

・麥克與教父重聚

在拍攝劇本裡有一連兩場關於麥克與父親重聚的戲(在阿波蘿妮雅死後),並未剪入1972年的電影,有收進本書裡。

刪 除 的 場 景

淡入

外景 日:宅邸(1951年春)

復活節。

俯瞰春天的**柯里昂宅邸**。成群的**孩童**,包括許多柯里昂家族的兒輩和孫輩,在宅邸四處東奔西跑,找尋糖果寶藏和復活節彩蛋。

教父已顯得蒼老、瘦小許多,穿著寬鬆的長褲、方格呢襯衫,頭戴舊帽,獨自在菜園裡走動,照料著一排一排肥美的番茄植栽。

突然,他站定看著前方。

麥克站在那,還提著手提行李箱。

教父一時百感交集,向**麥克**方向走了幾步。

麥克放下皮箱,走向**教父**,緊緊擁抱他。

> **柯里昂閣下**
>
> 　兒子……

內景 日:橄欖油工廠

柯里昂閣下引領**麥克**走過廠房的走廊。

> **柯里昂閣下**
>
> 　這棟老房子見證了它的時代,已經不能夠再做生意了……太小,太老了。

他們進入**教父**的玻璃隔間辦公室。

> **柯里昂閣下**
>
> 　你有沒有想過要娶個老婆?成立個家庭?

> **麥克**
>
> 　(難過地)
> 　沒有。

> **柯里昂閣下**
>
> 　我了解,麥克。不過,你知道,你一定要成家。

> **麥克**
>
> 　我要有小孩,我要有家庭。但我不知道什麼時候。

> **柯里昂閣下**
>
> 　你要接受既有的現實,麥克。

麥克

我可以接受既有的一切；我可以接受，但我從來都無法選擇。從我一出生，你都已經幫我安排好了。

柯里昂閣下

不，我要你做別的。

麥克

你要我當你的兒子。

柯里昂閣下

沒錯，不過，是要當教授、科學家、音樂家……的兒子以及，天曉得，當州長，甚至是總統的孫子；在美國，沒有什麼是不可能的。

麥克

那我為什麼成為像你一樣的人？

柯里昂閣下

你是像我；我們不願當傻瓜，成為傀儡，在別人操弄的繩索上跳舞。我希望揮刀舞槍、鬥狠殺戮的時代已成過去。那是我的不幸，那是你的不幸。我十二歲時就要在柯里昂村的街道上被追殺，就因為我父親的緣故。我無從選擇。

麥克

一個人必須選擇他要成為什麼。這我相信。

柯里昂閣下

那你還相信什麼？

麥克沉默不語。

柯里昂閣下

要相信家庭。你可以相信你的國家嗎？要由那些國家的大人物來決定我們該做什麼嗎？他們對外宣戰，要我們去打仗，來保護他們的一切？那些人僅有的天分，就是拐騙一大票人投票給他們，而你要把你的命運交到他們手裡嗎？麥克，五年內柯里昂家族可以完全合法化。要付諸實現，還會碰上許多難題。我已經做不到了，但是你可以，如果你選擇要做的話。

麥克聽著。

柯里昂閣下

要相信家庭；要相信古老的、高標的榮耀準則。要相信上溯數千年的，你的先祖的根源。成立一個家庭，麥克，並且保護它。這些是我們自己的事，我們自己的事。政府只保護那些自己有力量的人。要成為這樣的人……你可以選擇。

淡出。

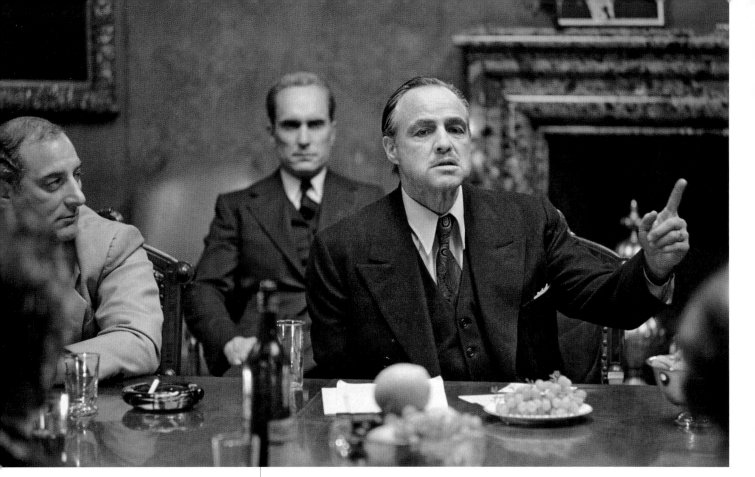

 失誤與穿幫

眼尖的《教父》迷注意到銀行大廈外頭的美國國旗上有五十顆星星，不是當時的正確數目：四十八（阿拉斯加和夏威夷為 1959 年新加入的兩州）。

 技術竅門：製片細節

銀行外觀在紐約聯邦準備銀行拍攝。室內戲的場景則在紐約賓州鐵路中央車站三十二樓董事會會議室拍攝。

演職員：魯迪・邦德

魯迪・邦德（Rudy Bond），飾演歐提里歐・顧尼歐（Ottilio Cuneo）也在馬龍・白蘭度兩部最知名的電影中演出：《慾望街車》（*A Streetcar Named Desire*, 1951）和《岸上風雲》（*On the Waterfront*, 1954）。

有人臆測維多・柯里昂這角色其實是維多・傑諾維斯（Vito Genovese）和喬・普羅法濟（Joe Profaci）兩人的混合體。

淡入：

外景 日：銀行大廈

紐約市金融中心一棟宏偉的銀行大廈。

內景 日：董事會會議室

銀行董事會會議室，窗戶透著亮燦的陽光。艾密利歐・巴齊尼坐在一張大會議桌前。我們聽見：

柯里昂閣下
巴齊尼閣下，謝謝你幫我安排今天這次會談。

鏡頭搖過圍坐會議桌的盛大陣容，桌上有醇酒、雪茄和幾盆堅果、水果等。

柯里昂閣下
也感謝紐約和紐澤西五大家族的領袖；布朗克斯區的卡麥恩・顧尼歐，布魯克林的菲利普・塔塔利亞，史塔登島的維克特・史特基。還有，遠從加州、堪薩斯城及全國其他各地過來的夥伴。謝謝大家。

海根扶**柯里昂閣下**坐下，幫他倒一杯水，然後坐在他身後。

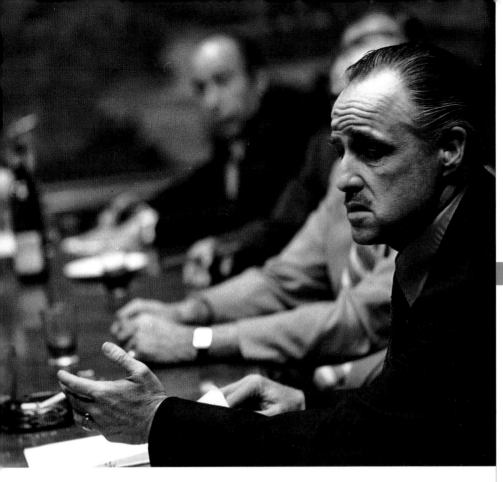

這場戲充滿**言外之意**；每一個人說的每一句話都是冰山的一角：實際上，他們都很想知道究竟教父有多疲弱或多強大；誰可能與他結盟了；他們對他忠誠和合作的基礎是什麼。

—— 柯波拉的筆記本

《教父》中柳橙的象徵意義

許多《教父》迷都相信柳橙在電影裡象徵或預示死亡——自有其理由。仔細考量下列幾場戲，以及其中所刻劃的人物最終的結果：

· 叛徒泰西歐的登場，是在婚禮中將柳橙往空中拋擲。
· 當珊卓拉（Sandra）在婚禮中提及桑尼難以啟齒的「那個」時，她前方桌上就有一缽柳橙。
· 沃爾茲的晚餐桌上明顯擺著一缽柳橙。
· 維多·柯里昂遇刺前買了一袋柳橙，倒下時也碰翻了一些柳橙。
· 弗雷多探視臥病在床的父親時，站在一簍柳橙旁邊。
· 五大家族會談時，在巴齊尼和塔塔利亞前方的水果盤上有一些柳橙。
· 維多心臟病發作、猝死時，嘴裡有一片柳橙皮。

柯波拉表示，他傾向使用柳橙，因為那是多功能的道具，而柳橙也使他想起西西里，不過在他心裡倒沒有想要強調柳橙的象徵意義。美術指導狄恩·塔弗拉利也作了說明。場景主要由暗沉、赭褐色調構成，橙色是相當巧妙的對比，並且與戈登·威利斯的暗調攝影互補。然而，種種臆測依然持續……

義大利作風

Pezzonovante 的意思是有權有勢人，大人物也。

柯里昂閣下

事情怎麼會演變到這個地步？我不知道。這是多麼不幸，多麼沒有必要。塔塔利亞失去一個兒子，我也失去一個兒子。我們該停手了。如果塔塔利亞同意，我也願意讓一切回復到從前的局面。

巴齊尼

我們都很感謝柯里昂閣下召開這次會談。我們都知道他說話算話，為人謙虛，而且總是講道理。

塔塔利亞

是啊，巴齊尼閣下。他太謙虛了。所有法官和政客都聽他使喚，他卻拒絕與大家共享。

柯里昂閣下

什麼時候？我何時拒絕過互通有無？在座你們都了解我。除了一次以外，我何時拒絕過？為什麼？因為我相信，這毒品的生意不出幾年就會毀了我們。我是說，這不像賭、酒和女人，這些都是人們想要的，而那些教會人士要禁止我們做的生意。過去，警方在賭博等方面，還會協助我們，但是一提到毒品，他們就斷然拒絕幫忙了。我以前那樣想，現在也是這麼想。

187

巴齊尼

時代變了，不像從前，我們想做什麼就做什麼。拒絕合作就不夠朋友。柯里昂閣下既然擁有全紐約法界、政界的人脈，就必須和大家分享，供其他人運用。他必須讓我們汲取油水。當然，他這項服務可以收費；畢竟我們不是共產黨。

大家都笑了。札魯奇站起來。

札魯奇

我也不相信毒品。多年來我多付一些薪水給手下，讓他們不要去沾毒品。有人找上門來，告訴他們，「我有白粉；你投資個三、四千元，就可以分到五萬元。」所以他們無法抗拒。我要正派經營，來管控這門生意。
（他的手敲擊桌面）
我不要它靠近學校，我不要它賣給孩童。那是寡廉鮮恥。我只要在城裡的黑人或有色人種之間流通。他們反正是畜生，就讓他們喪失靈魂吧。

在場各位多表贊同。柯里昂閣下聽了，表示看法。

柯里昂閣下

我本希望大家共聚一堂，理性討論。身為講道理的人，我願意為這些問題謀求必要的和平解決之道。

巴齊尼

那麼我們都同意了。允許毒品交易，但要管控。柯里昂閣下會提供我們美東的保護，然後我們和平相處。

塔塔利亞

但我必須有柯里昂的確切保證。時日一久，一旦他的地位越來越穩固，他會不會採取報復行動？

巴齊尼

你看，我們這裡都是講理的人；我們不需要向律師一般要確切保證。

柯里昂閣下

你說到復仇，復仇能夠使你兒子復活嗎？或者我的兒子？我放棄為我兒子復仇，但是我有個自私的理由。我的小兒子因為這索洛佐的事，被迫離開這個國家。

柯里昂閣下站起來。

好吧，我必須安排讓他安全回來，並洗刷不實的罪名。不過，我是個迷信的人，如果他不幸發生意外——如果他被警察開槍打爆頭，或者在監獄裡上吊，或者被閃電擊中，那我會歸咎於在座各位。那麼我就絕不饒恕了。
（停頓）

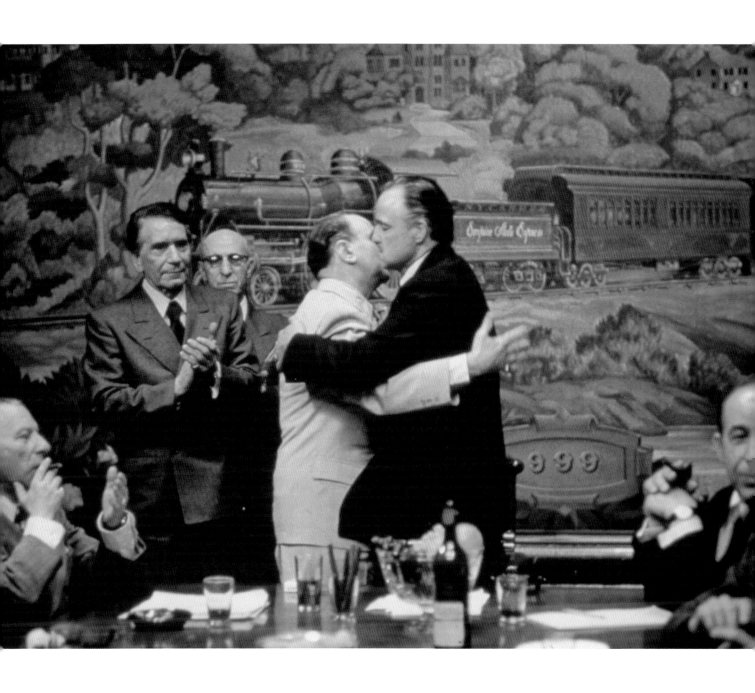

但是，除此之外，我鄭重地以我孫子的生命發誓，我不會是打破我
們今天在這裡所達成和議的人。

塔塔利亞站起來，頷首，並在會議桌主位，巴齊尼前方，與柯里昂閣下相擁。
眾人鼓掌。

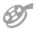

改編與剪掉的鏡頭

小說中載明，一位死囚菲利斯·博齊秋（Felix Bocchicchio），承認刺殺索洛佐和麥克魯斯基，讓麥克得以回家。

內景 夜：教父的禮車

教父的黑色禮車。他靜靜地坐在鋪有坐墊的後座上。**海根**坐他旁邊。夜裡，車燈不時閃過他們。

海根
我去見塔塔利亞時，要不要堅持他那夥毒品掮客都沒有前科？

柯里昂閣下
提出無妨，不要堅持。巴齊尼這種人，你不說他也明白。

海根
你是說塔塔利亞。

柯里昂閣下
塔塔利亞是個混球，他根本鬥不過桑提諾。
　　（頓了頓）
但我到今天才知道一直是巴齊尼在主使。

外景 夜：街頭

教父的車在夜色中駛遠。

　　　　　　　　　　　　　　　　　　　溶到：

外景 日：新英格蘭某小學

我們聽見**學童**笑鬧聲，隨後看見一群學童跟在他們老師**凱·亞當斯**後面。她似乎老了些，有些改變，但平靜快樂地工作與生活著。

她引領學童穿過街道，經過一輛停在樹蔭下的黑色豪華轎車。

凱
快點，南西。大家走在一起。雷恩？好，沒問題。

凱注意到**麥克**從轎車後面走出來。他身穿裁製得樸素的風衣，頭上戴著硬邊軟氈帽，顯然是在等她。我們近距離看著她，她明顯吃了一驚，不知該衝進他的懷抱，抑或大哭一場。

凱
你回來多久了？

麥克
我回來一年了，或許還不只。見到你真好，凱。

　　　　　　　　　　　　　　　　　　　溶到：

刪 除 的 場 景

外景 宅邸

麥克和柯里昂閣下在庭園散步。

柯里昂閣下
（比劃著）
西洋芹、番茄、彩椒……

麥克
爸爸，桑尼呢？西西里呢？

柯里昂閣下
我發誓我絕不會破壞和平。

麥克
但他們不就看成是軟弱的信號？

柯里昂閣下
那是軟弱的信號。

麥克
你已經說了你不會破壞和平。我可沒說。你不必參與其中，我會扛起所有責任。

柯里昂閣下
（微笑）
現在我們有的是時間，可以好好談。

他們繼續走過花園。

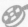 **改編與剪掉的鏡頭**

在普佐的小說中，凱一直和柯里昂夫人保持聯繫，夫人告訴她麥克已於何時回到家。麥克和凱在新罕布夏重逢的戲在加州米爾谷（Mill Valley）拍攝，是在主要攝影殺青之後許久才補拍的。電影這樣呈現麥克回到美國。不過，在拍攝劇本中包含這場麥克與父親重聚的戲，接著是麥克與父親在花園中散步，一邊討論著五大家族如何進行「和平」的協議。這兩場戲都拍了，但並未出現在原本 1972 年發行的電影中。

外景 日：新罕布夏馬路

麥克和凱慢慢走在一條鋪滿落葉的馬路上。黑色轎車尾隨在後，維持著一定的距離，一路跟著。

麥克
我現在幫我父親做事，凱。他病了，病得很重。

凱
但是你不像他，麥克。我以為你不會成為像你父親那樣的人。那是你告訴我的。

麥克
家父和其他有權力的人沒什麼不同。

凱
（眨一下淚眼）蛤？

麥克
就是要對其他人負責的人——如參議員或總統。

凱
你可知道你這話有多天真？

麥克
怎麼說？

凱
參議員和總統並不殺人。

他們停了下來。

麥克
喔，是誰天真了，凱？家父做事的那一套已經過去了，已經結束了。連他都知道。我是說，在五年之內，柯里昂家族會完全合法化。相信我，關於我的事業，我能告訴你的就是這些。凱……

凱
（相當動容）
麥克，你為什麼要來這裡？為什麼？你到底要我怎樣，都這麼久了？而你不打電話也不寫信。

麥克
我來這裡是因為我需要你，因為我關心你。

凱
（哭泣）
別說了，麥克。

<center>麥克</center>

因為我要妳嫁給我。

<center>凱</center>

（搖頭）

太遲了，太遲了。

<center>麥克</center>

拜託，凱……我會做任何你要求的事，來彌補我們之間所發生的一切。
因為那很重要，凱。因為，重要的是我們擁有彼此，我們要共度一生，
我們會有孩子，我們的孩子。凱……我需要你，而且我愛你。

麥克示意汽車開過來，他們上車。

<div align="right">淡出。
淡入：</div>

內景 日：教父的辦公室（1955 年）

柯里昂閣下的模樣已經蒼老、瘦小許多，穿著寬鬆的長褲，方格呢襯衫。他餵食著魚，
此時畫外的泰西歐、麥克和克里孟札圍坐桌邊談話。

⬡ 技術竅門：製片細節

這場戲裡的辦公室與第一場戲是在同一個
房間拍攝，用同一張書桌——並且為新任教
父重新裝潢。根據前期製作計劃明細的備
忘，原先的壁紙換成油漆，增添一座冷氣，
一套新沙發，一架小電視，並鋪了整個房
間的地毯。

泰西歐

巴齊尼的人搶了我們的地盤，而我們卻毫無作為。再過不久，我在布魯克林將找不到一處可以讓我掛帽子的地方。

麥克

耐心點吧。

泰西歐

我不是求你幫忙，麥克；只想擺脫束縛。

麥克

耐心點。

泰西歐

我們得保護自己。噢，給我個機會網羅一些新血。

麥克

不！我不想給巴齊尼開戰的藉口。

泰西歐

麥克，你錯了。

克里孟札入鏡。

克里孟札

柯里昂閣下，你說過有朝一日要讓泰西歐和我自立門戶。今天之前，我想都沒想過。現在，我求你批准。

鏡頭拉開，我們看到屋裡的人還包括了海根和艾爾・內里。

柯里昂閣下

現在是麥克當家，如果他允許了，我就祝福你。

麥克

等我們遷移到內華達以後，你就可以脫離柯里昂家族，另起爐灶。在我們搬到內華達之後。

克里孟札

那得要多久？

麥克

六個月。

泰西歐

原諒我，教父，你既已不在其位，我和彼得遲早會被巴齊尼吃得死死的。

克里孟札

我痛恨那該死的巴齊尼！再六個月，我們已經搞不出什麼名堂了。

「在我之前，沒有任何黑手黨的人在這個意義上使用『教父』這個詞。沒人這麼用的。在義大利的家庭文化中，當你還是個小孩，你都會叫你父母親的朋友『教父』和『教母』，正如美國文化裡，你稱呼家族的友人『嬸嬸』和『叔叔』，儘管他們並非你的嬸嬸和叔叔……現在黑手黨這麼用了。大家都這麼用了。」

—— 馬里歐・普佐，接受國家公共廣播電台（National Public Radio）泰瑞・葛羅斯（Terry Gross）採訪，談「教父」這個語詞，1996

柯里昂閣下
你對我的判斷有沒有信心？

克里孟札
有。

柯里昂閣下
你還對我忠心嗎？

克里孟札
是的，永遠忠心，教父。

柯里昂閣下
那就當麥克的朋友吧，照他說的話做。

麥克

有些事情還在磋商，之後你們的麻煩和問題都可以解決。目前我能告訴你的，就這些。

（向沙發上的卡洛說話）

卡洛，你在內華達長大，我們搬過去的時候，你會是我的左右手。湯姆‧海根不會再當軍師，他將擔任我們在拉斯維加斯的律師，並不是對湯姆有什麼意見，只是我想這樣安排。何況，一旦我需要協助時，有誰能比我父親更勝任軍師？就這樣了。

麥克坐在桌子後面，內里拉開門，泰西歐、克里孟札和卡洛離去。泰西歐和麥克握手。卡洛離去時，**教父**溫柔地捏了他臉頰一把。

克里孟札

（和教父握手）

教父。

卡洛

謝謝，爸爸。

柯里昂閣下

我為你高興，卡洛。

刪 除 的 場 景

海根

麥克，為什麼你把我排除在外？

麥克

我們要一路走上合法化，湯姆。你是法律人——有什麼比那更重要的。

海根

我不是說那個。我是說洛可‧藍朋正在布建秘密體制。為何現在內里直接向你報告，而不是透過我或隊長。

麥克

你怎麼發覺的？

海根

洛可底下的人待遇太好了些吧，我是說他們領的超過工作的價值。

柯里昂閣下

我告訴過你，這事逃不過他的法眼。

海根

麥克，我為何出局了？

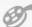 **改編與剪掉的鏡頭**

在海根問麥克為何他「出局」之前之後，有幾段關於麥克的保鑣艾爾‧內里（Al Neri）的素材，已經拍了，卻沒出現在 1972 年的電影裡。那些畫面出現在《教父三部曲：1901-1980》中。

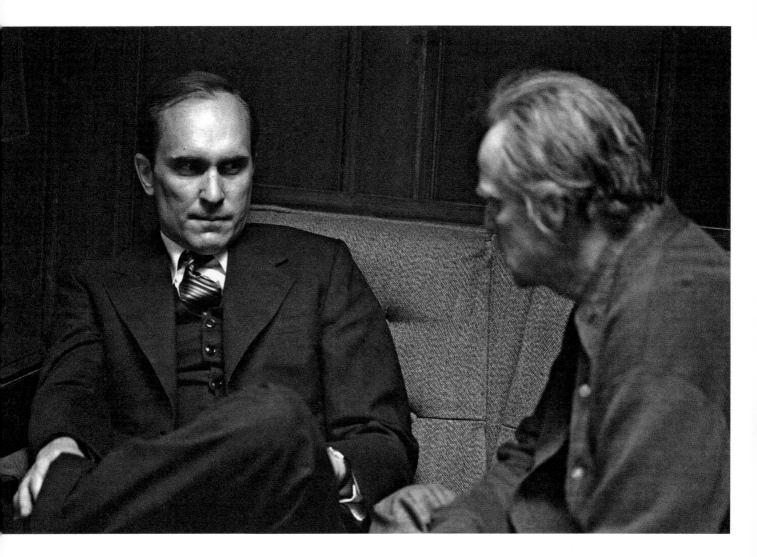

<div align="center">**麥克**</div>

你不適合當亂局時代的軍師，湯姆。我們搬過去之後，情況可能更棘手。

<div align="center">**柯里昂閣下**</div>

湯姆，我跟麥克建議過。我一直不認為你不適任軍師。我認為桑提諾不適合當家，願他安息。我信任麥克，就像信任你一樣。但是，你不能參與接下來的行動，自有其理由。

<div align="center">**海根**</div>

也許我幫得上忙。

<div align="center">**麥克**</div>

<div align="center">（冷淡地）</div>

你出局了，湯姆。

教父輕拍海根的肩膀。**湯姆**頓了一下，隨即離開。**麥克**鬆了鬆領帶，**教父**放心地輕拍麥克。

<div align="right">溶到：</div>

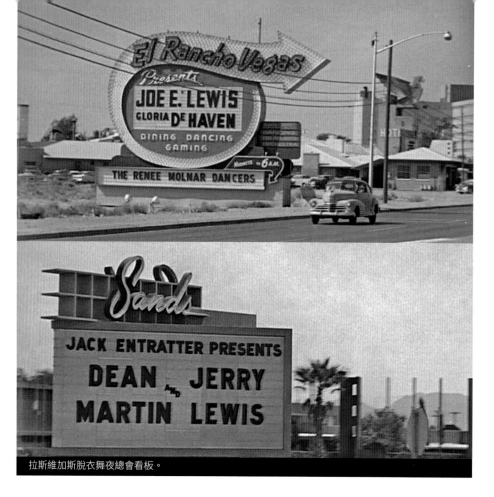

拉斯維加斯脫衣舞夜總會看板。

外景 日：拉斯維加斯（1955 年）

車拍鏡頭：駛上 1955 年的拉斯維加斯縱谷。

溶到：

外景 日：紅鶴大飯店

汽車開抵紅鶴大飯店，麥克、弗雷多和另一位男士下車。

內景 日：紅鶴大飯店門廳

弗雷多摟著麥克走過來，其後跟著海根、內里和另外兩位服務生。

弗雷多
我無法不去注意你的臉，看起來真的很棒。這醫生的功夫的確高明。是誰說服你去找他的，凱嗎？
（向服務生）
嘿嘿嘿嘿嘿！慢點！行李先放在這裡，我們待會再來處理。他累了，他想梳洗一下。好啦，讓我來開門，好嗎？

內景 日：紅鶴大飯店套房

套房裡安置了一張氣派的大圓桌，豪華八人座。強尼・方丹站在桌旁，神采奕奕——略為發福，穿搭漂亮——還有四位拉斯維加斯女郎。一組波卡樂隊演奏著聖誕曲調。

強尼

歡迎光臨拉斯維加斯。

弗雷多

都是為你的，少年仔，如何？
（走向強尼）
都是他的點子，對吧？不是嗎？

強尼

呃，你哥哥弗雷多……

弗雷多

呃，這是……女郎呢？

弗雷多和強尼暗笑，麥克把頭轉向弗雷多。

弗雷多

蛤？我馬上回來。

強尼

好啊。

弗雷多

你招呼他們一下喔。
（向麥克）
要什麼儘管來，少年仔，什麼都可以喔。

麥克

（不苟言笑地）
那些女孩是誰？

弗雷多

（玩笑地）
這就要你自己一探究竟了。

麥克

把她們弄走，弗雷多。

弗雷多

嘿，麥克……

麥克

弗雷多，我是來談公務，我明天就走。現在把她們弄走。我累了，把樂隊也弄走。

弗雷多

（先向女郎，再向樂隊）
嘿，走吧，啊？快閃了，嘿……安哲羅。

技術竅門：製片細節

拉斯維加斯脫衣舞夜總會的外景鏡頭取自影像素材。維加斯內景則在曼哈頓的亞美利加飯店（Americana Hotel）亞美利加套房拍攝。柯波拉原本希望全部都出外景，但在預算考量下無法這麼做。

失誤與穿幫

紅鶴大飯店（Flamingo Hotel）的大廳為兩種嬉皮風格，明顯與那個年代不搭。從車上下來的人，看起來就不是演員約翰·卡薩爾，應是某位較便宜的替身，以儉省預算。

演職員：約翰‧卡薩爾的成就

弗雷多這個角色的選擇，倒是難得的無異議。很有天分的舞台劇演員約翰‧卡薩爾得過兩座外百老匯的奧比獎——其中一座係以《布朗克斯的印第安人》與他的童年好友帕西諾一起獲得。李察‧德瑞福斯（Richard Dreyfuss）邀請選角指導佛列德‧魯斯去看他在外百老匯演出的，以色列‧霍洛維茲（Israel Horovitz）執導的《排隊》（Line），卡薩爾也在其中演出。據魯斯說：「那時我們正在找一個弗雷多，而我根本不曉得約翰‧卡薩爾是哪一號人物。他太令我印象深刻了。我一逮到機會，便帶他進來，說：『法蘭西斯，這位是弗雷多，我們不需再去找了，這就是他。』我們都很愛約翰，他跟我們一起拍了兩集《教父》，很棒的傢伙。」在《教父》之後，卡薩爾又演出了四部劇情片：《對話》、《教父續集》、《熱天午後》（Dog Day Afternoon, 1975）以及《越戰獵鹿人》（The Deer Hunter, 1978）。他演過的電影不只每一部都入圍影藝學院最佳影片金像獎，並且都歷久不衰，如今都被視為經典。卡薩爾於拍攝《越戰獵鹿人》期間罹患骨癌，影片殺青後不久即逝世。

> **強尼**
>
> 快點，我們走吧。

> **弗雷多**
>
> 嘿，快點，閃了！

> **強尼**
>
> 快點，蜜糖，大家走吧。

> **弗雷多**
>
> 我不知道，強尼。我不知道他是怎麼回事。對不起，寶貝，快點。啊，我不知，他累了……他……

樂隊和女郎都離開了。

> **麥克**
>
> 牟‧格林怎麼了？

> **弗雷多**
>
> 他說他有事。他說派對開始時，給他撥個電話。

> **麥克**
>
> 那就打給他。

麥克拍拍弗雷多的背，然後走向**強尼**，兩人握手。

> **麥克**
>
> 強尼，你好嗎？

> **強尼**
>
> 哈囉，麥克。再見到你真好。

> **麥克**
>
> 我們都以你為榮。

> **強尼**
>
> 多謝，麥克。

> **麥克**
>
> 坐，強尼，我想跟你談談。教父也以你為榮，強尼。

麥克和強尼坐下。

> **強尼**
>
> 我的一切都要歸功於他。

> **麥克**
>
> 是啊，他知道你懂得感激，所以他想請你幫個忙。

強尼

麥克，我可以怎麼效勞？

麥克

柯里昂家族想放棄所有橄欖油的生意，在這裡安頓下來。

強尼

（點頭）

嗯嗯。

麥克

現在，牟·格林會把他賭場和旅館的股份全賣給我們，這樣我們家族就可以有全部的生意。湯姆──

弗雷多加入他們，麥克向海根示意。

弗雷多

（焦慮地）

嘿，麥克，這點你確定嗎？牟很愛這門生意──從來沒有跟我提過要賣。

麥克

是喔，我會給他一個他無法拒絕的條件。

海根把合約書交給麥克。

麥克

知道吧，強尼，我們評估娛樂業會是吸引賭客來賭場的重要因素。現在我們希望跟你簽個合約，一年登台五次。或許你也說服你電影圈的朋友來簽約，我們都指望你了。

強尼

（面露微笑）

當然，麥克，你知道，為了教父我什麼都願意做。

麥克

很好。

203

演職員：阿列克斯・洛可

「正是《教父》使我從漢堡變牛排。」
—— 阿列克斯・洛可，2007

阿列克斯・洛可於 1936 年生於麻州，原名亞歷山大・費德里柯・佩特利孔（Alexander Federico Petricone）。他早年曾犯過法。洛可坦承他是謀殺某黑幫份子的嫌疑犯，「其實跟我一點關係也沒有，」並且因為當賽馬組頭在牢裡待了一年。獲釋之後，他誓言不再被關押起來。佩特利孔改名換姓，前往加州。他憶起當年偷來的第一份電視工作（在《蝙蝠俠》（Batman）裡演一個惡棍），是因為電視台電話進來的時候，他的酒保同事正好去上廁所。

他說起他的《教父》試鏡：「要去試鏡，你得告訴柯波拉，你想要演哪個角色。在試鏡之前，我非常焦慮緊張。我到派拉蒙去，不能不對自己精神講話：『你這就要自討苦吃了。像個成熟的男人！』我在我的福斯車裡禱告『親愛的上帝，拜託，讓我趕緊從這裡滾蛋吧。我不在乎這個工作了。我只是不想像個笨蛋！』

「我一踏進去，柯波拉馬上跟佛列德・魯斯（選角指導）說，『啊，看起來我已經找到我的猶太人了！』我就回答，『我不知道要怎麼演一個猶太人！他們說演一個義大利人的要領是一個手勢，把你的指頭搯在一起，掌心向上，然後上下擺動你的手腕；至於演一個猶太人的要領是兩掌貼合，兩手上下搖動〔編注：洛可（牟・格林）在這場戲裡用了此一手勢〕從那時起，我演過很多猶太人。」在他四十二年的演戲生涯中，從《從心所原》（The Facts of Life）中喬的老爸到電視影集《著名的泰迪 Z》（The Famous Teddy Z）獲得艾美獎的演出，洛可演過的角色五花

牟・格林進來，身後跟著**兩個保鏢**。他是一位帥氣的痞子，好萊塢風格的打扮。他的**保鏢**也都比較西岸風格。

<div align="center">

牟

</div>

嘿，麥克！大家好，大夥都在這裡了。弗雷多、湯姆，見到你真好，麥克。

<div align="center">

麥克

</div>

你好嗎，牟？

<div align="center">

牟

</div>

很好，你們點的都來了嗎？主廚會特別為你們料理。舞群會跳得大家吐舌叫好，而且你的信用很好。
　　（向他的保鏢）
給房間裡的每一個人都準備些籌碼，招待大家進場玩玩。

<div align="center">

麥克

</div>

我的信用好到夠買下你的股份嗎？

牟和**弗雷多**都笑了。

<div align="center">

牟

</div>

買光我的股份⋯⋯？

<div align="center">

麥克

</div>

賭場、飯店，柯里昂家族想買下你全部事業。

牟止住不笑，房間變得氣氛緊繃。

<div align="center">

牟

</div>

柯里昂家族想把我全部買下？不，我買下你們，你們不能買下我。

<div align="center">

麥克

</div>

你的賭場在虧錢，也許我們可以做得好一點。

<div align="center">

牟

</div>

你以為我瞞天過海，麥克？

<div align="center">

麥克

</div>

（極盡羞辱）
你運氣背。

牟大笑站起來，手掌交握，兩手上下晃搖。

<div align="center">

牟

</div>

你他媽的義大利佬笑死我了。你們情況不妙時我出手幫忙，接納了弗雷多；現在你想把我攆出去！

麥克

等等，你讓弗雷多來，是因為柯里昂家族提供你賭場金援；因為西岸的摩里納利家族保證他的安全。現在我們在談生意，我們就來談生意。

牟

好啊，我們就來談生意，麥克。首先，你們都玩完了。柯里昂家族的實力已經大不如前了。教父病倒了，對吧？你們就要被巴齊尼和其他家族逐出紐約了。你以為這裡是什麼？你以為你能夠到這裡來接管我的飯店？我已和巴齊尼談過了，我可以和他談好條件，同時保住我的飯店。

麥克

所以你經常當眾修理我哥哥？

弗雷多

噢，這個嘛，那不算什麼，麥克，這個，牟並沒有那個意思。當然，他有時會發發脾氣，但是，但是牟和我，我們是好朋友，對吧，牟？

弗雷多走近牟，拍拍他的背。

牟

我是在做生意，有時不免要教訓教訓人，讓業務上軌道。我們，弗雷多和我，有時不免意見不合，我就得調教他一下。

麥克

（壓低聲地，不動聲色地）
你調教我哥哥？

牟

他同時搞上兩個酒女！賭客點酒沒人送。你是怎麼搞的？

弗雷多尷尬地移開視線。

麥克

（不予考慮的語調）
我明天回紐約。你考慮個價錢。

麥克從椅子上站起。牟跟著起身，打翻了一杯酒。

牟

你知道我是誰嗎？我是牟·格林。我出來混時，你們還在泡啦啦隊女郎！

弗雷多

（驚嚇地）
等一下，牟。牟，我有個主意。湯姆，湯姆，你是軍師，你可以和教父談，你可以跟他說明。

海根

等一等，教父已經半退休了，現在已經是麥克在掌管家族事務了。你如

八門。不過，他在《教父》中那個戲份不多，以巴格西·希格（Bugsy Siegel）為原型的牟·格林，還是最為人津津樂道的角色。他說經常有導演因為喜歡格林那個角色，所以才找他演戲。他曾經在電梯裡被一群朗誦著『我出來混時，你們還在泡啦啦隊女郎！』的大學生逗得很開心；他也常在節目或電影裡加碼戲彷那個角色。「牟·格林啟動了我想像不到的最棒的一切，」洛可在 2007 年時這麼說，「我實在很有福氣，很幸運。」

🎥 幕後

阿列克斯·洛可於拍攝中段時才進來，所以他沒有加入開拍之初即組成的《教父》演員同仁社。這場戲裡，洛可的部分張力是因於他覺得自己不在那個圈圈裡面，他就對其他演員們喊，「你們他媽的算老幾」。帕西諾的表演技巧也推了他一把。「艾爾·帕西諾或者非常出色，或者對我惡搞。彩排時，艾爾聲音放得很低，我的聲量就大得多。因此，正式拍的時候，我壓低音量，一來一往就力道相當；那效果非常棒。到今天，我還是感謝他。」
—— 阿列克斯·洛可接受作者訪談，2007

🎬 失誤與穿幫

弗雷多在短暫時間內兩度（不是一次）取下墨鏡。同樣的，麥克也兩度拿出香菸和打火機。

演職員：黛安‧基頓

為了凱‧亞當斯（Kay Adams）這個角色，姬兒‧克萊寶（Jill Clayburgh）、蘇珊‧布萊克莉（Susan Blakely）和米雪‧菲利浦（Michelle Phillips）都來試過鏡。柯波拉和選角指導佛列德‧魯斯也考慮了珍妮薇‧布喬（Geneviene Bujold）、珍妮佛‧薩特（Jennifer Salt）以及布萊絲‧丹娜（Blythe Danner）和其他多位女星。柯波拉擔心那個角色很有可能顯得「平淡無味」；他發現黛安‧基頓頗有幾分古靈精怪，或可讓凱稍微有趣一些。她通常被視為「那個怪怪女演員」。據柯波拉說，她也算是個「貨真價實 WASP（盎格魯‧撒克遜裔白人清教徒）」。

黛安‧基頓原先主要以扮演除臭劑廣告裡的家庭主婦知名。她演過幾齣百老匯的舞臺劇，包括柯波拉看過的《情人與陌生人》（Lovers and Other Strangers，與李察‧卡斯特拉諾合演）。《教父》裡的凱是她第一個重要的電影角色。

果有話要說，就跟麥克說吧。

牟忿忿地離去。

> **弗雷多**
> 麥克，你不能來到拉斯維加斯，和牟‧格林這種人那樣說話！

> **麥克**
> 弗雷多，你是我哥哥，我愛你。但千萬別站在外人那邊反對自己的家族，永遠不准。

外景 日：宅邸

一輛豪華轎車開進宅邸大門，停下。

內景 日：轎車內

凱、麥克和他們的兒子安東尼，坐在後座。

> **麥克**
> 我必須去看我父親和他的手下，就不和你們一起晚餐了。

> **凱**
> 喔，麥克。

> **麥克**
> 這週末我們出去走走。

> **凱**
> 嗯。

> **麥克**
> 我們到城裡，看表演吃晚飯，我保證。

麥克親吻凱。司機內里帶著小孩下車。麥克準備離去，凱則想再談一會。

> **凱**
> 喔，麥克，麥克，你姊有事想問你。

> **麥克**
> 好啊，讓她來問。

> **凱**
> 不，她不敢。康妮和卡洛要你當他們兒子的教父。

> **麥克**
> 那就看著辦。

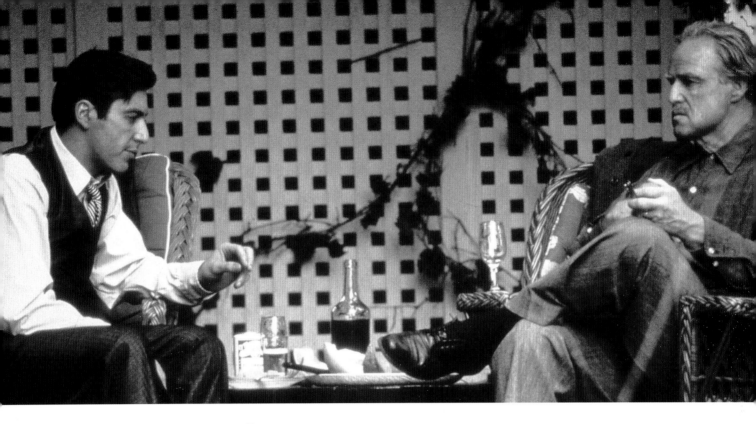

<div align="center">

凱
</div>

你願意嗎?

<div align="center">

麥克
</div>

讓我想想。到時再說,好了。

凱下車。

<div align="right">

溶到:
</div>

外景 日:花園

教父,更老更衰弱,和**麥克**坐在花園的休閒椅上,邊談邊吃。

<div align="center">

柯里昂閣下
</div>

所以,巴齊尼會先對付你。他會找個你信任的人安排見面,並且保證你
的安全。然後在談判時,你會被暗殺。

教父拿起一杯酒,喝一口。

<div align="center">

柯里昂閣下
</div>

我現在比以前愛喝酒了,也就越喝越多了。

<div align="center">

麥克
</div>

喝酒對你好啊,爸爸。

<div align="center">

柯里昂閣下
</div>

我不知道。你太太和小孩,你和他們快樂嗎?

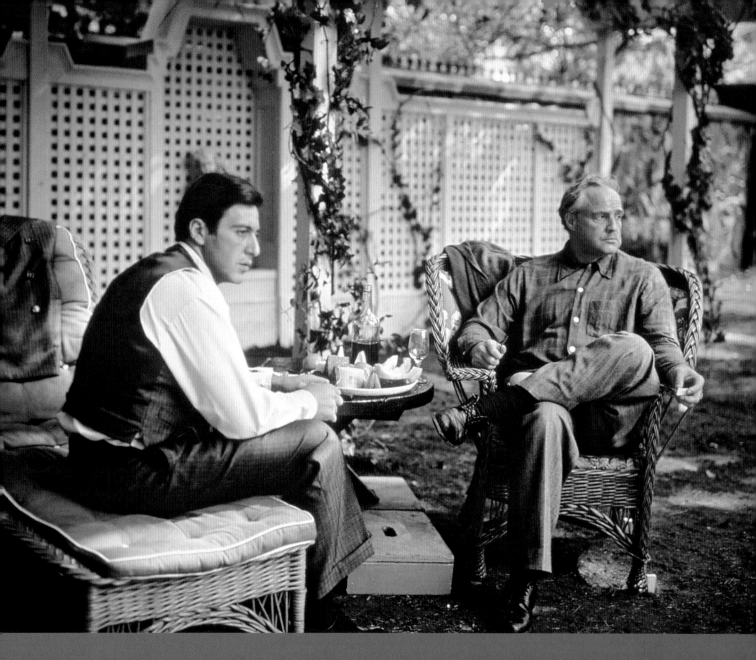

場景剖析

在繩索上起舞

DANCING
ON A STRING

在《教父》拍攝期間，勞勃・唐恩（Robert Towne）就以出色的劇本醫生知名。後來，他順理成章地成為功力深厚的編劇，以《唐人街》獲得影藝學院最佳編劇金像獎（在競爭過程中打敗了《教父續集》）。在這份 2007 年訪談稿的摘錄中，他談起維多和麥克在柯里昂宅邸花園這場戲的撰寫始末：

「我對法蘭西斯最初的記憶，是他在比利時海灣飯店周圍的湖面上逍遙划船的樣子。他在愛爾蘭拍攝《癡情 13》時，我短暫地見了他，之後多年我們一直保持聯絡。

「1971 年 6 月，弗列德 [魯斯] 來電，告訴我說法蘭西斯又整個細讀了劇本，意識到整部影

裡竟然沒有父親和兒子之間的戲。事實上，馬里歐 [普佐] 並未寫到教父把實權移交給麥克的情景。弗列德告訴我法蘭西斯根本沒有時間可以停下來想這件事，問我願不願幫忙。」我還記得，法蘭西斯也給我打了電話，他覺得應該要有一場戲，可以讓父親和兒子表達互相的感受。我覺得對這一點我務必要很小心──他們不可能就大剌剌地說出互相的關愛。他提議我飛到紐約去看看拍攝的素材。

「我記得跟幾位派拉蒙高層講過話，特別是傑克・巴拉德，他說那部電影是個『他媽的災難』。我跟他說『我正要去為這個災難出點力』。弗列德來接我，我們就上去派拉蒙公司的海灣西方大樓，看了將近一小時的粗剪素材，讓我對已經拍的東西有些概念。

「我事前並沒多想，而我所看到的真的令我整個目瞪口呆。那可能是我看過的最棒的毛片了。我這樣跟法蘭西斯講了，我可以看到他臉上有點惶惑不安的神色，就像他去徵詢了一位有點瘋狂的友人的建議──因為這跟他先前從其他每個人嘴裡聽到的都不一樣。

「我們就從那裡開始，也開了幾次會。我和馬龍也有一次短暫會晤，我記得他那時說：『就這麼一次，我希望維多・柯里昂不再口齒不清。』我回說，『你的意思是，你想要他說些話？』

「我只有一個晚上可以寫那場戲，因為馬龍的片約只到那一天，而他要嘛就答應演那一場戲，不然後面的戲就不再有他了。巴克・亨利（Buck Henry）借我住他的公寓，而我寫那場戲寫了一整夜，直到凌晨四點左右才告完成──你可以想像，我寫得多麼煎熬。我帶著原著小說過去，書的封面是一隻偶戲師的手，用絲線懸盪著木偶──那是我寫那場戲的靈感來源。在那場戲中，柯里昂閣下說『我拒絕再當傻瓜，隨著絲線起舞。』我覺得這場戲必須關於從老一輩到年輕一代的權力轉移，關於要釋出權力的困難，以及關於要把權力交給一個他從來沒有料想到必須接手這種地下世界的權力的人，因而萌生的罪惡感。就這樣，我把這場戲確立下來，關照一下馬龍的想法（順帶一提，我也認為那是對的）──要讓他說話。我讓他從巴齊尼的會談說起，然後帶到一個掌握實權如此久長的人物，他心中林林總總的憂心牽掛。當教父說起對麥克的期待，是希望他能夠掌握那絲線，那是一種深沉的歉意，一種愛的表達，一種古老制度的傳承。『誰來請你去和巴齊尼見面，他就是叛徒。別忘了。』馬龍以這句話結束這場戲。所以，換句話說，我刻意保留這個情節點，好讓觀眾可以提心吊膽地期待最後的結果；或者，這多少也算是一段閒散的，關於他們生活的對話。

「法蘭西斯一早就來接我，然後一路駛往片場。我記得大約開了一半路程，他一語不發。大約三十分鐘後，他轉頭說，『成果如何？』他讀了那場戲，點點頭說，『很好，我們拿去給艾爾看。』艾爾很喜歡。然後法蘭西斯說，『那麼你拿去給馬龍看。』馬龍可能有些難搞。他剛剛畫完戲妝，盯著我看，然後說，『你何不就唸這場戲給我聽？』當然那真的很有壓迫感，因為我得唸他的台詞，還要唸艾爾的部分。我記得一瞬間感覺到憤怒，想罵『王八蛋！』我打定主意不去演那場戲；我只是照著唸出來。馬龍停下來，他被吸引了，他又望著我說，『再唸一次，』那時我就知道他聽出興趣了。接著他開始從頭到尾、非比尋常地剖析討論，一句一句問，我在寫的時候是怎麼想的。我們這樣從頭到尾走一遍，隨後他說，『好啦。我們在拍的時候，你要不要到現場來？』我問法蘭西斯，他顯然鬆了一口氣，也就同意了。

「整場戲（台詞）都寫在超大張的紙板上，擺在場景四周，好讓馬龍看得一清二楚。每拍完一個鏡次，馬龍就來找我討論。我想，那天直到最後一個鏡頭拍完，我都不曾離開那花園一步；收工時，馬龍好像這麼說，『哎呀，你是誰？』我回說，『我是法蘭西斯的朋友。』他說，『我不知道你是誰，但是我感謝你那麼拚命地寫，把一切搞定。』其後，我沒有再見過他。」

<center>**麥克**</center>

非常快樂。

<center>**柯里昂閣下**</center>

那很好。希望你不介意，我一直在談巴齊尼的事。

<center>**麥克**</center>

不，一點也不。

<center>**柯里昂閣下**</center>

這是我的老習慣。我這一輩子一直試著小心謹慎。女人和小孩可以粗心大意，男人就不行……你孩子好嗎？

<center>**麥克**</center>

他很好。

<center>**柯里昂閣下**</center>

你知道他越來越像你了。

<center>**麥克**</center>

（微笑）
他比我聰明，才三歲大，就會看漫畫了。

<center>**柯里昂閣下**</center>

（微笑）
看漫畫……好啊，對了……我要你安排一個電話公司的人，詳查每一通進出這裡的電話。

<center>**麥克**</center>

（插進來）
我已經交辦了。

<center>**柯里昂閣下**</center>

（插進來）
任何人都有可能。

<center>**麥克**</center>

（插進來）
爸，我已經處理了。

<center>**柯里昂閣下**</center>

喔，沒錯。我忘了。

麥克伸手輕觸他父親。

<center>**麥克**</center>

怎麼回事？你在苦惱什麼？

210 / 劇本

教父並未回答。

麥克
我會處理的。我說我應付得了，我就應付得了。

教父站起身，坐在更靠近**麥克**之處。

柯里昂閣下
我知道桑提諾本來就必定得熬過這一切。還有弗雷多，呃，弗雷多，他……好吧……但我從不——從未想要你來參與。我幹了一輩子，我並不遺憾，我照顧我的家人，而我絕不當傻瓜，隨那些大人物操控的繩索起舞。我並不遺憾，那就是我的命運，但是我想過，當你的時代來到——你將會成為那個操控繩索的人。柯里昂參議員，柯里昂州長等等。

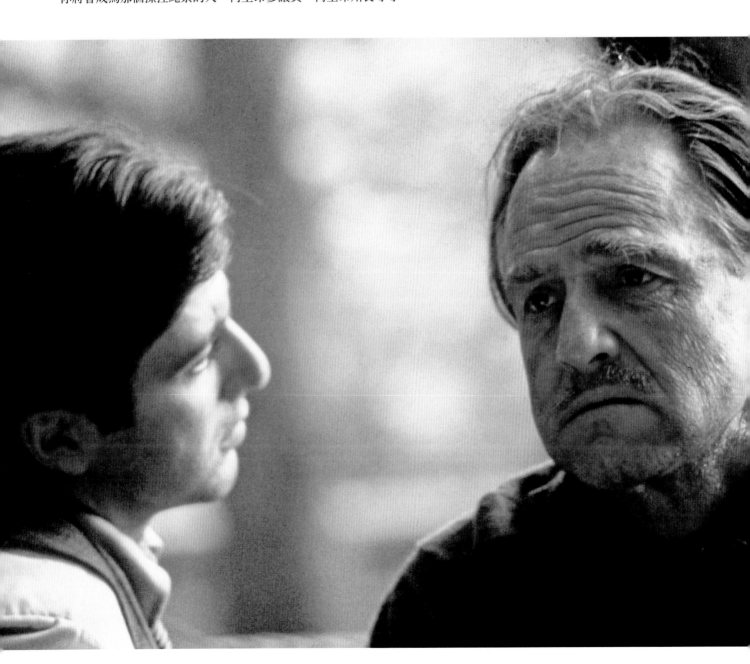

「《教父》不只關於黑手黨；它也關於美國文化裡的衝突。它關於一個掌握大權的人藉由犯罪建立了一個王朝 —— 但是他希望他兒子成為一位參議員，一位州長；它是關於權力的本質。權力對你做了什麼。誰能存活下來。我認為它是個悲劇。」

<div align="right">—— 艾爾・帕西諾，《十七歲雜誌》 (Seventeen Magazine)</div>

麥克

另一種有力人士。

柯里昂閣下

時間不夠了，麥克，時間不夠了。

麥克

我們會做到，爸，我們會做到。

教父吻了他兒子。

柯里昂閣下

那麼，聽好，誰來請你去和巴齊尼見面，他就是叛徒。別忘了。

教父站起來，麥克向後躺回躺椅上，思索著。

溶到：

外景 日：教父的庭園

庭園中，**柯里昂閣下**身穿寬鬆長褲，頭戴寬邊帽，照料著番茄植栽。麥克的**兒子**跟著他。**教父**教孫子使用噴霧器，隨後坐下休息。陽光燠熱，他擦擦額頭上的汗水。

安東尼

我可以拿嗎？是啊，我要澆水……

柯里昂閣下

過來，過來，過來。

安東尼

我可以澆水嗎？

柯里昂閣下

可以啊，你澆吧。這裡，這裡。你灑出去了。你灑出去了。你灑出去了啦。安東尼，過來，過來，過來。

教父走向孫子，拿了噴霧器。

柯里昂閣下

那裡，就是了。把它放在這裡。來這裡，給你看樣東西，來這裡，你站好……

安東尼

給我柳橙。

教父切開一個柳橙，然後轉頭背向**安東尼**，將柳橙皮放進嘴裡，看起來像狗牙。他發出咕嚕如魔鬼的聲音。小男孩嚇哭了，**教父**站起來，抱了抱小孩。

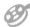 **改編與剪掉的鏡頭**

在前製作拍攝劇本中，接在麥克與維多那場戲之後的，是媽媽慫恿凱到教堂去，教她如何為自己祈福，然後「極其莊嚴地，她閉上雙眼，念著禱文，並且點燃二十根蠟燭。」這就預示了原本結束的場景，凱前往教堂，點燃三十根蠟燭，默默祈禱著；這一段也沒用在之後的電影中。柯波拉在筆記本中標註「陷阱」以警示自己有關媽媽的角色刻劃：「現在我警告你，法蘭西斯，媽媽咪呀的陳腔濫調會摧毀一切。」

213

「這當中有一種苦樂參半的反諷；教父已經轉化成一位『穿著寬鬆灰色長褲、褪色淺藍襯衫、老舊污褐色寬邊紳士帽，搭配斑駁灰色絲質帽帶』的可親的老祖父了。他現在是更胖更重了。這場景使人想起西西里 —— 一種教父的根源的感覺；一種亙古遙遠的感受，宛如到了幻想之境。光影幾乎已非真實。」

—— 柯波拉的筆記本，引用自普佐的小說

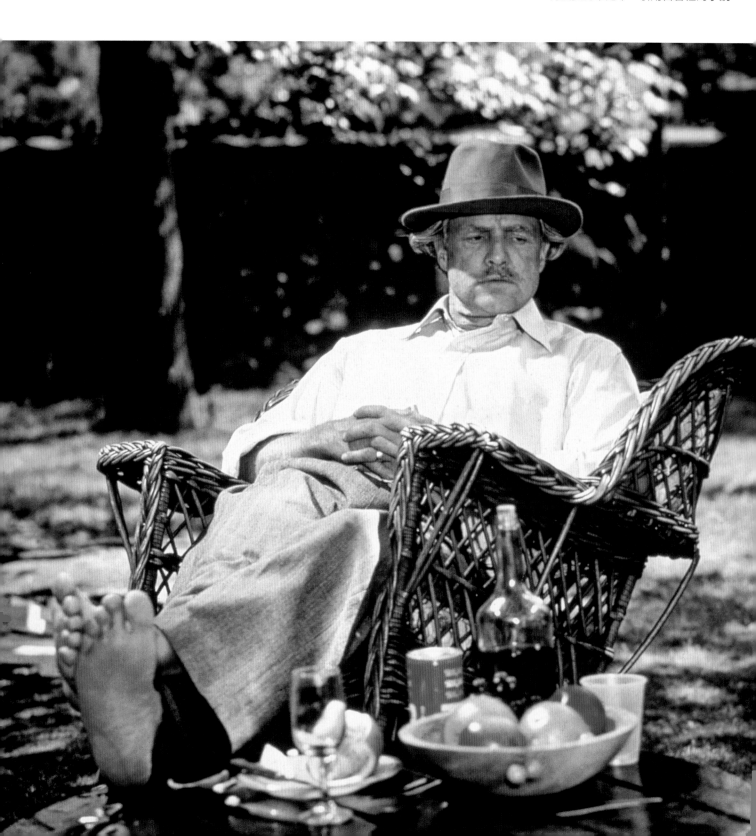

<div align="center">

柯里昂閣下

（笑著）

噢，別怕！

</div>

教父放下他，他們在番茄叢中戲玩起來。

<div align="center">

柯里昂閣下

這是新把戲。

安東尼

知道……你在哪裏？……倒下去！

</div>

他們大笑，然後**教父**猛咳起來，在番茄叢間癱倒下來。**小男孩**以為阿公還在跟他玩，還繼續用澆水器澆灑阿公。

<div align="center">

安東尼

唔——唔——唔——唔——唔——唔——哎喲！

</div>

小男孩跑開的遠景鏡頭。

<div align="right">

溶到：

</div>

小演員對白蘭度的逗弄，反應非常自然。

改編與剪掉的鏡頭

據柯波拉說，派拉蒙曾指示要他刪掉教父死亡那場戲，以節省開支。他們表示死亡的戲無關緊要，因為葬禮本身就呈現了教父已死。

柯波拉在婚禮場景裡一個小花園種植了一些番茄植株——那是相當爭議的行為，因為番茄植株必須高價從芝加哥運來。劇組在拍婚禮戲的某一天，柯波拉指示劇組，「我們這邊動作儘量快，安排白蘭度坐在番茄棚架旁，和這個小孩戲耍。」柯波拉試圖只用兩部攝影機來拍攝教父死亡那場戲，但是那時已經相當接近午餐時間了；如果他們未能及時喊停，製作公司可能得付出一筆非常可觀的誤餐罰款。據柯波拉說，傑克·巴拉德（派拉蒙公司委派來盯預算的代表）注意到即將發生的狀況，便向劇組大吼，要他們馬上就地停下來午餐——尤其這場戲已經不在劇本裡了。巴拉德那誇張的行徑，再加上一個不容易合作的孩童，使我們接下來的壓力越來越大。

掌鏡的攝影師麥克·查普曼（Michael Chapman）談起那次的拍攝，「我好像記得白蘭度想出用柳橙皮刻出尖牙的點子。」柯波拉呼應著說，白蘭度宣布他想玩一種他要小孩合作時會玩的把戲。在巨大壓力之下，柯波拉同意了，儘管他也不清楚白蘭度要怎麼玩。「白蘭度切下柳橙皮，劃下幾道刻痕，然後放進自己的嘴巴，我們隨即說，『拍了。』因為那小男孩原先不在現場，他很好奇白蘭度到底在幹嘛，然後他被那些牙齒嚇到，當下就有了反應。白蘭度緊抱住他並且笑了起來。」這場戲演完時，柯波拉說，「卡！」巴拉德也立刻大喊，「午餐！」

查普曼談起這場戲中白蘭度「從一位慈祥的祖父，變成惡魔，驚嚇了孫子，然後死去」，是全片中他最喜愛的一段。柯波拉也承認這場戲，「是一些人最喜愛的一場戲，不過——如果巴拉德提早十分鐘就到現場，並且看到我正要拍的戲，或者白蘭度沒有演出他那一套的話，這部電影極有可能就不會有這場戲。」

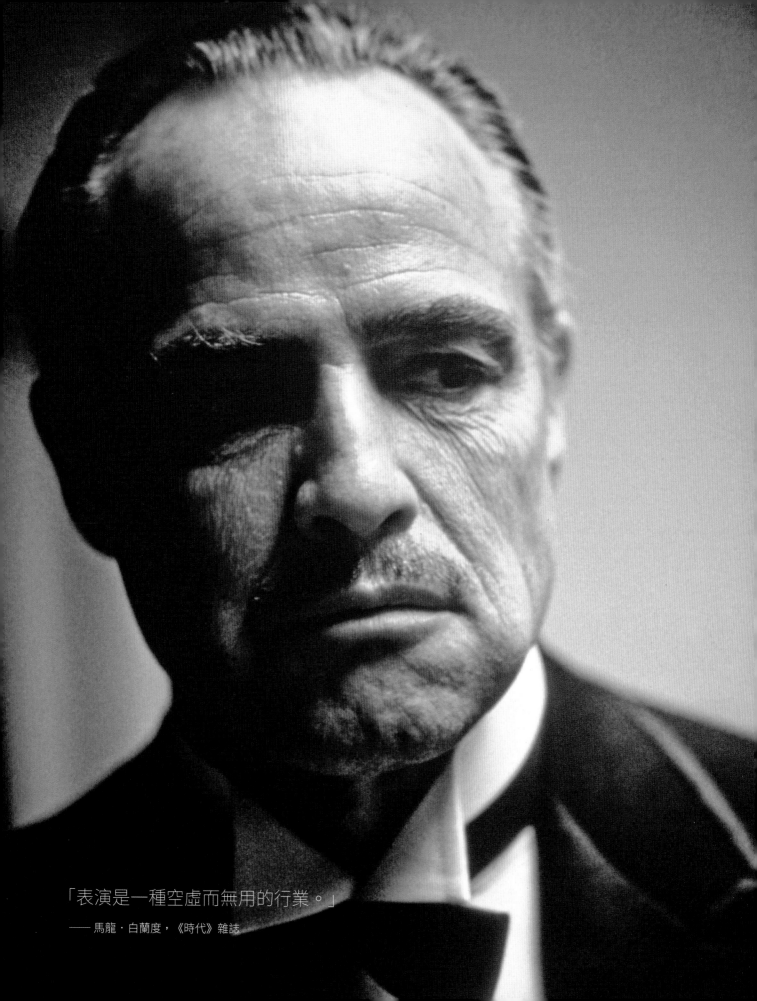

「表演是一種空虛而無用的行業。」
—— 馬龍・白蘭度，《時代》雜誌

偉大的馬龍・白蘭度　MARLON BRANDO

關於該找哪位具有獨特魅力的演員來飾演教父這個角色，法蘭西斯・福特・柯波拉和選角指導佛列德・魯斯可謂費盡心思。據魯斯說，「我們想盡辦法據找一位義大利裔美國人的柯里昂閣下，就是遍尋不著。那個年齡層的演員的確很多，不過教父——以及他的權力，他的意志力和他的領導力——是如此廣被談論，當他要登上銀幕，他最好具有相當的分量。」顯然不能找一位默默無聞的人——任何一位到了五十年紀還沒闖出名號的演員，應該都無法勝任這個角色吧。他們決定，如果拿不定主意，就選擇全世界最頂尖的演員了——不論他到底適不適合這個角色——然後相信，憑他的天分，他就有能耐演活此一角色。在柯波拉心裡，他所指的就是勞倫斯・奧立佛（Lawrence Olivier）或者馬龍・白蘭度。（魯斯也提到，他們還考慮了喬治・史考特）。奧立佛雖是英國人，但年紀相當，長得又像黑手黨老大維多・傑諾維斯，加上最近演出帝俄沙皇的首相，展現出他有完全翻轉自己的能力。可惜的是，他那時正好有病在身。那就只剩白蘭度了；以角色而言，四十七歲似乎太年輕太英俊了些。此外，儘管他或許是最偉大的演員，據說他也是全世界最令製片廠頭痛的人物。

白蘭度走上演藝行業，很快就在舞台和銀幕上都斐然有成——其中以在《慾望街車》和《岸上風雲》兩部電影裡的演出最知名，但是最近一連串的演出卻都是失敗之作。他唯一導演之作，派拉蒙的《獨眼龍》（One-Eyed Jacks），票房雖然不錯，但是製作開銷超出預算一倍。他在《叛艦喋血記》拍攝現場的脫軌表現，也導致支出節節攀升。他最近的一部電影《烽火怪客》（Burn!）更是一敗塗地。他被視為票房毒藥，而派拉蒙公司也希望跟他一刀兩斷。

馬里歐・普佐早在兩年前就想到白蘭度演這角色，送他一本書，並附上一紙短箋：「親愛的白蘭度先生，我寫了一本名為《教父》的書，反應相當不錯，而我認為你是唯一能夠演出這個角色的演員。我知道自己太冒

昧，但是對這本書我所能做的就是試試看。我確信你會是最棒的。」起初，白蘭度並沒有興趣——有些報導表示他並不把自己看作是一位「黑手黨教父」，甚至，他在《母親教我的歌》那本自傳裡也寫道，「我以前從未演過義大利人，而我也不認為我可以演得好。那時我聽過一個演員會犯下的最大錯誤之一，是演一個不對的角色。」他的編劇好友巴斯・舒博說過，一開始白蘭度謝絕了，因為他不願意頌揚黑手黨。白蘭度的助理愛麗絲・瑪恰讀了小說之後，勸他改變主意。白蘭度打電話給普佐，謝謝他贈書。他自知自己的聲名，建議普佐在跟片場提到要找白蘭度來演出之前，最好先找到夠強的導演加入。

柯波拉向製片廠高層談起白蘭度時，遇到極大的阻力。他們不但認為他來演教父太年輕，也確信他會花掉他們一大筆錢。在勞勃・伊凡斯的回憶錄《那小子留在電影裡》一書中，他記下他從紐約下的指令：「不付錢請白蘭度飾演片名角色。不要回覆。此案結束。」柯波拉提及他收到史丹利・傑夫直接回絕的信函：「作為派拉蒙影業公司總裁，我向你保證馬龍・白蘭度不會出現在這部電影裡；此外，我命令你不要再提起這件事。」魯迪的回憶就稍微有意思一些：「只要我還是這家他媽的公司的總裁，馬龍・白蘭度就永遠別來拍這部電影！」

然而，在柯波拉堅持下，片廠終於讓步。潛在的難題：附帶三個幾乎不可能的條件：

1. 基本上白蘭度要無償拍片；沒有預付款，只有最後結算的分紅，加上每日計酬和開銷。
2. 他必須出具一百萬美元的票據，保證電影不會因為他的行為而更花錢。
3. 他必須參與試鏡——沒聽過以白蘭度的資歷才情還得試鏡的演員。

柯波拉當下就答應了，他覺得反正自己沒什麼損失，便趕緊去搞定前兩項要求——不管怎樣，反正白蘭度拿了五萬美元預付款加

上每週一萬美元的開銷，是他六星期工作的酬勞。他還能夠獲得影片總營收百分之一的分紅。可惜的是，白蘭度將他的紅利點數以十萬美元現金回賣給片廠——此舉使他少賺了幾百萬美元。不用說，他開除了他的經紀人、律師以及所有與這筆交易或多或少有所關聯的人。

至於第三個條件，柯波拉實在沒有把握該如何委婉巧妙地要求大明星馬龍・白蘭度來試鏡。他決定打電話給白蘭度，提議他們來做點實驗，看他演一個義大利人會不會覺得自在。他來到白蘭度位於穆荷蘭大道的家裡，身邊跟著幾個扛著攝影機的夥伴，並帶來一些義大利道具：帕芙隆乾酪、乳酪、義式蒜味香腸、義式生火腿、茴香酒和雪茄等等。柯波拉說到，大致上，與白蘭度應對時，「我的理論是，提供他物品道具，他就知道要怎麼做了。」不一會兒，白蘭度從他家臥室走出來，身上披了一件漂亮的禮袍，開始徹底改造他自己。他一邊小口嚼著點心，瞄著鏡子，夾起他金色的長髮，抹上黑色鞋油。他把襯衫領尖折彎，塞一些面紙進臉頰裡——說他看起來應該像一隻「鬥牛犬」——用鉛筆畫上一些髭鬍，並將兩眼下方畫黑，然後開始用沙啞的聲調咕嚕著，表示這個角色的喉嚨曾經受過傷。他甚至以這個角色接了一通電話。柯波拉盡可能不動聲色地，安靜地拍著他，因為他聽說過白蘭度不喜歡嘈雜的噪音。其後，柯波拉趕緊將所拍的素材帶到紐約，直接找上最高層：海灣西方公司總裁查理・布魯東。布魯東早已被法蘭克・雅布蘭警告過，說找白蘭度演戲勢必讓觀眾遠離那部電影；所以得知帶子裡拍的是誰，當下就大聲反對，「不看，不看，絕對不看！」不過，當他看了白蘭度進行他的「轉變」，他突然一改他的態度，目瞪口呆地表示，「真的太棒了！」

技術竅門：製片細節

葬禮場景在皇后區卡瓦利墓園（Calvary Cemetery）拍攝。動員了二十輛葬儀豪華禮車和一百五十位臨演，加上價值超過一萬美元的鮮花。據柯波拉的筆記本所載，他希望葬禮的排場夠浩大，夠氣派；因為他認為，這場葬禮正是影片開場的豪華婚禮的「對映」。

外景 日：墓園

墓園，傍晚。沿著紐約皇后區這處義大利——天主教墓園的道路邊，停著數百輛轎車、禮車和花車。

不計其數的花束從車上卸下，一長列**司機**開著車門，讓**乘客**下車。長長的送葬隊伍，緩緩向墳墓走去。鏡頭短暫停在維多·柯里昂的墓碑上。

麥克和家人坐在一塊——她**母親**和**湯姆·海根**在左右兩側。**艾爾·內里**則警戒守護著。

哀悼者一個接著一個，或哭泣或面露悲戚，向往生者致意。輪到**強尼·方丹**。**克里孟札**附在**藍朋**耳邊低語。**藍朋**立即安排五大家族的成員前來致哀。**巴齊尼**站了好一會，擲下一朵玫瑰，並瞄了一眼**麥克**。

麥克觀察著現場。

巴齊尼臨走時，看得出來大家對他相當巴結奉承。他儼然已經是新的**教父**——原來柯里昂所掌握的位置。

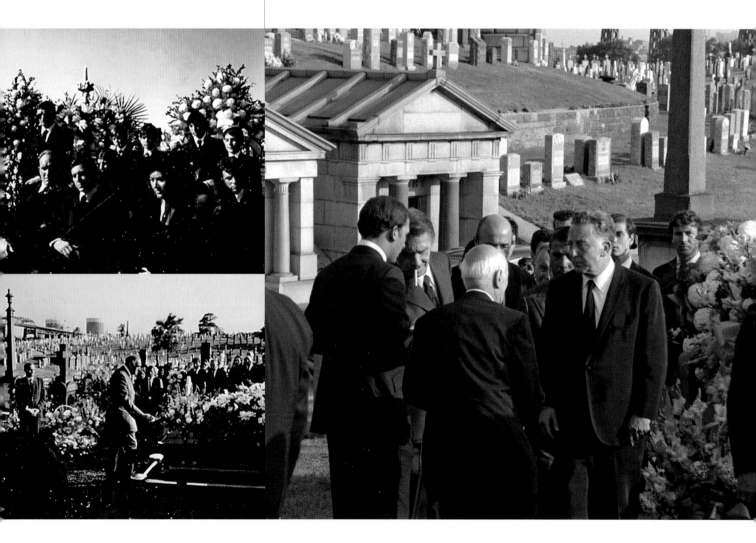

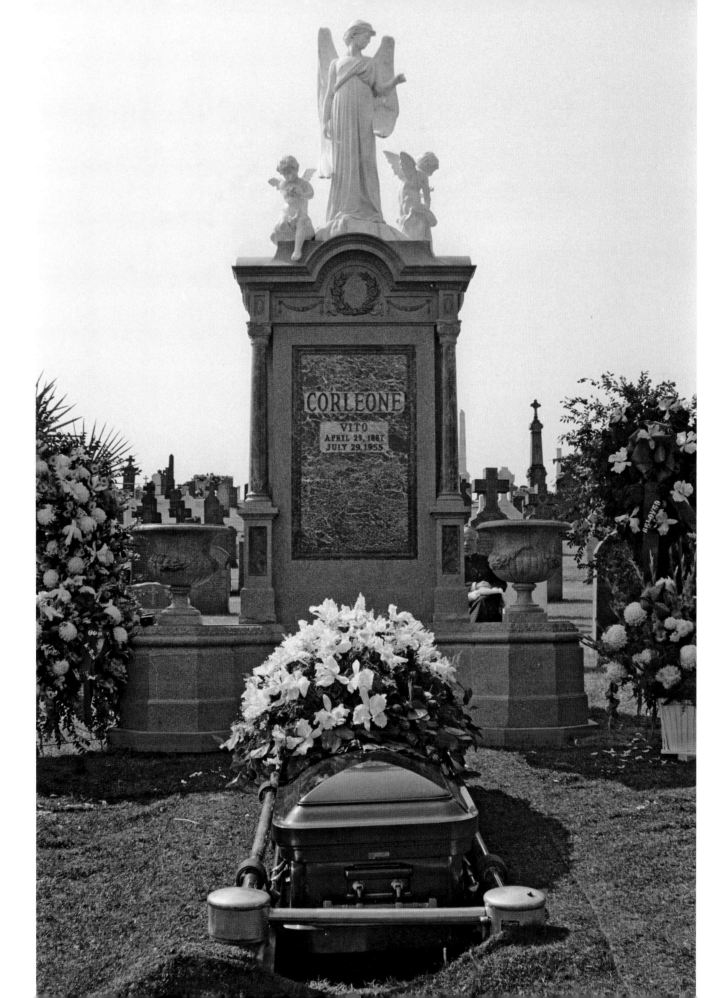

失誤與穿幫

一個有名的失誤：在葬禮進行中，摩嘉娜‧金恩（柯里昂夫人）幽靈般的、橙黃色調的影像，出現在麥克的西裝上。幾年後，影評人羅傑‧艾伯特（Roger Ebert）問了柯波拉這個小失誤，柯波拉請《教父》DVD的製作人，兼柯波拉的後製作及技術部副理金‧奧柏麗（Kim Aubry）去查查看。那影像來自光線、折射反射、陰影，以及鏡頭特性種種因素的巧合作用，鏡頭邊緣正巧捕捉到剛好在景框外的金恩的外貌。更詭異的是：夫人在她亡夫的葬禮上嚼口香糖！她合理地認為自己根本就在攝影範圍之外。奧柏麗在艾伯特的〈答客問〉專欄中說：「我們收到太多假消息，所以查出個真的，還滿有意思的，結果那不是所謂藝術的視覺陷阱，是個**大穿幫**！帥斃了！」

馬龍‧白蘭度死後，他自己加註的《教父》劇本，在紐約的一場拍賣會裡，已飆到令人難以置信的 312,800 美元成交 —— 超過原來估價的二十倍，也是史上電影劇本原件售出的最高價。

泰西歐低下身子去跟麥克說話

> **泰西歐**
>
> 麥克，可以借一分鐘說話嗎？

麥克點頭，兩人移步到較僻靜的地方。

> **泰西歐**
>
> 巴齊尼要安排一次談判。他說，任何問題都可以攤開來談。

> **麥克**
>
> 你和他談過了？

> **泰西歐**
>
> 是啊，我可以安排維安事宜。在我的地盤，好嗎？

> **麥克**
>
> 好的。

> **泰西歐**
>
> 好的。

他們回座，海根靠向麥克。

> **海根**
>
> 你知道他們準備怎麼對付你嗎？

> **麥克**
>
> 他們要安排在布魯克林開會，泰西歐的地盤，說在那裡我會安全的。

泰西歐走過去和巴齊尼交談。他們握手。

> **海根**
>
> 我一直以為會是克里孟札，而不是泰西歐。

> **麥克**
>
> 這一著漂亮，泰西歐一向聰明些。不過，我會靜觀其變，先等洗禮過後再說。我已經決定要當康妮的嬰孩的教父了。然後我再去見巴齊尼和塔塔利亞，以及所有五大家族的族長。

蒙太奇：

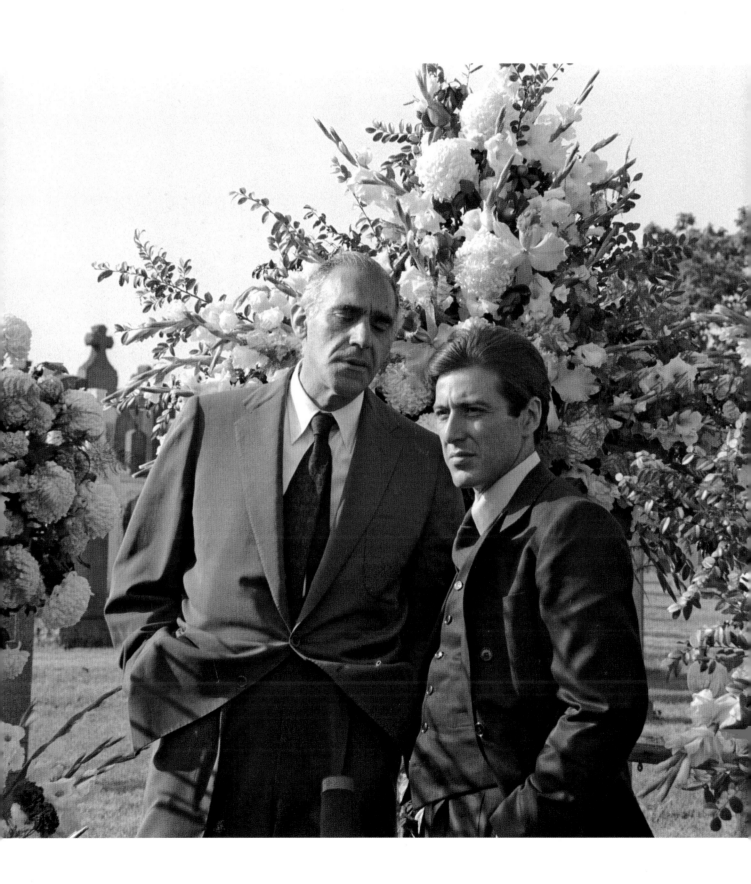

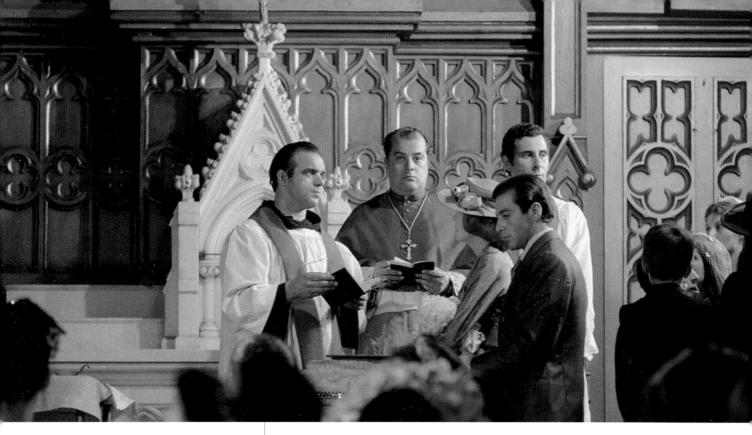

 技術竅門：製片細節

受洗場景的外景是在史塔登島羅瑞特山教堂（Mount Loretto Church）拍攝。這座教堂於 1973 年焚毀。室內景攝於曼哈頓茂比利街（Mulberry Street）舊聖派翠克教堂（Old St. Patrick's Cathedral）。

 幕後

新生女嬰蘇菲亞·柯波拉飾演麥克·李佐（Michael Rizzo）。黛安·基頓顯得不太有抱嬰孩的經驗 —— 嬰孩蘇菲亞的頭就垂晃個不停。

 幕後

普佐對於高潮戲如何在電影中揭開一直舉棋不定，柯波拉則想出受洗與狙殺交叉剪接的點子，並且讓司鐸的台詞鋪在謀殺的場景上。在後製作階段，整個段落似乎還缺少些什麼。絕望邊緣，剪接師彼得·辛納（Peter Zinner）想到可以將管風琴的音樂聲軌再鋪於謀殺場景上，這就打開整個段落的任督二脈了。

內景 日：教堂

教堂內部**遠景**。管風琴彈奏著音樂，**嬰兒**哭號。**凱、麥克**和**司鐸**走向祭壇的中景。凱懷抱著**嬰孩**。**眾人**坐在長木椅上觀禮。

<p style="text-align:center">司鐸</p>

（操拉丁語）

中特寫：司鐸對嬰孩輕吹三口氣。麥克的特寫。嬰孩軟帽的繫帶被解開。

<p style="text-align:center">司鐸</p>

（操拉丁語）

內景 日：汽車旅館房間

長島一家汽車旅館內，**藍朋**仔細拆卸一把手槍，上油、檢查，然後再裝好。

<p style="text-align:center">司鐸的嗓音</p>

（操拉丁語）

外景 日：克里孟札家中

彼得·克里孟札攜帶一口長箱子，準備進入他的林肯車內。他猶疑一下，取出一條抹布，擦拭翼子板上的塵土。

<p style="text-align:center">司鐸的嗓音</p>

（操拉丁語）

內景 日：教堂

麥克的**特寫**，**司鐸**幫他塗抹聖油祝禱。**特寫司鐸**的手指，在**嬰孩**臉頰上輕抹聖油。

<div align="center">

司鐸

</div>

（操拉丁語）

內景 日：理容院

威利‧齊齊正在刮鬍子。

<div align="center">

司鐸的嗓音

</div>

（操拉丁語）

內景 日：內里家公寓

艾伯特‧內里在他小小的可樂那公寓；他打開一個小行李箱，我們看見裡面有一套折疊平整的紐約市警察制服。他小心地、近乎恭敬地一件一件取出。

<div align="center">

司鐸的嗓音

</div>

（操拉丁語）

內景 日：教堂

司鐸手指的**特寫**，以聖油祝禱著**嬰孩**。

<div align="center">

司鐸

</div>

（操拉丁語）

內景 日：內里家公寓

雙手清空紙袋的**特寫**。一把手槍，然後一只警徽掉在床上。我們看到**內里**已穿上警察制服。他揩拭掉臉上的汗水。

<div align="center">

司鐸的嗓音

</div>

（操拉丁語）

內景 日：旅社內的樓梯

克里孟札在一家大飯店後面的樓梯間拾級而上，依然攜著那口木箱。他轉過牆角，擦拭著眉頭的汗水，隨即繼續往上爬。

<div align="center">

司鐸的嗓音

</div>

（操拉丁語）

幕後

理容院、旋轉門和克里孟札走上階梯的鏡頭，都在紐約瑞吉酒店拍攝。李察‧卡斯特拉諾的太太宣稱柯波拉讓她先生多爬了三十八趟階梯。

改編與剪掉的鏡頭

普佐的小說中，對艾伯特‧內里的性格有較詳細的描述，他的第一份職業是警察；這也說明了他怎麼會有員警的臂章和制服。

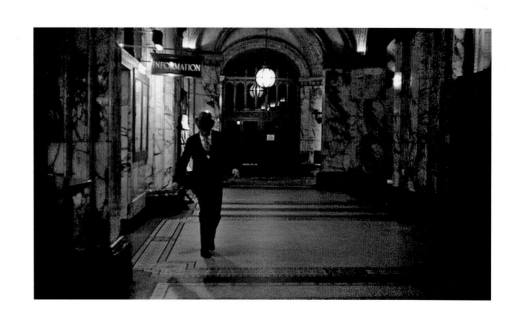

內景 日：教堂

司鐸的中景，正在為嬰孩祝禱，切至司鐸的特寫。麥克的特寫。司鐸持續為嬰孩祝禱。

<div align="center">司鐸的嗓音</div>

（操拉丁語）

特寫麥克。

<div align="center">司鐸</div>

麥克，你相信上帝、全能的天父、天地萬物的創造者嗎？

<div align="center">麥克</div>

我相信。

內景 日：大廳

巴齊尼從一棟氣派大樓的廳廊走過來。他捻熄香菸，繼續往前。

<div align="center">司鐸的嗓音</div>

你相信耶穌基督，上帝的獨子嗎？

<div align="center">麥克的嗓音</div>

我相信。

<div align="center">司鐸的嗓音</div>

你相信聖靈，神聖的天主教堂嗎？

<div align="center">麥克的嗓音</div>

我相信。

外景 日：市政大樓外階梯

內里在一棟市政大樓前；他在街道同一側，看到一部豪華轎車在大樓大門口正前方等待著。他過去用警棍輕敲車翼板，那位駕駛向他揮手。內里再敲一次車，示意他開走。

<div align="center">

司鐸的嗓音
</div>

　　（操拉丁語）

內景 日：旅社樓梯

克里孟札繼續拾級而上。

<div align="center">

司鐸的嗓音
</div>

　　（操拉丁語）

內景 日：房間

洛可·藍朋和另一個人各攜一把槍離開。

<div align="center">

司鐸的嗓音
</div>

　　（操拉丁語）

內景 日：理容院

齊齊走出理容院。

<div align="center">

司鐸的嗓音
</div>

　　（操拉丁語）

內景 日：教堂

嬰孩的特寫。教堂內部的遠景。我們聽見嬰兒的哭聲。

<div align="center">

司鐸的嗓音
</div>

　　（操拉丁語）

外景 日：政府大樓

巴齊尼開始走下戶外階梯；他示意他的保鑣去搞清楚他的轎車怎麼了。在階梯底部，內里站在司機旁，正在開罰單。保鑣快速走下來。

<div align="center">

司鐸的嗓音
</div>

　　（操拉丁語）

<div align="center">

嬰兒的聲音
</div>

　　（哭號）

 技術竅門：製片細節

牟‧格林的按摩，是在曼哈頓西 23 街麥克伯利 YMCA 的蒸氣室拍攝。

 技術竅門：製片細節

牟‧格林這個角色是以猶太黑幫份子巴格西‧西格為本。西格最先想到要涉足拉斯維加斯的賭場生意，後來被亂槍打死，其中一槍射穿他的眼睛。牟‧格林在片中獨特的被刺殺的模式，或可說是向偉大的塞吉‧艾森斯坦（Sergei Eisenstein）的《波坦金戰艦》（The Battleship Potemkin）致敬，在《波》片中著名的奧德薩石階（Odessa steps）段落中，呈現了一位老婦人被射穿眼鏡片的鏡頭。柯波拉提過，艾森斯坦正是最主要影響他選擇成為一位導演的電影作者。演員阿列克斯‧洛可說：「柯波拉曾經在一部歐洲電影中見識過這種效果，也一直想要這麼做。」為了創造特殊效果，劇組在鏡片上安裝了細塑膠管，從鏡框、鏡架，用膠帶貼在洛可裸露的身體和按摩台上。一條細管裡裝有假血；另一條細管裝的是 BB 彈和空氣幫浦。BB 彈用空氣幫浦擊發，朝眼睛的反方向射出，使玻璃碎裂，假血流濺。名滿天下的特效奇才 A. D. 弗勞爾（A. D. Flowers，以《我倆沒有明天》知名），設計出操控總體效果的方法。洛可大讚幫他安裝管線的特效師喬‧隆巴迪（Joe Lombardi）為「線上最傑出的特效好手之一」，又說，但是如果你看得仔細，你可以看到他的右眼被射中之前，微微抽動了一下 —— 我們很可以理解他緊張得控制不了那抽搐。

內景 日：旅社

齊齊走上階梯，抽著菸。他停了下來。

 司鐸的噪音
 （操拉丁語）

 嬰兒的聲音
 （哭號）

內景 日：旅社

克里孟札來到電梯口，他按了鍵。

 司鐸的噪音
 （操拉丁語）

 嬰兒的聲音
 （哭號）

內景 日：按摩室

牟‧格林俯臥在檯面上按摩。

 司鐸的噪音
 （操拉丁語）

 嬰兒的聲音
 （哭號）

內景 日：教堂

司鐸手指的**特寫**，他正在為**嬰兒**祝禱。**特寫麥克**。

 司鐸
 麥克‧法蘭西斯‧李奇，你棄絕撒旦嗎？

內景 日：旅社電梯

電梯門打開，內有三人。**史特拉齊**正要步出，**克里孟札**將一位大爺踢回電梯內，從箱內取出槍枝，猛急開火。

內景 日：教堂

特寫麥克。

 麥克
 我棄絕撒旦。

內景 日：按摩室

有個人進到室內，牟戴上眼鏡要看清來者何人，隨即被擊中一眼，鮮血湧出。

內景 日：教堂

特寫麥克。

<div align="center">

司鐸

</div>
以及他的所有作為？

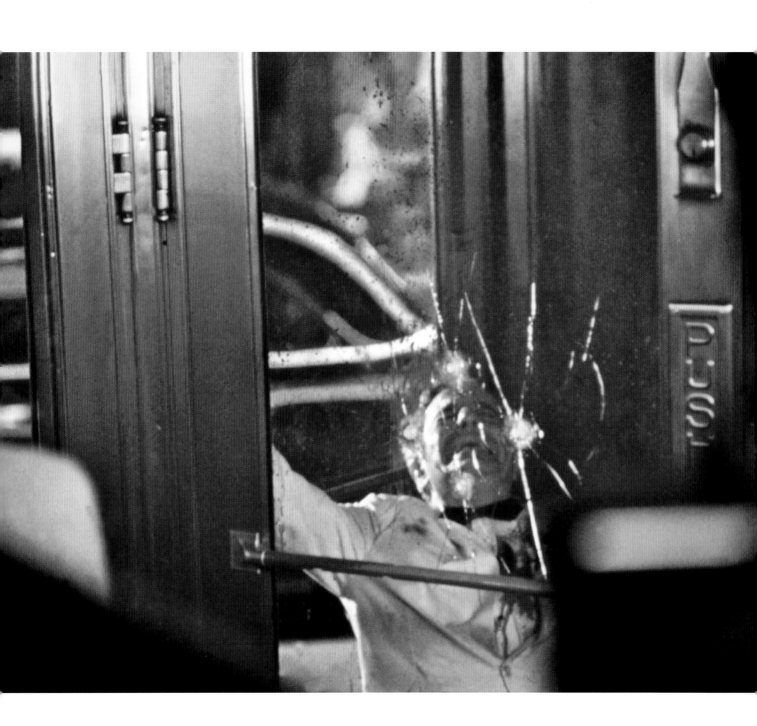

內景 日：旅社

齊齊捻熄香菸，繼續上樓。他來到一扇旋轉門，並將**顧尼歐**鎖在裡面。**顧尼歐**轉過身來，驚見一把槍對著他──他的嘴喊著「不要！」──但**齊齊**射穿玻璃，連發四槍。

內景 日：教堂

特寫麥克。

<div style="text-align:center">**麥克**</div>

 我棄絕撒旦的所有作為。

內景 日：汽車旅館

藍朋和另一槍手衝進房間，驚嚇了床上的**塔塔利亞**和同床**女人**，並用機關槍反覆掃射。

<div style="text-align:center">**女人**</div>

 （尖叫）
 天啊！

內景 日：教堂

特寫麥克。

<div style="text-align:center">**司鐸**</div>

 以及他的所有誘惑？

<div style="text-align:center">**麥克**</div>

 我棄絕撒旦的所有誘惑。

「上午九點鐘在華爾街拍攝現場……吸引了 15,000 路人圍觀,也導致《紐約時報》的評論,說『拍攝』是『城內最盛大的表演』。」

—— 《綜藝週報》,1972 年 3 月

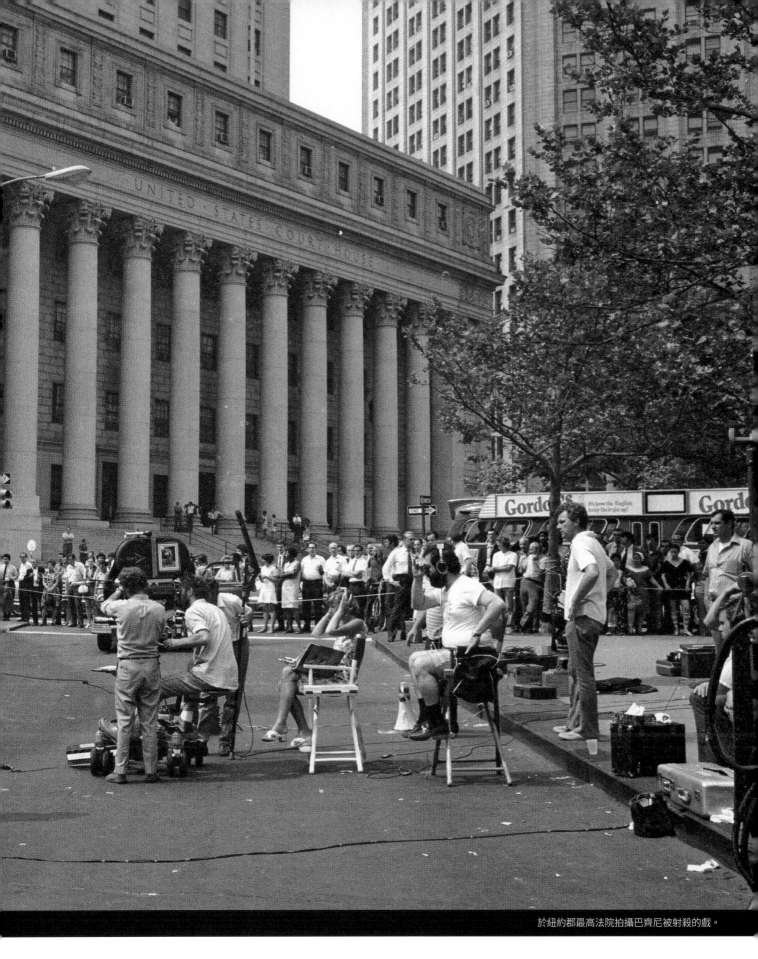

於紐約郡最高法院拍攝巴齊尼被射殺的戲。

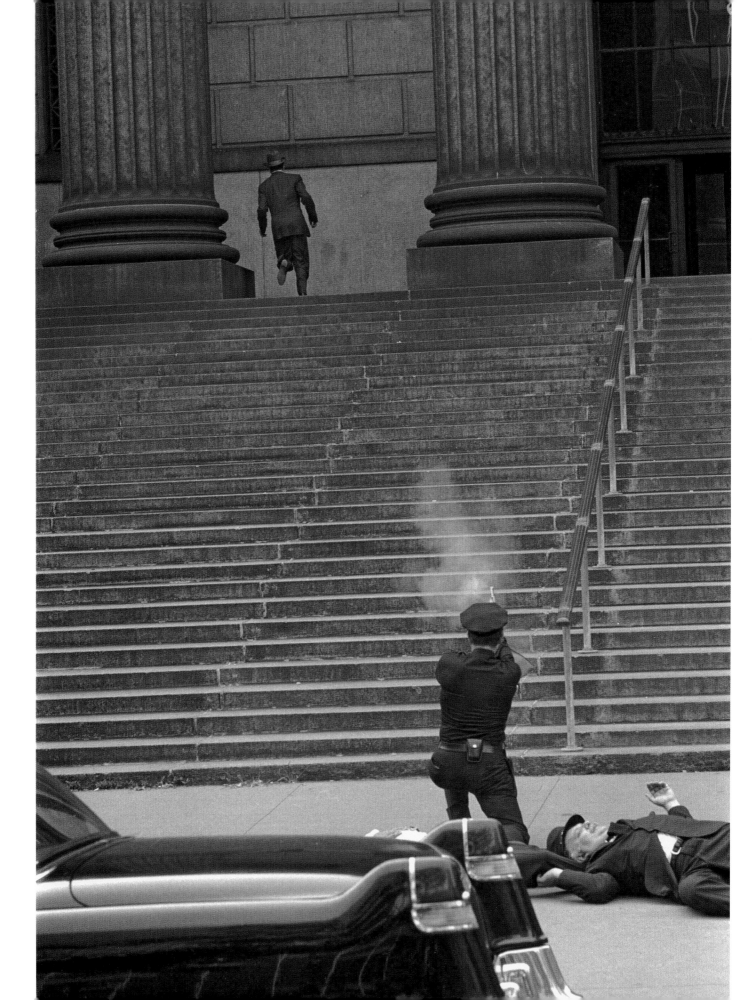

外景 日：政府大樓

內里射殺保鑣和司機，然後低下身子，穩住手臂，對準巴齊尼，他試圖拾級向上逃跑。內里從他背後射了兩槍，巴齊尼摔跌滾落階梯，此時一部汽車駛過來接走內里。

內景 日：教堂

特寫麥克。

<div style="text-align:center">司鐸</div>

麥克・李奇……你願意受洗嗎？

<div style="text-align:center">麥克</div>

我願意。

司鐸用聖水幫嬰孩施洗禮。

<div style="text-align:center">司鐸</div>

奉父……

內景 日：汽車旅館

菲利普・塔塔利亞血淋淋的屍體特寫。

<div style="text-align:center">司鐸的嗓音</div>

……子以及……

內景 日：旋轉門

顧尼歐血淋淋的屍體特寫。

<div style="text-align:center">司鐸的嗓音</div>

……聖靈之名。

外景 日：政府大樓

從巴齊尼的座車望過去，我們可以看見巴齊尼和司機的屍體，以及保鑣的兩條腿。

<div style="text-align:center">司鐸的嗓音</div>

麥克・李奇……

內景 日：教堂

燭光後方的麥克特寫。

<div style="text-align:center">司鐸</div>

……平安前行，願主與你同在。阿們。

 技術竅門：製片細節

此法院正是曼哈頓中央街上的紐約郡最高法院大樓。

在教堂台階上親吻康妮那位女士,是塔莉雅與法蘭西斯的母親伊妲莉雅·柯波拉。

外景 日:教堂

教堂外的受洗儀式派對。

四、五部等候在教堂外的轎車陸續開過來,接走**夫人**、**康妮**和**嬰孩**,以及其他人。每一個人都顯得愉快;唯獨**麥克**,似乎漠然且沉重。**康妮**抱著**嬰孩**走近**麥克**。

麥克

凱,來吧。

康妮

親一下你的教父。

麥克親了一下**嬰孩**。大家還在招呼交談間,一輛車駛過來。**藍朋**下車走向**麥克**,附著他的耳朵低聲說話;這是**麥克**一直在等待的消息。**麥克**轉向**卡洛**。

麥克

卡洛不能去拉斯維加斯,臨時有要事。除了我們以外,大家請先走吧。

康妮

喔,麥克,這是我們第一回一起度假。

卡洛

(插話)
康妮,拜託!
(向麥克)
你要我做什麼?

麥克

(插話)
回家等我電話,有要事。

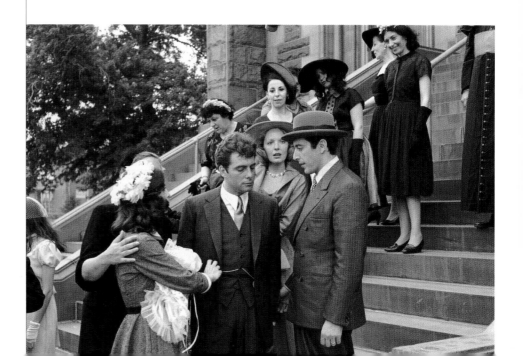

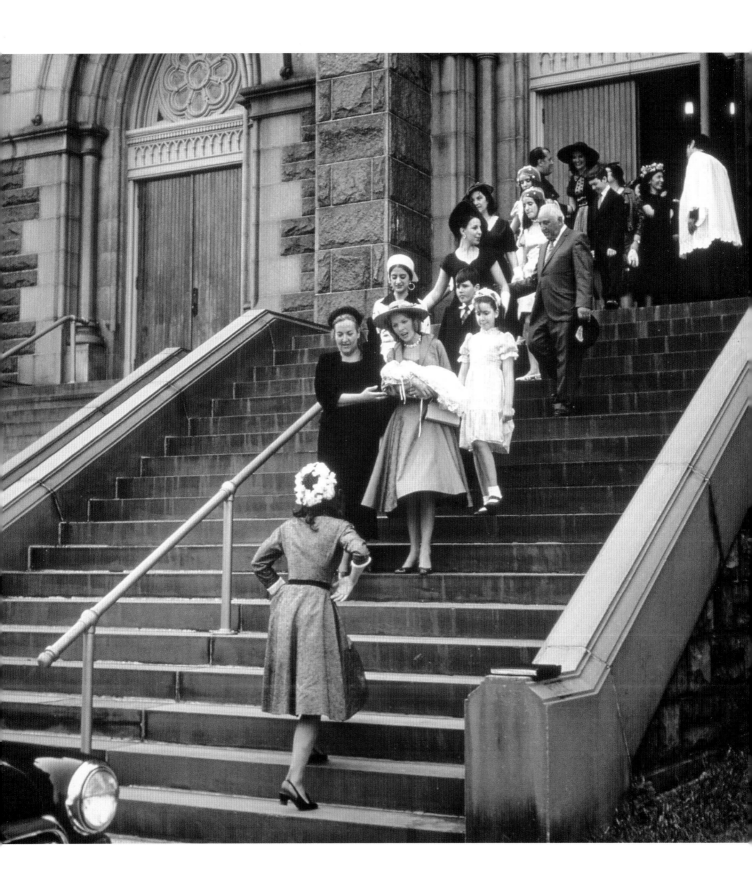

<div align="center">

卡洛

</div>

好的。

<div align="center">

麥克

</div>

（向凱說）
我只需一兩天。

麥克親一下凱，輕拍**安東尼**的頭，然後走下去親吻**媽媽**。

<div align="center">

媽媽

</div>

（操義大利語）

遠景鏡頭：司鐸和神父，待眾人分別找到他們的座車後，拾級而上。

內景 日：教父的廚房

泰西歐在宅邸主屋裡的廚房講電話。**海根**站在他身邊。

<div align="center">

泰西歐

</div>

（講電話）
我們正要去布魯克林。
（掛上電話）
我希望今晚麥克能夠談個好交易。

<div align="center">

海根

</div>

他一定會的。

外景 日：宅邸

他們兩位在**庭園**裡向一輛車走過去，一個**保鑣**攔下他們。

<div align="center">

齊齊

</div>

薩爾、湯姆，老闆說他自己坐另一部車，他叫你們兩位先走。

<div align="center">

泰西歐

</div>

靠，他不能那麼搞，攪亂了我所有的安排。

<div align="center">

齊齊

</div>

他是這麼說的。

<div align="center">

海根

</div>

我也不能去，薩爾。

又有**兩位保鑣**現身在他身旁。他快速瞄他們一眼，一時間顯得恐慌，隨即克制下來。

<h3 style="text-align:center">泰西歐</h3>

（停頓一下）

告訴麥克，這只是生意。我一直都喜歡他。

<h3 style="text-align:center">海根</h3>

他會了解的。

<h3 style="text-align:center">齊齊</h3>

（搜泰西歐的身）

抱歉，薩爾。

泰西歐看看他們，然後停下來。

<h3 style="text-align:center">泰西歐</h3>

湯姆，能幫我脫困嗎？看在我們老交情的份上？

<h3 style="text-align:center">海根</h3>

我辦不到，薩爾。

海根示意他們帶走泰西歐，然後轉身，自行離去。泰西歐被帶走。海根進到屋內，回頭透過窗戶，看著泰西歐被帶進一部車裡。海根望向別處，舉步離開。

內景 日：卡洛家客廳

麥克依然穿著黑色西裝，走進屋內。藍朋、內里和海根跟隨在後。卡洛，冒著汗，轉頭面對他們。他掛了正在撥的電話。

<h3 style="text-align:center">麥克</h3>

你必須為桑提諾的事情負責，卡洛。

卡洛頓了一下，然後起身迎向他們。

<h3 style="text-align:center">卡洛</h3>

麥克，你完全誤會了。

<h3 style="text-align:center">麥克</h3>

你為巴齊尼的人設局加害桑尼。啊，你和我妹演的那場鬧劇！你以為那可以騙得過柯里昂家的人嗎？

<h3 style="text-align:center">卡洛</h3>

麥克，我是清白的。我以我的孩子立誓……求你，麥克，別這樣對我。

<h3 style="text-align:center">麥克</h3>

（插話）

坐下。

卡洛坐下。麥克拉了張椅子到他旁邊。

演職員：亞伯·維戈達

在舞台和電視上演過幾年戲（如《黑影家族》（Dark Shadows）影集）之後，亞伯·維戈達（Abe Vigoda）應徵《教父》的試鏡，擊敗幾位競爭者，得到泰西歐這個角色。《教父》是他初登銀幕之作。曾有傳聞說有些到拍片現場參觀的人都以為這位高大，嗓音沙啞的維戈達真的是個黑幫份子，而不是角色之一。

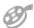 **改編與剪掉的鏡頭**

在普佐的小說中，要求麥克讓泰西歐「脫鉤」的人是海根。普佐在他的劇本初稿中，改成泰西歐自己提出請求 —— 影片中也是如此。

237

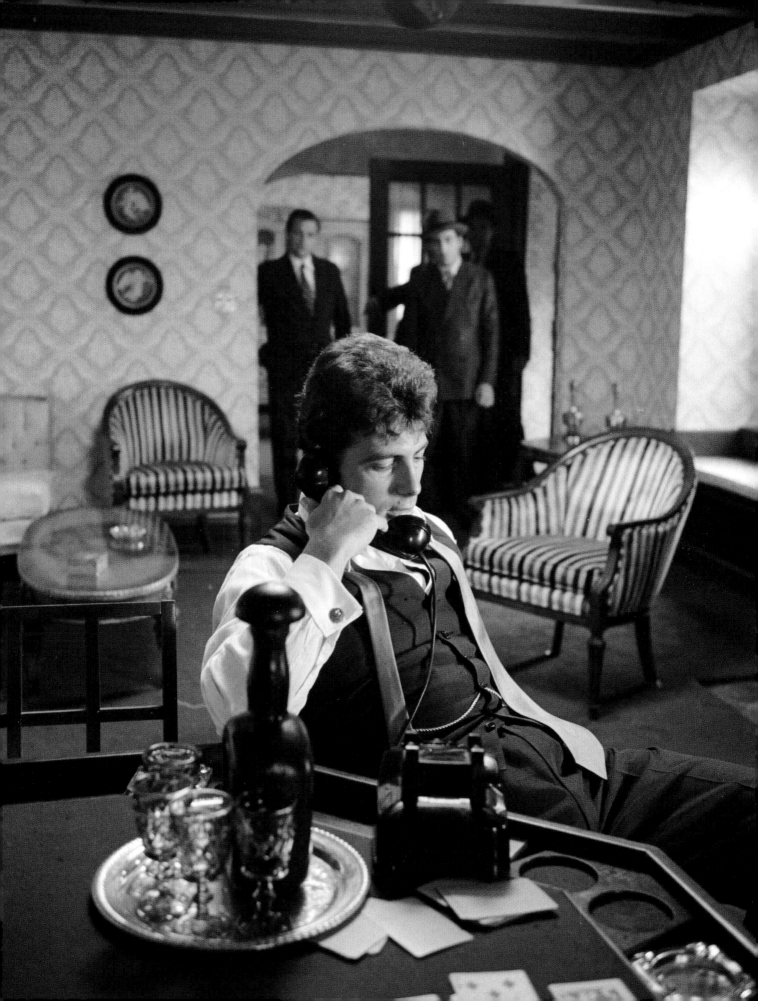

「站在門廊的人是麥克・柯里昂，他的臉正是卡洛・李奇經常在夢裡看見的那張死亡的臉。」

——馬里歐・普佐，《教父》

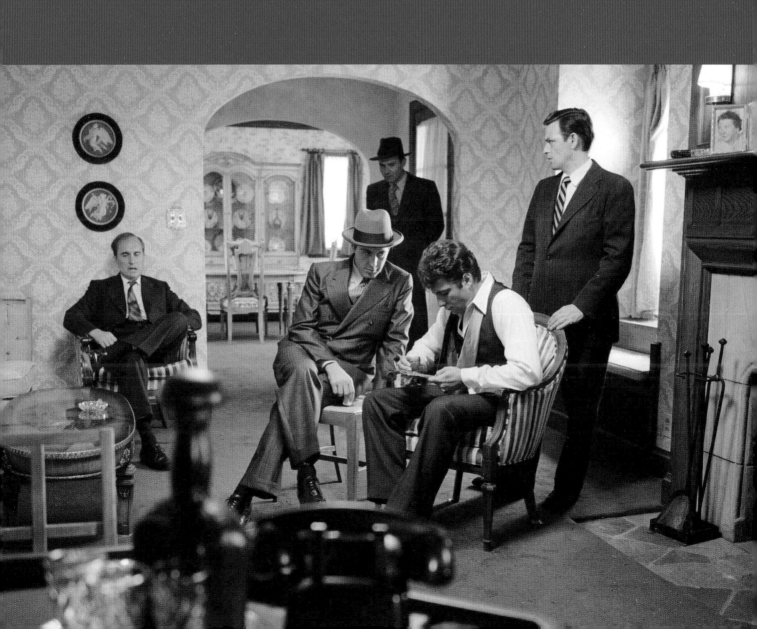

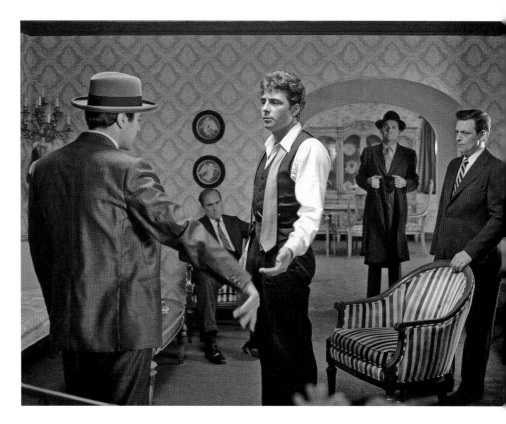

卡洛
麥克，別這樣對我，求您。

麥克
巴齊尼死了。菲利普·塔塔利亞也死了。牟·格林、史特拉奇、顧尼歐都死了。

卡洛將臉埋進雙手裡。

麥克
今天我要解決整個家族的事，所以別跟我說你是清白的，卡洛，你做了就承認。

卡洛抖顫了。

麥克
給他一杯酒。說啊，別怕，卡洛，說啊，你以為我會讓我妹妹成為寡婦？我是你兒子的教父，卡洛。

端來一杯酒，卡洛一口喝下，靜靜地飲泣。

麥克
來啊，喝吧。喝。卡洛，你得退出家族的事業，那是給你的懲罰，你玩完了。我安排你搭飛機去拉斯維加斯。湯姆？

麥克給卡洛一張機票。

<div align="center">麥克</div>

我要你留在那裡，了解嗎？

<div align="center">卡洛</div>

嗯嗯。

<div align="center">麥克</div>

只是，別告訴我你是清白的。因為那侮辱了我的智力，會使我非常生氣。
（略長的停頓）
還有，是誰和你接頭的？塔塔利亞或巴齊尼？

<div align="center">卡洛</div>

（看著他要離開的方向）
是巴齊尼。

麥克凝視著他好一會兒。

<div align="center">麥克</div>

（輕聲細語）
好。
（站起來，把椅子擺回去）
外面有輛車等著載你去機場。我會通知你太太，告訴她你的班次。

<div align="center">卡洛</div>

麥克⋯⋯

<div align="center">麥克</div>

走吧，給我滾得遠遠的。

藍朋幫卡洛穿上外套。

外景 日：宅邸廣場

卡洛來到廣場，弟兄們把行李放進車尾行李箱中。另一位幫他打開前門，有人已經坐在後座，只是我們沒看到是誰。卡洛上車，緊張地往後看看後座的人。是克里孟札，他友善地點點頭。

<div align="center">克里孟札</div>

哈囉，卡洛。

外景 日：卡洛家門口階梯

麥克和夥伴們觀看著。

內景 日：車內

馬達啟動，汽車準備開出。**克里孟札**突然套一條絞環在**卡洛**的脖子上，**卡洛**無法呼吸，身體彈躍如上鉤的魚，兩腳猛踢。他劇烈抽動的腳踢穿擋風玻璃，直到身體癱軟下來。

外景 日：卡洛家門口階梯

麥克和那群冷肅的夥伴們觀看著，隨後掉頭走開，碎石路面在他們的腳底嘎吱作響。

外景 日：宅邸廣場

俯瞰柯里昂宅邸廣場：廣場上停著幾輛廂型貨車，可以感覺到已經是最後幾天了；整個家族即將搬離；產權出售的招牌明顯可見。

一輛黑色豪華轎車開進來。車子尚未完全停妥，後車門已被用力推開，**康妮**正想衝出，她**母親**拉阻著，她奮力掙脫開來，跑過**廣場**，進入**麥克**的屋內。

媽媽
你要不要……搬去……我正要告訴你……

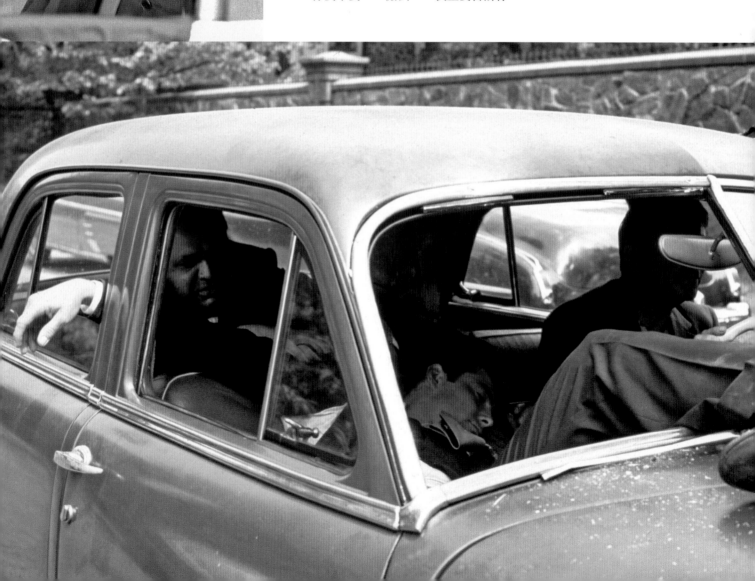

<div align="center">康妮</div>

啊，媽媽，拜託！

內景 日：教父的客廳

在柯里昂屋內，有許多打包好的木箱；準備運送的傢俱。康妮飛奔進入客廳，在那撞見了凱。

<div align="center">康妮</div>

麥克！麥克！

<div align="center">凱</div>

怎麼回事？

但康妮避開她，直接奔入教父的書房，找尋麥克。

<div align="center">康妮</div>

他在哪兒？麥克！

內景 日：教父的書房

康妮衝進來，內里警戒著，

<div align="center">康妮</div>

麥克！麥克！你這個無恥的混蛋，你殺了我丈夫。你等到爸爸死了，就沒人管得了你，你就殺了他。你怪他害死桑尼，你一直這樣，大家都這樣。但你從來沒有為我想想，你從來都不管我死活。
（哭號）
那我要怎麼辦？！

<div align="center">凱</div>

（安慰她）
康妮……

康妮

你以為他為什麼留卡洛在身邊？他一直都準備要殺他。而你還是我們兒子的教父。你這無恥的冷血的混蛋。

（向凱說）

你知道除了卡洛，他還殺了多少人嗎？看看報紙，看看報紙吧！

她丟下一份報紙。

康妮

那是你丈夫！那是你丈夫！

她走向**麥克**，**內里**加以制止，**麥克**揮手示意他放開。她試圖朝**麥克**的臉上吐口水，但因為太過歇斯底里，她竟然沒口水可吐。**麥克**抱住她，但她猛力掙脫開來。

麥克

別這樣……

康妮

不要！不要！不要！

麥克

（向內里）

帶她上樓。給她找個醫生。

內里和**康妮**離去，**麥克**嘆口氣。

麥克

她太情緒化了！太歇斯底里了。

他點根菸，但**凱**一直盯著他不放。

凱

麥克，那是真的嗎？

麥克

別過問我的生意，凱。

凱

是真的嗎？

麥克

別過問我的生意。

凱

不！

演職員：塔莉雅·雪兒

接受訪談時，塔莉雅「塔莉」·雪兒說，她的心理治療師鼓勵她，在家庭裡要勇於表現自己，這是她為什麼會試圖在《教父》裡演出。我們可以理解柯波拉會緊張，因為選用自己的妹妹難免有裙帶關係的意味。而且，他說，「我真的覺得她演那個角色太美了，因為在我的想法裡，那個角色是個沒什麼姿色，矮胖的女兒；那傢伙會願意跟她結婚只因為她是某號人物的女兒。」《加州》雜誌曾引用雪兒所說的話：「他真的非常氣我沒問過他就接演那個角色。不能只因為你是個天才，就意味著你的情感也發展成熟了。」柯波拉想到派拉蒙可能會開除他，就心生憐憫，想著至少家裡有人可以從這個經驗裡得到些收穫。

<div align="center">**麥克**</div>

夠了！

他重重拍了一下桌面。**凱**往下看。他嘆一口氣，沮喪地推了一把椅子。他走向她，捻熄他的菸。

<div align="center">**麥克**</div>

好吧，就這一次——這次讓你問問我的生意。

<div align="center">**凱**</div>

（低聲呢喃）
是真的嗎？真的？

她直視著他的雙眼，他也正面回看她，如此直接了當，我們自然認為他會講實話。

<div align="center">**麥克**</div>

（停頓好一陣子）
不是。

凱鬆了一口氣；她伸出雙臂環著他，擁抱他。

<div align="center">**凱**</div>

我想我們兩人都需要來一杯吧？

內景 日：教父的廚房

她走回廚房，開始準備倒酒。她一邊倒酒，一邊從她的角度望向書房；她看見**克里孟札、內里、洛可、藍朋**和他們的**保鑣**進到屋內。

她好奇地望著**麥克**站在那裡接見部屬。一隻手搭在臀上，宛如古羅馬帝王。在他面前的，是他的**幹部弟兄**。**克里孟札**提起**麥克**的手，親了一下。

<div align="center">**克里孟札**</div>

柯里昂閣下。

藍朋也親了他的手。**麥克**舉起手伸到他的臉上。**內里**移步到辦公室門邊。

凱的**臉部特寫**。她望著已然成為教父的丈夫，此刻，門關了起來，畫面全黑。

劇終

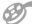 **改編與剪掉的鏡頭**

普佐的小說故事結束於1955年早秋。書裡，關於卡洛的事，麥克對她撒謊，那天早晨凱離開了麥克；經湯姆·海根相勸，凱才又返回。

改編與剪掉的鏡頭

原著小說和前期製作拍攝劇本中，都結束於沒有對白的一場戲：凱在教堂裡領聖餐並且點蠟燭，可能是為了麥克的靈魂。這場戲拍了，雖然沒出現在完成的影片中，倒是出現在《教父：全本史詩》（又名《馬里歐·普佐之教父：全本小說電視版》）裡。

246 ／劇本

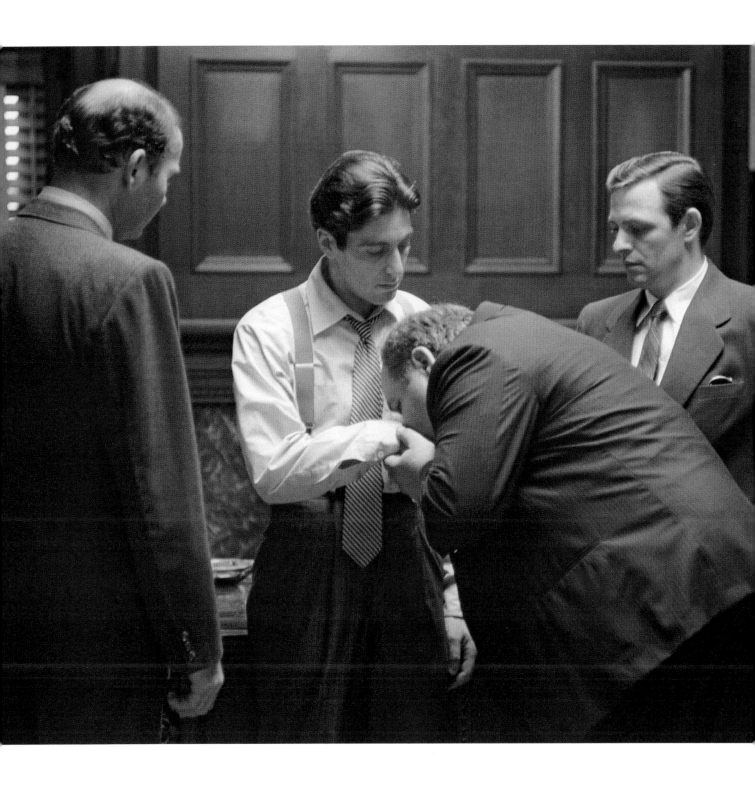

餘波

The
THE AFTERMATH
Godfather

「我記得我們在剪接的時候，因為我沒什麼錢，就免費窩在比佛利山吉米‧肯恩的女僕房裡。我們有一位很友善的年輕剪接助理，總是騎一輛腳踏車回家。這位又高又壯的大男孩，牽著腳踏車，剛剛看了《霹靂神探》。《霹靂神探》真是精彩刺激、活力十足——我們忙著剪接《教父》那段時間，那部電影非常轟動。當你在製作一部電影，你總是沒有把握——因為你真是厭煩透了，沒有什麼新花樣，我就跟他說，『我猜在《霹靂神探》之後，每一個人都會一逕想說《教父》真是一部又長，又沉悶，又黑暗的電影。』那孩子說，『是啊，我猜你說的沒錯。』」

「我感到痛苦不堪，回家進到我的女僕房，他離開後我幻想著，撒旦從灌叢蹦出來說，『法蘭西斯，你會希望這部電影成為空前成功的電影吧？』像這樣的東西必須被銘記下來，因為光是這個念頭——認為這部『災難』電影會大獲成功，會被記憶傳頌，甚至會被收入年鑑，和我認為最偉大的電影相提並論——就很驚人了。」

——柯波拉，2007

影片拍攝期間，柯波拉對接送他那部旅行車頗有怨言，因此他跟伊凡斯賭說，如果電影賣座超過五千萬美元，派拉蒙就得送他一部新車。當《教父》的營收不斷攀升，柯波拉和喬治‧盧卡斯便一道去選購新車，相中一部賓士 600 加長型豪華大轎車——並指示業務員把帳單寄到派拉蒙。那車出現在盧卡斯執導的《美國風情畫》(American Graffiti) 的開場戲裡。

票房大金礦

1972 年 3 月 15 日，紐約五家戲院進行《教父》的全球公開首映會。當天晚上，這部電影賣了破首映紀錄的五萬七千美元。第一週的營收達四十六萬五千美元，也打破紀錄。紐約市五十六家戲院聯映，五天的總票房高達令人瞠目驚奇的一百九十萬美元，十足是讓《教父》觀眾趨之若鶩的溫床，購票的人龍經常環繞整個街區。放映時間安排整點開始，從早上九點到半夜，每小時一場。正式公映首夜，過多的群眾導致開演時間一再延宕，該晚最後一場散場時已是凌晨四點，距離第二天早場開始有人來排隊的時間只有兩小時。有些人不惜花錢插隊；有些夫妻輪流排隊；《洛杉磯時報》(Los Angeles Times) 刊登了一篇購票指南，標題為「排隊觀賞《教父》的生活方式」。現場不見得都能維持文明秩序：有人持槍搶劫，射傷一位羅氏戲院經理的手臂，奪走當天的營收一萬三千美元。

即便在首映之前，環繞著這部電影的小道消息已經常可聞。派拉蒙一反過去的慣例，事先已經一口氣為三百五十家戲院排定了這部大家熱烈期待的《教父》。這部電影的製作，花費了六百二十萬美元；而在正式上映之前，光從預定的戲院，已經匯集了一千三百八十萬美元的收入。

派拉蒙電影公司總裁法蘭克‧雅布蘭為《教父》開創了一種全新的發行模式。不再限於一次一家戲院，而是同時在許多家戲院一起放映，派拉蒙便可極大化其廣告效應。他們甚至授權現買現賣，全額付現。此一新措施不啻為派拉蒙打開財源的閘門。

1972 年，美國電影的平均票價為一塊六美元。由於需求劇增，派拉蒙將《教父》的票價調漲至三塊五美元，然後，又將週末的票價漲到四美元。《教父》上映之後一個月，海灣西方公司的股值劇增了九千七百萬美元。

這部電影第一次發行，派拉蒙的營收達八千五百七十萬美元。這是電影史上第一部平均單日營收超過一百萬美元的電影。它是當時史上票房最高的電影，到了 1975 年，才被《大白鯊》(Jaws) 超越。到現在，它在美國的總營收將近一億三千五百萬美元，全球總營收大約兩億五千萬美元。《教父》不但創造了製作電影的歷史，也創造了觀看電影的歷史。

《教父》的影評反應

《教父》發行之前一個月，《倫敦快報》(London Express) 的艾佛‧戴維斯 (Ivor Davis) 溜進一場派拉蒙私下為映演業者安排的試映會。兩天後，他對這部備受期待的電影的評論刊登在《紐約郵報》(New York Post) 上，標題為「溜進《教父》試映會」(Smuggled into Godfather Screening)。他極力讚揚白蘭度飾演柯里昂閣下的表現，並且說帕西諾具備「亞蘭‧德倫 (Alain Delon) 的長相和年輕時候洛‧史泰格 (Rod Steiger) 的力度。」

雖然這部電影現在廣受讚美，當時卻也得到一些冷淡的反應。《綜藝週報》嚴厲批評，輕微讚美，說它實在「太長了」，而且好像沒搞懂他們所謂的「某種染色效果」。《新共和》(The New Republic) 雜誌那位德高望重的史丹利‧考夫曼 (Stanley Kauffman) 重批白蘭度，形容羅塔的配樂「爛透了」，並且宣稱電影拷貝「褪色了」。不過，讚美的還是大佔上風，大部分都指出，這部電影除了有廣大的吸引力之外，也有很高的藝術成就：

「法蘭西斯‧福特‧柯波拉成就了一部，在大眾娛樂的限制之下所能設計出來的，關於美國生活的最殘酷而動人的時代記事。」

——文森‧坎比（Vincent Canby），《紐約時報》

「一炮而紅的經典。」

——查理‧詹伯林（Charles Champlin），《洛杉磯時報》

柯波拉為這一切素材找到了一種風格和一種視覺風貌，因此《教父》已成為某種稀有珍品：從一本暢銷小說中擠壓出來的很棒的電影。」

——羅傑‧艾伯特，《芝加哥太陽報》（Chicago Sun-Times）

「如果有一個絕佳的例子，關於如何從商業與藝術的合流中，產出最棒的大眾電影，那就是《教父》了……那黑暗與明亮的對比，是如此歌劇風，如此坦蕩的象徵意涵，故而完美表達了其素材的基本特質……《教父》無時無刻都在我們前面展現得如此豐富，所以我們永遠也不厭倦。」

——寶琳‧凱爾（Pauline Kael），《紐約客》週刊（The New Yorker）

奧斯卡

《教父》獲得第四十五屆影藝學院金像獎多達十項的提名。其前只有二十一部電影囊括更多項提名（如果將原先獲提名最佳配樂的尼諾‧羅塔算在內，則之前獲得更多項提名的，只有十三部）。入圍的獎項包括最佳影片、導演、男配角（勞勃‧杜瓦、詹姆斯‧肯恩以及不尋常的——考量他的戲份——艾爾‧帕西諾）、改編劇本、聲音剪

製片人艾爾・魯迪得到他的第一座最佳影片金像獎。

接、服裝設計，以及飾演維多・柯里昂閣下的馬龍・白蘭度之最佳男主角。

一位身穿全套美國原住民傳統服飾的女子，聲稱自己是阿帕契族印地安人莎琴・小羽毛（Sacheen Littlefeather），利用白蘭度的門票來到典禮現場。節目製作人惟恐她會進行一場激進的政治性演說，原本考慮要逮捕她，結果只是勸她別唸白蘭度準備好關於美國原住民困境的五頁演講稿。小羽毛節縮的演說，解釋了白蘭度無法接受金像獎，因為「電影工業、電視重播，對美國印地安人的描述，以及現在正在傷膝（Wounded Knee）地方發生的種種。」觀眾的反應混雜著鼓掌與噓聲。反正白蘭度本來就不太在乎頒給演員的獎項，認為這應是個大好機會，可以讓美國原住民對六百萬民眾說話。相當奇怪的是，到頭來小羽毛根本不是個美國原住民，而是有志當演員的瑪麗亞・克魯茲（Maria Cruz）女士。

卻爾登・希斯頓（Charlton Heston）年老體衰，由克林・伊斯威特（Clint Eastwood）接手頒發最佳影片獎項。伊斯威特和製片艾爾・魯迪是好友，魯迪事先曾開玩笑說伊斯威特應該直接就宣佈「最佳影片的得主是……艾爾・魯迪，《教父》！」然後撕毀得獎名單吞下去——沒有人會知道有何不同。那個晚上的進展並不如每個人對《教父》的期待——除了白蘭度並未現身之外，《酒店》（Cabaret）囊括了最多獎項，包括最佳導演。當伊斯威特走到頒獎台，他拆開封套並宣布得獎者：「艾伯特・魯迪，《教父》！」魯迪嚇一大跳，想到伊斯威特果然在幫朋友的忙。據魯迪說，伊斯威特喊他一聲「白癡」，然後給他看得獎名單。《教父》果真贏了。這則故事有個註腳，就是三十二年後，魯迪獲得他的第二座最佳影片金像獎，跟他共得的，不是別人，正是《登峰造擊》（Million Dollar Baby）的克林・伊斯威特。「對我而言，這就像循環的結束。」

沒有得到最佳導演獎，讓柯波拉很難過。在他的日記本裡，他如此描述這次的落敗：「談錯失奧斯卡：確實，感到失望——但更是因為我希望它象徵我生命中一個階段的終結；擁有事業、成就、金錢這幅美麗憧憬的終結——從而我可以開始一個全新的階段。這有點像等待你的銀行存款正好剩下七塊錢整。我想要以大贏家的姿態離開，所以《教父續集》會成為附屬品。現在它變成我的最後機會。但是，不要了——將它放棄。結束了。它會怎麼樣就怎麼樣——無論如何我得走下去。」（參見附錄三：重要的獎項）

登上黃金時段

《教父》既已成功登頂，電視台是否趁熱跟進只是遲早的問題了。1974 年 11 月間，美國國家廣播電視台（NBC）付出破紀錄的一千萬美元天價，連續兩晚在電視上播出《教父》。估計大約有四千二百四十萬戶家庭收看了這個稍經修剪的版本。

三年後，國家廣播電視台再播出《教父傳奇》。這四集的迷你影集，結合了《教父》和《教父續集》，大致按照時間順序重新剪接，講述柯里昂家族的故事。全片長達九小時，其中並且加入大約六十分鐘經修復的場景。《教父傳奇》的觀看人次破億，成為最多人在電視上看過的電影。

教子教孫們：從胖東尼到東尼・蘇普拉諾

我們可以從書籍、電影和電視中許許多多的引述或影射，發現《教父》的歷史地位。網際網路電影資料庫（IMDb）裡，羅列了三百部以上曾經提到《教父》的電影和電視

節目，從佛杭蘇瓦·楚浮（Francois Truffaut）的《日以作夜》（Day for Night）到《電子情書》（You've Got Mail），以及將近一百個節目，都有滑稽嘲諷的模仿，從《頑皮豹之黑幫剋星》（Revenge of the Pink Panther）到《蓋酷家庭》（Family Guy）。五花八門的電影，如喜劇《重返校園》（Old School）和悲劇《噩夢輓歌》（Requiem for a Dream）等等，都運用了《教父》的招牌，柳橙之「死亡暗示」。

其他較有名的搞笑模仿，包括約翰·貝路西（John Belushi）在《週六夜現場》（Saturday Night Live）的幽默短劇〈教父療法〉（Godfather Therapy）中飾演維多·柯里昂；哈利·貝拉方特（Harry Belafonte）在《週六夜上城》（Uptown Saturday Night）飾演一位非裔美國人的黑幫老大；在《歡樂單身派對》（Seinfeld）的一段〈布里斯〉（The Bris）中，傑利在爭取成為一個新生兒的教父時，輸給克拉瑪（Kramer），讓人想起電影的終場：傑利（Jerry）在他的公寓大門關上的時候，看著嬰孩的父母親吻克拉瑪（Kramer）的手。馬龍·白蘭度在最直接指涉的電影《新鮮人》中，重現了他的角色。

有幾位劇中的角色也樂於諷刺那部電影。比利·克里斯托（Billy Crystal）在《老大靠邊閃》（Analyze This）中，仿拍槍擊維多·柯里昂的戲，吃盡苦頭，弗雷多的角色由勞勃·狄·尼洛飾演（他在《教父續集》裡有重頭戲）。在《安妮霍爾》（Annie Hall）中，伍迪·艾倫（Woody Allen）的角色與霍爾（由黛安·基頓飾演）在戲院門口等著進場時，俏皮地說他「和《教父》的演員一起站在這裡」。在電視節目《拉斯維加斯》（Las Vegas）中，詹姆斯·肯恩的角色艾德（Ed）被拉到一旁，並告訴他要很威嚴地講話，「就像在《教父》那場戲裡，桑尼跟他弟弟講話那副德性。」肯恩回說，「我沒看過那部電影。」聽他這麼說，有人厲聲質問：「你在開玩笑吧？那電影是一部經典。」

兩個電視節目都運用《教父》的種種關聯搞了一番事業：《辛普森家庭》（The Simpsons）和《黑道家族》（The Sopranos）。《辛普森家庭》的創作團隊甚至開玩笑說，他們可以用許多他們戲仿的小片段重現整部電影。在其中一集裡，巴特將他的俱樂部會所，蓋成一座仿花花公子豪宅的單身男子公寓，還包括演員詹姆斯·肯恩。肯恩最後在收費亭旁被亂槍打死，並且懊悔地說，「就這樣！下一回，我要飛了。」馬頭那場戲在〈麗莎的小馬〉（Lisa's Pony）那一集裡也被戲仿。那個酒保牟說著《教父》裡的床邊故事〔而牟·格林的本尊，阿列克斯·洛可則在那個節目裡為羅傑·梅爾（Roger Meyer）所演的角色配音〕。黑道角色胖東尼〔Fat Tony，由曾在《教父第三集》演出的喬·曼特納（Joe Mantegna）配音〕將他的兒子取名為麥克·柯里昂。至於那「象徵性」的柳橙，則經常被拿來惡搞，像最後一場戲那樣。

《黑道家族》也經常在影射《教父》，就像黑幫老大東尼·蘇普拉諾（Tony Soprano）在有人企圖取他生命的前一刻，停下來買柳橙汁；不過，有時也會比較細緻地運用《教父》——提供有關角色的關係脈絡。老警衛東尼（Tony）很喜歡《教父》和《教父續集》，十分惋惜他在這年頭「入行」，早已不復《教父》裡所彰顯出來的那種尊崇；「最美好的已成過去」。年輕氣盛，雄心勃勃的克里斯多夫·摩提山提（Christopher Moltisanti）大致上比較有幾分當代黑幫電影《疤面煞星》（Scarface, 1983）的味道。為了和他的同夥打成一片，克里斯多夫（Christopher）——有些落漆地——引用了《教父》：「路易斯·布拉西（Lewis Brazi）和魚同眠了。」大貓咪氣沖沖地糾正他：「路卡·布拉西，路卡！」在《教父》的各種參考指涉裡，本就難免互有矛盾：儘管《黑道家族》裡的人物都相當崇拜那部電影，他們對其中某些還算含蓄的刻板印象相當敏感；東尼就會抱怨那些義大利裔美國人的「美乃滋膩味」以及他們老愛問他關於《教父》的種種。

「我不認為人們〔在那時候〕意識到那超凡的魔法：一位老化的明星，一位年輕的演員……許多人在他們職業生涯最棒的時刻。令人驚奇的魔法發生了。拍電影的過程極其艱辛，而這一部特別困難。這是電影事業極為重大的一刻——一個偉大的時代——而一切都在這個時刻結晶成形了。身處格鬥區令人心驚膽跳，卻也十足興奮刺激。我們還太年輕，加上日復一日的活躍繁忙，還無法充分領會。回頭一看，能夠朝夕相處，能夠置身其間，可真是精采繽紛的時刻。這樣的淋漓盡致，絕非一般嚷嚷『太過癮了』可相比擬的。一趟暢快興奮的旅程——那些時日，你猶原無法完全體認你所做的一切的真諦。」

—— 彼得·巴特，2007

附錄一：
演職員名單

演員

維多‧柯里昂 Vito Corleone：　　　　　馬龍‧白蘭度 Marlon Brando
麥克 Michael：　　　　　　　　　　　艾爾‧帕西諾 Al Pacino
桑尼 Sonny：　　　　　　　　　　　　詹姆斯‧肯恩 James Caan
克里孟札 Clemenza：　　　　　　　　　李察‧卡斯特拉諾 Richard Castellano
湯姆‧海根 Tom Hagen：　　　　　　　勞勃‧杜瓦 Robert Duvall
麥克魯斯基隊長 Capt. McCluskey：　　　史特林‧海頓 Sterling Hayden
傑克‧沃爾茨 Jack Woltz：　　　　　　約翰‧馬雷 John Marley
巴齊尼 Barzini：　　　　　　　　　　　李察‧康特 Richard Conte
索洛佐 Sollozzo：　　　　　　　　　　艾爾‧雷提耶利 Al Lettieri
凱‧亞當斯 Kay Adams：　　　　　　　黛安‧基頓 Diane Keaton
泰西歐 Tessio：　　　　　　　　　　　亞伯‧維哥達 Abe Vigoda
康妮 Connie：　　　　　　　　　　　　塔莉雅‧雪兒 Talia Shire
卡洛 Carlo：　　　　　　　　　　　　姜尼‧魯索 Gianni Russo
弗雷多 Fredo：　　　　　　　　　　　約翰‧卡薩爾 John Cazale
顧尼歐 Cuneo：　　　　　　　　　　　魯迪‧邦德 Rudy Bond
強尼‧方丹 Johnny Fontane：　　　　　艾爾‧馬提諾 Al Martino
柯里昂夫人 Mama Corleone：　　　　　摩嘉娜‧金恩 Morgana King
路卡‧布拉西 Luca Brasi：　　　　　　雷尼‧蒙塔納 Lenny Montana
保利‧嘉鐸 Paulie Gatto：　　　　　　約翰‧馬提諾 John Martino
波納塞拉 Bonasera：　　　　　　　　　薩爾瓦多雷‧柯西多 Salvatore Corsitto
內里 Neri：　　　　　　　　　　　　　李察‧布萊特 Richard Bright
牟‧格林 Moe Greene：　　　　　　　阿列克斯‧洛可 Alex Rocco
布魯諾‧塔塔利亞 Bruno Tattaglia：　　東尼‧喬奇歐 Tony Giorgio
納佐里內 Nazorine：　　　　　　　　　維多‧史柯提 Vito Scotti
泰芮莎‧海根 Theresa Hagen：　　　　　蒂兒‧麗芙拉諾 Tere Livrano
菲利普‧塔塔利亞 Philip Tattaglia：　　維多‧雷恩狄納 Victor Rendina
露西‧曼琪妮 Lucy Mancini：　　　　　珍妮‧林矗蘿 Jeannie Linero
珊卓拉‧柯里昂 Sandra Corleone：　　　茱莉‧葛芮格 Julie Gregg
克里孟札夫人 Mrs. Clemenza：　　　　雅黛兒‧雪莉丹 Ardell Sheridan

西西里段落

阿波蘿妮雅 Apollonia：　　　　　　　席夢內妲‧史黛凡內莉 Simonetta Stefanelli
法布里奇歐 Fabrizio：　　　　　　　　安哲羅‧殷凡提 Angelo Infanti
湯馬西諾閣下 Don Tommasino：　　　　柯拉多‧葛里帕 Corrado Gripa
嘉羅 Calo：　　　　　　　　　　　　　法朗哥‧奇帝 Franco Citti
維特利 Vitelli：　　　　　　　　　　　路奇諾‧吳爾濟 Saro Urzf

劇組

導演：　　　　　　　　　　　　　　　法蘭西斯‧福特‧柯波拉 Francis Ford Coppola
編劇：　　　　　　　　　　　　　　　馬里歐‧普佐 Mario Puzo
　　　　　　　　　　　　　　　　　　法蘭西斯‧福特‧柯波拉 Francis Ford Coppola
製片：　　　　　　　　　　　　　　　艾爾伯特‧S‧魯迪 Albert S. Ruddy
攝影指導：　　　　　　　　　　　　　戈登‧威利斯 Gordon Willis
藝術總監：　　　　　　　　　　　　　狄恩‧塔弗拉利 Dean Tavoularis
服裝設計：　　　　　　　　　　　　　安娜‧希爾‧強士通 Anna Hill Johnstone
剪接：　　　　　　　　　　　　　　　威廉‧雷諾 William Reynolds
　　　　　　　　　　　　　　　　　　彼得‧辛納 Peter Zinner
策劃：　　　　　　　　　　　　　　　葛瑞‧佛瑞德利克森 Gray Frederickson
音樂：　　　　　　　　　　　　　　　尼諾‧羅塔 Nino Rota
　　　　　　　　　　　　　　　　　　卡洛‧薩維納 Carlo Savina 指揮

附加音樂
宅邸婚禮段落： 卡麥恩‧柯波拉 Carmine Coppola

歌曲
〈我只有一顆心〉"I Have But One Heart" 強尼‧法羅 Johnny Farrow，馬蒂‧希姆斯 Marty Symes
〈海中之月〉"Luna Mezz''O Mare" 保羅‧希塔瑞拉 Paolo Citarella
〈曼哈頓小夜曲〉"Manhattan Serenade" 路易‧阿爾特 Louis Alter
〈給你自己一個快樂的小聖誕節〉"Have Yourself a Merry Little Christmas" 休‧馬丁 Hugh Martin，雷夫‧布萊恩 Ralph Blane
〈聖誕老人來到鎮上〉"Santa Claus is Coming to Town" 神戶 孝夫 Haven Gillespie，約翰‧庫特斯 J. Fred Coots
〈聖瑪麗的鐘聲〉"The Bells of St. Mary's" A. E.‧亞當斯 A. E. Adams，道格拉斯‧佛柏 Douglas Furber
〈我這一生〉"All of My Life" 厄文‧柏林 Irving Berlin
〈蒙娜‧麗莎〉"Mona Lisa" 杰‧李文斯頓 Jay Livingston，雷‧伊凡斯 Ray Evans

洗禮段落 Baptism Sequence J. S. 巴哈 J. S. Bach

現場錄音： 克里斯多夫‧紐曼 Christopher Newman
重製錄音： 巴德‧布倫茲巴赫 Bud Brenzbach
 李察‧波特曼 Richard Portman
美術指導： 華倫‧克萊摩 Warren Clymer
場景陳設： 菲利浦‧史密斯 Philip Smith
選角指導： 佛列德‧魯斯 Fred Roos
 安德莉雅‧伊士曼 Andrea Eastman
 路易‧狄嘉摩 Louis Digiamo
後期製作顧問： 沃爾特‧默奇 Walter Murch
梳化： 狄克‧史密斯 Dick Smith，菲利浦‧羅德 Philip Rhodes
髮型設計： 菲爾‧雷托 Phil Leto
服裝總監： 喬治‧紐曼 George Newman
女性戲服： 瑪麗蓮‧帕特南 Marilyn Putnam
攝影師： 麥克‧查普曼 Michael Chapman
場記： 南希‧托娜芮 Nancy Tonery
製片助理： 蓋瑞‧察贊 Gary Chazan
行政助理： 勞勃‧孟德爾頌 Robert S. Mendelsohn
外景統籌： 麥克‧布里格 Michael Briggs
 東尼‧鮑爾 Tony Bowers
海外後製： 彼得‧辛納 Peter Zinner

橡樹場景劇組
劇務經理： 佛列德‧卡羅素 Fred Caruso
助理導演： 佛列德‧嘉羅 Fred Gallo
現場統籌： 勞勃‧巴斯 Robert Barth
特效： A. D.‧弗勞爾 A.D. Flowers
 喬‧隆巴迪 Joe Lombardi
 薩斯‧貝迪 Sass Bedig
外景支援： 移動電影系統製作公司 Cinemobile Systems, Inc.
製片公司： 艾爾佛蘭製作公司 Alfran Productions, Inc.

西西里場景劇組
劇務經理： 瓦勒里歐‧狄普洛里斯 Valerio Deprolis
助理導演： 東尼‧布蘭特 Tony Brandt
助理美術指導： 塞繆爾‧伊爾茨 Samuel Yerts

3/5/67	《紐約時報》報導，派拉蒙公司買下馬里歐・普佐的著作《黑手黨》（後改名《教父》）一書的版權。
9/17/69	派拉蒙公司行使他們的電影選擇權。「派拉蒙公司以最高 80,000 美元買下馬里歐・普佐的《教父》，可能創下現代電影史上對暢銷書的最有利交易。」——《綜藝週報》
11/26/69	《綜藝週報》頭題：「製作《教父》電影，順理成章。」「片廠刻正與製片和導演討論電影相關事宜，預定明年開拍。」——《綜藝週報》
3/23/70	《好萊塢報導》和《綜藝週報》都宣布了艾爾・魯迪為製片。
4/14/70	《好萊塢報導》和《綜藝週報》都宣布了馬里歐・普佐為編劇。
7/70	義裔美人民權聯盟在麥迪遜廣場花園集會，反對拍攝《教父》。
8/10/70	普佐完成劇本初稿（並且寄一份拷貝給馬龍・白蘭度）。
9/2/70	《綜藝週報》報導，派拉蒙公司將不在紐約拍攝《教父》，預算為三百萬美元，而整個製作則被義大利社群的「會員或準會員」圍繞把持。「順利的話」，將於十一月中旬開拍。
9/28/70	《綜藝週報》報導，柯波拉將擔任導演。
11/70	原定開拍月份。延至 1/2/71 開拍，聖誕檔期推出。
1/27/71	《綜藝週報》報導，馬龍・白蘭度（維多・柯里昂）簽了演出合約。
2/71	柯波拉赴倫敦面見馬龍・白蘭度，隨後前往義大利，進行西西里段落的選角工作。劇組進駐電影道片廠辦公室。開拍日期延至 3/29。
2/15/71	勞勃・杜瓦（湯姆・海根）和黛安・基頓（凱・亞當斯）簽約。
2/18/71	李察・卡斯特拉諾（彼特・克里孟札）和約翰・馬雷（傑克・沃爾茨）簽約。兩位都剛獲得奧斯卡最佳男配角提名。
2/22/71	柯波拉在羅馬選角。與維多里歐・狄・西嘉（Vittorio De Sica）午餐。塔莉雅・雪兒（康妮・柯里昂）簽約。
2/25/71	柯波拉返美。為曼哈希特（Manhasset）場景傷腦筋。
3/1/71	普佐與柯波拉完成劇本第二稿。
3/4/71	艾爾・帕西諾（麥克・柯里昂）敲定。史特林・海頓（麥克魯斯基隊長）敲定。
3/8/71	排定彩排時程，卻因為艾爾・帕西諾與米高梅公司的法律問題而延宕了。
3/10/71	測試造雪機。排定白蘭度初次梳化和服裝檢視。
3/12/71	帕西諾的法律問題終獲解決，得以演出本片。
3/16/71	第三稿劇本完成（標註為 3/29/1971）。
3/17/71	白蘭度初次彩排。於紐約帕西餐廳舉行演員非正式「彩排」晚宴。
3/18/71	《好萊塢報導》報導，阿列克斯・洛可（牟・格林）簽約。
3/19/71	魯迪與義裔美人民權聯盟的協議公布。
3/23/71	第一個非正式的開拍日期（由第二劇組執行）——把握下雪的預報，比預定日期提前一週。拍攝場景：麥克和凱在貝斯特公司外面，海根於波克玩具店外被狹持，麥克發現父親遇刺。
3/29/71	表定開拍首日。場景：麥克與索洛佐、麥克魯斯基在車內。
3/31/71	移往布朗克斯拍攝。場景：路易士餐廳。
4/2/71	《綜藝週報》報導，派拉蒙公司執行長史丹利・傑夫辭職，8/1 起生效。
4/12/71	白蘭度排定上午 8:00 開始拍攝，但錯過了飛往紐約的班機。
4/13/71	場景：從醫院載送教父返家外景戲。
4/15/71	第 43 屆影藝學院金像獎頒獎典禮。柯波拉以《巴頓將軍》贏得最佳原著劇本獎，但他並未出席頒獎典禮。
4/19/71	場景：行刺教父。
4/21/71	場景：根可・阿班丹多臨死（並未出現在首映版中）。
4/26/71	場景：波納塞拉的殯儀館（貝爾悠停屍間）。
4/27/71	湯普森與布利克街區場景，重拍底片沖壞的場景：桑尼從露西・曼琪妮的公寓離開，以及「弟兄們躲藏在『床墊』屋中。」
4/28/71	場景：與五大家族會談（場所：紐約中央車站）。
4/29/71	教父・波納塞拉對手戲彩排。現場第一次「露臀」。
4/30/71	場景：全片的開幕戲，在柯里昂家現場拍攝的第一場戲。

5/3/71	場景：路卡・布拉西將賀禮袋交給教父，其他婚禮戲。
5/5/71	場景：強尼・方丹。
5/7/71	場景：擔架上的白蘭度被抬進他的臥室。
5/12/71	場景：露西／桑尼的床戲。
5/13/71	劇組回到史塔登島，準備拍攝宅邸外景戲，因雨無法開工。
5/14/71	白蘭度請假一週；計劃前往大溪地。
5/21/71	劇組移往長島。場景：沃爾茨。
5/22/71	場景：馬頭。
5/24/71	場景：劇組移回史塔登島，拍攝康妮的婚禮——因雨再延。
5/26/71	場景：婚宴。
6/1/71	場景：婚宴。
6/7/71	場景：洗禮外景戲。
6/8/71	場景：謀殺卡洛。
6/9/71	場景：柯里昂宅邸（史塔登島場址）的拍攝殺青。
6/16/71	場景：教父的葬禮（場址：皇后區卡瓦利墓園）。
6/21/71	場景：洗禮內景戲。
6/20-22/71	場景：謀殺桑尼。
6/23/71	場景：桑尼痛毆卡洛。
6/24/71	場景：酒店內景戲。帕西諾在紐約瑞吉酒店過夜。
6/28/71	場景：凱和麥克在酒店房間同床（並未出現在首映版中）。
	義裔美人民權聯盟領袖老約瑟夫・可倫坡在海灣西方公司大樓附近遇刺身亡。
6/29/71	場景：其他酒店戲份，包括克里孟札向電梯內掃射。
7/1/71	場景：謀殺巴齊尼，謀殺牟・格林。於YMCA（謀殺牟・格林的拍攝場址）對街的康沃爾紋章酒店（Cornish Arms Hotel）舉辦殺青酒會。
7/2/71	場景：補拍麥克在傑克・丹普賽餐廳外的鏡頭。在紐約拍攝的最後戲份。
7/15/71	據《綜藝週報》報導，《教父》能否趕得及在聖誕檔期上片的機率為一半一半。
7/17/71	柯波拉前往義大利。
7/20/17	「《教父》大約要到明年三月到六月間才可能上片。」——即將接掌派拉蒙公司的法蘭克・雅布蘭，於《綜藝週報》上表示。預算：稍稍超出五百萬美元。
7/22/71	核心人士前往西西里。
7/24/71	演員與劇組前往西西里。
8/71	開始後期製作。
9/71	柯波拉試映初剪片，收集音效。派拉蒙公司為該片包下八百家戲院十二月中的檔期。
11/71	完成準最終版。
11/15/71	派拉蒙公司的財務長法蘭克・雅布蘭看了影片。柯波拉在日記裡寫道，「伊凡斯很樂觀，讓我覺得很有希望——再幾個鐘頭我就會知道了。幾個鐘頭之後……他喜歡這片子。」
12/71	派拉蒙公司的員工和戲院業者的試映會。
2/23/72	於日落大道美國電影導演工會劇院為五百大戲院業者預演放映。
2/25/72	第一篇影評（該影評人溜進預演場）：《紐約郵報》給予高度佳評。
3/15/72	大風雪天，於紐約時代廣場百老匯大道洛伊斯戲院首映。
3/23/72	於派拉蒙影業公司戲院進行製片人士之非公開放映會。
3/29/72	國內發行——《教父》同時在紐約五家電影院上映。

過去

1973 影藝學院金像獎：	最佳男主角：	馬龍·白蘭度（拒領）
	最佳改編劇本：	馬里歐·普佐，法蘭西斯·福特·柯波拉
	最佳影片：	艾爾伯特·S·魯迪
	提名：	
	最佳男配角：	勞勃·杜瓦
	最佳聲音：	查理·葛倫茲巴赫
		李察·波特曼，克里斯多夫·紐曼
	最佳服裝設計：	安娜·希爾·瓊斯通
	最佳男配角：	艾爾·帕西諾
	最佳男配角：	詹姆斯·肯恩
	最佳剪接：	威廉·雷諾，彼得·辛納
	最佳導演：	法蘭西斯·福特·柯波拉
美國導演工會：	最佳導演：	法蘭西斯·福特·柯波拉
金球獎：	戲劇類最佳影片	
	戲劇類最佳男主角：	馬龍·白蘭度
	最佳劇本：	馬里歐·普佐，法蘭西斯·福特·柯波拉
	最佳電影導演：	法蘭西斯·福特·柯波拉
	最佳原創配樂：	尼諾·羅塔
	提名：	
	戲劇類最佳男主角：	艾爾·帕西諾
	戲劇類最佳男配角：	詹姆斯·肯恩
葛萊美獎：	最佳原創電影電視配樂：	尼諾·羅塔
國家電影評論協會：	最佳男配角：	艾爾·帕西諾（與《酒店》之喬爾·格雷合得）
	最佳影片（提名）	
國家影評人協會：	最佳男主角：	艾爾·帕西諾
紐約影評人協會：	最佳男配角：	勞勃·杜瓦
美國編劇工會：	最佳改編劇本：	馬里歐·普佐，法蘭西斯·福特·柯波拉

現在（終生成就）

美國編劇工會：	史上次佳電影劇本（僅次於《北非諜影》）
美國國家電影名冊：	入選為永久保存作品，1990 年（開始甄選之第二年）
美國電影學院：	史上次佳電影配樂
排名：	名列史上最偉大電影之一：
	美國電影學院（「影史百大電影」第三名）
	《娛樂週刊》（*Entertainment Weekly*, 第一名）
	互聯網電影資料庫用戶（IMDb）（第一名）
	《視與聲》（*Sight and Sound*）國際影評人票選（第四名）

我相信美國。（28）

有朝一日，也許我需要你幫忙。也可能不會有那麼一天。（32）

你是啥，跳舞裁判，還是什麼？（35）

沒有一位西西里人能夠在女兒結婚那天，拒絕任何請求。（36）

我希望他們第一個小孩……生個男丁。（43）

家父提了一個他無法拒絕的條件。（50）

不能抽空陪伴家人的男人，成不了真正的男人。（54）

我會給他一個他無法拒絕的條件。（54）

強尼・方丹永遠都別想演那個角色！我不在乎從哪裡冒出多少個拉丁佬、義大利胚、義美人後裔或南
　　歐子孫來找碴！。（63）

像我這種身分地位的人，絕不能被看衰小！（67）

柯里昂先生堅持一有壞消息要立刻回報。（67）

千萬別再告訴外人你在想什麼。（73）

我不喜歡暴力，湯姆。我是個生意人，流血的代價太高了。（91）

路卡・布拉西和魚同眠了。（98）

要直搗床墊大開殺戒了（99）

把槍留著，奶酪酥捲拿過來。（102）

我和你在一起了，我和你在一起。（109）

這孩子是清白的，隊長。他是打過仗的英雄。（112）

這是生意，不是個人的事。（115）

這完全是生意。（118）

我不希望我弟弟從廁所出來時，手裡只有他的屌，好嗎？（123）

我搜過他了；他沒帶傢伙。（130）

但這一來，令嬡會失去父親……而不是得到一個丈夫。（156）

再碰我妹一下，我就殺了你。（163）

來啊，過來殺我啊。像你爸一樣當個兇手。來啊，反正你們柯里昂一家都是兇手。（170）

他們在收費站殺了桑尼，他死了。（177）

當然，他這項服務可以收費；畢竟我們不是共產黨。（188）

塔塔利亞是個混球……但我到今天才知道一直是巴齊尼在主使。（190）

你可知道你有多天真……參議員和總統並不殺人。喔，是誰天真了，凱？（192）

你出局了，湯姆。（198）

我會給他一個他無法拒絕的條件。（203）

你知道我是誰嗎？我是牟・格林。我出來混時，你們還在泡啦啦隊女郎！（205）

千萬別站在外人那邊反對自己的家族。（206）

女人和小孩可以粗心大意，男人就不行。（210）

我絕不當傻瓜，隨那些大人物操控的繩索起舞。（211）

湯姆，能幫我脫困嗎？看在我們老交情的份上？（237）

今天我要解決整個家族的事。（240）

別過問我的生意，凱。（245）

參考書目

訪談

Peter Bart: March 8, 2007
Francis Ford Coppola: February 12, 2007
Sonny Grosso: November 20, 2006
Alex Rocco: January 15, 2007
Fred Roos: March 29, 2007
Albert S. Ruddy: January 8, 2007
Dick Smith: November 15, 2006
Robert Towne: March 11, 2007

書籍

Bart, Peter. *Boffo!: How I Learned to Love the Blockbuster and Fear the Bomb*. New York: Miramax Books, 2006.

Biskind, Peter. *Easy Riders, Raging Bulls: How the Sex-Drugs-and-Rock 'n' Roll Generation Saved Hollywood*. New York: Simon and Schuster, 1998

Biskind, Peter. *The Godfather Companion*. New York: Harper Collins Publishers, 1990

Brando, Marlon. *Songs My Mother Taught Me*. New York: Random House, 1994

Cowie, Peter. *The Godfather Book*. London: Faber and Faber Limited, 1997

Evans, Robert. *The Kid Stays in the Picture*. Beverly Hills: New Millennium Press, 2002

Gardner, Gerald and Gardner, Harriet Modell. *The Godfather Movies: A Pictorial History*. New Jersey: Wings Books, 1993

Grobel, Lawrence. *Al Pacino: In Conversation with Lawrence Grobel*. New York: Simon Spotlight Entertainment, 2006

Gross, Terry. *All I Did Was Ask: Conversations with Writers, Actors, Musicians, and Artists*. New York: Hyperion, 2005

Harlan, Lebo. *The Godfather Legacy*. New York: Fireside, 2005

Lavery, David. *This Thing of Ours: Investigating The Sopranos*. Darby, PA: Diane Pub Co., 2004

Malyszko, William. *Ultimate Film Guide: The Godfather*. London: York Press, 2001

Puzo, Mario. *The Godfather Papers: and Other Confessions*. Greenwich, CT: Fawcett Crest Publications, 1972

Puzo, Mario. *The Godfather*. New York: Signet, 1978

Sheridan-Castellano, Ardell. *Divine Intervention and a Dash of Magic: Unraveling the Mystery of "The Method": Behind the Scenes of the Original Godfather Film*. Victoria BC: Trafford Publishing, 2002

Zuckerman, Ira. *The Godfather Journal*. New York: Manor Books Inc., 1972

專文

Bacon, James. " 'The Godfather' Casting Game Continues." *LA Herald Examiner*, October 6, 1970.

Brando, Marlon. " 'The Godfather': That Unfinished Oscar Speech." *New York Times*, March 30, 1973

Cameron, Sue. " 'Godfather' Biggest Thing Since GWTW, Al Ruddy Says." *Hollywood Reporter*, November 6, 1970.

Cameron, Sue. "Mario Puzo Says 'Godfather' Experience Was Frustrating." *Hollywood Reporter*, February 25, 1972

Canby, Vincent. "Bravo, Brando's 'Godfather.' " *New York Times*, March 12, 1972.

Canby, Vincent. "A Moving and Brutal 'Godfather.' " *New York Times*, March 16, 1972.

Champlin, Charles. " 'Godfather': The Gangster Film Moves Uptown." *Los Angeles Times*, March 19, 1972.

Davis, Ivor. "Smuggled into 'Godfather' Screening." *LA Herald Examiner*, March 3, 1972.

Faber, Stephen and Green, Marc. "Dynasty, Italian Style." *California Magazine*, April, 1984s

Gage, Nicholas. "A Few Family Murders, But That's Show Biz." *New York Times*, March 19, 1972.

Heller, Wendy and Willens, Michele. "Life-styles for Waiting in Line to See 'Godfather.' " *Los Angeles Times*, April 16, 1972.

Kael, Pauline. "Alchemy." *The New Yorker*, March 18, 1972.

Kauffmann, Stanley. "On Films: 'The Godfather.' " *The New Republic*, April 1, 1972.

Knapp, Dan. "Coppola 'Godfather' Director." *Los Angeles Times*, October 1, 1970.

Maslin, Janet. "Hollywood Wunderkind's Fall and Rise," *New York Times*, August 25, 1994.

Penn, Stanley. "Colombo's Crusade: Alleged Mafia Chief Runs Aggressive Drive Against Saying 'Mafia.' " *Wall Street Journal*, March 23, 1971.

Pileggi, Nicholas. "How Hollywood Wooed and Won the Mafia." *Los Angeles Times*, August 15, 1971.

Pileggi, Nicholas. "The Making of 'The Godfather'—Sort of a Home Movie." *The New York Times Magazine*, August 15, 1971.

Scott, Tony. "Ruddy Raps Extras Guild, Won't Shoot in Its Jurisdiction." *Variety*, September 2, 1970.

Setlowe, Rick. "Paramount's Gamble Four Years Ago on Mario Puzo Has Really Paid Off." *Variety*, September 30, 1970.

Setlowe, Rick. "Italo American Thesps Picket Par Studio, Protest 'Godfather' Casting." *Variety*, February 11, 1971.

Shanken, Marvin R. "The Godfather Speaks." *Cigar Aficionado*, October, 2003.

Toy, Steve. "Another Sour Note for Acad: Governors Mulling Possible 'Godfather' Music Rub-Out As Not Being Original Score." *Variety*, February 28, 1973

Wayne, Fredd. " 'Godfather' Casting: An Italian Uprising." *Los Angeles Times*, February 28, 1971.

Weiler, G.N. "Source Material." *New York Times*, March 5, 1967.

文章，無作者署名

"Para Buys Puzo's 'Godfather' Tome." *Hollywood Reporter*, January 24, 1969.

"One Man's Family." *Time*, March 14, 1969.

"Par's Bargain Price (80G) For 'Godfather' Rights." *Variety*, September 17, 1969.

"Par to Produce 'Godfather' Film." *Variety*, November 26, 1969.

"Hollywood: Will There Ever Be a 21st Century-Fox?" *Time*, February 9, 1970.

"How Does Coppola Par Deal Affect His WB Status?" *Variety*, September 28, 1970.

"Paramount Paid Puzo $80 Thou For 'Godfather' Plus Two." *Hollywood Reporter*, September 30, 1970.

"Coppola Says Para Deal 'On Leave' From Warners." *Hollywood Reporter*, October 1, 1970.

" 'Godfather' Director Coppola Unhappy Producer Ruddy Has Nixed N.Y. Locale." *Variety*, October 9, 1970

"Fredrickson Aide on Par's 'Godfather.' " *Variety*, October 15, 1970.

"No Stars for 'Godfather' Cast—Just Someone Named Brando." *Variety*, January 28, 1971.

"Brando to Play 'The Godfather,' Evans Announces." *Hollywood Reporter*, January 28, 1971.

"Marley Firmed for 'Godfather.' " *Hollywood Reporter*, February 19, 1971.

"Injunction in Pacino Suit on 'The Godfather.' " *Hollywood Reporter*, March 11, 1971.

"Puzo, Ruddy Deny Friction on 'Godfather.' " *Hollywood Reporter*, March 11, 1971.

"The Making of 'The Godfather.' " *Time*, March 13, 1972.

"Suit Settlement Clears 'Godfather' Role for Pacino." *Variety*, March 17, 1971.

"Rocco for 'Godfather.' " *Hollywood Reporter*, March 18, 1971.

"Par Burns Over 'Godfather' Deal, But Will Rub Out Mafia." *Variety*, March 23, 1971.

"Par Repudiates Italo-Am. Group Vs. 'Godfather.' " *Variety*, March 24, 1971.

"Robert Duvall In 'Godfather.' " *Hollywood Reporter*, March 24, 1971.

" 'Godfather' Rolls Today." *Hollywood Reporter*, March 29, 1971.

"Damone Quits Role in Picture 'The Godfather.' " *L.A. Herald Examiner*, April 5, 1971.

"Damone Vacates Role in 'Godfather.' " *Variety*, April 5, 1971.

"A Night for Colombo." *Time*, April 5, 1971.

"Italo Service Club Slaps 'Godfather.' " *Variety*, April 7, 1971.

"Shooting 'The Godfather.' " *Newsweek*, June 28, 1971.

"The Mafia: Back to the Bad Old Days?" *Time*, July 12, 1971.

"Puzo Book Tells About 'Godfather' Experiences Mute Paramount Mafia." *Variety*, December 25, 1971.

"How Gianni Russo Muscled His Way into 'The Godfather.' " *Hollywood Reporter*, February 1, 1972.

"Par's 'Godfather' Date Is Scuttled By London Daily." *Variety*, March 1, 1972.

"Brando's Mute 'Test' Copped Role; 'Godfather' Funnier Than Mafia Picnic." *Variety*, March 8, 1972

" 'Godfather' Godsend for Gunmen." *Variety*, March 20, 1972.

"It's Everybody's 'Godfather.' " *Variety*, March 22, 1972.

" 'Godfather' Sets Industry Record." *Hollywood Reporter*, March 23, 1972.

"City Troublemaker..." *Seventeen*, April 1972.

"The Godsons." *Time*, April 3, 1972.

" 'Godfather' Sparks Queue Gimmicks." *Variety*, April 5, 1972.

"Five More Versions of 'Godfather' Planned." *The Hollywood Reporter*, April 7, 1972.

"The Story Behind The Godfather By The Men Who Lived It." *Ladies Home Journal*, June, 1972.

"Coppola Kicks Back at His Pic-Fest Critics." *Variety*, October 19, 1972.

"Not So Says Al Martino." *LA Herald Examiner*, January 2, 1973.

"Mafia Insisted on Its Own Preview of 'Godfather,' Producer Reveals." *Box Office*, December 17, 1973.

"The Promoter: Frank Yablans." *Time*, March 18, 1974.

"The Producer: Robert Evans." *Time*, March 18, 1974.

美國西洋鏡公司研究圖書館：檔案文獻

The Godfather Notebook, Francis Ford Coppola

Francis Ford Coppola Journal

The Godfather Screenplay by Mario Puzo, First Draft, August 10, 1970

Francis Coppola Memo, Subject: Special Effects, January 22, 1971

Transcript, preproduction meeting between Francis Ford Coppola, Gordon Willis, Johnny Johnstone, Dean Tavoularis, January 25, 1971

Transcript, preproduction meeting between Francis Ford Coppola, Richard Castellano, Al Lettieri

The Godfather Screenplay by Mario Puzo and Francis Ford Coppola, Second Draft, March 1, 1971

派拉蒙影業公司：檔案文獻

The Godfather Screenplay by Mario Puzo and Francis Ford Coppola, Third Draft, March 29, 1971

The Godfather Dialogue Continuity Screenplay

錄影與網站

Gangland: Bullets Over Hollywood. Image Entertainment, 2006

The Godfather: DVD Collection. Paramount Pictures, 2001

thegodfathertrilogy.com [creator: J. Geoff Malta]

gangsterbb.net

60 Minutes (TV show)《六十分鐘》（電視節目）

8 1/2《八又二分之一》

Academy Awards R 影藝學院金像獎

Actors Studio, NY 紐約演員工作室

Aftermath 餘波

Al Pacino: In Conversation with Lawrence Grobel《艾爾・帕西諾：與勞倫斯・葛羅貝爾對談》

Allen, Woody 伍迪・艾倫

Amadeus《阿瑪迪斯》

American Film Institute 美國電影學院

American Graffiti《美國風情畫》

American Hotel, NY 紐約亞美利加飯店

American Zoetrope 美國西洋鏡公司

American Zoetrope Research Library, Rutherford, CA 加州盧特福美國西洋鏡公司研究圖書館

Analyze This《老大靠邊閃》

Annie Hall《安妮霍爾》

Antonioni, Michelangelo 米開朗基羅・安東尼奧尼

Any Given Sunday《挑戰星期天》

Apocalypse Now《現代啟示錄》

Art Directors Guild Awards 電影美術設計公會

Asphalt Jungle, The《夜闌人未靜》

Aubry, Kim 金・奧柏麗

Avakian, Aram 阿朗・阿瓦堅

Awards 參見 Academy Awards R；Art Directors Guild Awards, Emmy Awards; Grammy Awards; OBIE Awards; Tony Awards.

Ballard, Jack 傑克・巴拉德

Bart, Peter 彼得・巴特

Batman (TV Show)《蝙蝠俠》（電視節目）

Battleship Potemkin, The《波坦金戰艦》

Beatty, Warren 華倫・比提

Belafonte, Harry 哈利・貝拉方特

Bellevue Hospital Center, NY 紐約貝爾悠醫療中心

Belushi, John 約翰・貝路西

Best & Co., NY 紐約貝斯特公司

Bibliography 參考書目

Blakely, Susan 蘇珊・布萊克莉

Bluhdorn, Charles 查爾斯・布魯東

Bond, Rudy 魯迪・邦德

Bonnie and Clyde《我倆沒有明天》

Borgnine, Ernest 歐尼斯・鮑寧

Brando, Marlon 馬龍・白蘭度

Brian's Song《布萊恩之歌》

Bright, Richard 李察・布萊特

Bronson, Charles 查理斯・布朗遜

Brooks, Mel 梅爾・布魯克斯

Brooks, Richard 李察・布魯克斯

Brotherhood, The《暗殺》

Bujold, Geneviene 珍妮薇・布喬

Burn!《烽火怪客》

Caan, James 詹姆斯・肯恩

Cabaret《酒店》

California (magazine)《加州雜誌》

Calvary Cemetery, Queens, NY 紐約－皇后區卡瓦利墓園

Canby, Vincent 文森・坎比

Cannes Film Festival 坎城影展

Caridi, Carmine 卡麥恩・卡里迪

Carradine, David 大衛・卡拉丁

Cassavetes, John 約翰・卡薩維提

Castellano, Richard 李察・卡斯特拉諾

Cazale, John 約翰・卡薩爾

Champlin, Charles 查理・詹伯林

Chapman, Michael 麥克・查普曼

Chase, The《凱達警長》

Chasen's 查森餐廳

Chicago Sun-Times《芝加哥太陽報》

Chinatown《唐人街》

Citti, Franco 法朗哥・奇帝

Clayburgh, Jill 姬兒・克萊寶

Clerks: The Animated Series (TV show)《夥計：動畫影集》（電視節目）

Columbo Sr., Joseph 老約瑟夫・可倫坡

Columbo, Anthony 安東尼・可倫坡

Conte, Richard 李察・康特

Conversation《對話》

Coppola, Carmine 卡麥恩・柯波拉

Coppola, Eleanor Neil 伊蓮娜・妮爾・柯波拉

Coppola, Francis Ford 法蘭西斯・福特・柯波拉

Coppola, Sofia 蘇菲亞・柯波拉

Corleone, Italy 義大利柯里昂鎮

Corman, Roger 羅傑・柯曼

Corsaro, Franco 法朗哥・柯沙羅

Corsitto, Salvatore 薩爾瓦多雷・柯西多

Cosa Nostra, 西西里黑幫

Costa-Gavras, 柯斯達・加華斯

Cruz, Maria 瑪麗亞・克魯茲

Crystal, Billy 比利・克里斯托

Danner, Blythe 布萊絲・丹娜

Dark Arena, The《黯黑競技場》

Dark Shadows《黑影家族》

Darling Lili《拂曉出擊》

Davis, Ivor 艾佛・戴維斯

Day for Night《日以作夜》

De Niro, Robert 勞勃・狄・尼洛

Deer Hunter, The《越戰獵鹿人》

Dementia 13《癲情 13》

Directors on Directing: A Source Book of the Modern Theatre《導演論導戲：現代劇場文集》

Does the Tiger Wear a Necktie?《老虎也打領帶？》

Dog Day Afternoon《熱天午後》

Dolce Vita, La《生活的甜蜜》

Donat, Peter 彼得‧杜納

Douglas, Kirk 寇克‧道格拉斯

Dr. Strangelove or: *How I Stop Worrying and Love the Bomb*《奇愛博士》

Dreyfuss, Richard 李察‧德瑞福斯

Keir Dullea 凱爾‧杜利亞

Duvall, Robert 勞勃‧杜瓦

Eastwood, Clint 克林‧伊斯威特

Ebert, Roger 羅傑‧艾伯特

Eisenstein, Sergei 塞吉‧艾森斯坦

Emmy Awards 艾美獎

Evans, Robert 羅勃‧伊凡斯

Exorcist, The《大法師》

Facts of Life, The《從心所原》

Falk, Peter 彼得‧福克

Family Guy (TV show)《蓋酷家庭》（電視節目）

Famous Teddy Z , The《著名的泰迪 Z》

Feast of San Gennaro 聖真納羅節

Federal Reserve Bank, NY 紐約聯邦準備銀行

Fellini, Federico 菲德利科‧費里尼

Fifth Avenue, NY 紐約第五大道

Filmways Studio 電影道片廠

Finian's Rainbow《彩虹仙子》

Five Easy Pieces《浪蕩子》

Flowers , A. D. A. D.‧弗勞爾

Floyd Bennett Airfield, Brooklyn, NY 紐約－布魯克林－佛洛伊德‧班奈特機場

Ford Sunday Evening Hour (radio show)《福特週日黃昏時光》（廣播節目）

The Fortunate Pilgrim《幸運的朝聖者》

Fortunella《幸運女孩》

Forza d'Argo, Sicily 西西里－弗扎達葛羅

Francavilla, Sicily 西西里－法蘭卡村

Frederickson, Gray 葛瑞‧佛瑞德利克森

The French Connection《霹靂神探》

Freshman, The《新鮮人》

Friedkin, William 威廉‧佛烈德金

From Here to Eternity《亂世忠魂》

G. P. Putnum's Sons , G. P. 帕特南出版公司

Gang That Couldn't Shoot Straight, The《黑社會風雲》

Garcia, Andy 安迪‧賈西亞

Genovese, Vito 維多‧傑諾維斯

Giorgio, Tony 東尼‧喬奇歐

Godfather 1902-1959: The Complete Epic, The《教父 1902-1959：全本史詩》

Godfather Papers: and Other Confessions, The《教父文件：及其他自白》

Godfather Saga, The (TV show)《教父傳奇》（電視節目）

Godfather Trilogy: 1901-1980, The《教父三部曲：1901-1980》

Godfather, The《教父》; critical response 影評反應; legacy 歷史地位; on TV 上電視; spoofs of 搞笑模仿

Godfather: Part II, The《教父續集》

Godfather: Part III, The 《教父第三集》

Godfather, Complete Annotated Screenplay, The 《評註版教父：全本劇本》

Goodbye, Columbus 《再見，哥倫布》

Gordon, General Charles 查理‧戈登將軍

Graduate, The 《畢業生》

Grammy Awards 葛萊美獎

Grand Central Terminal Penn Central Boardroom, NY 紐約賓州鐵路中央車站董事會會議室

Gravano, Salvatore 薩爾瓦多雷‧葛拉瓦諾

Greenacres estate 綠畝園

Gregg, Julie 茱莉‧葛芮格

Gross, Terry 泰瑞‧葛洛斯

Grosso, Sonny 桑尼‧葛洛索

Gulf+Western Industries 海灣西方產業公司

Guns N'Roses 槍與玫瑰

Hackman, Gene 金‧哈克曼

Harold and Maude 《哈洛與茂德》

Hayden, Sterling 史特林‧海頓

Henry, Buck 巴克‧亨利

Heston, Charlton 卻爾登‧希斯頓

Hitchcock, Alfred 亞佛烈‧希區考克

Hoffman, Dustin 達斯汀‧霍夫曼

Hofstra University 赫福斯特拉大學

Hogan's Heroes (TV show) 《霍根英雄》（電視節目）

Hollywood Reporter, The 《好萊塢報導》

Horovitz, Israel 以色列‧霍洛維茲

Hotel Edison, NY 紐約愛迪生大飯店

Hussey, Olivia 奧莉薇亞‧荷西

Indian Wants the Bronx, The 《布朗克斯的印第安人》

Infanti, Angelo 安哲羅‧殷凡提

Internet Movie Database 網際網路電影資料庫

Italian-American Civil Rights League 義裔美人民權聯盟

Italian-American Unity Day, NY 義裔美人團結日

Italianisms 義大利風味

Jack Dempsey's Restaurant 傑克‧丹普賽餐廳

Jaffe, Stanley 史丹利‧傑夫

Jaws 《大白鯊》

Jones, Tommy Lee 湯米‧李‧瓊斯

Kael, Pauline 寶琳‧凱爾

Kauffman, Stanley 史丹利‧考夫曼

Kazan, Elia 伊力‧卡山

Keaton, Diane 黛安‧基頓

Kesten, Steve 史提夫‧凱斯登

Khartoum (city) 喀土穆（蘇丹首都）

Khartoum (horse) 喀土穆（駿馬）

The Kid Stays in the Picture 《那小子留在電影裡》

King, Morgana 摩嘉娜‧金恩

Kinney National Company 金尼國家公司
Kurosawa, Akira 黑澤明

Ladies' Home Journal《婦女家庭雜誌》
Lady in a Cage《籠中的女人》
Las Vegas (TV show)《拉斯維加斯》（電視節目）
Las Vegas 拉斯維加斯
League, The. 參見 Italian-American Civil Rights League.
Leopard, The《浩氣蓋山河》
Lettieri, Al 艾爾・雷提耶利
Lincoln Medical and Mental Health Center, Bronx, NY 紐約－布朗克斯－林肯醫學與精神健康中心
Line《排隊》
Linero, Jeannie 珍妮・林矗蘿
Little Big Man《小巨人》
Little Fauss and Big Halsy《疾速爆走族》
Littlefeather, Sacheen 莎琴・小羽毛
Livrano, Tere 蒂兒・麗芙拉諾
Lloyd, Harold 哈洛・羅伊德
Lombardi, Joe 喬・隆巴迪
London Express《倫敦快報》
Longest Yard, The《牢獄風雲》
Loren, Sophia 蘇菲亞・羅蘭
Los Angeles Herald-Examiner《洛杉磯先鋒觀察家日報》
Los Angeles Times《洛杉磯時報》
Love Story《愛的故事》
Lovers and Other Strangers《情人與陌生人》
Lucas, George 喬治・盧卡斯
Lucas, Marcia 瑪希雅・盧卡斯

M*A*S*H《外科醫生》
MacGraw, Ali 艾莉・麥克勞
Madison Square Garden 麥迪遜廣場花園
Mafia 黑手黨
Mahdi Mohammed Ahmed 馬迪・穆漢默德・阿美德
Makeup 化妝
Making It《愛的故事》
Mancini, Henry 亨利・曼西尼
Mantegna, Joe 喬・曼特納
Marchak, Alice 愛麗絲・瑪恰
Mario Puzo's The Godfather: The Complete Novel for Television《馬里歐・普佐之教父：完整小說電視版》
　　參見 Godfather 1902-1959: The Complete Epic, The《教父 1902-1959：全本史詩》
Marley, John 約翰・馬雷
Martino, Al 艾爾・馬提諾
Maxim (magazine)《座右銘》
MCA, 美希亞娛樂集團
McBurney YMCA, NY 紐約麥克伯尼 YMCA
Meisner, Sanford 山福・梅斯納
MGM 米高梅影業公司
Midnight Cowboy《午夜牛郎》
Mike Douglas Show, The (TV show)「麥克・道格拉斯秀」（電視節目）

Mill Valley, CA 加州米爾谷

Million Dollar Baby 《登峰造擊》

Miss, The「揮空」

Mitchell, John 約翰‧米契爾

Molly Maguires, The 《007 苦戰鐵金剛》

Montana, Lenny 雷尼‧蒙塔納

Mott Street, Little Italy, NY 紐約小義大利區莫特街

Mount Loretto Church, Staten Island, NY 紐約史塔登島羅瑞特山教堂

Mulligan, Richard 李察‧穆里根

Murch, Walter 沃爾特‧默奇

Murder on the Orient Express 《東方快車謀殺案》

Music 音樂

Munity on the Bounty 《叛艦喋血記》

Native Americans 美國原住民

Neighborhood Playhouse School of the Theatre, NY 紐約社區劇場戲劇學院

New Republic, The 《新共和》

New York County Supreme Court, NY 紐約郡最高法院

New York Eye and Ear Infirmary 紐約眼耳科醫院

New York NBC-TV 紐約國家廣播公司電視台

New York Post 《紐約郵報》

New York Times, The 《紐約時報》

New Yorker, The 《紐約客》

Nicholson, Jack 傑克‧尼可遜

Nunziata, Sicily 西西里南濟阿塔

O'Neal, Ryan 雷恩‧歐尼爾

OBIE Awards 奧比獎

Old School 《重返校園》

Old St. Patrick's Cathedral, NY 舊聖派翠克教堂

Olivier, Lawrence 勞倫斯‧奧立佛

On the Waterfront 《岸上風雲》

One-Eyed Jacks 《獨眼龍》

Oranges, symbolism of 柳橙的象徵

Pacino, Al 艾爾‧帕西諾

Panic in Needle Park, The 《毒海鴛鴦》

Paper Moon 《紙月亮》

Paramount Pictures 派拉蒙影業公司

Patsy's Restaurant, NY 紐約帕西餐廳

Patton 《巴頓將軍》

Penn, Arthur 亞瑟‧潘

Petricone, Alexander Federico. 參見 Rocco, Alex.

Phillips, Michelle 米雪‧菲利浦

Piccolo, Brian 布萊恩‧皮克羅

Polanski, Roman 羅曼‧波蘭斯基

Polk's Hobby Shop 波克玩具店

Ponti, Carlo 卡洛‧龐蒂

Practical jokes 惡作劇

Primus, Barry 巴利‧普利莫斯

Profaci, Joe 喬・普羅法濟
Psycho《驚魂記》
Puzo, Mario 馬里歐・普佐

Quinn, Anthony 安東尼・昆

Radio City Music Hall, NY 紐約無線電城音樂廳
Raging Bull《蠻牛》
Rain People, The《雨族》
Rashomon《羅生門》
Redford, Robert 勞勃・瑞德福
Requiem for a Dream《噩夢輓歌》
Revenge of the Pink Panther《頑皮豹之黑幫剋星》
Richmond Floral Company 李奇蒙花卉公司
Rocco, Alex 阿列克斯・洛可
Rockefeller, Nelson 納爾遜・洛克斐勒
Romeo and Juliet《殉情記》
Roos, Fred 佛列德・魯斯
Rosemary's Baby《失嬰記》
Rota, Nino 尼諾・羅塔
Ruddy, Al 艾爾・魯迪
Russo, Gianni 姜尼・魯索

Salt, Jennifer 珍妮佛・薩特
Saturday Night Live (TV show)《週六夜現場》（電視節目）
Savoca, Italy 義大利莎沃卡
Scarface《疤面煞星》
Schulberg, Budd 巴德・舒博
Scorsese, Martin 馬丁・史柯西斯
Scott, George C. 喬治・史考特
Scotti, Vito 維多・史柯提
Seinfeld (TV show)《歡樂單身派對》（電視節目）
Serpico《衝突》
Sheen, Martin 馬丁・辛
Shire, Talia 塔莉雅・雪兒
Sicily 西西里
Siegel, Bugsy 巴格西・希格
Silent Movie《無聲電影》
Simpsons, The《辛普森家庭》
Sinatra, Frank 法蘭克・辛納屈
Smith, Dick 狄克・史密斯
Songs My Mother Taught Me《母親教我的歌》
Sopranos, The (TV show)《黑道家族》（電視節目）
South by Southwest Film Festival 南西南影展
Spinell, Joe 裘・史畢內爾
St. Regis Hotel, NY 紐約瑞吉酒店
Staten Island 史塔登島
Stefanelli, Simonetta 席夢內妲・史黛凡內莉
Stockwell, Dean 狄恩・史托克維爾
Streetcar Named Desire, A《慾望街車》

Sunkist 香吉士
Sunset Boulevard《日落大道》
Superman《超人》

Taormina, Sicily 西西里陶爾米納城
Tavoularis, Dean 狄恩‧塔弗拉利
Taxi Driver《計程車司機》
Thinnes, Roy 洛伊‧辛尼斯
THX 1138《五百年後》
Time (magazine)《時代》（雜誌）
Timeline 大事記（時間軸）
To Kill a Mockingbird《梅崗城故事》
Tony Awards 東尼獎
Towne, Robert 勞勃‧唐恩
True Grit《大地驚雷》
Truffaut, Francois 佛杭蘇瓦‧楚浮
Turan, Kenneth 肯尼斯‧杜蘭
Two Lane Blacktop《雙車道柏油路》

U. S. Justice Department 美國司法部
UCLA 洛杉磯加州大學
Underboss: Sammy the Bull Gravano's Story of Life in the Mafia《地下老闆：山米－公牛葛拉瓦諾在黑
手黨的生命故事》
Universal Pictures 環球影業公司
Uptown Saturday Night《週六夜上城》
Urzi, Luchino 路奇諾‧吳爾濟

Vallee, Rudy 魯迪‧瓦利
Vallone, Raf 賴夫‧瓦隆
Variety《綜藝週報》
Vaughn, Robert 勞勃‧彭恩
Vigoda, Abe 亞伯‧維哥達
Visconti, Luchino 盧奇諾‧維斯康提

Wall Street Journal《華爾街日報》
Warner Bros. 華納兄弟影業公司
Wayne, John 約翰‧韋恩
Welcome to My Lifestyle (TV show)《歡迎進入我的生活模式》（電視節目）
Wenders, Wim 文‧溫德斯
Wild Seed《狂野行》
Willis, Gordon 戈登‧威利斯
The Woltz International Pictures 沃爾茨國際影業公司
Yablans, Frank 法蘭克‧雅布蘭
Yates, Peter 彼得‧葉慈
You're a Big Boy Now《如今你已長大》
You've Got Mail《電子情書》

Zeffirelli, Franco 法朗哥‧柴菲萊利
Zinner, Peter 彼得‧辛納

致謝

本書之所以能夠完成，必須歸功於許多貴人的支持：J. P.・雷文塔爾，承蒙他給我嘗試的機會；貝琪・柯，我的編輯——既是鎮靜的力量又提供寶貴的洞見；瑪德琳，我的生命之光；當然還有喬希，他自始至終耐心陪伴並全力支持。

派拉蒙公司的麗莎・凱斯勒，打從一開始就是這個計畫的催生者，後來更成為與片廠和其他單位聯絡時難能可貴的協力；派拉蒙的克莉絲蒂娜・哈尼，為了搜尋本書的照片，上窮碧落下黃泉，使盡渾身解數，感激不盡！沒有你們，這本書不可能問世。同時也要感謝派拉蒙公司的克里斯・霍頓。

美國西洋鏡公司研究圖書館（American Zoetrope Research Library）的阿納希德・納札里安，既樂於助人又熱情好客，他協助我瀏覽法蘭西斯・福特・柯波拉的《教父》檔案素材，讓我得以獲得大量的訊息。義大利文化協會的姜尼・羅佩茲協助翻譯。感謝影藝學院（Academy of Motion Picture Arts and Sciences）瑪格麗特・赫里克圖書館（Margaret Herrick Library）的克莉絲汀・克魯格借閱研究材料，以及參考室的圖書館員，他們是我的有應公，隨時回答我的問詢。

感謝精明的影評人肯尼斯・杜蘭不吝分享他的想法。參與製作這部電影的工作人員非常好意地發表對這部電影的評論：麥克・查普曼、勞勃・杜瓦和史丹利・傑夫。特別感謝慷慨無比地接受我的採訪並分享他們在《教父》製作過程中的故事和見解的人士：彼得・巴特、桑尼・葛洛索、阿列克斯・洛可、佛列德・魯斯、艾爾・魯迪、狄克・史密斯和勞勃・唐恩。

最後，萬分感謝法蘭西斯・福特・柯波拉大方地以數小時闡述他對整個製作過程的回憶。能與這部經典電影的大師交談，何其榮幸！

國家圖書館出版品預行編目 (CIP) 資料

教父寶典（五十週年紀念評註版）：全劇本、各場圖文評註、訪談及鮮為人知的事件 / 珍妮 . 瓊絲（Jenny M. Jones）著；李泳泉譯 . -- 初版 . -- 新北市：黑體
文化出版：遠足文化事業股份有限公司發行 , 2022.02
　面；　公分 . --（灰盒子；1）
譯自：The annotated Godfather : 50th anniversary edition with the complete screenplay, commentary on every scene, interviews, and little-known
ISBN 978-626-95589-6-4（平裝）

1.CST: 電影片 2.CST: 影評

987.83　　　　　　　　　　　　　　　　　　　　　　　　　　　　　　　　　111001339

黑體文化　　　　讀者回函

灰盒子 1

教父寶典（五十週年紀念評註版）：全劇本、各場圖文評註、訪談及鮮為人知的事件
The Annotated Godfather:
50th Anniversary Edition with the Complete Screenplay, Commentary on Every Scene, Interviews, and Little-Known

作者‧珍妮‧瓊絲（Jenny M. Jones）｜譯者‧李泳泉｜責任編輯‧徐明瀚、龍傑娣｜美術設計‧林宜賢｜出版‧黑體文化｜**副總編輯‧**
徐明瀚｜**總編輯‧**龍傑娣｜**社長‧**郭重興｜**發行人兼出版總監‧**曾大福｜**發行‧**遠足文化事業股份有限公司｜**電話：**02-2218-1417｜
傳真‧02-2218-8057｜**客服專線‧**0800-221-029｜**客服信箱‧**service@bookrep.com.tw｜**官方網站‧**http://www.bookrep.com.tw｜
法律顧問‧華洋國際專利商標事務所‧蘇文生律師｜**印刷‧**凱林彩印股份有限公司｜**初版‧**2022 年 2 月｜**定價‧**850 元｜**ISBN‧**
978-626-95589-6-4